미술관보다 풍부한
러시아 그림 이야기

미술관보다
풍부한

러시아
그림
이야기

| 김희은 지음 |

Russian
Painting
Story

자유문고

머리말

러시아에 첫발을 내딛은 지 20여 년이 흘렀다.

내 나이 서른일 때 '그리 오래 머무르진 않을 거야'라고 장담하며 8개월 된 딸아이를 데리고 남편과 모스크바 유학길에 올랐다. 그때를 떠올리자니 괜히 가슴 저 밑바닥에서 울컥하며 눈물이 솟구친다. 과거의 밑거름이 없었으면 현재의 나도 없는 거지만, 솔직히 다시는 돌아가고 싶지 않은 시간이다.

30살의 문맹인. 그때의 내 모습이다. 읽지도 쓰지도 말하지도, 그리고 이해하지도 못하는 문맹인. 소통을 할 수 없는 그 현실이 얼마나 답답했는지 글로는 표현할 수가 없다.

8개월 아기의 엄마였으니 마음대로 뭔가를 할 수 있는 형편도 아니었고 날씨 또한 혹독했다. 매일매일의 생활이 마치 깜깜한 동굴 속에서 보내는 듯한 느낌이었다. 늘 갇혀 살아야 하는 현실 때문이었는지 좁은 공간이 두려워 엘리베이터를 타는 것도 힘들어지는 상태에 이르게 되었다. 너무 지쳐 그냥 한국으로 돌아가버릴까를 매일 고민하던 시절이었다.

그때 우연히 들른 트레챠코프 미술관에서 한 줄기 빛을 만났다. '아, 정말 훌륭한 미술관이구나'를 연신 외치며 그림을 관람하던 중 한 작품 앞에서 발을 뗄 수가 없었다. 지금의 나를 있게 해준 운명의 그림, 니콜라이 야로셴코의 〈삶은 어디에나〉가 바로 그 작품이다.

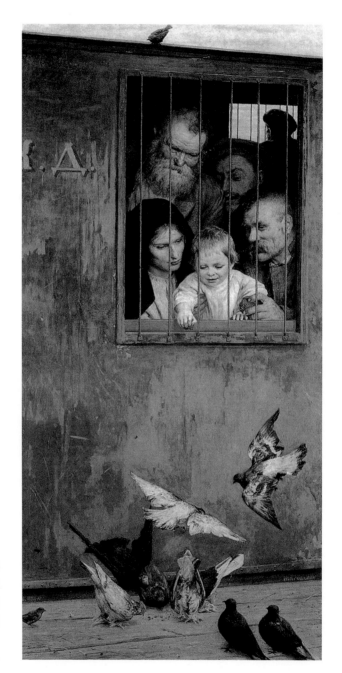

<삶은 어디에나>, 1888
년, 니콜라이 야로셴코
(1846~1898), 캔버스에
유채, 212×10.6cm, 트레
챠코프 미술관, 모스크바.

야로센코의 〈삶은 어디에나〉는 시베리아행 열차가 간이역에 잠깐 멈춘 사이, 유형 떠나는 혁명가들이 기차 창틀 사이로 햇빛을 즐기는 모습을 그린 작품이다.

19세기 말엽 러시아는 현실의 불합리를 견디지 못한 많은 이들이 황제의 압제에 반대해 민중운동을 한다. 그들은 체포된 후 정치범이란 죄명을 안고 시베리아로 유형을 떠난다. 시베리아는 죽음의 땅. 영하 50도에 이르는 날씨에 제반시설 하나 없는 곳이어서 사람이 정착해 살 수 있는 곳이 아니었다. 그림 속 열차 안의 가족들 또한 죽음의 땅을 향해 다가가는 절망적인 상황이다. 그리고 조국의 앞날을 위해 투쟁으로 헌신한 남편의 수형 길을 아내와 자식이 함께 한다. 그때 많은 가족들이 시베리아로 유형을 떠나는 남편과 동행해 생사를 같이 했으며, 그런 여인들의 희생을 러시아를 수호하는 성모 마리아에 비유하기도 했다. 그림 속 여인도 러시아 이콘에 나오는 마리아의 모습과 비슷하게 그려져 있다.

미래를 전혀 가늠할 수 없는 죽음의 땅으로 향하는 그들이지만 절망하지 않는다. 오히려 당당한 모습이다. 수형 열차가 잠깐 간이역에 정차한 사이 아이와 가족은 밝은 햇살을 즐긴다. 엄마는 자신들의 하루 식량으로 쓰기에도 부족한 빵 한 조각을 떼어내 아이에게 나눔의 아름다움을, 생명의 귀함을, 그래서 얻는 사랑의 감정을 가르친다.

톨스토이는 소설『사람은 무엇으로 사는가』에서 이렇게 말한다.

"나는 이제야 알았다. 사람은 사랑에 의해서 살아가는 것이다. 사


레프 톨스토이
(1828~1910): 19세기 러시아 문학을 대표하는 세계적 문호이자 문명비평가이며 사상가.

『사람은 무엇으로 사는가』
1885년 저술된 톨스토이의 소설. 구두장이인 시몬이 하느님에게 벌을 받아 세상에 온 천사 미하일을 돌보는 사건부터 이야기가 시작되는데, 그리스도의 가르침을 실천하고자 한 톨스토이의 러시아 정교회 신앙이 담긴 작품이다.


람들은 스스로 행복을 만들어 내는 것이 아니라 인간 속에 존재하는 사랑 때문에 행복해진다. 그러므로 사랑의 실천을 통해서만 인간은 행복해질 수 있다."

니콜라이 야로셴코는 『사람은 무엇으로 사는가』를 읽은 후 큰 감동을 받았고 그 느낌을 〈삶은 어디에나〉에 담고자 했다.

그는 러시아 차르에 반대해 시베리아로 유형을 떠나는 정치범들의 열차 안에도 삶과 생명이 있음을, 형극의 수형 길 앞에서도 잠깐의 햇볕을 즐기며 새들에게 자신의 생명을 나눠줄 수 있는 여유가 있음을, 사랑의 실천이란 결코 많음에서만 비롯되는 것이 아님을 빵 조각을 나눠주는 고사리 손을 통해 일깨워준다. 화려하지 않아도 빛날 수 있고, 가난할지라도 풍요로운 영혼일 수 있음을 보여준다.

엄마의 품에 안겨 미소 짓는 아기의 천진한 얼굴에서 우리는 순수의 절대 정의를 읽을 수 있으며, 혹한의 현실 앞에 굴하지 않고 찰나의 여유를 즐길 줄 아는 사람들의 풍요로운 영혼을 통해서 미래의 희망찬 역사를 예측할 수 있다.

상세한 그림의 내용은 나중에 알게 되었지만, 아주 좁은 공간에 갇혀 있는 그림 속 사람들을 보며 마치 나인 양 감정이입이 되었고, 좁은 창문을 통해 비둘기에게 먹이를 나눠주며 행복해 하는 그들의 성스런 모습에 말로는 표현할 수 없는 감정의 출렁임이 일어났다. 그리고 생각을 했다. '그동안 내가 너무 교만했구나.' 주어진 환경이 아무리 척박하더라도 내가 노력하지 않으면 현실은 언제나 그 자리인데 왜 이겨내고 나아지려고 노력하지 않았던가를 깊이 반성하게

되었다. 당시 현실의 어려움을 극복하고자 하는 무의식 속 밑바닥의 그 무엇이 날 일으켜 세웠는지, 마치 신의 계시를 받은 것처럼 물에 적셔진 휴지 같던 내가 '잘 살아봐야지'라는 의욕을 부여잡게 되었다.

그때부터 러시아 그림을 공부했다. 시간 날 때마다 책을 읽었고, 언어가 통하지 않았지만 용기를 내어 러시아 미술관들을 돌아보고 하나씩 내 자리를 마련해 갔다. 뭔가 몰입할 일이 생긴 나는 절망의 나날을 보내던 과거와는 달리 하루하루를 열심히 살아가게 되었다. 그렇게 나의 20년 러시아 생활은 그림과 함께 시작되었고 현재의 나를 만들어 주었다. 현재 러시아 그림은 나에게 공기 같은 존재다.

그렇다. 누구나 삶이 절망적일 때가 있다. 어디서부터 잘못된 것인지도 모른 채 삶의 무게에 허덕일 때, 그 슬픔의 크기가 너무 힘겨울 때 그림은 좋은 벗이 되어준다. 그림이 전하는 메시지에 마음이 정화되고 삶의 에너지를 얻는다. 그렇게 한 사람의 운명을 바꾸어

니콜라이 야로센코(1846~1898)

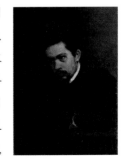

우크라이나에서 태어나 러시아 상트페테르부르크에서 A. 폴바타에게 사사받았으며, 군인이자 화가이다. 주로 러시아 인텔리겐치아의 초상화나 혁명에 우호적인 학생, 노동자를 그렸다. 1876년 이동파에 합류했으며, 크람스코이와 함께 활동적으로 이동파 전시에 참여한, 이동파의 실질적 리더이다. 대표작으로 〈삶은 어디에나〉(1888), 〈수인〉, 〈그네에서〉(1888), 〈농부아가씨〉(1891) 등이 있다.

놓을 만큼 예술의 힘은 위대하다

　러시아는 예술 대국이다. 어느 곳을 가든 예술적 모티브가 넘쳐나는 곳이다. 수준급의 콘서트가 곳곳에서 열리며, 도시마다 즐비한 박물관에는 위대한 예술품이 넘쳐난다. 러시아에서의 내 삶은 이런 가치를 하나씩 발견하는 과정이라 할 수 있다. 조금만 눈을 돌려 보면 내 삶을 반짝이게 해 줄 예술적 감흥이 널려 있다. 손을 뻗어 그것을 취하기만 하면 된다. 그렇게 운명처럼 예술이 내 삶에 들어온 이후부터 난 달라지기 시작했으며, 지금은 갤러리 까르찌나를 운영하며 아트딜러로서, 전시 기획자로서, 그리고 박물관 도슨트로서 열심히 생활하고 있다. 내 정열 모두를 그림에 쏟아부으며 살 수 있어 하루하루가 고마운 나날이다.

　이 책은 이렇게 내가 지난 시간 러시아에서 향유한 예술적 감흥의 한 결과이다. 수백 번 넘게 러시아 박물관과 미술관을 드나들며, 그

리고 사람들에게 그림을 설명하면서 얻은 나만의 언어다. 다소 부족하더라도 한 사람의 20년 생활이 내면의 언어를 타고 태어난 결실이라 생각해 주고, 그래서 공감하는 부분이 있다면 함께 고개 끄덕여 주면 좋겠다.

나는 그림 이야기를 할 때가 제일 행복하다. 내 심장이 가장 방망이질 치고, 내 가슴은 정열로 끓어오르며, 내 언어는 가장 순수해진다. 혹 누군가가 내 책을 통해 자신만의 언어를 찾는다면 그것보다 기쁜 일이 또 있을까 싶다.

이 책은 2년 전 출간된 『소곤소곤 러시아 그림 이야기』의 개정판이다. 출간 당시 많은 분들이 러시아 그림에 큰 관심을 보여주었다. 넘치는 사랑에 보답한다는 생각으로 책을 새로 만들어 보았다. 그림 도판도 말끔히 하고, 여러 부족한 부분을 보완하여 이렇게 다시 출간한다.

이렇게 다시 개정판으로 세상 빛을 보게 해준 김시열 사장님께 감사의 말씀을 드리고 싶고, 한없이 쪼그라들어 있는 내게 '러시아 그림, 정말 좋은데요' 하며 격려의 말을 보내주신 그 섬세함도 잊지 못할 것이다.

늘 옆에서 사랑으로 격려해 주는 남편과, 보이지 않는 곳에서 내게 큰 힘을 주는 JP에게도 진심으로 고마움을 전한다.

사실 난 많이 부족한 사람이다. 내 곁에서 많은 사람들이 지지해 주고 칭찬해 주고 그리고 격려해 주어서 현재의 내가 존재한다는 것을 너무 잘 알고 있다. 이 지면에 다 밝힐 수는 없지만 그분들에게 진심 어린 감사의 인사를 드린다. 앞으로도 정말 최선을 다해 노력

할 것을 약속한다.

　나는 죽을 때까지 러시아 그림 이야기를 하고 싶다. 그러기 위해 늘 그림을 볼 것이고 사랑할 것이며, 또한 여러분과 공유할 것이다. 그 길에 많은 분들이 함께했으면 좋겠다.

　　　　　　　　　　　　　　　　　러시아에서 김희은 씀

Третьяковская

삶이 그대를 속일지라도
슬퍼하지 마라, 성내지 마라!
설움의 날을 참고 견디면—
기쁨의 날이 옴을 믿어라.

마음은 미래에 사는 것,
오늘은 언제나 슬픈 것—
모든 것은 한 순간에 지나가는 것.
지나간 것은 또다시 그리워지는 것을

_ 알렉산드르 푸쉬킨*

그림은 삶을 담는 그릇이다

알렉산드르 푸쉬킨
(1799~1837): 러시아에서
국민적 추앙을 받고 있는
시인이자 소설가.

시대가 만들어낸 슬픈 역사!! 화폭에 담긴 인간사가 절절하다. 19세기 러시아 화가들은 '현실을 반영하지 않는 그림은 가치가 없다'고 단언하고 민중들의 눈과 귀가 되어 러시아의 아픈 시대상을 화폭에 고스란히 담는다. 그렇게 그림의 힘으로 소설가보다 더 소설가같은 스토리텔러가 되어 러시아의 비참한 현실을 날카롭게 고발하고 비판한다. 그러면서 삶에 지친 마음들을 두루 어루만져준다.

바실리 막시모프 • 모든 것은 과거에

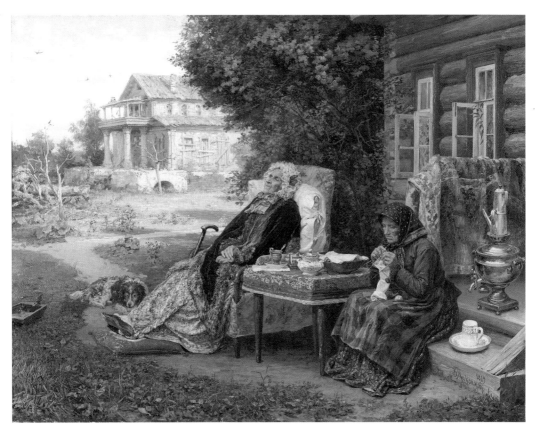

<모든 것은 과거에>, 1889년, 바실리 막시모프(1844~1911), 캔버스에 유채, 72× 93.5cm,
트레챠코프 미술관, 모스크바.

허공을 바라보는 노파의 시선엔 그리움이 가득하다. 찬란하게 빛나던 젊음의 시간 속에 인생의 굽이마다 널려 있던 아련한 사연을 떠올린다. 그런 그녀를 위해 햇살은 아름다운 교향곡을 울려준다. 나이 들고 병들어 육신의 계절은 차디찬 겨울이지만 과거에 두고 온 젊음을 떠올리며 이렇게 또 하루를 견딘다.

노파는 보라색 라일락이 만개한 화려한 계절을 따라 타임머신을 타고 있다. 과거를 아련히 떠올리는 표정엔 만감이 교차한다.

묵묵히 바느질하고 있는 여인은 하녀다. 과거와 현재, 그리고 미래가 무채색으로 이뤄진 그녀. 지금의 밝은 햇살이 고마울 따름이지 지나

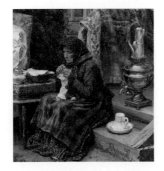

간 과거를 떠올리며 추억에 젖을 봄날은 없다. 오히려 절망이 머리맡에 앉아 밤새 뜨개질하던 지난 과거를 지우고 싶은 듯하다.

세월의 눈이 하얗게 내려앉은 그들은 하나의 사모바르(러시아 찻주전자)에서 차를 따라서 함께 마신다. 신분의 고하를 떠나 두 노인은 이미 서로를 의지하는 친구가 되었다. 험난했던 인생의 골짜기 굽이굽이마다 함께 견뎠을 그들이다. 세월은 누구에게나 평등하게 내려앉는 것, 평생을 함께해 온 인생의 동반자로서 이 순리에 순응하며 끝까지 생을 함께할 것이다. 신분의 차이는 물리치고 인간으로서 서로를 다독이며 살아갈 것이다. 세월은 그렇게 함께 살아가는 삶의 가치를 조용히 가르친다.

이 한 편의 그림에서 그들이 살아온 날들을 반추하고 현재를 읽으며, 그리고 함께할 미래를 가늠한다. 그러면서 나 자신의 삶도 그들과 함께 그림 속에 투영된다.

"그렇게 우린 그림에서 인생을 배우고, 삶을 느낀다."

바실리 막시모프(1844~1911)

러시아 이동파 화가로, 풍속화의 대가이다. 페테르부르크 성상화 제작소에서 그림을 공부했다 (1855~1862). 1871년 이동파 전시회에 작품을 출품했으며, 주로 러시아의 시골생활과 농민들의 삶을 사실적인 기법으로 묘사하였다. 대표작으로 〈농민의 결혼식에 온 주술사〉(1874), 〈병든 지아비〉(1881)가 있다.

블라디미르 마코프스키 • 가로수 길에서

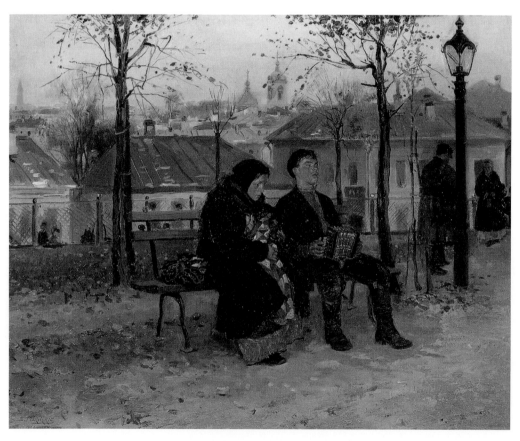

<가로수 길에서>, 1872~1873년, 블라디미르 마코프스키(1864~1920), 캔버스에 유채,
53×68cm, 트레차코프 미술관, 모스크바.

부부가 만들어 내는 쓸쓸한 느낌의 아우라는 어디에서 연유하는 것일까?

1861년 러시아는 농노해방을 실시하며 농민들에게 자유를 부여하지만 허울뿐인 해방일 뿐 삶은 척박하기 그지없었다. 경작할 토지가 없는 수많은 농민들이 도시로 몰려들어 최하위 도시 빈민층을 형성하고, 춥고 헐벗고 굶주린 힘든 생활을 하게 된다. 〈가로수 길에서〉는 이런 시대를 반영하고 있다.

러시아의 대 문호 톨스토이는 『안나 카레니나』에서 "모든 행복한 가정은 비슷하지만, 불행한 가정은 제각기 나름대로의 불행을 안고 있다"라고 소설의 처음을 연다. 불행한 가정은 특별한 이유의 불행이 있다는 이야기이다. 〈가로수 길에서〉의 주인공의 특별한 불행은 무엇일까?

하루 종일 보드카에 절어 사는 젊은 남자가 무릎에 아코디언을 끼고 벤치에 걸터앉아 있다. 온몸에 적당히 퍼진 알코올의 힘과 두 손에서 흘러나오는 음악적 감흥이 더해져 세상 행복한 표정을 짓고 있다.

옆에는 시골서 갓 올라온 듯한 앳된 아내가 갓난아기를 품에 안고서 일도 하지 않고 돈도 벌지 못하는 남편 곁에 앉아 근심 어린 얼굴로 바닥만을 응시하고 있다. 곧 눈보라가 휘몰아칠 텐데 아내의 마음엔 걱정이 폭풍우가 되어 내리친다.

남편의 대책 없는 낙관과 아내의 현실 비관이 더해져 발밑에 구르는 가을 낙엽만큼이나 메마르고 우울한 느낌의 그림이다. 19세기 말

농노해방 1861년 러시아 황제 알렉산드르 2세가 내린 농노해방에 관한 법령. 이에 농노는 인격적 자유는 획득했으나 많은 배상금을 지불해야만 토지 소유를 인정받을 수 있었으므로, 농노는 다시 소작인이 되거나 하층민 또는 도시 노동자가 되는 수밖에 없는 반쪽자리 법령이란 평가를 받았다.

『안나 카레니나』 가정문제를 다룬 레프 톨스토이의 장편소설.

엽 러시아의 어두운 모습을 화폭에 그대로 담고 있는 이 그림은, 러시아에서 프롤레타리아가 혁명으로 새 틀을 다지기 전 혼란스러운 사회상을 풍자적으로 꼬집은 장르화다.

〈가로수 길에서〉는 그림이 주는 메시지도 흥미롭지만 주제를 표현한 회화적 기법 또한 뛰어나다. 유화이지만 마치 맑고 투명한 수채화처럼 농도가 가볍고 산뜻하다. 배경의 초록빛과 노란빛의 자연스런 조화, 회색빛 하늘의 쓸쓸한 늦가을 정취, 오래된 명화의 한 장면처럼 그림이 주는 이미지가 강렬하다. '그림답다'라는 말이 너무도 어울리는 작품이다.

블라디미르 마코프스키(1846~1920)

1872년부터 러시아 이동파 화가로 활동한 19세기 대표 풍속화가다. 콘스탄틴 마코프스키의 동생이다. 일반 민중의 삶을 따뜻한 눈길로 그린 〈가로수 길에서〉(1886~1887) 외에 〈혁명가의 신문〉(1904), 〈밤의 집회〉(1875) 등 사회 정치적인 메시지를 주제로 그린 작품도 많이 남겼다.

빅토르 바스네쵸프 • 알료누쉬카

슬픔이 쓰나미일 때 사람들은 저마다의 방법으로 자신을 다독인다

바스네쵸프의 〈알료누쉬카〉를 보면 슬픔이 누그러진다. 절망에 빠진 어깨에 내 슬픔을 올리고 몇 번을 '얼었다 녹았다'를 반복해 돌덩이가 되어 버린 그녀의 헐벗은 발을 어루만지다 보면 마음이 한결 가벼워진다. 삶의 무게에 짓눌려 맥없이 흐느끼는 알료누쉬카의 눈물 한 방울이 날 정화시킨다.

살다 보면, 말하려니 우습고 삭히자니 무거운 일들이 어디 한두 개인가? 그럴 때마다 〈알료누쉬카〉를 보며 혼자만의 카타르시스를 찾는다.

그림 속 연못은 고아인 알료누쉬카가 힘들 때마다 혼자서 눈물짓는 곳이다. 현실의 버거움을 잠시 내려놓고 행복한 미래를 꿈꿀 수 있는 유일한 장소이다. 러시아 동화의 주인공인 알료누쉬카는 현실의 고난을 딛고 행복한 미래를 거머쥔다. 그래서인지 현재의 그녀는 누추하고 헐벗었지만 우아하고 고결해 보인다. 그녀를 둘러싸고 있는 어린 전나무의 싱그러움은 행복한 미래를 꿈꾸게 한다.

슬픔 속에 긍정을 품고 있기에 이 그림을 보면 카타르시스가 느껴지고 고통이 아름다움으로 승화된다. 그림은 말이 없지만 우리의 영혼을 위로해주는 힘이 있다. 그림 앞에 서면 우리의 영혼은 재충전되고 삶을 향한 용기 또한 새로이 얻게 된다.

알료누쉬카: 러시아 전래 동화 속 주인공. 고아 소녀 알료누쉬카가 염소로 변한 남동생을 구하고 행복하게 산다는 내용의 동화이다.

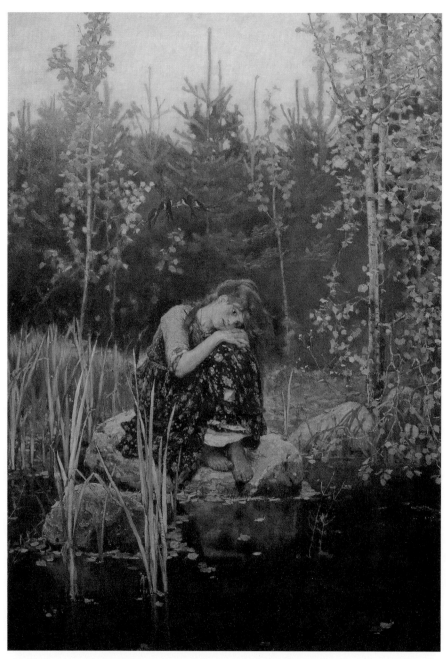

<알료누쉬카>, 1881년, 빅토르 바스네초프(1848~1926), 캔버스에 유채, 173×121cm,
트레챠코프 미술관, 모스크바.

빅토르 바스네초프(1848~1926)

역사화, 민속화의 대가. 러시아의 키로프주 정교회 신부의 아들로 태어나 신학(1858~1862)을 공부하였으며, 후에 상트페테르부르크 예술 아카데미(1868~1873)에서 미술을 전공했다. 러시아 역사와 민화를 테마로 한 그림을 주로 그렸으며 무대 디자이너로도 활동했다. 크람스코이와 바신에게 사사받았으며, 1896년부터 이동파 전시에 참여한다. 1881년 아브람체보의 마몬토프 그룹의 회원이 되어 러시아 색채가 강한 작품을 많이 남겼으며, 대표작으로 〈세 용사〉(1818), 〈회색 늑대를 걸터 타는 이반 왕자〉(1889) 등이 있다.

레오니드 솔로마트킨 • 경찰의 찬송

불합리, 부도덕, 이런 단어들이 일반적일 때보다 더 큰 무게로 상처를 줄 때는, 상대방은 권력을 가졌고 난 일신을 위해 그들을 뿌리칠 수 없는 상황일 경우다. 그 어떤 말로도 형언할 수 없는 불쾌감이 온몸에 차오르지만 언제 닥칠지 모르는 불이익 앞에 무릎을 꿇게 된다. 그래서 괴로움이 몇 배로 가중된다.

또, 자신이 가진 힘을 이용해 욕심을 챙기는 사람의 대부분은 상당히 정돈돼 있고 합리적이다. 겉으로 보기엔 모두가 올바르며 상당히 지적이다. 그러므로 쉽게 이의를 제기할 수도 없으며, 적절한 수단 또한 찾기 힘든 것이 대부분의 현실이다. 모두가 이러지도 저러

지도 못한 채 이것이 잘못됐음을 알면서도 두 눈 질끈 감고 불의와 야합하게 된다. '어쩔 수 없어' 하며 돌아서지만 양심의 쓰라림은 오래오래 남는다. 우리가 살아가는 삶의 한 편린이 바로 이런 모습이기도 하다.

크리스마스인지, 아님 러시아 부활절인지 모르지만, 절대 권력을 가지고 있는 러시아 경찰들이 상인의 집을 방문했다. 정복을 차려 입고, 다소곳이 모자를 옆구리에 끼고 성과 열을 다해 찬송을 한다. 표정이 사뭇 진지하고 엄숙하다. 아주 깍듯한 자세로 상인 집의 번영과 발전을 기원하는 듯한 모습이다. 불그스레 달아오른 경찰들의 취기 어린 얼굴을 보니 온 방 안 가득 차 있을 알코올 냄새가 그림에 묻어나는 듯하다. 그러면서도 한쪽 눈은 집요하게 상인의 지갑을 뚫어져라 쳐다본다. 자신들에 대한 환대 정도를 상인이 집어내는 지폐의 두께만큼으로 가늠하는 경찰들인지라, 얼마를 집어내는지가 초미의 관심사다.

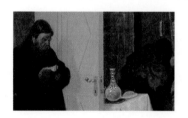

상인의 얼굴은 묵묵히 굳어 흑색에 가깝다. 경찰은 웃고 있지만, 상인은 속으로 울 것이다. 그녀의 아내는 이런 일이 한두 번이 아닌지 뒤돌아서 귀를 막고 있다. 경찰의 노래가 돈을 내놓으라는 소리로 들려 도저히 참을 수 없나 보다. 그냥 외면이 최고인 듯 온몸을 웅크린다. 발그레한 얼굴의 경찰들은 이런 설정이 한두 번이 아닌 익숙함으로 자연스러움이 뚝 뚝 묻어난다.

19세기 말엽 러시아 사회 전체를 뒤덮고 있는 부조리를 화가는 익

<경찰의 찬송>, 1882년, 레오니드 솔로마트킨(1837~1883), 캔버스에 유채,
러시아 박물관, 상트페테르부르크.

살스럽고 장난스럽게 꼬집는다. 자신의 주머니 채우기에 급급한 관리들의 탐욕을 아주 잘 보여주는 풍속화이다. 그래도 이렇게나마 돈을 줄 수 있는 상인은 그나마 다행일 거다. 아무것도 할 수 없는 러시아의 일반 농민들은 저 부당한 관료들의 횡포를 온몸으로 다 받아냈을 거라 생각하니 씁쓸한 웃음만이 생길 뿐이다.

레오니드 솔로마트킨(1837~1883)

이동파 화가로, 러시아 풍속화의 대가. 어린 시절 부모를 여의고 불우한 생활을 한 그는 도시의 빈곤, 사람들의 비인간성을 면밀히 관찰, 작품 세계에 표현한다. 이후 예술 후원가 라마즈노프를 만나 작품 세계의 꽃을 피운다. 주요 작품으로 〈선술집〉(1867), 〈여인숙〉(1870), 〈환락〉(1878) 등이 있다.

블라디미르 마코프스키 • 랑데부

부모가 가장 행복해질 때는 언제일까?

자식이 배불리 음식을 먹는 모습을 지켜볼 때라고 한다. 솔직히 자식을 통해 느껴지는 사랑만큼 벅차고 흐뭇하며 행복한 느낌이 세상에 또 있을까?

열 살 남짓해 보이는 그림 속의 남자 아이는 도시로 나와 꽉꽉한 노동자로서의 눈물겨운 삶을 시작했나 보다. 엄마 품속에서 좀 더

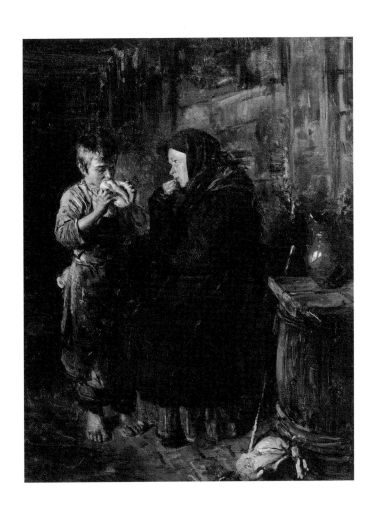

<랑데부>, 1883년, 블라디미르 마코프스키(1846~1920), 캔버스에 유채,
40x31.5cm, 트레차코프 미술관, 모스크바.

보호받아야 할 나이로 보이는데 말이다. 19세기 중후반 러시아 농민들의 삶은 아주 처참하기 그지없었다. 배고픔을 해결해 줄 수 없는 부모들은 어린 아이들을 도시로 도시로 보내, 그렇게 도시의 값싼 노동력이 되어 끼니라도 연명하게 했다 한다.

엄마는 그렇게 떠나보낸 아들이 그리워 먼 길을 찾아온다. 얼마나 걸었을까? 엄마의 행색을 보아도 그리 쉬운 여정은 아니었을 거다. 걱정, 근심, 애틋함, 반가움. 수많은 감정이 엄마의 얼굴에서 교차한다. "엄마 잘 지냈어? 난 괜찮아" 하며 엄마의 거친 손을 잡아주고 지친 어깨를 감싸주면 좋으련만 무심한 어린 아들은 엄마가 품고 온 빵 한 덩이만을 허겁지겁 베어 문다. 섭섭함이 일기도 전에 엄마는 그런 아들을 바라보며 자신의 고단함은 잠시 잊어버린다.

그러곤 가슴 한켠에 올라오는 뜨거움과 애틋함을 고스란히 감내하며 아들을 쳐다본다. 이들의 랑데부는 표현 못할 뭉클함이 되어 화폭 전체를 메우고 우리의 가슴도 어루만진다.

마코프스키는 이 가난한 모자의 만남을 보여주며 우리 가슴에 잠자고 있는 기본적이고 순수하지만 쉽게 외면해 버릴 수도 있는 절대적 사랑을 차분히 일깨워 준다. 부모자식 간 사랑의 척도는 물질의 많고 적음이 아니다. 요샌 사랑의 크기를 물질로 가늠하는 몹쓸 풍토가 만연하지만 그래도 진정한 사랑은 서로를 어루만지고 처지를 이해할 때 빛을 발하는 거다.

아마도 허겁지겁 주린 배를 채운 어린 아들은 다음 장면에서 엄마의 지친 어깨를 살포시 안아주고 사랑의 입맞춤을 해줄 것이다.

바실리 페로프 • 사냥꾼의 잡담

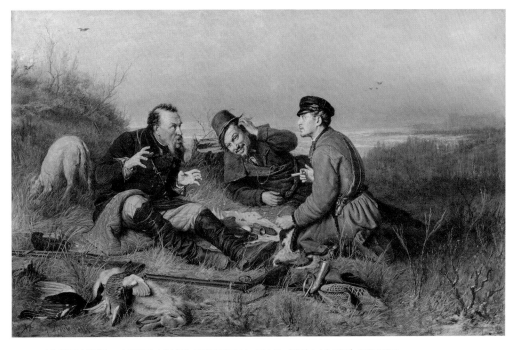

<사냥꾼의 잡담>, 1871년, 바실리 페로프(1833~1882), 캔버스에 유채, 119X183cm,
트레챠코프 미술관, 모스크바.

세 사람의 사냥꾼이 모여 이야기를 나눈다.

검은 옷의 남자가 목에 힘을 잔뜩 주고 약간은 갈라진 목소리를
내며 상기된 얼굴의 젊은이에게 이렇게 말한다.

"그땐 정말 대단했었지. 갑자기 집채만 한 곰이 떡~ 하니 나타난
거야. 난 있는 힘을 다해 정신을 가다듬고 거대한 곰을 겨냥했지. 그
러곤 죽을힘을 다해 방아쇠를 당겼어. 탕~~

세상에나~ 딱 한 발에 산 같은 놈이 턱~ 하고 쓰러지는 거야. 내가 곰을, 거대한 곰을 잡은 거지."

완전 흥분한 검은 옷의 사내는 자신의 무용담을 설명하느라 정신이 없다.

오늘 갓 들어온 신참은 선배의 대단한 전적에 전율을 느끼며 담뱃불 댕기는 것도 잊어버린 채 집중해서 듣고 있다. 그 둘의 진지한 대화를 쳐다보며 비스듬히 옆으로 누운 사내는 머리를 긁적이며 한마디 한다.

"히히히, 저거 오늘 또 뻥치시네. 살살 좀 해. 크흐흐흐."

일상의 소소함 속에서 웃음 지을 수 있는 그 무엇을 찾고 느끼는 것. 그것이 바로 삶의 기쁨 아닐까? 그림 속의 세 사람이 엮어내는 아우라를 느끼며 빙그레 미소 짓는다. 진정한 행복은 아주 멀리 그 어딘가에 있는 대단한 것이 아니라, 바로 우리 곁에서 늘 함께하는 사소한 느낌이리라.

바실리 페로프(1833~1882)

풍속화와 민중화의 대가. 아르자마스(모스크바에서 남쪽으로 약 400km 떨어진 도시)와 모스크바에서 공부했고, 1871년부터 모스크바 회화 조각 예술학교 교수로 활동하였다. 이동파 조직자의 한 사람으로 민주적인 예술운동에 커다란 발자취를 남겼다. 〈부활제에서의 마을의 십자가 행진〉(1861), 〈트로이카〉(1866) 등 민속적인 주제를 그린 것 외에, 〈도스토예프스키 초상화〉(1872), 〈오스트로프스키 초상화〉(1871) 등 유명인의 초상화가로도 저명하다.

일리야 레핀 • 아무도 기다리지 않았다

삶의 모습은 천만 가지다

오랜 유형을 끝내고 막 돌아온 젊은 혁명가와 그를 맞이하는 가족들. 그들 사이에는 깊고 깊은 강물이 흐른다. 천륜은 누구도 막을 수 없는 무엇이지만 그 인연이 또 다른 무게가 되어 서로의 가슴에 생채기를 낸다. 차르의 전제 정치에 항거, 많은 지식인들은 가정을 떠나 혁명지를 전전한다. 서로의 생사도 알지 못한 채 혁명가는 대의를 위한 삶을, 고향의 가족들은 묵묵히 일상의 삶을 그렇게 서로를 잊은 듯 각자의 인생을 살아간다. 누구에게도 잘못은 없다. 시대가 만들어내는 또 다른 형태의 슬픔일 뿐이다.

어느 누구도 예견하지 못한 일이 벌어졌다.

하녀의 안내를 받으며 가족들이 모여 있는 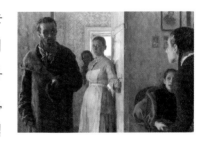 거실로 오래 전에 집을 떠난 아버지가 들어선다. 긴 유형생활을 끝내고 지친 영혼과 몸을 이끌고 집으로 돌아왔다. 설레임, 반가움, 낯설음, 긴장감, 미안함 등을 품은 복잡한 심경의 그일 거다. 그렇게 삶의 무게에 찌들린 혁명가 뒤로 햇살이 화사하게 비춘다. 사진의 역광처럼 밝게 비추는 빛 때문에 우리는 컴컴한 남자의 표정을 명확히 읽을 수 없다. 오랜 세월을 혁명가로서, 죄수로서 고단한 삶을 살았을 그의 인생 역경을 어찌 하나의 표정으로 표현할 수 있을까?

혁명가로서, 아들로서, 남편으로서, 아버지로서의 복잡한 심경을 이렇게 화사한 햇빛 속에 묻어 상상케 하는 레핀의 천재성이 눈부시다.

집안의 주인이라는 이 초라한 남자를 처음 보나 보다. 경계하는 하녀의 눈초리가 예사롭지 않다.

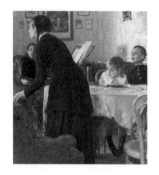

일년 삼백육십오일 노심초사 아들을 기다렸을 어머니는 엉거주춤 일어나 아들에게 다가서려 한다. 세월이 내려앉은 구부정한 어깨 위로 아들에 대한 사무치는 그리움과 반가움이 묻어난다.

아내는 남편의 예고치 않은 귀환에 피아노를 치던 손을 멈추고 놀란 기색으로 그를 바라본다. 남편을 향한 눈빛이 무척이나 메말라 있다. 보통 유형지로 떠난 혁명가들은 죽은 목숨이나 마찬가지여서, 생사를 확인하지 못한 어머니와 아내는 이미 상복 같은 느낌의 검은 옷을 입고 있다.

아버지에 대한 기억이 또렷이 남아 있는지 아들의 얼굴에는 반가운 기색이 역력하다. 아마 할머니에게서 익히 들어 혁명가로서의 아버지를 존경하고 있었는지도 모른다. 그러나 어린 딸아이는 낯선 남자의 등

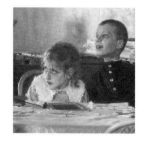

장에 잔뜩 겁을 먹었다. 아빠와의 첫 만남이 낯설 뿐이다.

밝고 화사한 빛이 그림 전체를 감싸고 있다. 우울하고 무거운 주제의 그림이지만 그림 전체를 감싸는 밝은 빛을 보며 가족의 밝은 미래를 가늠한다. 삶은 여러 모습이다. 누구도 예측할 수 없는 방향

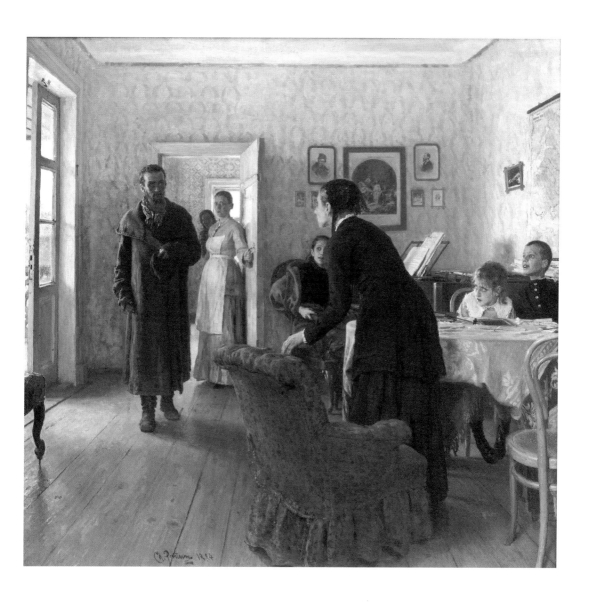

<아무도 기다리지 않았다>, 1884년, 일리야 레핀(1844~1930), 캔버스에 유채, 160.5×167.5cm,
트레챠코프 미술관, 모스크바.

으로 흘러갈 때가 많다. 그래서 삶이 우리를 속일지라도 슬퍼하거나 노하지 말아야 한다.

우울한 날들을 견디면 기쁨의 날이 오는 것이 우리 인생이다.

일리야 레핀(1844~1930)

주로 초상화, 역사화, 풍속화를 탁월하게 그린, 19세기 러시아 사실주의 회화의 거장이다. 중량감 있는 구성과 극도의 긴장감이 흐르는 화면 속에 러시아의 역사와 민중의 삶을 담았으며, 예리한 사색과 관조에 의거한 내면의 심리 묘사가 탁월하다. 페테르부르크 황실아카데미의 교수(1894~1907)와 총장(1898~1899)을 역임했다. 1882년부터 이동파 전시에 참여하였으며, 1880년대 수많은 러시아 문화엘리트-톨스토이, 투르게네프, 고골, 무소르그스키, 림스키 코르사코르, 스타소프-와 귀족들의 초상화를 그리며 작가 특유의 화법으로 천만 가지 인간표정을 그려낸다. 주요 작품으로 〈볼가 강의 배 끄는 인부들〉(1870~1873), 〈아무도 기다리지 않았다〉(1884~1888), 〈톨스토이 초상화〉(1887), 〈터키 술탄에게 편지를 쓰는 자포로지의 카자크들〉(1880~1891) 등이 있다.

얄궂은 인생사 한 자락, 결혼

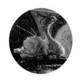

"행복한 결혼생활에서 중요한 건 서로 얼마나 잘 맞는가보다 다른 점을 어떻게 극복해 나가는가이다"라고 톨스토이는 말했다. 그렇게 서로에게 부족한 것을 채워가는 것이 올바른 결혼생활이다. 누구도 처음부터 모든 걸 갖추고 결혼생활을 시작할 수는 없다. 특히 물질을 채우면 사랑도, 행복도 가득할 거라 착각하며 서로의 조건 맞추기에 급급인 경우가 많다. 하지만 그게 전부가 아니란 걸 살다 보면 알게 된다. 부부간에 사랑이 아닌 다른 목적으로 결혼을 하면 결국은 그 다른 무엇이 삶의 발목을 잡는다.

19세기 러시아 또한 돈과 권력을 물물교환하며 결혼을 완성시키는 것이 현실이었다.

물론 "싸움터에 나갈 때에는 한 번 기도하라, 바다에 갈 때는 두 번 기도하라, 그리고 결혼을 할 때에는 세 번 기도하라"라고 하는, 오래된 러시아 속담처럼 그만큼 신중을 기해야 하는 것이 결혼임을 그들도 알고 있었다. 그럼에도 진실의 눈을 가리고 현실적인 것들만 찾는 러시아의 세태를 그림들이 꼬집는다. 그렇게 화폭 속에서라도 진실을 깨달으라고 말한다.

바실리 푸키레프 • 불평등한 결혼

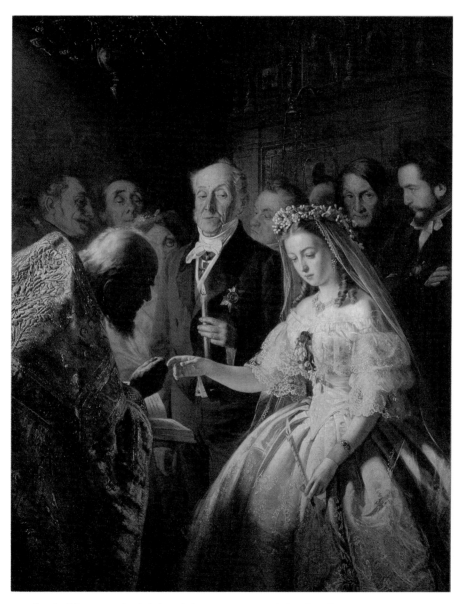

<불평등한 결혼>, 1862년, 바실리 푸키레프(1832~1890), 캔버스에 유채, 173×136.5cm,
트레챠코프 미술관, 모스크바.

결혼식을 하다

칠십 살은 넘어 보이는 노인과 손녀뻘 되어 보이는 어린 소녀가 백년을 함께 살자고 가약을 맺는다. 얼굴에 주름이 자글자글한 늙은 남자가 금방 핀 한 떨기 꽃같은 예쁜 여자 옆에 서서 결혼의 촛불을 밝힌다.

쭈글쭈글한 남자는 제일 좋은 양복을 입고 반짝반짝 광을 낸 블라우스 리본으로 한껏 멋을 부렸다. 가슴에는 황제에게 하사 받은 황실 훈장을 다는 센스도 잊지 않는다.

알코올에 찌든 것일까, 너무 어여쁜 신부 모습에 수줍은 것일까, 얼굴이 발갛게 상기된 늙은 남자는 곁눈질로 가련한 소녀를 힐끔거린다.

백옥같이 빛나는 하얀 드레스에 우아함과 순수함까지 차려 입은 청초한 여자는, '행복, 순결, 반드시 행복해집니다'라는 꽃말을 지닌 은방울꽃을 가슴에 달고, 머리에는 아직 피지도 않은 은방울꽃 화환을 예쁘게 쓰고, 축 늘어진 힘없는 손을 어렵게 내밀어 결혼반지를 끼려 한다. 밤새 울어 퉁퉁 부은 두 눈은 초점을 잃고 바닥을 헤맨다. 이미 포기한 맘이야 붙들어 맬 수 있지만 하염없이 흘러내리는 눈물은 어쩔 수가 없나 보다. 애써 참으려는 그녀의 울음이 눈 주위로 붉게 일어나고 앙다문 양 입술이 파르르 떨린다.

금실 은실로 겹겹이 수놓은 사제복을 휘황찬란하게 차려 입은 대

 머리 사제는 구부정한 허리를 똑바로 펴지도
못하고 어린 신부의 미래를 옭아매려 허겁지
겁 매달리고 있다.

　늙은이와 소녀를 엮는 데 가장 큰 공을 세운
노파는 이 결혼이 허사가 되진 않을까 노심초
사 노려본다. 그리고 이 둘의 인연에 더 얻어
낼 것은 없는지 주름진 싸늘한 눈을 희번덕인다.

　신랑을 병풍처럼 둘러싸고 있는 늙은
하객 4인방은 늘그막에 횡재한 친구가
심히 못마땅하다. 배가 아파 견딜 수가
없다. 늙은이들의 심통이 화면을 가득
메운다. 그들의 뒤틀린 시선이 그림 전체를 건조하게 만들고 얼굴에
진 주름만큼이나 겹겹이 한숨짓게 한다.

　그런 그들을 그림 한쪽에서 팔짱을 낀 채 우울하게 바라보는
이가 있다. 은방울꽃의 어린 신부와 나란히 서면 딱 어울릴 법
한 턱시도의 젊은 남자는 푸키레프 자신이란다.

　빚을 갚지 못하는 농노의 어린 딸을 선뜻 자신의 노리개로 취
하고 말도 안 되는 불합리를 재력으로 포장하는 현실을 작가 자
신은 비통한 얼굴로 바라본다.

　그림 한켠에 야멸차게 자리 잡아 19세기 중엽 러시아의 참담한 현
실을 고발한다. 조용히 호통치는 것이다.

바실리 푸키레프(1832~1890)

모스크바 회화 조각 건축학교에서 공부하였다. 사실주의 화법인 대물묘법의 대가로, 러시아 대표 풍속화가이다. S. 자란코에게 사사받았으며, 주요 작품으로 〈화가의 화실〉(1865), 〈지참금 목록〉(1873) 등이 있다.

파벨 페도토프 • 소령의 구혼

마치 마법의 지팡이가 그림 속 순간을 정지시켜 버린 듯하다

무슨 일일까?

'옅은 분홍빛 드레스 여인'은 아름답다. 아침부터 분주히 움직였을 것이다.

제일 예쁜 옷을 골라 입고 정성스레 머리를 빗고 '내 님은 누구일까, 어찌 생겼을까? 처음 보는 내게 어떤 눈빛을, 아니 어떤 첫마디를 건넬까?' 두 볼을 붉게 물들이며 그분을 기다렸을 것이다. 낭만 소

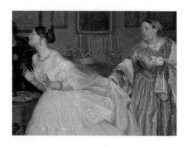

설에서 읽어 얻은 아이디어로 미래의 그분 앞에 살짝 떨어뜨릴 손수건을 준비하는 센스도 잊지 않았다. 떨어뜨린 손수건을 집어 들며 첫마디를 건네올 그분과의 낭만을 기대하며 가슴 떨려 했을 그녀다.

그러나 그녀의 기대는 산산이 부서지는 건가! 심쿵을 기대했던 그

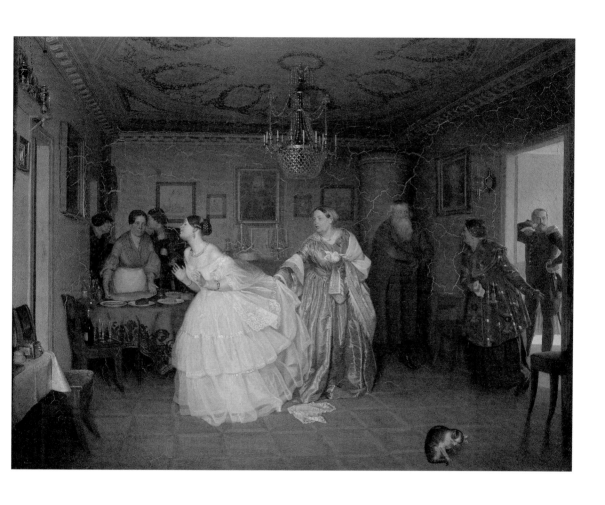

<소령의 구혼>, 1848년, 파벨 페도토프(1815~1852), 캔버스에 유채, 58.3×75.4cm,
트레챠코프 미술관, 모스크바.

분과의 만남에서 그녀는 '이건 아니야'를
외치며 몸을 돌린다. 낭만의 징표인 손수
건이 바닥에 나뒹굴고 있다.

그래, 그녀의 그분이 될 남자는 딱 봐도
풋풋한 아가씨와는 어울리는 나이가 아닌
듯하다. 세상 물정 알만큼 다 알고 '설렘, 순수' 이런 것들은 아주 예
전에 묻어 버린, 나이 먹을 대로 먹어버린, 고작 소령이라는 사회적
지위 하나만 부여잡고 상인의 집에 지참금 두둑이 뜯어내 앞으로의
일신을 편안히 돌보려는 속물이다. 문 앞에서 '혹시 나 홀대하는 거
요? 감히 내게?'라는 표정으로 거들먹거리는 소령의 모습이 참으로
느끼하다.

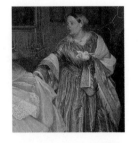번들거리는 비단옷에 거대한 몸을 맡긴
드레스 여인의 엄마는 휙 돌아서는 딸의 철
딱서니가 못마땅하다. 결혼은 남녀에게 서
로 부족한 것을 채우는 일. 이 불변의 절대
적 진리를 두고 철없이 구는 딸아이를 세게
잡아당긴다. '우리가 가진 돈만 있으면 세상 편히 살 줄 아니? 돈
을 뿌리면 반짝거리게 해줄 권력이 있어야 한다고 그렇게 일렀거
늘. 쯧쯧…….' 이런 잔소리가 귓가를 맴도는 듯하다. 결국은 가장 힘
세 보이는 엄마는 의지대로 소령에게서 권력을 사 딸에게 안겨 줄
거다.

이 거래로 중매 비용을 두둑이 챙겨야 하는 중매쟁이는 아가씨의
돌발행동에 몹시도 불편하다. 혹시라도 이 결혼이 깨질까 안절부절

한다. 거래의 성사에 전혀 힘이 없어 보이는 그녀의 아버지라도 다그쳐 본다. 검은 옷의 사내는 중매쟁이를 묵묵히 받아낼 뿐이다.

"난 이 집에서 힘이 없다우. 우리가 이만큼 사는 것도 아내가 가져온 지참금 때문이라오. 난 무능력한 상인. 아내는 그게 철천지 한이 된 사람이라오"라고 소심하게 중얼대는 듯하다.

수십 년 알코올에 절어 붉어진 아빠의 콧잔등이 현실에 흥분하는 항변으로 착각되는 쓸쓸한 현실이다.

안타까운 눈빛으로, 인간다운 눈빛으로 딱 한 사람만이 드레스 여인을 쳐다본다. 손님 접대 상차림에 분주한 앞치마 두른 여인은 어릴 적부터 그녀를 키운 유모인가 보다. 딸 같은 그녀가 사랑이 아니라 철저히 계산된 현실에 희생되는 지금이 못마땅하다. 하지만 유모는 힘이 없다. 체념하고 지켜볼 뿐이다.

결혼이 거래이던 19세기 러시아. 찰나의 이 그림이 과연 과거 러시아에서만의 일일까?

세상사 웃을 수도 울 수도 없는 현실 한 자락을 따끔히 꼬집어내는 페도토프의 천재성이 참으로 대단하다.

파벨 페도토프(1815~1852)

풍속화가. '러시아의 호가스'라 불려질 만큼 19
세기 러시아 민중의 삶을 특유의 풍자와 해학으
로 그려냈다. 모스크바에서 출생하였으며, 군대
생활을 주제로 많이 그렸으나 점점 사회적인 테
마를 주로 그렸다. 자신만의 위트와 풍자로 당시
러시아 사회상을 진실되게 묘사했다. 〈소령의 결
혼〉(1843), 〈귀족의 조반〉(1849~1851), 〈미망인〉 등이 유명하다.

바실리 푸키레프 • 지참금 목록

돈으로 거래하는 결혼

지참금 목록을 챙기는 일은 예전이나 지금이나 결혼 절차 중 가장
중요한 부분이다. 신부 어머니는 분홍빛의 아름다운 드레스를 내보
인다. 드레스의 아름다움을 찬사하는 말 한마디 건네면 좋으련만 검
은 옷의 신랑 측 집사는 지참금 목록을 손에 들고 빠진 것이 없나 점
검하느라 분주하다. 신부는 어머니와 신랑 측 집사와의 메마른 거
래를 근심스레 쳐다본다. 이 삭막한 분위기 속에 삶을 끼워 넣어야
하는 현실이 답답한 것일까, 아님 조금이라도 더 챙겨가길 원하는
걸까. 어머니와 집사와의 거래에서 한 발짝 물러나 불안하게 서성
인다.

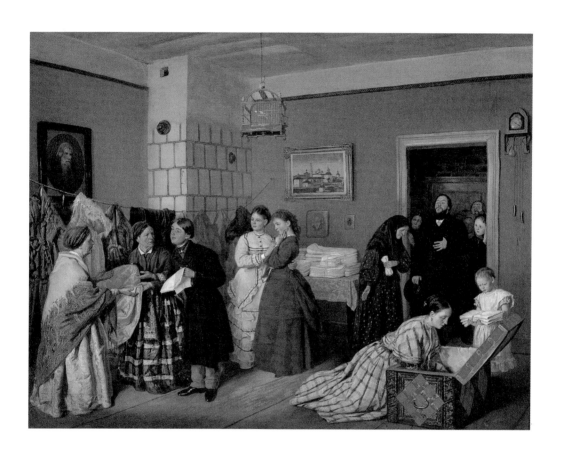

<지참금 목록>, 1873년, 바실리 푸키레프(1832~1890), 캔버스에 유채, 66x73cm,
트레챠코프 미술관, 모스크바.

들어오십사 정중히 권하는 신부 측의 환대도 거부한 채 문 앞쪽에 서 있는 신랑 측 사람들의 거들먹거림이 예사롭지 않다. 신부가 신랑 측에 건넬 혼수품을 챙기는 하녀의 손길 또한 몹시 분주하다.

방안 가득 메우고 있는 건조한 돈의 기운이 19세기 러시아의 황폐한 현실을 그대로 보여주는 듯하다.

블라디미르 마코프스키 • 안녕히 잘 지내세요!!

세상의 이별은 모두가 눈물이다

엄마 없이 오랜 시간을 서로 의지하며 부녀는 살았나 보다. 연로하신 아빠를 홀로 두고 새로운 가정을 꾸리려 먼 길을 떠나는 딸은 아빠의 손을 잡고 힘든 이별의 시간을 보내고 있다. 눈물이 흐를까 봐 눈을 부릅뜨고 애써 아빠의 시선을 피해 보지만 귀 끝까지 빨개지는 슬픔을 억누르기가 힘이 든다.

딸의 행복한 미래를 위해 "내 걱정은 말거라, 딸아. 행복해야 해"라고 아빠는 말하지만 딸은 아무 말도 답할 수가 없다. 꾹 참고 있는 가슴 통증에, 슬픔의 통증에, 목소리를 내면 울음이 터질 것 같은가 보다. 외면만이 견뎌내는 힘이다.

몸이 불편한 아빠를, 알코올에 의존하며 하루를 살아가는 아빠를, 의지할 사람 하나 없는 아빠를 어찌 떠나야 할지, 화사해야 할 신부

<안녕히 잘 지내세요!!>, 1894년, 블라디미르 마코프스키(1864~1920), 캔버스에 유채,
115x99cm, 러시아 박물관, 상트페테르부르크.

의 얼굴에 슬픔만이 가득하다. 어느 민족이든, 어떤 언어를 사용하든, 인간사 한 자락은 다 비슷하다. 똑같이 아파하고 또는 사랑하고 행복해하고…… 서로의 손을 애처롭게 부여잡고 있는 부녀의 사랑이 너무도 절절하다.

새로운 사랑을 찾아 떠나는 딸은 현재의 깊은 사랑과 이별해야 한다. 이렇듯 우리 인간사의 아름답고도 시린 삶의 편린을 이 그림이 보여준다.

귀족의 결혼이든, 농민의 결혼이든 물질의 많고 적음으로 행복의 척도를 가늠할 수는 없다. 내일 끼니를 걱정해야 하는 농민의 삶이라면 아무리 사랑이 넘치더라도 결혼생활은 팍팍할 거라 염려할 수 있다. 하지만 분명한 건 많이 가진 귀족이 농민의 삶보다 더 행복할 거라 절대 단정 지을 수 없다는 점이다. 그것이 바로 인생의 이치다. 17, 18세기 삶에서도, 그리고 21세기에서도 마찬가지인 진리이다. 우리는 다음의 두 그림 속에서 그것을 느낄 수 있을 것이다.

미하일 시바노프 ● 결혼 계약의 축하-농민의 결혼식

결혼은 신분 고하를 막론하고 인간에게 가장 성스러운 의식 중의 하나다

그림이 그려진 시기는 18세기 중반이다. 당시 러시아 인구의 70퍼센트가 농민이었다. 대부분이 농노의 신분으로 지주에 소속되어 노동을 제공하고 또 국가에는 세금을 납부하고 병역 의무를 지며 살았다. 그 농노의 삶은 너무도 피폐하여 이루 말로 표현할 수가 없었다. 배불리 먹지 못하는 것은 물론 지주의 허가 없이 여행을 할 수도, 교육을 받을 수도 없었다. 러시아에서 혁명이 일어날 수밖에 없었던 원인의 뿌리이기도 한 1700년대 참혹한 현실, 그림은 그런 헐벗고 굶주린 농노들에게도 인간으로서 성스런 의식이 있다는 걸 보여준다. 이 그림의 배경이 된 지역은 러시아 수즈달 지방에 있는 타타로바Tatarova 마을이라 한다.

금실 은실로 수놓은 고급 옷은 아니지만 제일 멋진 옷을 입고 성실히 결혼 서약을 하고 서로의 사랑을 확인한다. 수줍게 서 있는 신부와 사랑스럽게 신부를 쳐다보는 신랑의 모습에서 훈훈한 인간의 정을 느낀다. 비록 빵 한 덩어리만이 덩그러니 놓인 축하 파티지만 주위 친지들, 이웃들은 진심으로 축하의 말을 건넨다. 화려하진 않지만 진실된 마음이 느껴진다. 지금이야 결혼식은 당연한 걸로 받아들이지만 18세기 먹고 사는 문제가 삶의 전부였던 당시엔 농민들의

<결혼 계약의 축하>, 1777년, 미하일 시바노프(?~1789), 캔버스에 유채, 199.9×244cm,
트레챠코프 미술관, 모스크바.

결혼의식은 흔치 않았다. 그 농민들의 인간다운 의식을 그림으로 남긴 시바노프의 〈결혼 계약의 축하〉는 민중들의 소중한 삶의 한 모습을 볼 수 있는 귀중한 자료이다. 바로크 풍의 은은한 갈색 톤과 함께 농민들의 삶이 귀한 빛을 발하는 듯하다.

> **미하일 시바노프**(?~1789)
> 농노화가로서, 예카테리나 여제의 초상을 비롯 5점 정도의 그림이 남아 있으며, 〈농민의 점심〉, 〈결혼계약의 축하〉 등이 대표작이다. 그의 전기는 거의 알려져 있지 않다.

콘스탄틴 마코프스키
• 17세기 귀족 결혼식 피로연-귀족의 결혼식

19세기에 그려진 17세기 결혼 모습이다. 콘스탄틴 마코프스키는 고증을 통한 러시아 전통 의상 및 여러 풍습 등을 그림으로 남겼다. 그의 그림을 고증된 역사의 한 장면이라고 인정하는 이유가 거기에 있다.

신부가 입고 있는 금실로 수놓은 러시아 전통 의상은 물론이고 하객들의 차림새만 보아도 신분이 높은 사람의 피로연임을 알 수 있다. 모든 것이 풍성하고 화려하다. 수줍어하는 신부에게 사랑의 키스를 건네는 신랑, 동서고금을 통틀어 가장 신성하고 성스러운 모습이며 약속의 의식이다.

하객들 또한 한마음이 되어 그들의 밝은 미래를 빌어준다. 모두가 축하의 말을 건네며 기뻐하는 화기애애한 모습이 생동감 있게 화폭을 가득 메운다.

그림 왼편에 하인이 커다란 쟁반에 담아 들고 오는 백조 요리를 볼 수 있다. 17세기에 새를 잔치에 쓸 수 있는 사람은 사냥할 영지를 가진 귀족에 한정되었다. 모든 계층의 사람들이 파티에서 즐길 수 있는 음식재료가 아니었다. 이것으로도 주인공이 큰 영지를 가진 부유한 귀족임을 다시 한번 알 수 있다. 사냥한 새를 요리하고 다시 깃털을 붙여 장식한 쟁반 위의 백조는 당시의 풍습과 허세를 나타내는, 그림의 가장 재미있는 포인트이기도 하다.

콘스탄틴 마코프스키(1839~1915)

이동파 화가로 역사화와 초상화의 대가이다. 러시아의 대표적 예술가 집안인 마코프스키 집안의 손자이다. 상트페테르부르크 예술 아카데미에서 수학하다 "14인의 반란 사건"으로 퇴학 후 크람스코이와 함께 활동하였다. 러시아 귀족이나 부르조아의 일상을 주로 그렸으며, 초상화에 그려진 소품 표현이 일품이다. 〈러시아 미녀〉(1864), 〈화가의 아내〉(1882) 등의 작품이 있다.

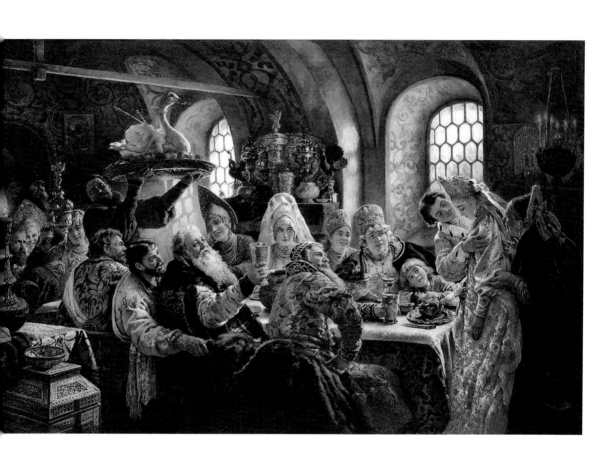

<17세기 귀족 결혼식 피로연>, 1883년, 콘스탄틴 마코프스키(1839~1915), 캔버스에 유채,
236×400cm, 힐우드 박물관, 워싱턴.

드미트리 레비츠키 •아가샤 레비츠키의 초상화

그림의 여인은 화가의 딸로 러시아 전통의상인 사라판을 입고 있으며, 머리에는 전통 장신구인 코코쉬닉을 쓰고 있다. 러시아 전통의상이면서 혼례 복장이기도 하다. 대부분의 나라가 그렇듯이 러시아에서도 혼례복은 평상복보다 화려하다. 러시아 전통의상은 보통 평상복과 연회복으로 나뉘고 가장 선호하는 의상의 색깔은 빨간색이다.

레비츠키는 한 떨기 꽃 같은 자신의 딸을 화폭에 담았다. 결혼을 앞둔 신부의 설렘과 풋풋함이 그림 속에 그대로 배어 있다. 사라판은 조끼 형식 드레스로 안에 소매가 풍성한 흰색 블라우스를 받쳐 입는데, 일자형 원피스로 된 형태도 있고, 짧은 조끼나 윗옷을 걸쳐 입는 투피스형 사라판도 있다. 소녀가 입고 있는 것은 투피스형 사라판이다.

또, 머리에 쓰는 여성 장신구에는 코코쉬닉, 소로카, 키카 등이 있으며, 사라판을 입을 때 함께 착용한다. 코코쉬닉은 모든 여성이 사용 가능하고 소로카, 키카 등은 결혼한 여인들만 착용하는 장신구로 결혼식날부터 사용할 수 있다. 왕족이나 귀족들은 머리 장신구에 금, 보석 등으로 화려하게 장식하였으며, 일반 민가에서는 혼례식이나 서약식 등에 이런 장신구를 사용했다. 그림을 보면 이반 아르그노프가 그린 러시아 전통의상을 입은 여인이 쓰고 있는 장신구가 키카이며, 앞에서 본 시바노프의 〈결혼 계약의 축하〉에서 신부가 쓰고

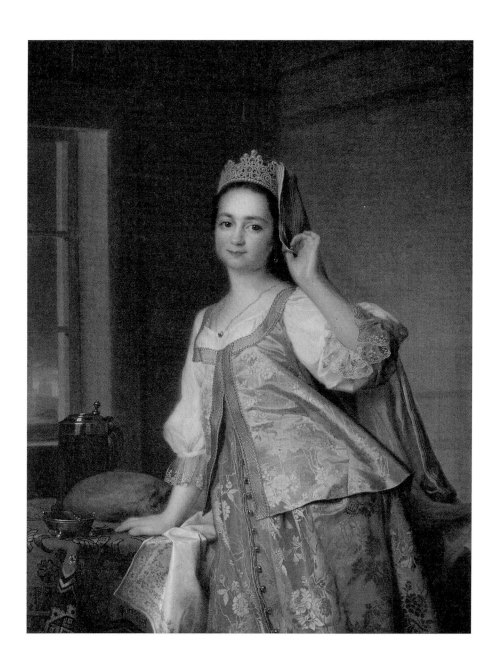

<아가샤 레비츠키의 초상화(화가의 딸)>, 1785년, 드미트리 레비츠키(1735~1822), 캔버스에 유채,
118x90cm, 트레챠코프 미술관, 모스크바.

있는 장신구가 소로카이다.

　고대 루시시대부터 러시아 여성의 의상은 셔츠(단순한 상의형태), 소매 없는 상의 및 앞치마로 구성되었으며, 보온을 위해 두터운 상의를 덧입었다. 모든 전통의상에는 자수가 들어가 있으며 소매와 옷자락에 장식한다. 이러한 전통문양의 패턴은 러시아 아방가르드 미술에 큰 영향을 주었다.

　러시아 의상은 두툼한 옷 하나를 입는 것이 아니라 여러 가지 옷을 덧입는 것이 특징인데, 이반 뇌제 시절(1530~1584) 한 가지 옷을 입은 여자는 무례하고 천박한 사람으로 취급한 것에서 유래되었다고도 한다. 물론 뼛속을 에이는 추위 때문에 옷 하나로 버티는 것이 불가능한 나라이기도 하다.

　러시아 남성들은 블라우스 형태의 루바슈카에 짙은 색 바지를 입는다. 주로 소매나 앞섶 등에 민속 자수를 장식한다. 모자는 펠트 털로 만들어 착용하고, 신발은 주로 동물 가죽으로 만들었다. 이렇게 농민 의상은 실용적이고 편리한 것이 기본이었으며 주로 천연소재 천에 식물 문양 장식을 사용했다.

드미트리 레비츠키(1735~1822)
키에프 출신으로, 화가인 부친에게 기초를 배웠으며 안트로포프(1716~1795)에게 사사하고 페테르부르그 미술 아카데미에서 수학하였다. 18세기 러시아 초상화가의 대표자이며, 〈예카테리나 2세〉(1783)가 대표작이다.

<러시아 전통의상을 입은 여인>, 1890년, 콘스탄틴 마코프스키(1839~1915), 캔버스에 유채, 트레챠코프 미술관, 모스크바.

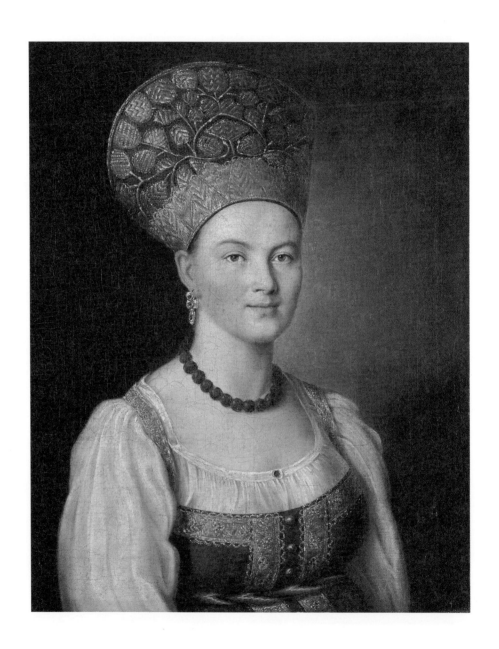

<러시아 전통의상을 입은 여인>, 1784년, 이반 아르구노프(1729~1802),
트레챠코프 미술관, 모스크바.

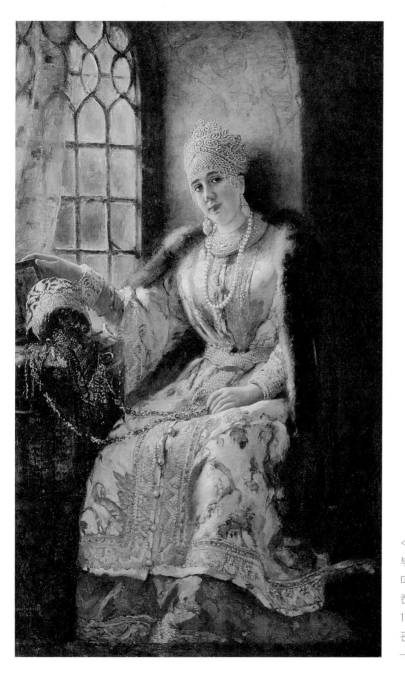

<창가에 기대앉은 귀족
부인>, 1885년, 콘스탄틴
마코프스키(1839~1915),
캔버스에 유채, 174×
117cm, 트레챠코프 미술
관, 모스크바.

이런 러시아 전통의상은 표토르 대제가 1699년 이후 농부, 수사, 성직자 및 사원 집사 등을 제외하고는 전통의상 착용을 금지한 이후 활성화되지 못했다. 그래서 초기엔 헝가리 의상, 이후에는 오버작센 (독일) 그리고 프랑스 형식이 채택되었고, 속옷 및 방한 속옷은 독일 형식이었다. 심지어 피터 대제는 러시아 의상을 입고 도시로 들어오는 사람과 수염을 기른 이에게는 세금을 부과하기도 했다 하니, 러시아 전통의상은 이때 성장을 멈추었던 것이다.

앞의 그림들에서 귀족들이 입고 있는 러시아 전통의상을 볼 수 있다. 러시아 전통의상의 기본 틀을 지키면서도 최대한 화려하고 고급스럽게 만들었다.

이반 아르구노프(1729~1802)

러시아 실내 초상화의 창시자이다. 유럽 초상화의 전통과 러시아 성상화 방식을 보여주는 자신만의 독창적인 작품을 그렸는데, 그림 속에 러시아의 전통 의상이나 장신구를 표현하고자 노력하였다. 〈죽어가는 클레오파트라〉(1750), 〈세르메체바의 초상화〉(1786) 등의 작품이 있다.

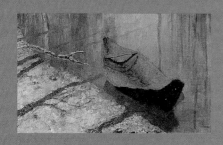

흔히 사람들은 '러시아' 하면 일 년 내내 추워서 어떻게 살까, 하고 걱정한다. 하지만 러시아에도 꽃 피는 봄이 있고, 맑은 여름이, 황금빛의 가을이, 그리고 새하얀 겨울이 있다.

러시아 화가들 중에는 사계절이 가져다주는 치우치지 않은 선한 아름다움을 이차원의 화폭에 고스란히 담는 사람들이 있다. 그들은 그림으로 자연의 위대함을 느끼게 하고 주관적인 감흥을 더해 러시아 사계를 새롭게 재탄생시킨다. 그런 일련의 그림들을 "러시아 무드 풍경화"라 부른다. 러시아 무드 풍경화는 사브라소프의 〈까마귀가 날아옴〉을 시작으로 이삭 레비탄에 이르러 그 절정을 이루었으며, 현재에도 많은 러시아 작가들이 그 명맥을 훌륭하게 잇고 있다.

"사계절의 아름다운 섭리가 조화롭게 균형을 이루며, 그 화려함에 눈이 부시다"

예술이 우리 인간에게 주는 가장 큰 기능은 바로 카타르시스이다. 아름다운 예술품을 보고 느낄 때 우리 내면은 순수해진다. 늘 함께 하는 자연이라 일상적 무관심 속에 흘려버리곤 하지만, 화폭 속에서 재탄생되는 위대한 자연을 보면 누구나 감동받고 매혹된다. 예술 활동이 대중과 소통하는 바로 그 순간이다. "사람이 행복한가는 자연과 함께할 수 있는가, 즉 자연을 보고 얘기할 수 있는가에 달려 있

다"라고 톨스토이가 말하지 않았던가!

　화가들이 만들어낸 러시아 사계를 보며 우린 어떤 애기를 나눌 수 있을까? 그들의 자연과 마주할 때 우리의 내면이 어떻게 순해지고 감동에 휩싸이는지 느껴 보자.

―――――

이삭 레비탄 • 봄 홍수

봄의 강물

들은 아직 흰 눈에 덮여 있는데
강물은 다가오는 봄으로 설레고 있다
물줄기는 달리면서
반짝반짝 반짝이며 말하면서 흘러간다

강물은 말한다
― 저 멀고 먼 끝에까지
― 봄이 왔다, 봄이 왔단다
우리는 이른 봄의 전달자
봄이 우리를 메신저로 키웠다.

봄이 온다 봄이 온단다

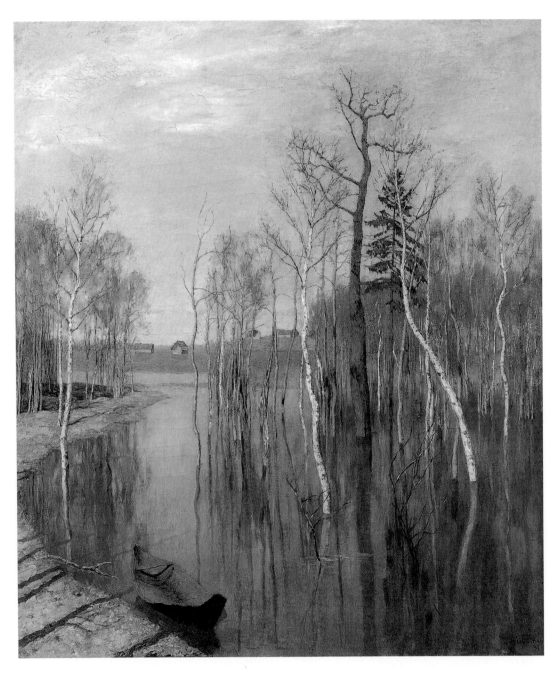

<봄 -홍수>, 1897년, 이삭 레비탄(1860~1900), 캔버스에 유채, 64.2×57.5cm,
트레챠코프 미술관, 모스크바.

상쾌하고 따스한 오월의 나날

화려한 분홍색 옷을 입고

춤추는 물줄기

봄을 뒤따라 떠들면서 오고 있다.

　_ 표도르 튜체프[*]

러시아의 봄은 겨우내 차곡차곡 쌓여 있던 눈덩이가 봄 햇살에 녹으며 그 시작을 알린다.

산처럼 쌓여 있던 하얀 눈이 녹아 투명한 강물을 이루며 광활한 대지를 적신다. 그렇게 지난 겨울 쌓인 찌꺼기를 말끔히 걷어낸다. 새로운 계절을 알리는 가장 깨끗한 의식이다.

레비탄의 〈봄 홍수〉에서도 대지를 적시는 맑은 물과 화사하게 빛나는 봄 햇살에 겨우내 웅크린 나뭇가지는 기지개를 켠다. 생명의 약동이 강하게 느껴진다.

그렇다. 생의 절정에서 맞는 인생의 봄 또한 그러하다. 춥고 시린 겨울을 거치고 시련의 흔적인 인고의 기억을 보듬어야 올곧게 나의 절정과 만나게 되고, 진정으로 빛나는 인생의 봄을 얻을 수 있다.

표도르 튜체프
(1803~1873): 러시아의 서정시인으로 자연을 테마로 한 철학시가 많다. 현실 세계와 이를 지배하는 카오스의 바다와의 대립을 낮과 밤, 빛과 어둠, 선과 악, 사랑과 죽음 등의 상징으로 나타냈는데, 이는 후대의 상징파에 큰 영향을 끼쳤다.

이삭 레비탄 • 3월

녹색의 웅성거림

간다 신음한다 녹색의 수런거림

녹색의 수런거림 봄의 수런거림

마치 우유라도 잔뜩 뒤집어쓴 것 같은

벚꽃 뜰이 늘어서서

조용히 조용히 수런거린다

하느님의 부드럽고 따사로운 손길에

소나무 숲도 쾌활하게 수런거린다

그 곁에는 신록의

새로운 노래를 서툴게 속삭이는

엷게 물든 보리수도

녹색 댕기머리를 한 자작나무도

_ 니콜라이 네크라소프*

니콜라이 네크라소프
(1821~1878): 러시아의
시인·평론가·출판자. 농
노에 깊은 연민을 보내는
시를 썼다. 잡지『동시대
인』,『조국의 기록』등의
편집에 참여했다.

러시아의 겨울은 매섭다. 봄이 찾아와도 겨울의 흔적은 쉽사리 사
라지지 않는다. 겨울눈이 구석구석 쌓여 산을 이루고 있지만 대지
는, 자연은 숨죽여 있지 않다. 만물이 꿈틀댄다. 새로운 생명을 잉태
하는 기쁨에 들떠 있다.

그림 속 봄의 나라에는 부드러운 순풍이 헐벗은 자작나무를 감싸

<3월>, 1895년, 이삭 레비탄(1860~1900), 캔버스에 유채, 60×
75cm, 트레챠코프 미술관, 모스크바.

고 있고, 병풍처럼 펼쳐진 푸른 하늘은 선명하고 맑다. 자작나무 끝에 달려 있는 새집에는 혹독한 겨울을 버텨낸 어리고 여린 새 생명들이 숨 쉬고 있을 것 같다. 마당과 집을 화사하게 비추는 봄 햇살은 계절의 시작을 알리는 축복의 가루처럼 반짝인다. 찬란한 러시아의 3월은 이렇게 레비탄에 의해 재탄생되었다.

이삭 레비탄(1860~1900)

러시아 '무드 풍경화'의 대가이자 이동파 화가. 1873년 만13세의 나이로 모스크바 회화 조각 건축학교에 입학하였으며, 폴레노프, 사브라소프, 페로프 등에게 사사받았다. 그의 풍경화는 깊고 사색적인데, 러시아 자연의 아름다움을 자신의 서정적 정서로 화폭에 재탄생시킨 레비탄은 러시아 풍경화의 최고봉이라 할 수 있다. 대표작으로 〈블라디미르로 가는 길〉(1892), 〈피안의 세계〉(1894), 〈연못가〉(1892) 등이 있다.

사브라소프 • 까마귀 날아옴
-러시아 무드 풍경화의 처음을 알리는 작품

봄이다, 창문을 열면

봄이다, 창문 하나를 열면
방안에 소리가
가까운 성당의 기도 시간을 알리는 종소리가
사람들의 소리가, 수레바퀴 소리가 뛰어들어온다.
내 마음에도 생명과 힘이 돌아왔다.
저 멀리 푸른 경치가 내 눈에 들어온다.
마음은 들로, 넓은 들로 날아간다.
저기서는 꽃을 피우면서 봄이 거닐고 있으리라!

_ 아폴론 마이코프*

사브라소프는 2차원의 화폭을 통해 '시간의 변화(겨울에서 봄으로 가는 변화)'를 보여준다.

메마른 가지에 생명이 움트고, 겨우내 꽁꽁 얼었던 눈은 서서히 녹아 강으로 흘러가며, 교회의 종탑에선 봄을 알리는 종소리가 은은히 울려 퍼지고, 산 까마귀의 울음소리에 러시아의 노목이 깊은 동면에서 눈을 뜬다. 겨울이 가고 봄이 오는 움직임을 한편의 파노라마처럼 보여준다. 겨울에서 여름으로 가는 길목에 서 있는 간이역같

아폴론 마이코프
(1821~1897): 러시아 시인. 서사시 「두 개의 운명」(1845), 「마세니카」(1846) 등 자연파 풍의 목가적인 시를 썼으나, 뒤에는 종교적인 작품을 추구하여 로마나 그리스의 역사를 주제로 한 예술지상주의 시인으로 변모하였다.

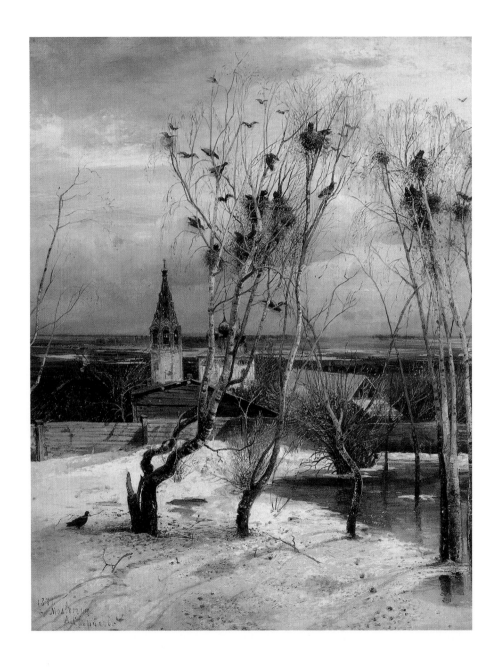

<까마귀 날아옴>, 1871년, 알렉세이 사브라소프(1830~1897), 캔버스에 유채, 62×48.5cm,
트레챠코프 미술관, 모스크바.

은 봄이다.

봄의 감흥은 생명의 약동으로 시작된다

그림을 차분히 응시하면서 계절의 흐름에 잠시 나를 맡겨 본다. 이
평범해 보이는 〈까마귀 날아옴〉이 가지는 힘은 위대하다. 나를 그림
한 자락에 그려 넣고선, 막 깨어나는 자연의 생명력을 은은히 느껴
보라고 얘기하는 것 같다. 부드럽게 다가와 오래오래 여운으로 남
는다. 러시아의 생소한 경치에도 그림을 통해 누구나 자연의 감흥을
고스란히 느낄 수 있게 하는 그림, 러시아 무드 풍경화의 처음을 연
사브라소프의 봄이다.

알렉세이 사브라소프 (1830~1897)

러시아 무드 풍경화의 시조이자 이동파 화가이다.
모스크바의 미술학교에서 레비탄, 쿠인지 등 대표
풍경화가들을 길러냈다. 주요 작품으로 〈수하레프
의 탑〉, 〈시골길〉, 〈폭풍우 속의 크레믈린 풍경〉 등
이 있다.

이삭 레비탄 • 갠 날 호수

저 구름 흘러가는 곳, 아득히 먼 그곳, 그리움도 흘러가라. 파아란 싹이 트고, 꽃들은 곱게 피어 날 오라 부르네. 행복이 깃든 그곳에 그리움도 흘러가라.

이 풍경을 볼 때마다 떠오르는 우리나라 가곡의 한 자락이다. 입 끝에서 늘 흥얼거린다. 그 조화로움이 얼마나 달콤한지. 저 구름 얻어 타고 닿는 그곳에 그리움의 끝도 있을 것 같다.

러시아 여름의 호수에는 물위로 만물이 비추어져 구름도, 물도, 풀도, 언덕도 모두 하나가 된다. 마치 텔레비전의 네모난 화면 속에 파노라마로 펼쳐지는 절경처럼 레비탄의 비 갠 호수가 움직여 가슴으로 스며든다. 원인 모를 그리움 한 자락을 마음 한켠에 뿌려 놓는 레비탄의 풍경이다. 감탄만이 따라오는 화폭 속의 천국이다.

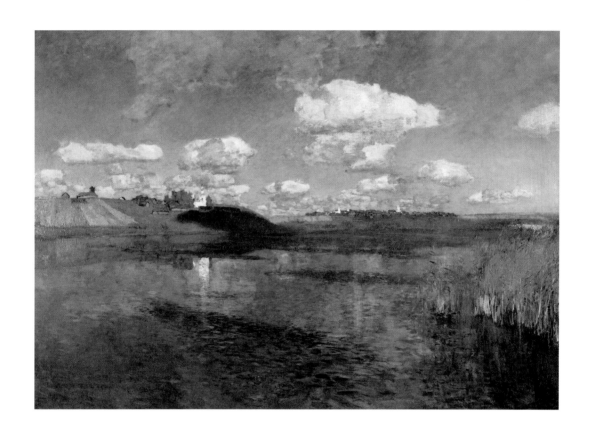

<갠 날 호수>, 1899년, 이삭 레비탄(1860~1900), 캔버스에 유채, 208x149cm,
러시아 박물관, 상트페테르부르크.

이삭 레비탄 • 영원의 고요함

먹구름

지나간 폭풍우의 마지막 한 점 먹구름아!
너 혼자만이 산뜻한 군청빛의 하늘을 질주하고 있다.
너 혼자만이 음울한 그림자를 드리우고 있다.
너 혼자만이 기뻐 어찌할 줄 모르는 낮을 슬프게 하고 있다.

조금 전까지 너는 하늘을 온통 감싸 뒤덮었고
번개가 너를 무섭게 휘감았다.
너는 비밀스러운 천둥소리를 내며
목마른 대지를 바로 촉촉이 적셨다.

이제 됐다. 모습을 숨겨! 때는 지나갔다.
대지는 신선함을 되찾았고 폭풍우는 지나갔다.
바람이 모든 나무의 잎사귀를 애무하며
평정을 찾은 하늘에서 너를 내몰고 있다.

_ 알렉산드르 푸쉬킨

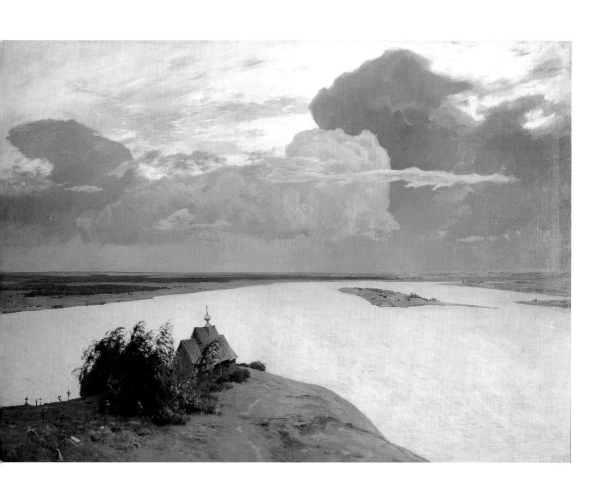

<영원의 고요함>, 1894년, 이삭 레비탄(1860~1900), 캔버스에 유채, 150×206cm,
트레챠코프 미술관, 모스크바.

검은 구름 뒤로 밝은 하늘, 회색 강물의 흐름을 보니 한바탕 비가 쏟아졌었나 보다. 러시아의 여름은 예기치 않은 장대비가 순식간에 휘몰아쳐 건조한 공기에 습기를 넣어주고, 길거리 흙먼지를 씻어주며, 타는 듯한 대지에 시원함을 뿌려준다. 고즈넉한 교회를 등지고 언덕 끝자락에 앉아 삶을 돌아본다. 기도하는 마음으로 인생을 곱씹어 본다. 현실의 무게에 짓눌려 좌절하는 우리에게 자연은 이렇게 말한다.

"커다란 먹구름은 어디론가 가고, 밝고 환한 구름이 다가오고 있잖아. 우리 인생도 마찬가지야. 어두운 면이 있으면 밝은 면이 있는 거야. 힘든 현실 뒤에 찾아오는 행복이 더욱 값진 것이지. 광활한 자연 앞에 다시 한번 삶을 돌아보렴."

거대한 자연의 섭리를 깨달으며 우리는 늘 겸손해지면서 자신을 돌아본다. 천재화가 레비탄의 위대한 표현 속에 나 자신을 앉혀 놓고 볼 때마다 일신우일신日新又日新을 다짐한다. 이렇게 레비탄의 여름은 나를 푸르게 한다.

이삭 레비탄 • 황금 가을

노랗게 익어 가는 들판이 물결칠 때

노랗게 익어 가는 들판이 물결칠 때
신선한 숲이 바람 소리에 술렁일 때
뒷마당엔 빨간 나무딸기가
초록 잎의 달콤한 그늘로 몸을 감출 때
노을이 질 때나 아침이 금빛으로 다가올 때
향기로운 이슬을 머금고 덤불 숲 뒤에서
은빛 방울꽃이 안녕 하며 고개를 내밀고 나올 때
찬 샘물이 어렴풋한 꿈속으로 생각을 빠뜨리고
계곡을 따라 춤추듯 흘러가며
그가 달음질쳐 온 평온의 세계에 대한
 비밀스런 전설을 이야기할 때
그때 내 불안한 영혼은 달래지고
그때 내 이마의 주름살은 펴지며
이 땅에서도 나 행복에 이를 수 있고
하늘에서 나 신을 보네
_ 미하일 레르몬토프*

미하일 레르몬토프
(1814~1841): 러시아의 시인·소설가로, 러시아 낭만주의의 대표자이다. 고골의 자연파에 대응하여 「리고프스카야 공작부인」(1836)을 썼으며, 1837년 푸쉬킨이 결투로 비명에 죽자, 그의 죽음에 붙여 쓴 「시인의 죽음에」로 유명해졌다.

<황금 가을>, 1884년, 이삭 레비탄(1860-1900), 캔버스에 유채, 82×126cm,
트레챠코프 미술관, 모스크바.

러시아의 가을은 황금색이다

온 세상이 황금색으로 물들고, 바람이 불면 황금색 낙엽비가 내린다. 그 풍경을 보면 누구나 시인이 된다. 자연이 만들어 내는 위대한 향연이다.

겨울을 맞이해야 할 러시아의 가을은 비 오고 흐린 날이 대부분이지만, '바비요 레토Бабье лето'라 해서 9월 말~10월 초 즈음에 아주 화사하고 맑은 가을날이 펼쳐진다. 바람은 상쾌하고 하늘은 높고 푸르며 대지는 고요하다. 러시아의 인디안 썸머다. 황금색 마술거울에 들어간 것처럼 온 세상이 노란색의 축제를 벌인다. 그 황금색의 잔치를 레비탄은 한 폭의 예술로 승화시켰다. 바로 이 시기가 가장 아름다운 러시아를 볼 수 있는 기회이다. 너무 아름다워 눈물이 날 지경이다.

러시아 사계 중 가장 찬란한 시기는 바로 졸로타야 오센золотая осень, 즉 황금빛 가을이다. 높고 푸른 하늘, 새하얀 구름, 대지를 가득 채운 황금빛 자연, 바로 색채의 축제는 이런 게 아닐까?

이삭 레비탄 • 가을

가을. 빛바랜 내 동산 안

가을.

빛바랜 내 동산 안 누런 낙엽이 바람에 날고 있다.

짙푸른 곳은 저쪽 골짜기뿐

붉은 마가목 송이가 시들고 있다.

내 마음은 즐거운 한편 슬프기도 하다.

아무 말 없이 그대의 손을 쥐고 따스함을 느끼며

눈을 바라보면서 눈물 흘린다.

그대를 사랑한다.

그러나 표현할 방법을 모른다.

_ 알렉세이 K. 톨스토이*

알렉세이 K. 톨스토이
(1817~1875): 러시아의 시인, 극작가, 소설가. 자연에의 사랑과 고대 러시아에의 연모가 담긴 시정이 넘치는 작품을 저술했다. 16세기의 이반 4세 시대를 소재로 한 역사소설과 3부작 희곡 『이반 죄제의 죽음』, 『차르 표도르 이바노비치』, 『차르 보리스』가 유명하다.

쓸쓸하다.

늦가을의 정취는 가슴을 텅 비게 만든다. 고즈넉하고 텅 빈 듯한 풍경은 '인생을 느끼며 세상을 관조하는 법을 배우라' 가르친다. 레비탄의 그림에는 그런 힘이 있다. 떨어진 낙엽과 고즈넉한 호수, 차분한 색조의 가을 하늘! 그림을 보고 있으면 세상에 집착하던 욕심을 놓게 된다. 겸허해진다. 바로 레비탄의 풍경화 〈가을〉이 주는 느낌이다.

<가을>, 1884년, 이삭 레비탄(1860~1900), 종이에 아크릴 물감과 그래픽연필, 31.5×44cm, 트레챠코프 미술관, 모스크바.

사실 러시아의 무드 풍경화들은 러시아 클래식 음악이나 로망스와도 그 느낌이 너무 어울린다. 차이코프스키의 사계 중 10월 '가을의 노래'를 들으며 레비탄을 보고, 러시아 로망스를 들으며 여름을, 겨울을 본다면 그 감흥은 몇 배나 증폭된다.

이삭 레비탄 • 숲 속의 겨울

새하얀 눈은 차가움과 고요함 그리고 쓸쓸함을 품고 있다. 언제부터 어떻게 쌓였는지, 누구의 발길이 닿았는지 알 수 없지만, 숲은 겨울이란 시간을 고스란히 안고 있다. 사실 눈 덮인 겨울 숲을 걸어본 사람이라면 그곳이 주는 신령스럽고 신선한 느낌을 알 것이다.

러시아는 겨울의 나라, 눈의 나라이다. 이곳에 살면서 터득한 사실 하나는, 눈이 겨울의 따뜻함을 대변한다는 것이다. 눈이 내리는 날은 그래도 추위가 덜한 날씨라는 것을 살면서 터득했다. 한국에서는 눈 오는 날이 가장 추운 날이라 생각했지만, 아니었다. 햇빛이 쨍하고 비치는 겨울날이 가장 추운 날이며, 레비탄의 겨울 숲처럼 하얀 눈이 소복이 내리고 동물들의 움직임이 있는 겨울은 그나마 포근한 추위라 할 수 있고, 혹독한 한파가 몰아칠 때는 살아 있는 생물은 칩거하며 움직이지 않는다. 레비탄의 그림 속 숲은 그 한적하고 조용하며 엄숙하기까지 한 따뜻한 겨울 느낌의 진수라 생각하면 된다.

이 그림은 레비탄과 스테파노프의 합작품이다. 레비탄과 스테파

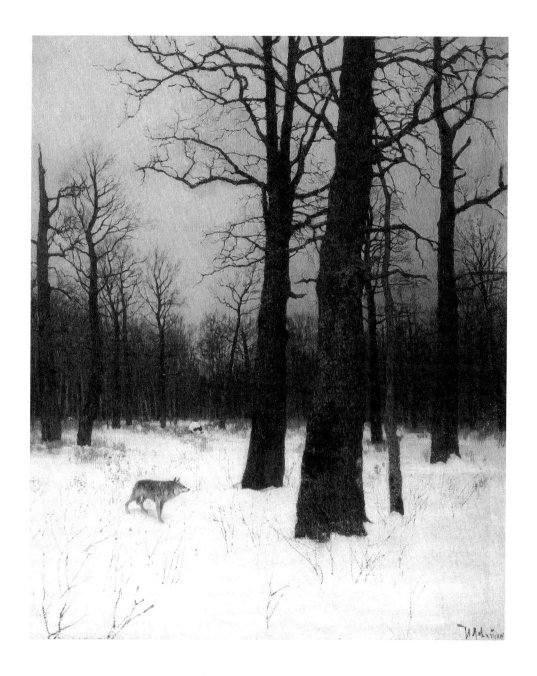

<숲속의 겨울>, 1885년, 이삭 레비탄(1860-1900), 캔버스에 유채, 55x45cm, 트레챠코프 미술관, 모스크바(그림 속 늑대는 화가 알렉세이 스테파노프가 그림).

노프는 둘도 없는 친구 사이였고, 스테파노프는 동물 그림을 아주 잘 그렸다고 한다.

이삭 레비탄 • 늦은 겨울

러시아의 겨울은 지역마다 다르지만 – 러시아는 세계에서 가장 큰 영토를 가지고 있으며, 그 영토는 동서로뿐만이 아니라 남북으로도 길게 분포하고 있기 때문이다 – 모스크바나 상트페테르부르크가 위치한 지역의 경우 10월부터 시작해서 이듬해 4월까지 계속된다. 눈이 오고 그 눈이 얼고, 다시 새 눈이 덮이고 또다시 얼고, 그렇게 하얀 설산을 이룬다. 긴 시간 동안 눈폭풍도, 칼바람도 견뎌야 새봄을 맞을 수 있는 게 이 지역의 겨울이다. 참고 견뎌야 하며, 깊이 명상하고 사색해야 한다.

차가운 계절을 피하는 것이 아니라 그 안에서 대화하고 이겨내야 한다. 레비탄의 〈늦은 겨울〉은 그렇게 세월을, 인고의 시간을 품고 있다. 묵묵히 참아내며 견뎌낸 마지막 겨울의 엄숙함이 있다.

그래서 우리는 이 그림을 보며 나 자신과 대화할 수 있다. 지난 내 삶의 폭풍 속에 내 모습이 어떠했는지, 조용히 그리고 차분하게 내면과 대화하라 가르쳐준다.

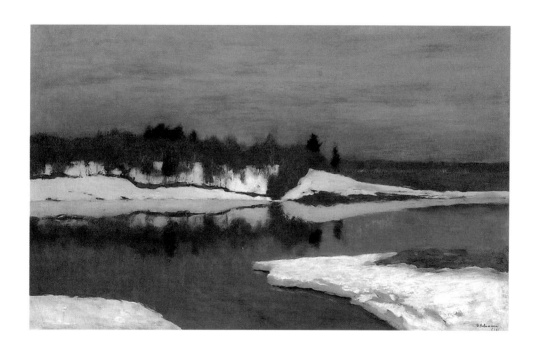

<늦은 겨울>, 1898년, 이삭 레비탄(1860~1900), 캔버스에 유채, 41.5x66.3cm,
러시아 박물관, 상트페테르부르크.

이반 쉬시킨 • 겨울

'러시아 겨울' 하면 살을 에는 듯한 추위, 거센 바람, 세상 모든 것을 얼게 만드는 영하의 날씨만을 생각한다. 하지만 겨울은 겨울다운 아름다움이 있다. 순백의 하얀색이 온 세상을 뒤덮는다. 하얀 빛이 주는 성스러움이 알싸한 겨울 공기와 함께 천지를 수놓는다. 폭풍우 치는 겨울바람이 지나가고 하얗게 쌓인 눈 위에 햇살이라도 비칠라치면 은색과 금색의 화려한 반짝임이 마치 오케스트라의 교향곡을 듣는 것처럼 아름답다.

아이러니하게도 그렇게 차가운 러시아의 겨울 숲은 포근하고 순수하다. '이런 하얀 눈 나라에는 나쁜 사람도 사악한 인간도 없다'는 어느 시인의 말처럼, 숲 속의 겨울은 순백의 순결 그대로다. 그렇게 새하얀 눈이 세상을 덮으면서 온 세상의 시끄러운 소음마저 그대로 삼켜버렸다. 세상은 태초의 그때처럼 장엄하고 엄숙하다.

하얀 눈이 소복하게 쌓인 겨울 숲은 신의 영역이며, 러시아의 눈 덮인 숲 속이 바로 그곳이다.

<겨울>, 1890년, 이반 쉬시킨(1832~1898), 캔버스에 유채,
러시아 박물관, 상트페테르부르크.

이반 쉬시킨(1832~1898)

화가이자 판화가로, 이동파의 창립멤버이다. 1867년 상트페테르부르크 미술 아카데미의 교수로 취임해 세상을 떠나기까지 후학들을 가르쳤다. 러시아 자연의 장엄함과 아름다움을 잘 표현해 '숲의 황제'라 불렸으며, '러시아 숲 풍경'이라는 새로운 장르를 연 화가이기도 하다. 쉬시킨의 작품에는 찬란한 햇빛과 생명의 기운이 넘쳐나는데, 자연을 통해 젊고 강인한 러시아 기질을 잘 표출했다는 칭송을 듣는 국민작가다. 〈떡갈나무 숲〉(1887), 〈송림의 아침〉(1889) 등이 유명하다.

러시아 리얼리즘 풍경화

러시아는 샤갈, 말레비치, 칸딘스키의 나라이며, 20세기 초반 세계 모더니즘 생성에 뿌리 역할을 했다. 19~20세기에 걸쳐 폭발적인 예술적 성과를 이룬 러시아 미술의 원동력은 무엇일까? 바로 이동파의 활동을 들 수 있다.

1864년 이반 크람스코이를 주축으로 만들어진 이동파는, 지배층에 저항하는 그리고 러시아 현실을 고발하는 사실주의적 화풍을 기치로 내걸고 1871년부터 러시아 전역을 돌며 순회 전시회를 열었다. 예술의 현실 참여를 중요시하였으며, 아카데미 화파에서 혜택받지 못하는 많은 작가들이 이동파 전시를 중심으로 작품 활동을 하였다. 또 파벨 트레챠코프라는 거부는 이동파의 그림을 콜렉해주었다. 바로 이런 예술적 시스템이 19~20세기 러시아 미술의 부흥을 이끌어 내는 힘이 된다. 이동파 화가들은 풍속화, 장르화를 주로 그렸지만, 리얼리즘 풍경화 또한 이동파가 만들어 낸 커다란 성과라 할 수 있다.

리얼리즘 풍경화가들은 진솔한 시선으로 자연을 관찰하고, 자연이 주는 가장 아름다운 순간을 포착, 그 감동의 깊이를 화폭에 표현한다. 자연과 인간이 교감하는 최고의 순간이 색채와 어우러져 예술이 되는 리얼리즘 풍경화는, 이동파의 활동을 시작으로 현대에까지 이어져 러시아만의 독특한 리얼리즘 풍경화(무드 풍경화) 장르를 구축하는 쾌거를 만들어 낸다. 현재 러시아 리얼리즘 풍경화는 단연

세계 최고 수준이다.

하지만 이런 러시아 리얼리즘 풍경화가 국내에 제대로 소개된 적이 없다. 여기서는 간략하게나마 러시아 리얼리즘 풍경화의 역사를 짚어보고, 위대한 러시아 풍경화 기법이 현대에는 어떤 모습, 어떤 작품으로 남아 있는지 살펴보려 한다.

우선 1860대 시작된 러시아 풍경화는 사브라소프에 의해 그 막이 열린다.

사브라소프 이전의 러시아 풍경화는 작가의 의도에 의해 만들어진 아름다운 풍경, 즉 그려질 가치가 있는 틀에 짜인 풍경을 말한다. 현실의 모습보다는 이상향적인 틀을 가지고 있는 풍경화가 주를 이루었다. 하지만 사브라소프에 들어 러시아 풍경화는 새로운 도전과 성과를 이뤄낸다. 우선 일상에서 볼 수 있는 자연, 평범한 자연이 그림의 소재가 된다. 일년 중 반 이상이 추운 겨울인 러시아지만 사계절의 변화와 시기마다의 독특한 아름다움을 지닌 러시아의 자연을

<까마귀 날아옴>, 1871년, 알렉세이 사브라소프(1830~1897), 캔버스에 유채, 62×48.5cm, 트레챠코프 미술관, 모스크바.

그려낸다. 바로 추위와 혹독한 현실에 헐벗은 조국이지만 그 속에 품고 있는 아름다움을 진솔하게 표현한다. 그리고 이런 작품들은 현실의 어려움을 극복하는 또 다른 구심점이 되어 일반 민중의 가슴에 애국심을 일깨우는 중요한 역할을 한다. 즉 민중화, 풍속화가 현실을 바로 보여주며 시대 구원을 꾀했다면, 풍경화에서는 절대적 미의 기준과 러시아의 변치 않는 아름다움의 클래스를 표현하면서 러시아인의 기본 수준, 국민의식을 고취시킨다.

그렇게 평범한 자연이 주는 위대함과 작가의 눈에 비친 주관적인 감흥을 더해 러시아 사계를 새롭게 재탄생시킨 일련의 그림을 바로 러시아 무드 풍경화라 하고, 이는 이동파의 주요 방향이 된다. 사브라소프가 그 처음을 열었으며 쿠인지, 쉬시킨, 폴레노프, 레비탄에 이르러 그 절정을 이루었고, 현대 러시아 작가들(쿠가츠 가족, 시도로프 등)에게도 그 전통이 이어져 지금도 세계 최고의 리얼리즘 풍경화를 그려내고 있다. 이런 무드 풍경화에서 느껴지는 서정적인 아름다움은 보는 이의 감정을 단번에 사로잡는다.

사브라소프는 겨울에서 봄으로 넘어가는 계절의 미묘한 변화를 공기의 미세한 떨림으로 표현하고, 쿠인지는 자작나무 숲에 비친 햇빛의 차이를, 쉬시킨은 햇빛과 생명 넘치는 자연의 긍정성을, 폴레노프는 전형적인 도시의 풍경에 밝은 빛을 부여하고, 무드 풍경화의 최고봉을 완성한 레비탄은 러시아 사계절의 아름다움에 철학적 깊이까지 담아 보여준다. 이런 무드 풍경화는 그림 앞에 잠시 발길을 멈추고 자신을 돌아보며 삶의 근원을 생각하게 하는 힘을 가지고 있다.

<드네프르의 밤>, 1882년, 아르힙 쿠인지 (1842~1910), 캔버스에 유채, 104x143cm,
트레챠코프 미술관, 모스크바.

<숲속의 아침>, 1889년, 이반 쉬시킨(1832~1898), 캔버스에 유채, 139x213cm,
트레챠코프 미술관.

<모스크바 정원>, 1878년, 바실리 폴레노프(1844~1927),캔버스에 유채, 64.5x80.1cm,
트레챠코프 미술관.

<황금 가을>, 1884년, 이삭
레비탄(1861~1900), 캔버스
에 유채, 82×126cm, 트레챠
코프 미술관.

바실리 폴레노프(1844~1927)

역사화가, 풍경화가, 풍속화가이다. 1863년 페테르부르크 대학에서 물
리수학을 전공하면서 청강생으로 회화를 공부한다. 무대미술에도 조예
가 깊었고, 1882~1895년 모스크바 회화 조각 건축학교에서 학생들을 가
르치며 레비탄, 코로빈 아르히포프, 골로빈 등 여러 제자를 배출해낸다.
1879년부터 이동파 활동을 하였으며, 1910~1918년에는 민중극 창립 활
동을 하였다. 대표작으로 〈모스크바 정원〉(1878), 〈그리스도와 간음한 여
인〉(1888) 등이 있다.

한편, 이동파의 풍속화와 함께 또 하나의 산맥으로 발전하던 무드
풍경화는 이동파의 해체를 맞아 예술적 변화를 거듭한다. 1894년
레핀 등 이동파 핵심 화가들이 미술 아카데미 교수로 취임하고 미술
계의 주류가 예술 아카데미로 넘어가면서 이동파는 해체된다. 19세
기 러시아 미술의 핵심으로서 이동파는 세계 어느 미술사에서도 볼
수 없는 예술적 쾌거를 이뤄내지만 1923년 전시가 마지막이었다.
　당시 러시아 혁명과 더불어 미술계 또한 아방가르드라는 예술적
변화를 겪는다. 러시아 아방가르드는 1915년에서 1932년에 일어난

신원시주의, 광선주의, 칸딘스키의 추상, 말레비치의 절대주의, 타틀린의 구축주의, 리시츠키의 구성주의 등 다양한 미술 흐름을 지칭하는 용어로, 잭 다이아몬드파, 푸른 세계파, 예술 세계파 등 여러 미술 화파들이 참여했다. 이 시기 러시아 미술은 세계에 존재하는 모든 사조의 미술이 모두 공존했다 해도 과언이 아니다. 자유로운 분위기 속에서 다양한 실험적인 시도가 이뤄지던 시기였던 것이다.

또한 현대 미술의 바탕을 이루었던 러시아 화가들 대부분이 이 시기에 활동하던 화가들(샤갈, 말레비치, 칸딘스키 등)로, 러시아 미술은 세계 모더니즘의 뿌리 역할을 하며 미술사에서 큰 위치를 차지하게 된다. 이 시기 러시아 리얼리즘 풍경화는 인상주의적 기법이 함께 연구되어지며 빛의 표현, 색채의 표현이 주 관심사가 되었고, 러시아 자연에 인상주의적 빛이 가미된 일련의 작품들이 쏟아져 나온다. 이 시기 러시아 풍경화의 대표적인 화가로 콘스탄틴 윤과 이고르 그라바르를 들 수 있다.

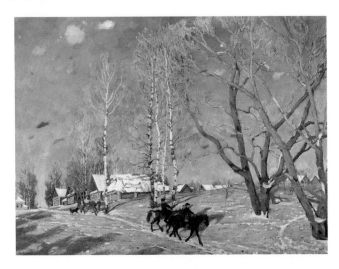

<3월 햇살>, 1915년, 콘스탄틴 윤(1875~1958), 캔버스에 유채, 107x142cm, 트레챠코프 미술관.

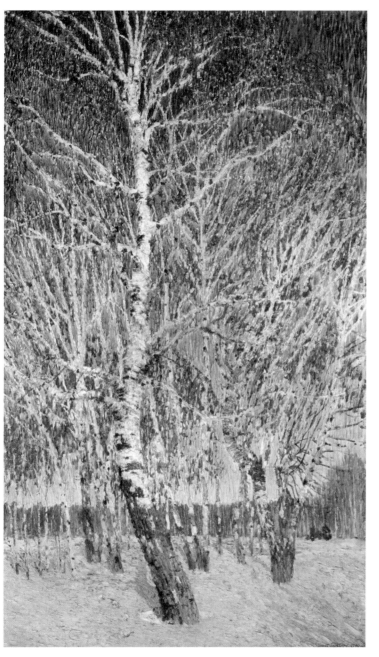

<2월 하늘>, 1904년,
이고르 그라바르(1871~
1960), 캔버스에 유채,
141x83cm, 트레챠코프
미술관.

러시아 예술 세계파의 일원인 콘스탄틴 윤은 러시아 일반 마을의 정경, 즉 교회탑이나 오래된 나무, 마을의 작은 집들이 엮어내는 아름다운 아우라를 화폭에 담는다. 맑게 갠 하늘 아래의 눈꽃, 반짝반짝 빛나는 눈길, 그 눈 위에 비친 푸른 그림자는 혹한 속의 투명한 공기와 새봄맞이의 생동감을 맑게 표현하고 있다. 윤의 풍경화에는 햇빛이 담겨 있다. 그림 속에 색채와 함께 따스함이 배어 있는 풍경화이다.

미술 사학자이며 교수인 그라바르는 후기 인상주의 기법에 관심을 가지고 맑은 햇살 속에 여러 물체들이 엮어내는 색채의 아름다움을 자신의 방법으로 표현해 낸다. 그의 그림을 보고 있자면 섬세한 터치 속에 여러 색채가 살아 움직이는 듯하다. 다양한 색깔이 조화롭게 어우러져 있다. 사실 인상주의 색채에 익숙한 우리나라 사람들은 그라바르 그림에 많이 열광한다. 그는 현대 리얼리즘 풍경화, 특히 쿠가츠 사단에 큰 예술적 영향을 끼쳤다.

하지만 레닌 사후 스탈린 정권이 들어서면서 미술 또한 새로운 국면을 맞이한다. 러시아 아방가르드는 사회주의 리얼리즘이라는 새로운 예술적 경향을 요구 받으며 그 활동을 멈추게 된다. 예술가들에게 '정직, 진실성, 혁명성 그리고 프로레타리아 혁명의 표현에 있어서의 사회주의 리얼리즘이란 예술성을 요구한다'는 내용이 1932년 〈문학신문〉에 게재되고, 사회주의 리얼리즘이 1934년 공식적인 예술로 규정되면서 모든 작가들은 공산주의의 정치적, 사회적 이상을 찬양해야 한다는 요구를 받는다. 이 시기 러시아 리얼리즘 풍경화는 설자리를 찾지 못하고 숨죽여 사회주의 리얼리즘의 작품을 함

께 그리며 생존해간다. 그러다 스탈린 사
망 후 후루시쵸프의 등장과 함께 러시아
풍경화는 새로운 해빙을 맡게 된다. 그
선두에 플라스토프의 그림이 있다

플라스토프의 〈봄〉은 1954년 그려진
사회주의 리얼리즘 작품이다. 봄의 달콤
함을 노래한 그림이기도 하지만, 또 다른
뜻을 품고 있는 그림이기도 하다. 당성을
찬양하는 그런 그림이 아니라, 스탈린 사

<봄>, 1954년, 플라스
토프 아르카지(1893~
1972), 캔버스에 유채,
210x123cm, 트레챠코프
미술관.

후 공산사회에 분 새로운 바람, 개혁의 바람을 봄맞이 목욕을 즐기
려는 모녀에 빗대어 표현한 작품이다. 그림 속의 빛은 충분히 밝고
환하다. 새로운 시대의 이미지를 담는 바로 그 색깔이다.

후루시쵸프의 개방정책 후 순수 리얼리즘 풍경화를 지향하는 화
가들이 드디어 숨을 쉴 수 있는 여유가 생겼다. 사회주의 리얼리즘
에 부합하는 그림만을 그려야 했던 리얼리즘 풍경화 작가들이 자신
의 색깔을 드러내는, 혁명 이전의 무드 풍경화의 장점을 잘 살린 그
림들을 다시 그려내기 시작했고, 그 선두에 유리 쿠가츠, 발렌티 시
도로프, 유리 쿠가츠의 아들인 미하일 쿠가츠 등의 빛나는 활동이
있었다. 그들이 빚어내는 서정적 풍경화는 한 편의 시를 보는 듯 아
름답다. 그림 속에 노래가 있고 이야기가 있으며 따뜻한 감성이 흐
른다. 전통을 바탕으로 하면서 그것을 뛰어넘는 청출어람의 산물이
라 할 수 있다.

현대 러시아 미술협회 회장 발렌틴 시도로프는 디테일의 명장이

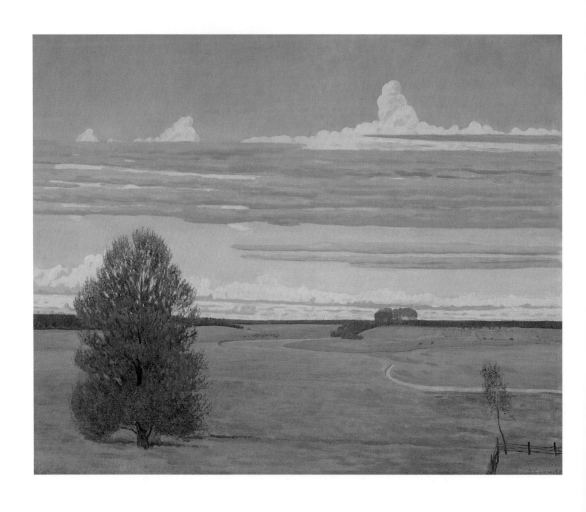

<하늘에 떠 있는 구름>, 2005년, 발렌틴 시도로프(1928~), 캔버스에 유채, 152×186cm,
러시아 리얼리즘 박물관.

다. 차분한 색채 속에 평온한 자연이 있다. 그 자연은 바로 작가가 칭하는 '나의 조국'이다. 조국 땅의 평범한 소재들을 단순하게 그린다. 즉, 평범한 일상의 풍경을 보여주며 주변이 얼마나 흥미롭고 아름다운지를 인식하게 한다. 1970년대에 이미 러시아 현대 서정 풍경화의 대가 반열에 오른 시도로프는 러시아 미술협회장으로서 러시아 화단에 중요한 위치를 차지하게 된다.

극한의 추위가 빚어내는 자연의 아름다움, 그 속에 깃든 영혼의 빛을 작가는 보여 준다. 색은 절대 다채롭지 않다. 화려함을 모른다. 어떠한 가식도 없는 색채로 초로의 노인이 생의 마지막에 인생을 돌아보며 눈물짓는 그 마음 같은 느낌이다. 동양의 선仙의 시선과도 유사하다. 여백의 아름다움 속에 휴식할 수 있게 한다. 시도로프는 현존하는 러시아 최고의 풍경화가다.

간결함 속에 힘찬 아름다움을 지닌 시도로프의 풍경화가 있었다면, 한 편의 서정시 같은 아름다움의 결정체 유리 쿠가츠의 풍경화 또한 유명하다. 유리 쿠가츠의 풍경화는 한 편의 시를 읽듯 고요하고 깨끗하다. 색채는 독특하며 조화롭고 풍요롭다. 러시아 리얼리즘 풍경화에 한 획을 그은 작가라 칭송받는다. 작가는 풍경화, 정물화, 초상화 분야에서 두각을 보이며, 러시아 민족 일상의 특징을 명료하고 은유적으로 표현한 장르화를 형성한 것 또한 큰 업적이다. 유리 쿠가츠는 20세기 러시아 리얼리즘을 대표하는 작가로서 살아생전에 큰 영예를 누렸으며, 현재 그 뒤를 발렌틴 시도로프가 잇고 있다. 또 유리 쿠가츠의 화풍을 가장 잘 계승한 작가로는 그의 아들 미하일 쿠가츠가 있다. 현재 러시아 화단에서는 '쿠가츠적 표현'이란 말

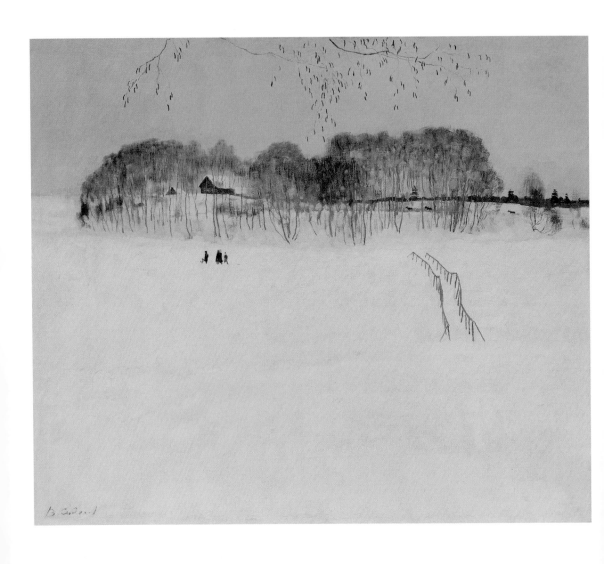

<하얀 눈>, 1964년, 발렌틴 시도로프(1928~), 캔버스에 유채, 93×113cm,
트레챠코프 미술관.

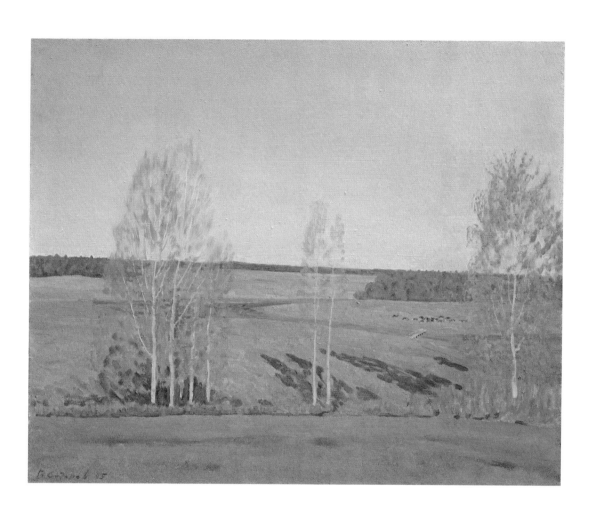

<가을날>, 2005년, 발렌틴 시도로프(1928~), 캔버스에 유채, 85×104cm,
베이징 국립박물관.

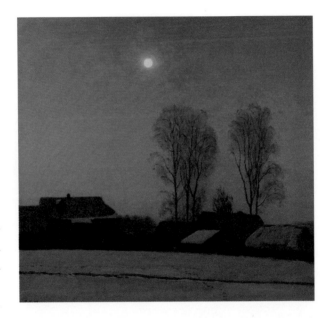

<달밤>, 1973년, 유리 쿠가츠(1917~2013), 카드보드에 유채, 70x75cm, 트베리 주 박물관

이 서정적 무드 풍경화를 대변하는 하나의 대명사로 쓰일 정도로 쿠가츠 집안의 예술성은 대단한 위치를 차지한다.

유리 쿠가츠의 아들 미하일 쿠가츠 또한 아버지의 재능을 그대로 이어받아 현재 러시아 무드 풍경화를 이끌어가는 수장의 역할을 톡톡히 하고 있다. 그의 그림은 아카데믹한 매력을 가지고 있다. 또한 은은한 색채의 표현과 주제와의 조화가 대단하다. 서론과 본론, 결론이 잘 짜여진 한 편의 소설처럼 그림의 요소요소가 깔끔히 정돈되어 있다. 봄의 생명력을, 여름의 싱그러움을, 가을의 성숙함을, 그리고 추운 날씨지만 흰눈 속의 따뜻한 겨울을 자신만의 색채로 이끌어낸다. 그래서 미하일 쿠가츠의 그림을 보면, 그 풍경 속에서 잠시 쉬고픈 여유로운 마음이 일어나게 되는 것이다.

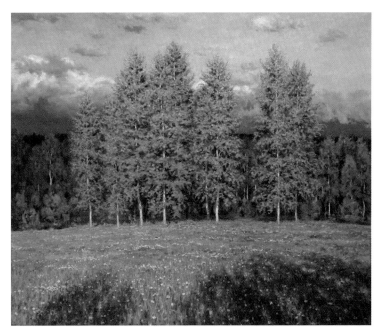

<폭풍이 지난 후>, 1996
년, 유리 쿠가츠(1917~
2013), 캔버스에 유채,
120x140cm, 둘라 박
물관.

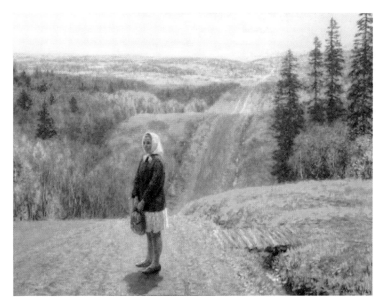

<먼 길>, 2014년, 미하일
쿠가츠(1939~), 카드보드
에 유채, 71x 101cm, 개인
소장.

<초겨울>, 2014년, 미하일 쿠가츠(1939~), 카드보드에 유채, 70×109cm, 개인 소장.

사람에게는 표정이라는 제2의 마음이 있다

아무리 포커페이스로 내면을 숨긴다 할지라도 희로애락의 심사는 얼굴에 드러날 수밖에 없다. 그래서 백만 마디 말보다 표정 하나가 더 사람의 마음을 흔들 때가 많다. 그런 인간 표정을 좀 더 실감나게, 생생하게, 강하게 표현하기 위해 화가들은 끊임없이 노력하고, 그 땀방울은 서양 미술사에서 하나의 축이 되어 여러 미적 기준을 제시하고 있다. 레오나르도 다빈치가 그린 〈모나리자〉의 야릇한 미소에서, 삶의 기쁨과 아픔을 빛과 그림자에 실어 심연을 표현한 렘브란트에서, 카라바조의 개성 넘치는 표정에서 우리는 무한한 예술적 흥미를 경험하게 된다.

그렇다면 러시아에는 어떤 예술가가 있을까? 바로 표정 예술의 마법사 일리야 레핀이 수만 가지 인간 표정을 화폭에 그려 넣으며 러시아 미술사에 새로운 역사를 쓴다. 그렇게 그려진 화폭 속의 여러 표정들은 진정 러시아적 새 생명으로 탄생되고, 단순한 역사적 사실의 기술을 넘어서 인간 본연의 내면까지 소름 끼치게 재현해 내면서 감탄을 연발하게 만든다.

레핀은 수백 점이 넘는 인물화를 그려내며 심오한 인간사 여러 감정들을 표현한다

레핀의 손에 의해 피어난 황제의 얼굴에서 권력만으로는 채워질 수 없는 내면의 고충을 엿볼 수 있고, 초라한 필부의 얼굴에서 세상 가장 행복한 미소를 읽을 수 있으며, 당대 최고 예술가들의 초상화를 통해 창작가의 순수한 고뇌를 엿볼 수 있다. 또한 화폭에 소소히 펼쳐지는 일상의 장난스런 표정은 개성이 넘쳐, 보는 이로 하여금 절로 미소 짓고 감탄하게 만든다. 그렇게 레핀의 인물들은 우리를 천천히 그리고 차분히 화폭 속으로 몰입하게 한다. 그들의 이미지에 강한 임팩트를 느끼며, 도대체 왜 저런 표정을 하고 있을까 하며 의문 짓게 만들고 그림에서 눈을 뗄 수 없게 만든다. 그러다 연유를 알게 되면 '아' 하고 탄성을 내지르게 된다. 레핀의 작품은 그렇게 그림 하나하나에 극적인 감동이 있다.

문에 오늘날 그를 가리켜 '빛과 어둠의 화가'라고 일컫는다. 주요 작품으로 〈돌아온 탕자〉, 〈야경〉, 〈자화상〉, 〈성가족〉, 〈엠마오의 그리스도〉, 〈십자가 강하〉, 〈병자를 고치는 그리스도〉 등이 있다.

카라바조(1573~1610): 이탈리아 초기 바로크 시대의 대표적 화가. 빛과 그림자의 대비를 잘 표현하였고, 근대사실近代寫實의 길을 개척했다. 작품으로 〈의심하는 도마〉가 유명하다.

1581년 11월 16일 이반 뇌제와 그의 아들 이반

1581년 이반 뇌제는 아들이 자신의 말을 거역한다며 저 무시무시한 창으로 아들의 관자놀이를 찔러 버린다. 극도의 공포정치를 펼친 이반 뇌제는 조금이라도 자신을 거역하는 자는 누가 되었든 단칼에 처단한다. 물론 아들도 예외는 아니며 임신한 며느리조차도 차림이 단정치 못하다며 몽둥이로 때려 유산시키는 패륜을 저지른다. 아들에

이반 뇌제(Ivan IV, Ivan the terrible): 여기서의 이반 뇌제는 바실리 3세의 아들로 이반 4세이다. 그는 어릴 때부터 귀족들의 권력 암투를 보며 성장했기 때문에 정서적으로 매우 불안한 인물이었다. 통치 전반기에는 개혁 정책을

추진하고 몽골과의 싸움에서 승리해 영토를 확장하는 등 성공적으로 국가를 통치했으나 아내가 죽은 이후부터인 후반기에는 달라졌다. 자신을 도왔던 측근들을 제거하고 많은 사람들을 처형하며 폭정을 일삼았다. 때문에 이반 4세에 대한 평가는 지금도 극과 극으로 엇갈리고 있다.

게 순간의 광기를 참지 못해 창을 휘둘러 버렸지만, 피 흘리며 쓰러지는 아들을 부둥켜안고서 '도대체 내가 무슨 짓을 한 거지' 하며 정신을 차려 자책한다.

이반 뇌제의 얼굴에는 이미 지옥만이 그려져 있다. 천하를 손에 쥐고 세상을 호령하는 차르가 아닌 한 인간으로서, 아버지로서 아들에게 가한 천인공노할 패악에 몸서리치는 불쌍한 영혼만이 남아 있다. 참으로 가슴이 쿵!! 하고 떨어지는 순간의 그림이다.

사실 일리야 레핀은 이 그림을 통해 당시 언론 출판의 자유를 억압하던 차르의 폭정을 고발하고자 하는 의도가 있었다. 이반 뇌제의 품에서 죽어가는 아들의 얼굴은 당시 러시아 화가이며 중편 소설 작가였던 가르신을 모델로 했고, 옆에 널브러져 있는 왕 홀은 당시 예술가의 눈과 귀, 입을 통제하던 검열 제도를 상징한다. 그렇게 일리야 레핀은 자신의 그림을 통해 엄혹했던 1880년대 러시아의 어두운 현실을 풍자하였다.

점점 꺼져가는 아들의 희미한 생명을
안타깝게 부여잡고 있는
이반 뇌제의 처절한 절망.
자신을 가해한 아비의 품에서
슬픈 생을 마감해야 하는
왕자의 체념한 표정.
왕자의 눈가에 맺힌 눈물 한 방울이
그대로 슬픔이다.

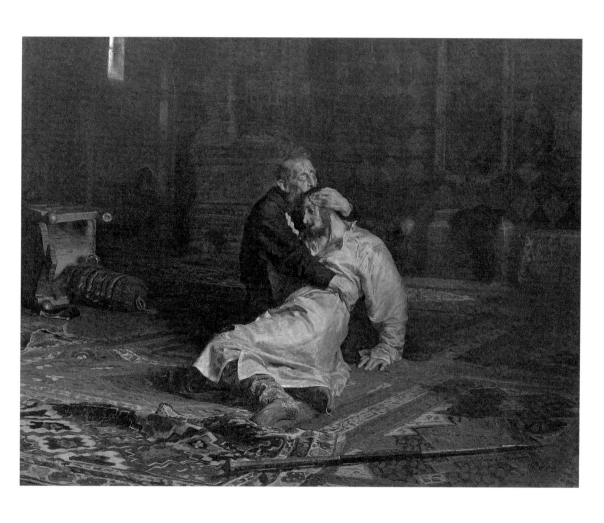

<1581년 11월 16일 이반 뇌제와 그의 아들 이반>, 1885년, 일리야 레핀(1844~1930),
캔버스에 유채, 199.5×254cm, 트레챠코프 미술관, 모스크바.

〈1581년 11월 16일 이반 뇌제와 그의 아들〉은 어떤 미사어구로
도 칭송할 수 없는, 레핀의 천재성이 꽃을 피운 대표적인 작품이다.

쿠르스크 지방*의 십자가 행렬

거대한 군중이 물결처럼 밀려온다. 러시아 전통 그리스 정교 행사로
마을 교회에 보관되어 있는 이콘이나 성물을 들고 행진하는 행사를
그린 그림이다. 마을 구석구석을 다니며 하나님의 은혜를 뿌린다.
세상 사람 모두가 이콘의 성스러운 은총을 고루 받게 한다는 취지의
종교 의식이다.

이콘을 담는 상자를 옮기는 여인들

쿠르스크 지방 모스크바
로부터 남쪽으로 530km
떨어진 곳에 주도인 쿠르
스크 시가 있다. 쿠르스크
시는 러시아의 고도이며,
성聖테오도시우스의 탄
생지로 알려져 있다. 2차
세계대전 당시 소련과 독
일의 세계 최대의 대전차
전투가 벌어진 곳이기도
하다.

이콘icon: 기독교에서 성
모 마리아나 그리스도 또
는 성인들을 그린 그림이
나 조각을 말한다.

은혜 받고 싶은 간절한 마음이 얼마나
넘치는지, 마을의 여인 두 사람은 이콘
을 담는 상자마저도 성스러워 거룩한
자세로 신줏단지 모시듯 빈 상자를 운
반하고 있다. 두 여인의 진지한 표정을
보고 있으니 애틋하기도 하고 우습기도 하다.

권력의 상징인 사제와 지주
누가 보아도 황금색 자수 옷을 입은 사제와 이콘을 들고 있는, 마을
에서 가장 부자이며 지주인 여인이 행사의 핵심처럼 보인다. 살찐

권력의 표상으로 이콘 가장 가까이서 모
든 은총을 흡입하는 듯하다. 마치 그들에
게만 은혜를 내려 현세를 축복받고 있는
사람들처럼 군다. 이미 모든 걸 다 가진
살찐 사제는 단지 지금 내리쬐는 햇볕이
성가실 뿐 하나님의 은혜엔 관심도 없는
듯 짜증이 묻어난다. 말을 탄 병사들이 살
찐 권력을 비호하고 그들과 일반 백성을 분리하려 애쓰고 있다.

성물 제단을 든 검은 옷의 남자들

밝은 자연광 속에 저 멀리 보이는 깃발과 뿌
연 먼지 속으로 십자가 행렬에 참여한 사람
들의 수가 어마어마하다. 미래를 이끌어갈
러시아의 힘은 물밀 듯 밀려드는 수많은 사
람, 바로 러시아 민중임을 레핀은 보여준다.
그 행렬의 선두에 성물 제단을 든 검은 옷의
남자들은 마치 현실의 러시아를 대변하는
듯 낡은 옷을 입고 지친 기색이 역력하지만, 결국 선두에 서서 러시
아를 개혁하는 힘이 될 것이다. 특히 강물처럼 밀려드는 이 거대한
행렬 속에서도 각 계층의 특징과 인물 개개의 표정이 그대로 살아
있는데, 이야말로 레핀의 천재성이 또 한번 발휘되는 부분이다.

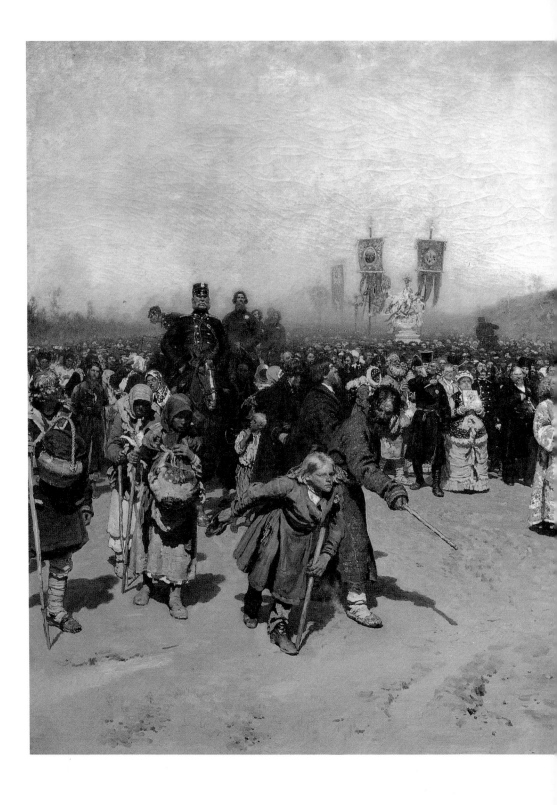

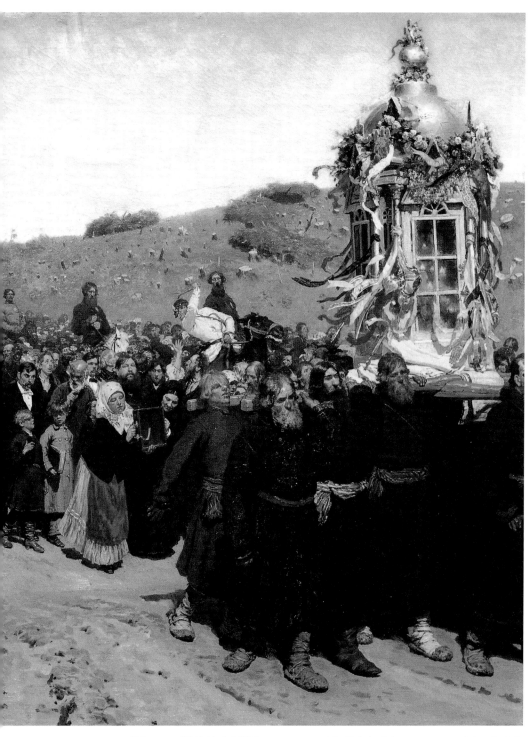

<쿠르스크 지방의 십자가 행렬>, 1800~1883년, 일리야 레핀(1844~1930), 캔버스에 유채, 175×280cm, 트레챠코프 미술관, 모스크바.

*레핀은 그림이 시대상을 반영하고, 민중의 눈과 귀가 되어야 하는
역사적 소명을 놓치지 않는다*

가난하고 병들고 힘없는 계층

행렬에 끼지 못하고 무리 언저리에서라도
성화의 축복을 받고 싶은 가난하고 병들고
힘없는 계층을 레핀은 분명하게 표현하고
있다. 말을 탄 절대권력이 헐벗은 그들에게
채찍을 내리친다. 무자비한 채찍질에도 그
들은 앞으로 쏟아지며 이콘의 성스런 축복
에 다가가려 한다. 쓰러져 가는 현재를 구원
받고 싶은 러시아의 소망을 그렇게 대변하고 있다. 현실의 러시아는
저 멀리 보이는, 나무가 다 베어진 민둥산처럼 갈 곳 없는 비참한 현
실이지만, 그림 전체를 화사하게 비추는 햇살은 밝은 미래를 상징한
다. 작가는 어두운 러시아 현실을 꼬집듯 보여주고 있지만 미래로
나아갈 힘과 방향을 제시하는 것을 잊지 않는다. 쏟아져 밀려드는
민중의 힘이 화사한 미래의 햇살을 에너지 삼아 현실의 어두움을 극
복할 것임을 단호히 보여준다. 역사적 사명이 예술을 입어 더욱 견
고해지는 레핀의 그림이다.

고해를 거절하다

자신의 일신을 버리고 역사를 위해, 민중을 위해 삶을 보낸 혁명가
에게 사형이 선고됐다. 그는 죽음이란 현실 앞에 조금도 주눅들지
않는다. 당당하다. 조국을 위해 생을 다할 거라 결심한 이후 한 번도

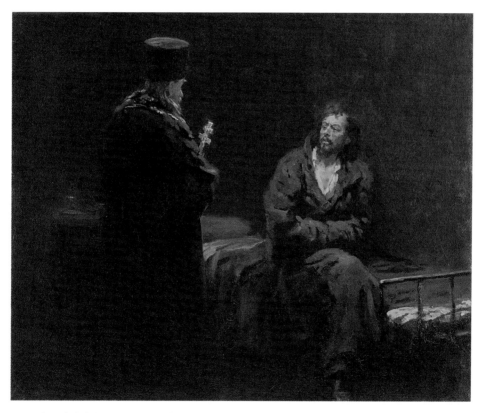

<고해를 거절하다>, 1879~1885년, 일리야 레핀(1844~1930), 캔버스에 유채,
48x59cm, 트레챠코프 미술관, 모스크바.

안락한 삶을 누려보지 않았다. 또 오랜 유형 생활로 육신은 병들고 찌들어 볼품없어졌지만 맑고 숭고한 정신은 더욱 강인해졌다. 삶에 당당해졌다.

내일이면 형장의 이슬로 사라질 그를 구원한답시고 위선의 사제가 나타나 잘못을 고해하고 갱생하라 뻔뻔히 말한다. 누구도 죽음이라는 거대한 산 앞에 초연해질 수는 없다. 하지만 혁명가는 자신의 깨끗하고 헌신적인 신념 앞에 흔들림이 없다. 그는 사제 손에 들려진 십자가를 뚫어지게 쳐다보며 다시 한번 다짐한다. 고국의 아픈 현실을 위한 자신의 희생은 숭고한 것이며, 십자가의 축복으로 자신은 거듭날 것이라 믿는다. 십자가를 응시하는 혁명가의 눈빛에서 그리고 표정에서 만 가지 심경을 읽을 수 있다.

그림 전체를 검은색과 회색의 칙칙함이 지배하지만, 부정한 사제를 어둠 속에 묻어 버리고 진실의 상징인 십자가와 혁명가의 얼굴에는 밝은 빛이 비춘다.

결국 빛은 정의로운 곳에 비친다

레핀은 지하 잡지 『인민의 의지』에 실린 니콜라이 민스키의 시 「마지막 고해」를 읽고 감동을 받아 이 그림을 그린다. 사형선고를 받은 혁명가와 고해를 듣기 위해 그를 방문한 신부의 대화를 내용으로 하는 민스키의 시는 다음과 같다.

신이여, 용서하소서, 가난한 자들과 배고픈 자들을

니콜라이 민스키 (1855~1937): 러시아의 시이이자 법률가. 막심 고리끼와 잡지를 출간하며 레닌의 글을 잡지에 실은 죄로 1905년 잡혀갔다가 1906년 보석으로 풀려나기도 했다. 하지만 그의 활동과는 반대로 그의 시는 삶의 의미에 대한 질문과 신에 대한 의지를 표출하고 있다.

내가 마치 형제처럼 열렬히 사랑하는 것을…….

신이여, 용서하소서, 영원한 선을

실현 불가능한 동화라고 생각하지 않는 것을…….*

*일리야 레핀 외, 이현숙 옮김, 『천 개의 얼굴 천 개의 영혼 일리야 레핀』, 써네스트, 2008, p.64.

일리야 레핀

• 터키 술탄에게 편지를 쓰는 자포로쥐에 카자크들

러시아는 지형적 특성상 외세의 침략을 많이 받았다. 그러나 그때마다 끈질긴 저항으로 전쟁의 대부분을 승리로 이끌어낸다. 화려한 승리는 아니지만 참고 버텨서 결국엔 이겨낸다. 그래서 러시아 사람들은 인내하고 지켜낸 민족적 성과에 대한 자부심이 대단하다. 레핀의 이 그림을 보면 그런 러시아인들의 개성적이고 정열적이고 민중적이며 또 영웅적인 기백을 그대로 느낄 수 있다.

러시아 민족의 대표적 성향인, 드넓은 대륙만큼이나 넓고 크며 두려움을 모르는 대범함을 리얼하게, 코믹하게, 활기차게 잘 표현하고 있다.

항복을 요구한다

그림의 배경은 이러하다. 1670년경 우크라이나의 드네프르 강 근처에 살던 카자크들은 오스만 터키 세력과 충돌한다. 터키의 술탄은 자포로쥐에 카자크들에게 항복을 요구하는 서한을 보낸다. 이에 카

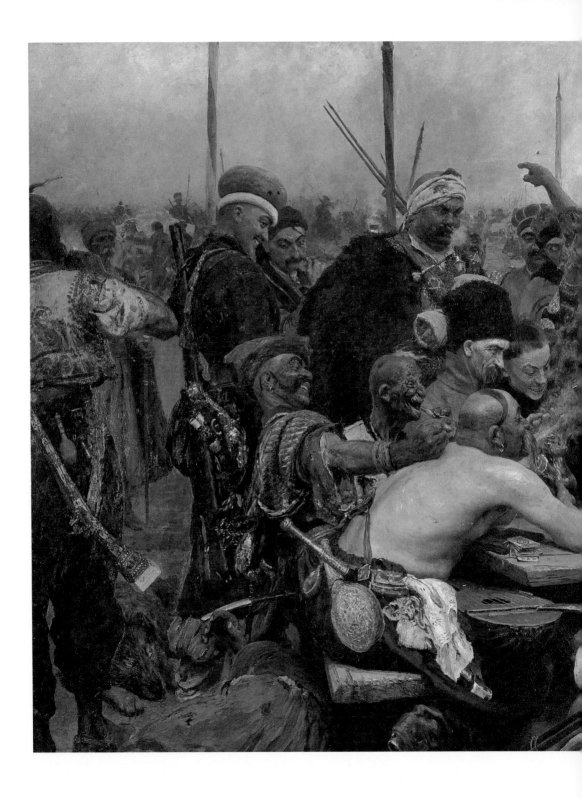

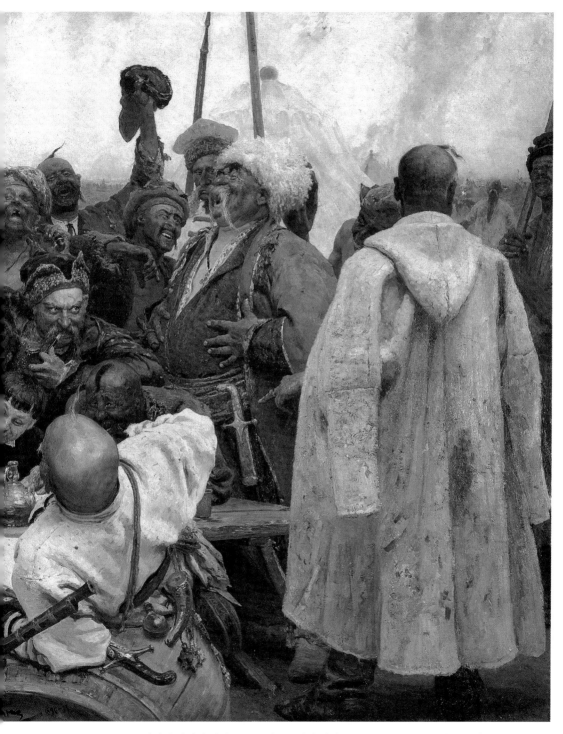

<터키 술탄에게 편지를 쓰는 자포로줴 카자크들>, 1880~1891년, 일리야 레핀(1844~1930),
캔버스에 유채, 217x361cm, 러시아 박물관, 상트페테르부르크.

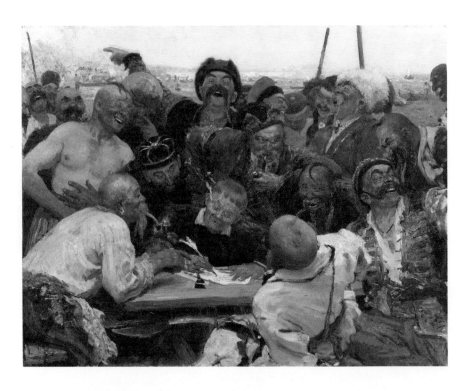

<터키 술탄에게 편지를 쓰는 자포로쥐에 카자크들>, 1888년, 일리야 레핀(1844~1930), 캔버스에 유채, 습작, 69.8x89.6cm, 트레챠코프 미술관, 모스크바.

자크들은 항복은커녕, 터키의 군대를 전멸할 것을 장담하며 오히려 터키 술탄의 항복을 요구하는 답장을 보낸다.

바로 그 편지를 쓰는 장면이다. 박장대소하며 천하를 움켜쥔다. 그들의 씩씩한 기상이 화면을 가득 메운다. 그림 속의 인물들은 매우 율동적이다. 너무도 유쾌하고 호탕하며 유머러스해서 그림 속의 그들을 보며 함께 미소 짓게 된다. 그들은 혈기에 넘치며 자유로워 보인다. 그림의 중앙에서 펜을 잡고 있는 서기를 향해 모두가 한마디씩 거든다. 가소로운 터키 술탄에게 걸쭉한 말을 퍼부으며 큰 웃음을 공중에 날린다. 인물 개개마다 표정이 압권이다. 그들의 명쾌한 웃음에는 넘치는 기백과 조국에 대한 변치 않는 애국심, 자유를

사랑하는 카자크인의 굳은 의지가 창조되어 있다. 레핀의 손에 의해 탄생된 화폭 속의 밝고 낙천적인 표정, 그 시각적인 에너지가 화폭을 뚫고 튀어나올 만큼 강렬하고 호탕하다.

일리야 레핀 • 볼가 강의 배 끄는 인부들

오, 볼가여 내 노래를 듣고 있느냐.
머리를 발에 닿도록 수그리고 닻줄을 메고 신짝을 끌며
나룻배를 강 언덕으로 이끄는 사람들
참을 수 없이 비참하고 울음처럼 처량하게
그들의 뱃노래는 새벽 공기를 깨트리누나.
오, 나는 슬퍼서 울었어라.
아침의 고향 강변, 고향의 강변에서
그리고 나는 너를 노예의 강, 암흑의 강이라고 불렀다.

_ 니콜라이 네크라소프

열한 명의 남루한 차림의 노동자들이 가슴에 빳빳한 밧줄을 두르고 커다란 배를 힘겹게 끌고 있다. 헐벗고 지친 모습으로, 혹사당하는 가축들처럼 커다란 바지선을 끌어올린다.

참혹한 모습이다. 수많은 선박이 왕래하는 상트페테르부르크 네바 강엔 항만시설이 부족해 수심이 얕은 곳에선 사람이 직접 배를

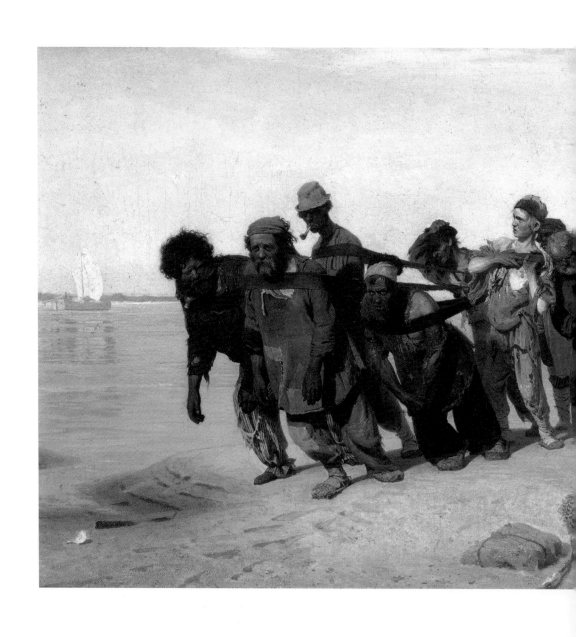

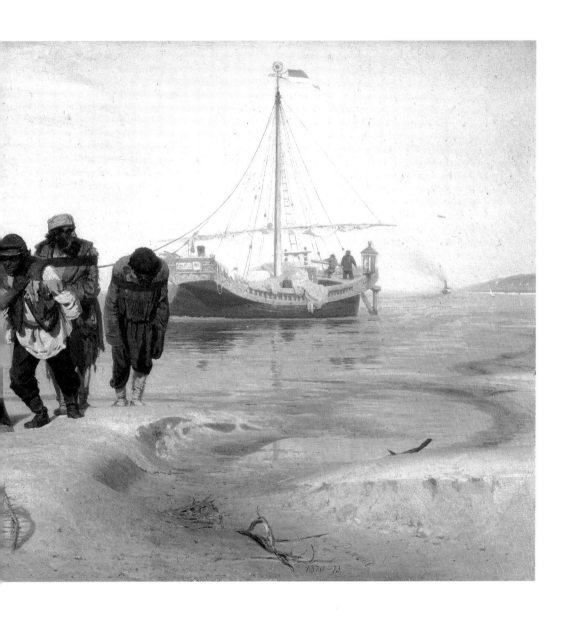

<볼가 강의 배 끄는 인부들>, 1870~1873년, 일리야 레핀(1844~1930), 캔버스에 유채,
131.5x281cm, 러시아 박물관, 상트페테르부르크.

끌었다 한다. 하루의 끼니를 위해 짐승처럼 혹독하게 일하고 있는 그들이다. 볼가 강을 산책하던 레핀은 이 참혹한 광경을 목격하고 실상을 고발한다.

각고의 노력 끝에 삶의 고통에 찌든 인부들의 표정을 다양하게 그려낸다. 그 표현이 너무도 사실적이고 극적이라 보는 이들의 감탄을 자아낸다. 극한의 작업으로 인해 찌들대로 찌든 인부들의 고통이 대각선의 구도를 통해 마치 중력의 힘으로 끌어당겨지는 듯한, 땅으로 꺼질 듯한 무게로 그려져 아주 절묘하다. 그런 레핀의 천재성과 아이디어에 다시 한번 감탄하게 된다.

인부들의 얼굴엔 고통과 피곤함이 그대로 배어 있다. 하지만 레핀은 지치고 힘든 비참함만이 아니라 삶을 포기하지 않으려는 인부들의 강인한 의지 또한 깊이 있게 표현하고자 노력한다. 그렇게 현실고발, 비판만 하는 것에 그치지 않고 현재를 극복하고 미래를 일궈낼 러시아 민중들의 이상적 모델을 〈볼가 강의 배 끌기〉를 통해 제시하고자 한다.

성직자 카닌

무리의 맨 앞에 두건을 쓰고 있는 사람은 레핀이 존경했던 성직자 카닌의 얼굴을 그렸다. 레핀 자신에게 많은 정신적 영향을 준 성직자 카닌을 민중의 현자로 제시하고 대열을 이끌어 가도록 한다. 좌초에 걸려 침몰하는 러시아 호를 이끌 정신적 수호자다. 지친 영혼을 다독이고 쓰러진 민중을 일으켜줄 지도자

를 소망하는 레핀의 염원이 성직자 카닌을 통해 발현된다.

붉은 옷을 입은 소년

붉은 옷을 입은 앳된 소년은 눈을 들어 먼 곳을 바
라본다. 그들이 지향하는 이상향을 쳐다보고 있
다. 미래의 해답이 어린 소년이 쳐다보는 바로 그
곳에 있다. 두툼한 밧줄이 소년을 짓누르지만 이
겨낼 수 있다. 삶의 무게를 싣고 현실을 이끌어 미
래에 도달할 주인공이다. 역사의 흐름에 실려 도
도히 흘러 가야 할 젊고 싱싱한 생명인 것이다.

현실을 상징하는 인부

고개를 돌려 현실을 부정하고 있다. 깊이 패인 주름
이 삶의 고단함을 그대로 드러낸다. 현실의 고충이
온몸을 감싸고 있는 두꺼운 밧줄처럼 가슴을 옥죄는
현실의 인부다. 대부분의 민중들은 이렇게 참혹한 현
실을 외면할 뿐이다. 헤어나지 못할 현실의 무게에
오직 침묵만으로 버티는 러시아 민중들을 대변하고
있다.

　레핀은 이렇게 인부들 개개인에게 의미를 부여하며, 사회모순에
저항하고 가난을 이겨내고 역경을 헤쳐 나가는 개혁의 주체로 볼가
강의 인부를 제시한다. 이를 악물고 끌어야 하는 바지선처럼 러시아

현실은 참혹하겠지만 죽을힘을 다해 표류하는 조국의 배를 끌어 올려야 한다고 말한다.

그렇게 새로운 역사가 될 변혁의 핵심은 러시아 민중임을 그림을 통해 이야기한다.

우리의 삶 또한 비슷한 모습이다. 찌든 삶이 끊임없이 발목을 잡을 때가 있다. 커다란 바지선을 끄는 것처럼, 삶이라는 밧줄에 묶여 주저앉고 싶을 때라도 지나고 보면 그 고통 속에 절망과 희망이 함께 공존했다는 걸 깨닫게 된다. 그러니 늘 우리 삶과 함께하는 긍정의 미래를 잊어서는 안 된다.

『죽은 혼』 고골의 장편소설로 1842년 발표되었다. 작가의 대표작이며 19세기 러시아 소설의 걸작 중의 하나이다. 죽은 농노를 사 모아 살아 있는 것처럼 등기하고, 이것을 저당으로 하여 은행에서 돈을 빌려서 한밑천 벌 목적으로 각처의 지주를 찾아가는 치치코프라는 협잡꾼의 편력이 골자를 이룬다.

고골(1809~1852): 러시아의 소설가로서 러시아 리얼리즘을 이끌었다.

* 이주헌, 『서양 미술 특강』, 아트북스, 2014, p.119.

일리야 레핀
• 『죽은 혼』* 제2부의 원고를 불태우는 고골

그림 속의 고골에 대해 레핀은 이렇게 말했다.

"당시 그는 죄 많은 인생을 사는 사람들에게 감화를 줄 수 없는 자신의 능력 부족에 좌절감을 느꼈다. 그래서 고골은 그 사람들을 대신해 속죄하고자 했다. 결국 원고를 불태움과 동시에 위대한 고골도 불타고 말았다."*

일리야 레핀은 러시아 사실주의 소설의 시조, 고골의 최후를 그린

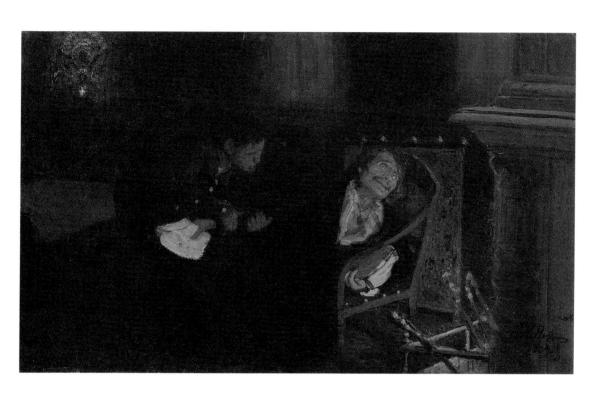

<『죽은 혼』 제2부의 원고를 불태우는 고골>, 1909년, 일리야 레핀(1844~1930), 캔버스에 유채, 트레챠코프 미술관, 모스크바.

다. 고골은 농노제 폐해로 발생하는 인간사 모든 악을 풍자적으로 표현한 『죽은 혼』 제1부를 집필한다. 인간 세상이 하느님의 낙원인 것은 아름다운 예술작품들이 있기 때문이라고 고골은 말한다.

하지만 악만을 들춰내고 세상 구원의 메시지를 주지 못하는 자신의 능력에 깊은 회의를 품는다.

도덕적인 인간과 악덕에서 갱생하는 인간을 그려 보고자 『죽은 혼』 제2부를 집필하지만 끝내 이상향의 인간을 그려내지 못해 방황하다 원고를 불태워 버리고 열흘간의 단식 끝에 고골은 세상을 달리한다. 그런 고골의 최후를, 난로 속에 원고를 집어 던져 버리고 절망에 좌절하는 인간이자 작가인 고골의 마지막을 레핀은 처절하게 그려낸다.

검게 음영진 어둠 속에서 고통에 찬 신음을 내뱉는 고골에게 원고를 태우는 불빛만이 빛이 되어주는 레핀의 극적 표현은, 우리의 가슴마저도 죽은 혼의 원고와 함께 타 들어가는 절망을 느끼게 한다. 고골의 얼굴에 얼룩진 고통, 좌절, 번민, 후회를 보며 또다시 쿵 하고 심장이 바닥으로 떨어진다.

샤갈의 빨강, 노랑, 파랑, 초록 · 도시 위에서와 결혼식

꿈꾸는 시간이 행복했던 적이 있다. 꿈속에서 판타지의 주인공이 되어 하늘을 날고 마법사가 되기도 하고 이곳저곳을 순간 이동하기도 한다. 난 활동적인 성격이라 뭔가 정지되고 갇힌 느낌을 싫어한다. 삼십 년을 살던 고국을 떠나 아무것도 소통할 수 없는 타향에서의 생활은 처음에는 암흑 같았다. 유일한 탈출구가 꿈속에서의 자유. 그때 세상과 소통하던 나의 방법이었다. 늘 꿈속에서 고향을 향해 날아다녔다.

샤갈 또한 그랬던 것일까. 샤갈은 고향 하늘을 사랑하는 벨라와 날고 있다. 종교와 같이 성스럽고 아늑한 고향, 비테프스크를 사랑하는 그녀와 자유롭게 떠다닌다.

내면 언어가 그의 상상 속에서 색채를 입는다

상상의 세계를 표현한다는 점에서 그를 초현실주의라 칭하기도 하지만 샤갈 그림의 힘은 바로 색채에서 나온다. 화폭 속에서 반짝거리고 빛이 난다. 색채들이 노래하는 것 같다. 샤갈은 자신의 예술을 이렇게 말한다.

초현실주의 1920년대 프랑스에서 일어난 예술 운동으로, 초현실적이고 비합리적이며 자유로운 상상을 추구하는 미술사조.

136

"저기 도살장에서 암소들이 울부짖는다.

나는 그것을 그렸다.

기나긴 세월 동안 인생을 스치고 지나간 모든 것들-탄생, 결혼,

꽃, 동물.

우리의 인생처럼 예술에서도 사랑이 바탕이 되면

모든 것이 가능하다는 것을 색채를 통해서 보여주고 싶었다.

색채는 바로 사랑인 것이다."*

샤갈은 자연스럽지 못한 색채는 폭력이라 말하고 그 색채는 아주 역겹게 코로 다가온다고 비난한다. 색깔을 냄새로 맡는다. 참으로 놀라운 천재 화가의 표현이다. 색채에 대해 평생 코끝을 세운 샤갈은 인류가 지닌 빛깔 중에서 최고의 것을 화면 위에 끊임없이 펼쳐 놓는다. 그렇게 샤갈이 새롭게 탄생시킨 빨강 파랑 노랑 그리고 초록색은 단연코 색채의 혁명이다. 특히 초록색은 안정감과 고향의 향수, 그리고 샤갈 자신을 표현하고 상징하는 색채다. 〈도시 위에서〉도 벨라를 안고 있는 샤갈 자신을 초록색으로 표현한다.

"마티스가 죽은 후 진정으로 색채가 무엇인지 이해할 수 있는 화가는 샤갈뿐이다."

_ 피카소

평생을 라이벌로 지낸 피카소도 샤갈의 색채를 극찬한다. 세상 모든 풍경이 샤갈의 손에서 색채라는 옷을 입고 춤을 춘다. 그런 색채

*김종근, 『샤갈, 내 영혼의 빛깔과 시』, 평단문화사, 2004.

에 대한 샤갈의 열정이 자작시를 통해서도 잘 드러난다.

나의 태양이 밤에도 빛날 수 있다면
나는 색채에 물들어 잠을 자겠네.
아직 그려지지 않은
아직 칠해지지 않은 희망을 품고
나는 십자가에 못 박힌 예수처럼 이젤에 못 박힌다.
끝난 걸까?
내 그림은 완성된 걸까?
모든 것이 빛나고 흐르고 넘친다.
저기에는 검은색, 여기에는 붉은색, 파란색을 뿌리고
나는 평온해진다.

샤갈 예술의 원천은 고향 비테프스크, 하시디즘 유대교, 그리고 성서로 구분할 수 있다. 샤갈은 1887년 7월 6일 러시아의 작은 도시 비테프스크의 하시디즘 유대교를 믿는 가정에서 태어난다.

하시디즘은 사람이 죽은 후 그 영혼이 동물의 몸으로 들어간다고 믿는 신앙으로, 사람이나 인간의 영혼을 품고 있는 동물이나 모두 친구가 될 수 있다고 생각한다. 샤갈의 그림 속에서 동물들이 마치 사람의 모습으로 나타나는 근원이기도 하다. 그런 종교적 믿음을 바탕으로 샤갈은 사랑하는 동물들(말, 염소, 수탉, 암소, 당나귀, 물고기 등)이 하늘을 날거나 음악을 연주하거나 깊은 사색에 잠겨 있는 모습을 고향 비테프스크를 무대로 그린다. 그곳에는 사랑하는 가족과의 추

억이, 아름다운 산천이 있다. 또한 아름다운 벨라를 만나 사랑을 싹 틔운 추억이 깃든 곳이다. 비테프스크에서 느꼈던 여러 감정들이 샤갈이 죽을 때까지 작품의 토양이 된다.

"내 예술의 뿌리를 키웠던 땅은 내 고향 비테프스크였다."
＿샤갈

또한 샤갈은 평생 동안 성서의 가르침을 따랐던 예술가였다. 그가 "예술과 인생의 완벽함은 성서에서 이루어진다"고 말한 것에서 성서가 샤갈에게 미친 영향의 크기를 짐작해볼 수 있다. 그는 평생을 통해 성서 이야기를 화폭에 남긴다.

100여 년 인생을 통해 수많은 작품을 쏟아낸 천재 화가 샤갈의 예술작품들을 단지 몇 개의 요소로 설명한다는 것은 결코 쉬운 일이다. 하지만 이런 뿌리를 살펴보면 그의 예술성에 다가가기가 한결 편해진다.

샤갈은 위대하다. 100여 년의 생을 살며 예술가로서의 순수함을 잃지 않는다. 천부적인 재능에 세월의 깊이를 더해 최고의 작품들을 뿜어낸다. 눈을 감고도 볼 수 있는 세상은 상상, 공상, 꿈의 세계이다. 우리는 샤갈의 그림을 통해 이런 내면이 세상에 나와 현실과 대화하는 법을 습득한다.

샤갈이 러시아 비테프스크에 살 때 그린 그림으로, 현재 모스크바 트레차코프 미술관에 소장되어 있는 〈도시 위에서〉와 〈결혼식〉을 감상하며 샤갈의 언어를 생생하게 이해해 보자.

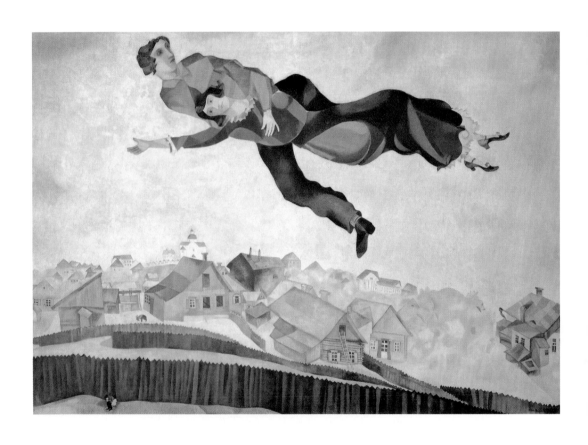

<도시 위에서>, 1914~1918년, 마르크 샤갈(1887~1985), 캔버스에 유채, 141×197cm,
트레차코프 미술관, 모스크바.

도시 위에서

"그녀가 하늘의 푸른 공기와 사랑과 꽃과 함께 스며들어 왔다.
내 캔버스 위를 날아다니는 벨라.
한 순간 구름이 그대를 낚아채지 않을까 두려웠다네.
온통 하얗고, 까만 옷을 입었던 벨라여!
그대는 내 캔버스 위를 떠돌며, 한층 높은 예술 세계로 나를 인도
하였네."*

벨라를 사랑하는 샤갈은 그녀를 그리며 이렇게 노래한다.

〈도시 위에서〉는 샤갈이 벨라와 결혼한 직후 그린 작품 중 하나이
다. 이 시기에 그려진 샤갈의 작품들은 따뜻한 사랑의 빛깔들이 주
를 이룬다. 벨라는 사랑의 여신으로서, 예술 뮤즈로서 샤갈 작품의
영원한 원천이 된다. 그녀를 잃을까 노심초사하던 샤갈은 그녀와의
결혼식을 통해 영원히 함께할 수 있어 행복해한다.

마치 그녀를 낚아채듯이 부둥켜안고 환희에 젖어 고향 하늘 비테
프스크를 날고 있다. 하늘을 나는 그들 아래로 비테프스크는 세모,
네모의 조각들이 모여 하나의 마을을 이루고 있다.

초록색과 붉은색의 따뜻한 대조가 이 둘의 결합을 행복하게 지지
하는 듯하다. 러시아 전통 목조 건물들과 멀리 보이는 정교회 대성
당, 그리고 나무 울타리와 그 주변을 서성이는 동물, 또 그 옆에서
엉덩이를 드러내고 일을 보는 남자, 모든 표현이 자연스럽고 따뜻하

*김종근, 『샤갈, 내 영혼의
빛깔과 시』, pp.122~124.

며 세상에 대한 샤갈의 깊은 애정이 담겨 있어 정겹다.

하늘을 향해 뻗은 벨라의 팔과 몸, 그런 벨라를 받치듯이 감싸 안은 샤갈, 그렇게 두둥실 떠오른 무중력의 연인의 모습은 환희에 차 보인다. 그러나 연인을 표현한 푸른색과 초록색은 러시아 혁명과 제1차 세계대전을 겪고 있는 불안한 현실과 벨라를 잃을까 두려워하는 샤갈의 심정이 반영되어 있다. 공중으로 두둥실 떠올라 마치 벨라를 낚아채듯 날아가는 모습 또한 이런 현실을 바탕으로 샤갈의 불안한 심정을 표현하고 있다. 연인들을 표현하는 푸른색과 초록색, 마을 전체를 덮고 있는 따뜻한 빛깔, 서로 다른 느낌의 색채를 대비시켜 행복한 마음과 불안한 미래, 근심 등 두 가지 감정을 표현한 샤갈, 역시 감탄을 자아내는 위대한 작가이다.

"우리들의 인생에는, 화가의 팔레트에 놓인 것 같이, 인생과 예술의 의미를 보여 주는 유일한 색채가 있습니다. 그것은 사랑이라는 색입니다."

_ 샤갈

사랑의 빛깔, 그에 따른 열정의 빛깔, 그 사랑의 결실로 인고해야 할 많은 것들의 빛깔 등 무수히 많은 인생의 빛깔을 자신의 언어로 탄생시킨 천재에게 갈채를 보낸다.

결혼식

"평생토록 그녀는 나의 그림이었습니다."

　벨라의 무덤에 샤갈이 적은 비문이다. 샤갈과 벨라의 사랑은 성숙했다. 첫 만남부터 그들은 서로를 인정하고, 믿었고 격려했다. 서로에게 찬사를 아끼지 않았다. 진정한 사랑이란 서로에 대한 정열의

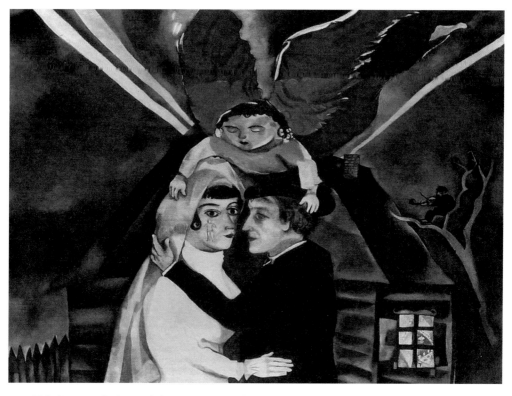

<결혼식>, 1918년, 마르크 샤갈(1887~1985), 캔버스에 유채, 100×119cm,
트레차코프 미술관, 모스크바.

크기만큼 깊어지는 둘만의 신뢰가 아닐까! 그렇게 쌓인 두 사람의 사랑에 대한 탄탄한 신뢰가 샤갈 그림의 바탕이 된다.

하지만 부유한 유대인 집안에 태어나 모스크바 대학에서 문학을 전공한 벨라. 그런 벨라의 부모는 가진 것 없는 예술가 샤갈이 탐탁지 않았을 것이다. 주위의 불만스런 눈길과 반대를 안은 채 둘은 결혼식을 올린다. 벨라를 사랑하는 샤갈의 마음만으로 맺어진지라 예측할 수 없는 그들의 미래를 샤갈은 어두운 푸른빛과 초록빛, 검은빛으로 표현한다. 하지만 세상에서 가장 아름답고 순수한 사랑 벨라는 순백색의 하얀 옷을 입었다. 그리고 붉은 날개의 천사가 그들의 머리 위에서 축복하고 있다. 붉은색은 좋은 의미에서 성스러운 에너지와 사랑, 그리고 '불로써 내리는 성령'의 창조적 권능을 상징한다. 그러나 나쁜 의미에서는 잔인성과 반역, 살인, 악마의 상징이기도 하다. 빨간색의 천사가 이 둘을 강하게 감싸 안고 축복을 내린다. 그렇게 신랑과 신부도 서로를 강하게 포옹한다. 샤갈은 거의 백 살 가까운 삶을 누렸지만, 부인 벨라는 2차 세계대전 중에 바이러스 감염으로 죽고 만다. 이 불행을 예견한 것일까? 붉은 천사가 주는 부정성이 왠지 안타깝게 느껴진다.

시골 마을의 한 들판에 부둥켜안고 있는 신랑 신부, 나무들, 그 나무 위에서 바이올린을 켜고 있는 남자, 축복처럼 섬광이 비치는 하늘, 아늑한 집 속에 따뜻한 빛으로 허니문을 즐기고 있는 샤갈과 벨라. 그리고 〈결혼식〉 그림 속 벨라의 얼굴에 그려진 아이는 이들 사랑의 결정체인 딸의 모습이다.

천재 화가의 섬세한 감각이 색으로 옷을 입었다

불확실한 미래에 대한 두려움, 환영 받지 못한 화가의 결혼식, 그러나 사랑하는 벨라에 대한 열정을 천재 화가 샤갈은 이런 색채로 탄생시킨다. 긍정과 부정이 늘 함께하는 현실을 색채로 표현한 샤갈은 한마디로 위대하다.

멀고 아득한 마을에 눈이 내리면 2

사랑이란 밤새 눈이 내리는 긴지도 모릅니다
눈이 저마 끝까시 쌓여 아무 곳에도 길 수 없는 날은 온종일 몰래
를 돌렸지요
화덕에 불을 붙이고 연기를 핑계 삼아 조금씩 아끼며 울었지요
아버지가 일하는 청어염장공장
지붕 처마에 겨울이 자라고 자작나무 흰 가지 사이에서
흐려지는 나를 손바닥으로 닦곤 했지요
어떤 밤에는 당신이 눈처럼 흰 드레스를 입은 나를 안고
높이 솟은 지붕들과 굴뚝 위를 가볍게 날아
몇 개의 나와 당신을 날아서
사라지는 당신에게 닿기도 하였지요
흰 소와 푸른 얼굴의 사나이와 울 줄만 아는 닭과 당나귀와
초록과 빨강 흰색을 잘 섞어놓은 피에로 옆에 눕는 꿈을 꾸기도
하다가

잠이 깨면 물을 긷고 빵을 굽고
나무의자에 고개를 깊이 숙이고 앉아 양털실로 겨울의 고요를 기
우면서
그렇게 나 눈 내리는 마을에 살고 있지요*

*최기순, 「벨라 로젠베르
(샤갈의 아내)」, 『우리詩』,
2007년 12월호.

전쟁도 겪고 순탄치 않은 삶을 살아간 천재 화가의 아내 벨라를
최기순 시인이 차분히 잘 그려내고 있다. 하얀 눈 내리는 화가의 마
을에 그림처럼 살고 있는 벨라. 실존에는 고독과 쓸쓸함이 바탕하더
라도 아름다운 샤갈의 작품과 시인의 수려한 묘사가 그녀를 새롭게
잉태한다.

마르크 샤갈(1887~1985)

러시아 출신의 프랑스 화가이자 판화가, 무대 디자
이너이다. 상트페테르부르크 황실 미술 학교에서
레온 박스트에게 사사받던 중 1910~14년 파리에
유학, 모딜리아니 등을 배출한 라 쉬르 아틀리에에
서 그림공부를 했다. 피카소와 큐비즘(Cubism)의
영향을 받아 환상을 주제로 한 작품에 몰두, 초현
실주의자(Surrealist)의 한 사람이 되었다. 러시아 혁
명 후 조국에 돌아왔으나 작품 생활에 불편을 느껴 1922년 베를린을 거
쳐 파리로 돌아와서 프랑스에 귀화했다. 그의 작풍은 러시아계 유대인의
혈통에 흐르는 대지의 소박한 시정을 담은 동화적이고 자유롭고 환상적
인 특색을 보이고 있다. 특히 촌부·색시·산양·닭과 같은 제재를 많이 사
용하고 있다. 주요 작품으로 〈마을과 나〉(1911), 〈생일〉(1915), 〈도시 위
에서〉(1918) 등이 있다.

피로스마니의 푸른색 • 여배우 마르가리타

사랑의 빛깔로 단장한 여배우 마르가리타

니코 피로스마니라는 아주 가난한 조지아(그루지아) 화가가 살았다. 원시주의풍의 그림을 주로 그렸는데 살아 생전에는 빛을 보지 못한 작가다. 하지만 현재에 와서는 조지아 최고의 화가로서, 앙리 루소에 버금가는 화가라는 칭송을 받고 있다.

상점의 간판을 그리며 하루하루를 연명하던 화가는 평소 짝사랑하던 프랑스 출신의 아름다운 여배우 마르가리타가 자신의 마을에 공연을 온다는 소식을 듣는다. 전 재산과 그림을 팔아 백만 송이 장미를 사고, 그녀가 묵는 호텔 앞 광장을 온통 꽃밭으로 만들어 흠모의 마음을 표현한다. 사랑을 고백할 때 꽃이 빠지는 건 있을 수 없는 일, 러시아에서도 사랑 고백에는 꽃이 필수다. 꽃송이는 홀수로 준비하는데, 꽃을 받는 여인이 한 송이 꽃이 되어 짝을 맞춘다고 해서 그렇게 한단다. 참으로 낭만적이다. 아마 피로스마니도 그런 러시아 풍습을 따라 당연히 꽃을 준비했을 것이다. 그런 그의 사랑 표현에 감동한 마르가리타는 잠시 그와 행복한 시간을 보내지만 결국은 떠나가 버린다.

그림 속에 어여쁜 배우 마르가리타가 있다. 상세 묘사를 생략하고 비슷한 톤의 색채로 그림을 단순화시키긴 했지만, 화폭에서 품어지는 마르가리타는 예쁜 원피스에 아름다운 꽃을 들고, 한 남자의 사

원시주의 원시의 소박하고 야성적인 예술 정신을 이해하고, 자연 또는 자연적인 것을 인간적 가치의 기준으로 보아 현대예술에 접목하려는 자세를 말한다. 이를테면 폴 고갱 Paul Gauguin의 그림이나 이고리 스트라빈스키Igor Stravinsky의 몇몇 발레 곡에서 그런 경향을 발견할 수 있다.

앙리 루소(1844~1910): 프랑스 화가. 원시적 화풍을 주로 그리며 이국적인 식물과 새, 그리고 동물들이 가득한 정글을 주제로 삼았다. 혁신적인 초상화, 정물화, 생기 넘치는 색상과 여러 톤의 녹색 음영을 잘 표현하였다.

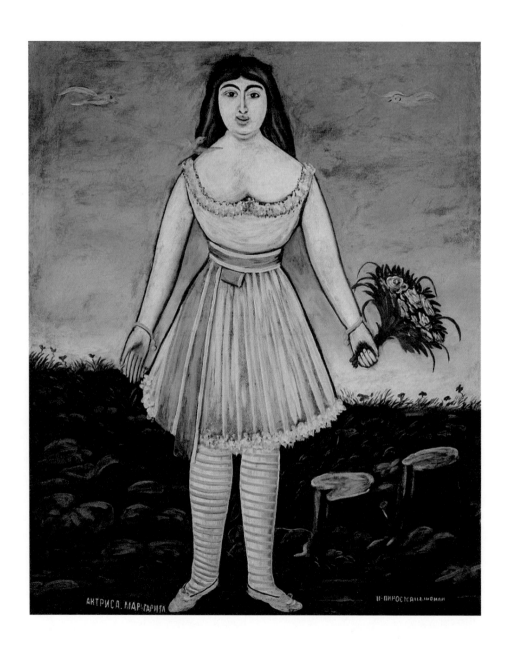

<여배우 마르가리타>, 1909년, 니코 피로스마니(1860~1918), 캔버스에 유채, 117x94cm,
조지아 국립 미술관, 트빌리시.

랑을 듬뿍 받는 사랑스러운 여인이다. 동화에 나오는 공주처럼 신비롭다. 푸른색으로 통일된 그림이지만 차갑지 않다. 오히려 사랑이 묻어나는 듯하다.

금세 시들어 버리는 꽃만큼이나 허무한 사랑 이야기지만, 자신의 마음을 표현하기 위해 가진 모든 것을 걸 수 있는 정열을 가진 화가 피로스마니는 그림처럼 순수한 사람일 것이다. 사실 사랑이란 거, 자신의 마음을 확신하기도, 고백하기도, 그리고 그 모든 과정을 책임지기도 주저하는 게 현대인의 사랑법 아닌가.

이 글을 읽으며 '에이 뭐야? 바보짓이네' 할 수도 있다. 하지만 사랑의 정열을 지키기 위해 자신의 모든 것을 걸 줄 아는 순수 또한 가치 있다는 것을 피로스마니를 통해 느낄 수 있다. 메마른 현대인의 가슴에 잠시나마 단비를 주는 따뜻함일 수도 있다.

그렇게 피로스마니의 사랑 이야기는 러시아 로망스로 다시 태어난다. 제목은 〈백만 송이 장미〉. 누구에게나 한 번쯤은 있었을 사랑의 열병을 러시아 시인 안드레이 보즈네센스키가 가사를 쓰고 국민 가수 알라 푸가초바가 노래한다. 또한 그의 짧지만 허무했던 사랑 이야기를 심수봉이 불러 우리나라에서도 국민가요가 된 이 노래는 시리고도 슬픈, 화가의 순수한 순정을 표현한 노래이다.

아름다운 가사에 달콤한 선율을 붙여 꿈꾸듯 노래하는 백만 송이 장미, 피로스마니의 이 그림을 들여다보며 듣노라면 이루어지지 못한 사랑의 알싸한 느낌이 떠올라 미소 짓게 된다. 노래 가사를 적어 본다.

옛날에 한 화가가 살았네. 작은 집 한 채와 그림이 전부였네.

그는 꽃을 사랑하는 여배우를 사랑했다네. 화가는 집을 팔았네.

모든 그림을 팔고 동전 한 푼도 남기지 않았네.

그 돈으로 바다도 덮을 만큼 장미꽃을 샀다네.

백만 송이 백만 송이 백만 송이 붉은 장미.

창가에서 창가에서 창가에서 그대가 보겠지.

사랑에 빠진 사랑에 빠진 사랑에 빠진 누군가가

그대를 위해 자신의 인생을 꽃으로 바꿔 놓았다오.

아침에 당신이 창문가에 서게 되면 어쩌면 당신은 정신이 아찔할 지도 모르지.

마치 꿈의 연장인 것처럼 광장이 꽃으로 넘쳐날 테니까.

정신을 차리면 궁금해 하겠지.

어떤 부호가 여기다 꽃을 두었을까 하고.

창 밑에는 가난한 화가가 숨도 멈춘 채 서 있는데 말이야.

만남은 짧았네. 밤에 기차가 그녀를 데려가 버렸네.

하지만 그녀의 인생에는 넋을 빼앗길 듯한 장미의 노래가 함께 했다네.

화가는 혼자서 불행한 삶을 살았지만 그의 삶에도 꽃으로 가득 찬 광장이 함께 했다네.

_러시아 가요 〈백만 송이 장미〉 A. A.보즈네센스키*

안드레이 보즈네센스키
(1933~2010): 러시아 시
인이다. 스탈린 시대 이후
최고의 시인으로 평가받
는다.

니코 피로스마니(1860~1918)

조지아(그루지아)의 대표 화가이며, 원시주의 프리미티즘primitivism의 대가이다. 학교에 다니지 않고 상점이나 간판 등을 그리며 살았다. 조지아 트빌리시 박물관 및 트레챠코프 미술관에 작품이 전시되어 있다. 생동감 넘치는 그만의 색채와 표현이 천재적이다. 한편, 세계적으로 사랑 받는 노래인 〈백만 송이 장미〉의 주인공이기도 하다. 주요 작품으로 〈여배우 마르가리타〉, 〈잡역부〉(1909), 〈당나귀를 탄 치료사〉, 〈붉은 셔츠를 입은 어부〉(1908) 등이 있다.

세로프의 모더니즘, 새로운 초상화 색채를 탄생시키다 • 발레 '라 실피드'에서 안나 파블로바와 이다 루빈슈테인의 초상

예술가의 손에서 탄생하는 또 다른 예술가!

러시아 최고 발레리나가 천재 화가 세로프에 의해 가볍게, 우아하게 또는 섹시하게 다시 태어난다. 러시아 초상화의 새로운 역사를 쓴 세로프는 20세기 초반 러시아 발레 최고의 프리마돈나 두 사람에게 새로운 빛깔을 입히고 개성 있는 생명을 부여한다.

한 사람에겐 고전적이고 우아한 아름다움을 선사하고, 다른 한 사람에겐 팜므파탈의 치명적 유혹을 입힌다.

물방울처럼 가볍고 투명한 색채

프랑스 발레 〈라 실피드〉
현존하는 낭만 발레 중 가
장 오래된 작품이다. 숲에
사는 요정 실피드가 주인
공인 〈라 실피드〉는 요정
다운 가벼움을 표현하기
위해 도약이나 발끝으로
춤을 추는 기법(뽀앵뜨 기
법) 등이 시도된 발레다.
이런 춤을 추기 위해서는
보통 신발로는 힘들어 토
슈즈가 개발되었고, 로맨
틱 튀튀라는 순백의 발레
의상(그림에서 발레리나
가 입고 있는 발레복)도 만
들어져 더욱 유명해진 발
레다.

안나 파블로바는 발레 〈라 실피드〉에서 마치 물방울처럼 가볍고 투명하게 숲속의 요정을 연기한다. 육체의 무게는 아예 없는 듯 부드럽게 튀어오르는 화려한 도약, 실루엣만 남은 듯한 가뿐한 착지! 그런 천사 같은 파블로바의 몸짓을 세로프가 그려낸다. 그림 속의 파블로바는 비눗방울을 타고 다니는 요정처럼 신비롭다. 프리마돈나의 우아미, 정제미, 고전미를 최고로 표현한 수작이라 할 수 있다.

요정이 되어 춤추는 파블로바. 무대 조명 속에 어우러진 실피드의 우아한 모습, 도약하는 요정의 사뿐한 몸짓을 투명한 유리처럼 표현한 세로프의 실루엣이 최고다.

<안나 파블로바>, 1909년, 포스터(파리 극장 샬레의 러시아 시즌 포스터를 세로프가 그렸다), 트레차코프 미술관, 모스크바.

<발레 '라 실피드'에서 안나 파블로바>(1909), 발렌틴 세로프(1865~1911), 캔버스에 목탄, 템페라, 러시아 미술관, 상트페테르부르크.

<이다 루빈슈테인의 초상>, 1910년, 발렌틴 세로프(1865~1911), 캔버스에 목탄, 템페라,
147x233cm, 러시아 박물관, 상트페테르부르크.

섹시한 현대적 유혹의 색채

초상화에서 사실성이 사라졌다.

한 여인이 칠흑 같은 검은 머리에 창백한 얼굴로, 쭉 뻗은 가녀린 다리를 요염하게 꼬고 앉아 있다. 여인의 눈길과 손끝이 섹시하게 매치된다. 마르고 뻣뻣해 보이는 여인의 나신이지만 유혹하듯 오만하고 도도한 차가움이 느껴진다. 색채에서 광택을 빼버리고 배경과 나신을 구분하는 과감한 선의 표현, 그리고 파란색, 초록색, 갈색 이 세 가지 색이 선명히 대조되게 그린 세로프의 표현 기법이 누드의 여인을 한층 매력적으로 보이게 한다. 생명력은 없지만 여인의 이미지 전달은 아주 강렬하다. 혁명과도 같은 이 초상화 기법은 마치 '군더더기는 가라'를 외치듯 깔끔하고 파격적이다. 전체 그림이 주는 단순성이 그녀의 팜므파탈의 매혹을 더욱 강조한다.

고혹적인 누드 여인은 20세기 러시아 현대 무용의 프리마돈나 이다 루빈슈테인이다. 귀족 출신의 이다 루빈슈테인은 미하일 포킨에게 발레를 배웠으며, 1909년 댜길레프가 이끄는 '발레 루스'가 공연한 〈살로메Salome〉에서 요염한 살로메 역으로 데뷔한다. 이 발레에는 살로메가 헤롯 왕 앞에서 입고 있던 옷을 하나씩 벗어 던지며 유혹하는 '일곱 베일의 춤'이 나오는데, 당시 그녀는 이 춤을 전라로 연기해 일대 센세이션을 일으킨다. 자유분방한 사생활로도 유명했던 이다는 〈살로메〉를 통해 파격적이고 섹시한 현대적 유혹의 상징이 된다.

세로프는 그런 그녀의 매력을 아주 잘 표현한다. 그녀의 팜므파탈

을 위해 그림 속에 사실적인 육감을 표현하진 않는다. 마치 프레스코화의 일부분처럼 느껴지는 이다의 초상화에 유일하게 사용된 그림의 소재는 광택 없는 초록색 스카프다. 마치 뱀을 연상시키는 이 스카프는 이다의 유혹하는 듯한 도도한 매력을 한층 돋보이게 한다. 단순한 실루엣, 단순한 색채, 단순한 포즈, 이 모든 요소 속에서 독보적으로 빛나 보이는 이다 루빈슈테인의 팜므파탈적인 매력을 그린 세로프, 초상화의 새로운 역사를 열어나간다.

발렌틴 세로프(1865~1911)

상트페테르부르크 출신으로, 일리야 레핀의 수제자다. 이동파, 아브람체보파, 예술 세계파 화가로 활동하였다. 전통과 새로운 양식을 조합하고, 인물의 심리와 시대의 영혼을 담은 러시아 최고의 초상화가이다. 주요 작품으로 〈복숭아와 소녀〉(1887), 〈막심 고리키의 초상〉(1905), 〈이다 루빈슈테인의 초상〉(1910) 등이 있다.

말라빈의 붉은색 • 회오리 바람

색채가 춤을 추는 모습을 묘사하라는 숙제 앞에, 이 그림을 예로 들면 모두가 고개를 끄덕일 것이다. 붉고 푸른 색채들이 일제히 움직인다. 회오리바람을 일으키듯 빨강, 파랑, 초록 빛깔들이 서로 한덩어리가 되어 움직인다. 소용돌이치듯 색채의 여인들이 한데 어우러져 화려하고 정열적인 색감을 이뤄낸다. 바람의 요정들이 기쁨에 웃음을 터트리고, 환희에 들떠 폭발하는 듯하다. 그림 속 여인들의 맑고 경쾌한 웃음소리가 들리는 듯 생생하다.

현란하고 화려한 색채의 묘사와는 달리 춤추는 여인들의 얼굴은 상당히 사실적으로 그려져 있다. 여인들은 바로 러시아 민중을 대표하는 사람들이다. 이 그림이 그려진 1906년의 러시아는 황실 정치의 피폐함에 모두가 몸서리칠 때다. 특히 새로운 시대의 도래와 개혁의 기운이 밑바닥부터 끓어올라 변혁의 발판을 만드는 시기이기도 했다. 모두가 현실의 불합리를 깨닫고 나아가 개혁을 요구하는 순수한 민중의 언어가 잉태되는 때였다.

바로 그 혁신의 주체로 저 여인들, 강한 생명력을 지닌 러시아 민중을 그린다. 붉고 푸른 러시아 전통 색상 속에 민중의 뿌리들이 용솟음친다. 새로운 시대의 도래를 마치 축제의 한 장면처럼 그려내 러시아 민중의 힘으로 새로운 역사를 쓰게 됨을 암시하고 있다. 모두가 기쁨에 들떠 새로운 시대의 도래를 꿈꾸며 회오리를 일으킨다.

그림이 그려질 당시는 민중이 도탄에 빠지고 통곡의 소리가 울려 퍼지던 혁명 전야의 러시아지만, 작가는 회오리바람의 그녀들을 통해 새시대의 도래를 예견하고 기뻐한다. 그렇게 말랴빈의 손에서 탄생한 혁명의 색채는 바로 러시아의 붉은색이다.

말랴빈은 러시아 전통 색상인 붉고 푸른색의 조화를 그려 다가올 미래를 준비하는 러시아만의 색채를 제시한다. 뿌리 깊게 자리매김한 러시아의 전통이 결국은 진정한 밑받침임을 회오리바람의 빛깔을 통해 보여준다. 모두가 힘을 합쳐 개혁의 물꼬를 틀 것이라는 점을 거칠게 움직이는 회오리바람의 요정을 통해 정확히 제시한다.

빨강, 파랑, 초록의 색채가 춤을 춘다. 빛난다. 웃는다. 춤추는 색채가 가지는 힘. 그것은 바로 새로운 기운, 생명, 변혁을 일컫는다.

필립 말랴빈(1869~1940)

1885년부터 정교회에서 성상화를 배우고 1892년 상트페테르부르크로 이주, 예술 아카데미 학생이 된다. 1894년부터 레핀의 제자가 되어 배웠으며, 1900년 파리전시회에서 〈웃음〉으로 금메달을 수상하였다. 〈회오리 바람〉(1906)이 대표작이다.

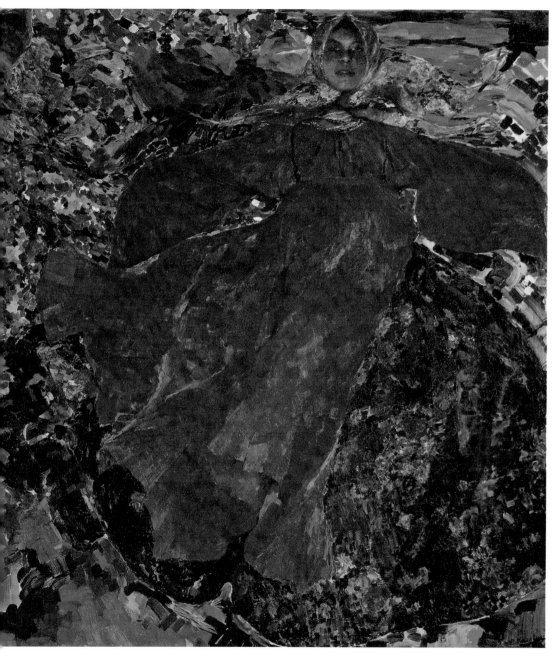

<회오리 바람>, 1906년, 필립 말랴빈(1869~1940), 캔버스에 유채, 223×410cm,
트레챠코프 미술관, 모스크바.

러시아인들은 술을 사랑한다

러시아인들은 '오늘 마실 수 있는 것을 내일로 미루지 마라'를 인생의 모토로 끊임없이 마신다. 러시아에서는 술을 사러 보냈을 때 보드카를 한 병만 사오는 사람을 바보라 정의하고, 하루가 자유로워지는 방법으로 아침부터 보드카 마실 것을 권한다.

러시아에서 400킬로미터는 거리도 아니다.
영하 40도는 추위도 아니다.
영상 40도는 더위도 아니다.
그리고 알코올 도수 40도의 보드카 4병은 술도 아니다.

이렇게 도수 40도의 보드카 4병을 기본으로 생각하는 러시아인들은 정말 대주가다.

러시아인들은 보드카를 위해서라면 어떤 일이라도 할 수 있으며, 유일하게 할 수 없는 일이 보드카를 마시지 않는 일이라 말한다. 술 해장, 즉 아침 숙취 해소를 위해 보드카 한잔을 다시 마셔 주는 것이 최고의 방법이라 말하며, 열심히 이를 실천한다.

보드카를 최초로 탄생시키고, 보드카 소비를 가장 많이 하며, 다양한 종류의 보드카를 보유하고 있고, 세계 최고 품질의 보드카를

생산해 내는 나라 '러시아'. 술에 살고 죽고, 술 때문에 웃고 울고, 러시아를 숨 쉬게 하고 때론 숨 막히게 하는, 유구한 역사를 가진 보드카. 러시아의 모든 것을 정의할 수 있는 보드카, 바로 그 보드카가 러시아 화가들 손에서 어떻게 탄생되어 표현되는지 살펴보자. 다양한 작품들이 어떻게 우리를 웃기고 울릴 것인지 기대해도 좋다.

표도르 브루니 • 바쿠스

19세기 러시아 화가 브루니가 그린 〈바쿠스〉는 술 잘 마시는 러시아 사람들의 열성을 잘 표현하고 있는 그림이다. 수 세기를 거쳐 수많은 애주가 팬을 확보한 술의 신 바쿠스! 브루니의 바쿠스는 반쯤 풀린 눈을 게슴츠레 뜨고 입꼬리를 살짝 올려 끈적한 눈빛을 보낸다.

"포도주 한잔 할래?"

이미 무르익은 듯한 바쿠스의 취기와 왼손에서 흘러내리는 포도주가 너무도 사실적이다.

모스크바 트레차코프 국립미술관 한 벽면을 장식하며 많은 애주가의 술 샘을 자극하는 브루니의 아주 짜릿한 그림이다. 정말로 바쿠스의 끈적한 눈빛에 화답하며 흘러넘치는 포도주 한잔에 '치어스'를 살며시 외치고 싶어진다. 하지만 진정한 러시아 주당들은 그림 속 바쿠스를 쳐다보며 안타까이 중얼거린다.

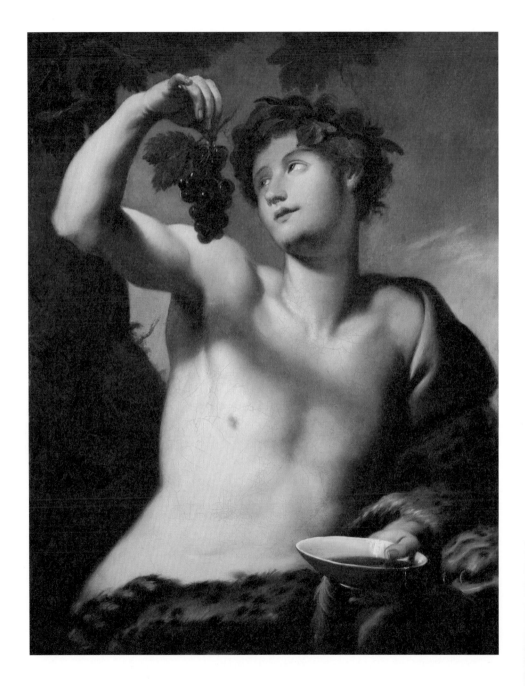

<바쿠스>, 1858년, 표도르 브루니(1799~1875), 캔버스에 유채, 91.2x71.5cm,
트레차코프 미술관, 모스크바.

"술의 신 바쿠스! 왜 그리 일찍 태어나셨소. 세계 최고의 술다운 술, 보드카도 맛보지 못하시고 참으로 안타깝소"라며, 보드카에 살고 보드카에 죽는 러시아 인들은 주신이 살았던 그리스 로마보다 더 다양하고 화려한 러시아 술 문화에 뿌듯해한다. 바쿠스의 끈적하게 유혹하는 눈빛에 미소 짓고, 러시아 인들의 농담에 크게 웃는 그림이다.

표도르 브루니(1799~1875)
상트페테르부르크 예술 아카데미에서 공부하였으며, 이탈리아 유학 후 예술 아카데미 교수를 지냈다. 주요 작품으로 〈호레이스의 여동생 카멜라의 죽음〉(1824), 〈어린 큐피트에게 술을 주는 바커스의 사제〉(1828) 등이 있으며, 상트페테르부르크 성이삭성당에 천장화를 남기기도 했다. 로마에서 그린 〈녹뱀〉은 고전주의를 대표하는 작품이다.

블라디미르 마코프스키 • 못 들어가요!!

현대의 수많은 마르멜라도프에게

술을 마셔 좋은 점만 있으면 얼마나 좋을까? 사실 술이 지나쳐 생기는 좋지 않은 결과가 너무 많다.

도스토옙스키의 『죄와 벌』에는 술로 인해 인생을 망친 전형적인 인물 마르멜라도프가 나온다.

라스콜리니코프와의 첫 만남에서 마르멜라도프는 술 취한 목소리로 중얼거린다.

"저도 한때는 공무원이었죠. 집에는 아픈 아내와 아이들이 있는데, 나는 아내의 양말마저 내다 팔아 술만 마시고, 이제는 부인이 무서워 집에도 못 들어가고, 이렇게 술 마시기 벌써 닷새째······ 나에게 하나뿐인 딸은 황색 감찰(매춘부) 일을 하러 나가고, 그 애가 그렇게 벌어온 돈도 술값으로 다 써버렸지요. 난 돼지 같은 인간이에요."

라스콜리니코프가 몸도 가누지 못하는 그를 집에까지 데려다 주자, 그의 부인이 울부짖는다.

"몰래 갖고 나간 11루블 다 어쨌나요? 옷마저 달라졌어! 입고 나간 옷은 도대체 어디 벗어놓고 온 거죠? 모두 굶주리고 있는데! 굶주리고 있는데! 아아, 저주받는 게 낫다! 그러고서도 부끄럽지 않나요?"

안톤 체호프(1860~1904): 러시아의 소설가 겸 극작가. 『지루한 이야기』, 『사할린섬』 외 수많은 작품을 써 사회에 큰 반향을 불러 일으켰다. 객관주의 문학론을 주장하였으며, 시대의 변화와 요구에 대한 올바른 목소리를 전달하기 위해 저술활동을 벌였다.

"보드카는 맑고 깨끗하지만, 코를 빨갛게 만들고 평판을 검게 한다(Водка, хотя она и белая - красит нос и чернит репутацию-А. П. Чехов)"고 안톤 체호프는 말했다. 러시아만큼 술이란 주제가 문학에

많이 등장하고 사회를 지배하고 역사를 뒤흔든 나라도 없을 것이다. 심지어 대통령이 금주령을 선포할 정도였으니 말이다. 사실 지나친 음주는 자신만 병들게 하는 게 아니다. 함께 사는 가족과 주변 모두를 음울하게 만든다.

　마코프스키의 그림에서도 알코올 중독 말기쯤으로 보이는 남자가 술집에 들어가려고 하고 있다. 온몸에서 알코올에 찌든 술 냄새가 막 풍기는 듯하다. 가족의 행색이 남루하다. 필사적으로 남자를 막아서는 아내의 절망적이고 힘든 몸짓, 엄마에게 딱 붙어 아빠를

<못 들어가요!!>, 1892년, 블라디미르 마코프스키(1846~1920), 캔버스에 유채, 러시아 박물관, 상트페테르부르크.

바라보는 겁에 질린 딸아이, 그리고 남자의 손엔 술값으로 맡겨버릴 가족 중 누군가의 외투가 쥐어져 있다.

고골의 『외투』에서 알 수 있듯이 혹독한 날씨의 러시아에서는 외투가 곧 생명이다. 러시아에서 외투 없이 겨울을 보낸다는 건 있을 수 없는 일이다. 온몸으로 남편을 막아서는 아내의 눈빛이 슬프다 못해 공허하다. 이 가족이 엮어내는 슬픈 아우라에 가슴이 내려앉는다.

알코올 중독으로 주위 가족을 힘들게 하는 건 인간이 만드는 가장 슬픈 범죄 중의 하나다. 『탈무드』를 보면 아담이 처음으로 술을 빚을 때 신기한 음료수에 호기심이 생긴 악마가 다가와서 한 모금을 청한다. 술 맛에 감동한 악마는 아담에게 감사의 선물을 하겠노라며 양, 사자, 원숭이, 돼지의 4마리 짐승을 잡아 와 포도밭에 동물들의 피를 거름으로 부으니 포도는 풍성하게 자라났다고 한다. 하지만 동물의 피 탓에 부작용이 생기게 되고, 그 때문에 사람이 술을 마시면 처음엔 양처럼 순하다가 점차 사자처럼 사나워지고 좀 있으면 원숭이처럼 춤추고 노래하다가 지나치면 돼지처럼 더러워지는 단계를 거친단다. 고개가 끄덕여지는 이야기다.

'적당히'가 해답이겠지만 불가능한 경우가 너무 많아 안타까울 뿐이다.

마시는 당사자의 몸 또한 병들지만 그런 상황을 지켜봐야 하는 가족의 가슴엔 피멍이 든다. 이게 1800년대 러시아에서만의 현실일까?

『외투』 러시아 문학사에 한 획을 그은 비판적 리얼리즘의 대가 고골의 작품이다. 서류를 베껴 적는 일 외에는 아무런 즐거움이 없는 9급 문관 아카키가 새 외투를 장만하나 강도에 빼앗기면서 생기는 이야기이다.

『탈무드』 유대교의 구전하는 율법을 담은 문서인 미슈나Mishnah에 랍비들이 주석한 책으로, 율법뿐만 아니라 그들의 관습, 역사, 윤리 등이 망라되어 있다.

170

바실리 페로프 • 수도원의 식사

소명의식을 잃어버린 19세기 러시아 종교, 보드카를 섬기다

검은 옷의 사제들이 흥청망청 마시며 질 편하게 즐기고 있다. 사제들의 피둥피둥 살찐 기름기가 화폭 전체를 가득 메운다. 진정 섬겨야 할 하늘의 신은 뒷전에 두고, 챙기지 않아도 되는 주酒신을 온몸으로 받아들이며 사원 바닥을 나뒹굴고 있다.

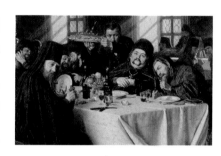

주酒신 사랑이 열렬하다.

그림 왼쪽에 앉아 있는 사제는 채워지지 않는 술잔을 안타까워하며 술병을 열지 못하는 하인을 질책하며 재촉한다. 술병을 열지 못해 안간힘을 쓰는 하인의 얼굴이 일그러져 있다.

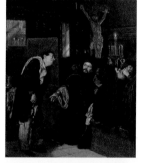

이 만찬에 빠져서는 안 될 보랏빛 드레스의 귀족 부인은 사원의 돈줄일 것이다. 사제에게는 주酒신만큼이나 소중한 돈의 신이다. 집사 사제의 안내를 받으며 사원 성찬에 초대받은 그녀지만 무엇이 못마땅한지 남편의 팔짱을 끼고 시큰둥하게 돌아선다. 그런 그녀를 향해 가난하고 병든 노파가 동냥의 손길을 내민다. 잔치에 초대받으면

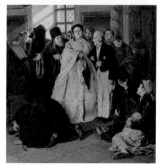

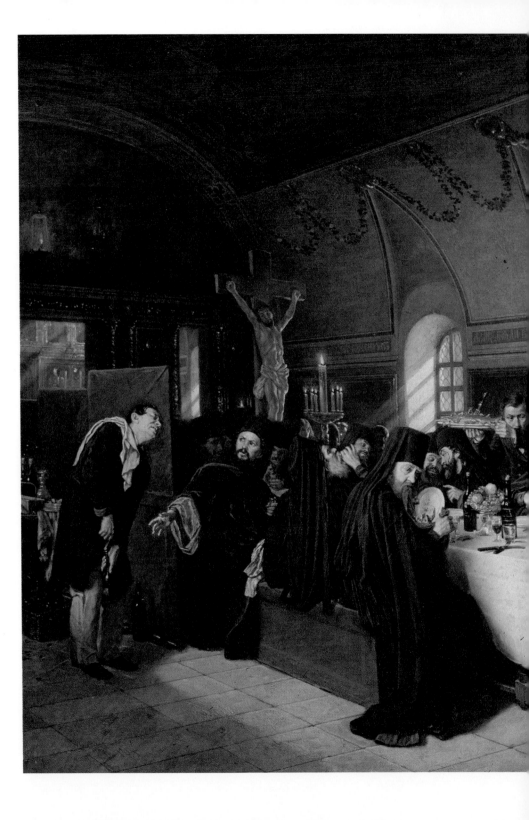

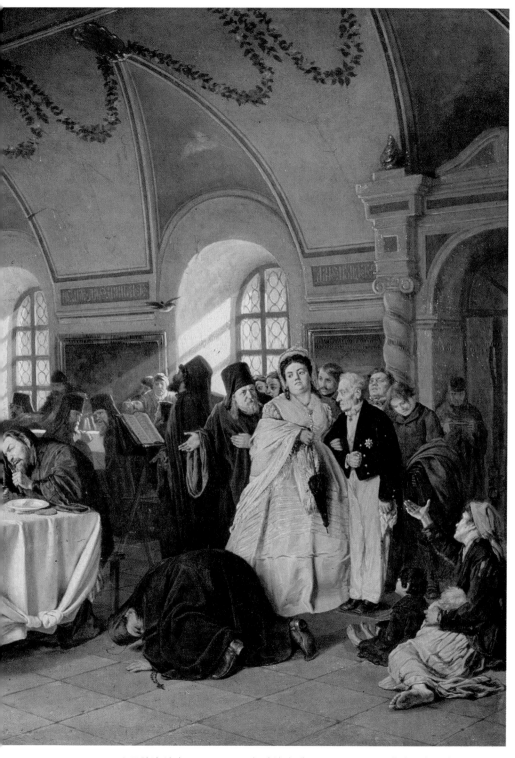

<수도원의 식사>, 1865~1876년, 바실리 페로프(1833~1882), 캔버스에 유채, 84x126cm,
러시아 박물관, 상트페테르부르크.

안 되는 거지로 인해 맘이 상한 것일까? 아님 사제들의 흥청망청에 자신을 초대한 것이 못마땅한 것일까? 뾰로통하게 돌아서는 그녀를 향해 내민 노파의 하얀 손만이 처량할 뿐이다.

쓰러져 동냥하는 거지들 맞은편에 예수 그리스도가 모든 상황을 내려 보고 있다. 벽에 걸린 예수는 쓰러진 병든 자와 가난한 자에게 자비를 베풀고 싶겠지만, 이 질편한 기름기가 세상의 구원을 방해하는 듯하다. 아니면 곧 있을 사제들에 대한 그리스도의 응징을 기다리며 그들을 내려다보고 계신지도 모른다.

19세기 러시아는 찌들 대로 찌들고 썩을 대로 썩어 민중들의 고충이 이만저만이 아니었다. 현실을 괴로워하는 일반 백성들의 통곡소리가 천지를 울릴 때였다. 게다가 민중들의 상처 받은 영혼을 어루만져 주고 고충을 헤아려 줘야 할 신의 심부름꾼인 사제들은 사리사욕에만 급급하다. 세상 시름은 뒷전이고, 먹고 마시며 신의 그늘에 숨어 자신의 탐욕만을 채운다. 사제라는 허울 좋은 옷을 걸치고 세상의 탐욕과 교만에 자신을 피둥피둥 살찌우는 악의 상징이다. 말도 안 되는 이 현실을 페로프는 돌려 비판하지 않는다. 직설적이고 날카롭게 잘못된 현실을 지적한다. 고통 받는 민중의 눈과 귀가 되어 현실을 고발하는 페로프다.

세상에서 가장 슬픈 이별, 죽음

누구나 인생의 굽이굽이마다 세월이 스며 있고, 삶의 골짜기마다 사연이 숨어 있다. 그 삶의 무게를 가볍게 여기다가 도저히 이겨낼 수 없는 폭풍을 맞아 그대로 주저앉아 버리는 경우도 있다. 사랑하는 누군가를, 특히 혈육 중의 누군가를 잃는 고통을 폭풍 속 회오리쯤에 비유할 수 있을까?

러시아의 역사를 돌이켜보면, 끊임없는 전쟁과 기근, 재해 등으로 수많은 사람들이 가족을 잃고 뼈아픈 이별을 인내해야 하는 고통의 세월을 보낸다. 전쟁으로 아버지를 잃고, 가난과 배고픔으로 자식을 잃고, 질병으로 형제를 잃는 일, 이런 아픈 이별들로 러시아 역사는 점철되어 있다.

누군가를 잃은 통곡소리가 온 세상을 메우던 게 19세기 러시아였다

말로 형언할 수 없는 시대적 고통을 러시아 화가들은 화폭에 선명히 그려낸다. 러시아 화가들은 지옥불에 비유될 만큼 혹독한 고통을 참아내야 하는 민중들과 함께 아파하고 그들을 쓰다듬어 주어 러시아 민중들이 그 고통을 이겨낼 수 있게 해준다. 그렇게 그림을 통해 민중들의 눈과 귀가 되어 시대의 아픔을 대변한다. 사회를 담아내는 것만이 예술이 지향해야 할 궁극적 목표라 단언하고, 시대상을 반영하는 풍속화를 그려 민중들의 아픈 삶을 담는 그릇이 되어준다. 그

렇게 진실된 시선으로 그려진 러시아 풍속화는 또 다른 사회적 카타르시스가 되어 민중의 가슴에 녹아든다.

참혹한 역사의 불구덩이 속에서 러시아 민중들이 견뎌낸 죽음의 현실을 러시아 화가들의 눈을 통해 하나씩 들여다보자.

이반 크람스코이 • 위로할 수 없는 슬픔

자식을 잃으면 가슴에 묻는다. 그래서 자식을 먼저 저세상에 보낸 부모를 건어 다니는 무덤이라고 한다. 자식을 잃으면서 생긴 참담한 마음을 어떤 것으로 치유하고 떨쳐 버릴 수 있을까?

얼마나 울었을까? 더 이상 흘릴 눈물도 없어 보이는 검은 옷의 여인은 절망적인 슬픔의 모습으로 서 있다. 어린 자식을 저 머나먼 그곳으로 먼저 보냈나 보다. 상복을 입은 여인 옆에 놓인 영구대(시체를 놓는 탁자)의 크기가 어린 자식을 떠나보냈음을 가늠하게 한다.

자식이 부모보다 먼저 죽어서는 안 된다는 건 너무도 분명하다. 자식을 먼저 떠나보낸 부모는 남은 생을 자식의 무덤이 되어 어둡게 연명한다. 자식의 죽음은 어떤 말로도 위로가 불가능하다. 그냥 울음을 쏟아내는 수밖에 이 참혹한 상실을 견딜 방법이 없다.

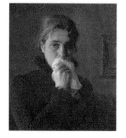

하얀 손수건에 의지하고 있는 여인의 소리 없는 울부짖음을 크람스코이는 차분히 그려내고 있다. 그러

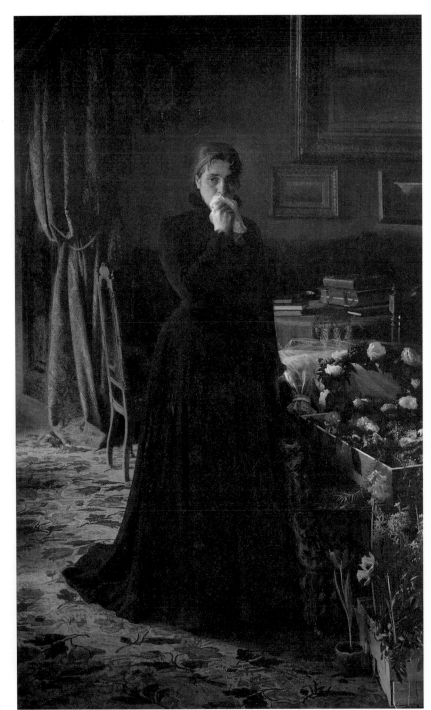

<위로할 수 없는 슬픔>,
1884년, 이반 크람스코
이(1837~1887), 캔버스에
유채, 228×141cm, 트레
챠코프 미술관, 모스크바.

면서 위로의 말이 아닌, 어떤 희망의 메시지로 절망하는 여인을 토닥이고 싶었나 보다. 아이의 시신이 놓여 있었을 탁자 아래에 싱싱한 꽃 화분들이 그려져 있다. 장례식에 사용되었을 것 같은 어린 꽃들이 떠난 아이의 영혼을 기린다. 그러면서도 여인이 슬픔에서 벗어나기를 기원하는 듯하다. 그렇게라도 슬픔을 극복해 내기를 기원하는 작가의 애틋함이 참으로 안타깝다.

이반 크람스코이(1837~1887)

미술 비평가이자 19세기 후반 러시아의 대표적 미술그룹인 '이동파'의 리더이다. 1857년 상트페테르부르크 미술 아카데미에 입학해 미술 공부를 시작했으며, 1870년 비평가 V. 스타소프와 함께 '러시아 이동 전시 협회'를 창립하였다. 여기에 레핀, 수리코프, 페로프, 레비탄 등 19세기 후반의 대표적인 러시아 화가들이 참여하고, 러시아 민족주의 예술 발전에 지대한 영향을 끼쳤다. 주요 작품으로 〈자화상〉(1874), 〈황야의 그리스도〉(1872), 〈톨스토이의 초상〉(1873), 〈미지의 여인〉(1883) 등이 있다.

니콜라이 야로센코 • 첫아이의 장례

어린 자식과의 차가운 이별

엄마와 아빠는 온 사방이 꽁꽁 얼은 날 아이와 이별하러 떠난다. 푸른색 아기 관을 소중히 감싸 안고 차가운 땅에 아이를 묻으러 무거운 발걸음을 떼놓고 있다. 차디찬 얼음길을 걷는 엄마는 곧 쓰러질 듯 보인다. 그런 엄마를 보듬고 있는 아빠는 아이를 떠나보낼 안타까움에 살을 에이는 추위에도 모자도 쓰지 못한 채 칼바람을 견딘다. 살을 에이는 추위쯤이야 자식 잃은 슬픔만 할까. 하얗다 못해 시린 파란색의 그림 톤이 이 가족의 아픈 이별을 더욱 슬프게 한다.

바실리 페로프 • 아들의 무덤을 찾아온 노부부

땅위의 천사가 하늘의 천사가 되다

자식은 죽었지만 부모에게 아이의 죽음은 영원히 받아들일 수 없는 현실이다. 부모에게 죽음이 찾아와 먼저 간 자식과 하늘나라에서 재회하기 전까지 어린 것의 죽음은 부모의 가슴에 살아 늘 함께한다.

세월의 무게가 구부정하게 내려앉은 그림 속의 노부부 또한 아주

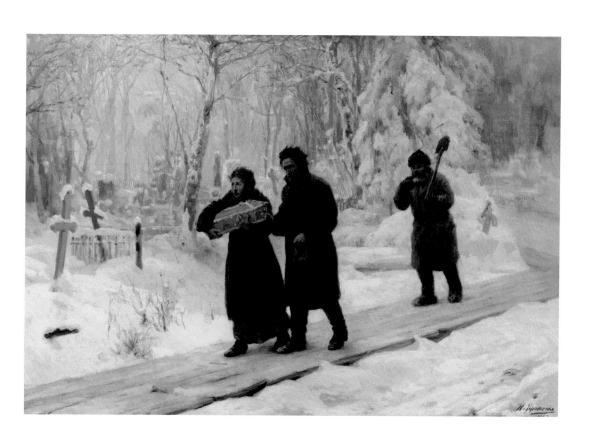

<첫아이의 장례>, 1893년, 니콜라이 야로센코(1846~1898), 판지에 유채, 41.8×59.9cm,
트레챠코프 미술관, 모스크바.

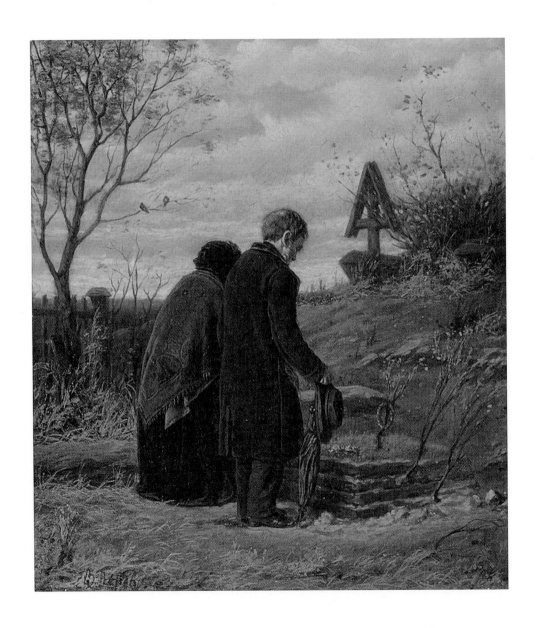

<아들의 무덤을 찾아온 노부부>, 1874년, 바실리 페로프(1833~1882), 캔버스에 유채, 42x37.5cm,
트레챠코프 미술관, 모스크바.

오래 전에 떠난 자식과 이별하지 못하고 평생을 함께한 듯하다. 아마 매일 무덤에 찾아와 인사하고 대화를 나누었으리라. 무덤의 크기를 보니 어린 자식을 아주 오래 전에 떠나보낸 거 같은데 말이다.

발밑으로 뒹구는 빛바랜 낙엽이 노부부의 연로함을 대변하는 듯하다. 그렇게 페로프가 그려내는 갈색의 톤은 노부부의 인생사 고단함을 더욱 쓸쓸히 보여준다. 자식을 먼저 보낸 죄 많은 부모의 모습으로 기나긴 고통의 시간을 보냈을 그들은 이제 평온한 마음으로 자식이 있는 그곳에 갈 때를 준비하는 것처럼 보인다. 노부부의 뒷모습에서 세상사 많은 것을 인내한 성숙이 그대로 배어 나온다.

화폭 전체를 메우고 있는 풍경화 같은 배경이 인생사 모든 희로애락을 받아들인 이들의 연륜처럼 평온하다. 흰구름 떠 있는 맑고 푸른 하늘은 어린아이가 먼저 가 있는 천국을 의미하는 것일까?

바실리 페로프 • 지상에서의 마지막 여행

누군가가 사각 관에 실려 지상에서의 마지막 여행을 떠난다

그림 속에 아빠가 보이지 않는 걸 보니 이 집의 가장이 관에 누워 있나 보다. 전쟁 때문에, 기근 때문에, 또 다른 이유로 수없이 많은 사람들이 파리 목숨처럼 허무하게 죽어 나가던 1860년대 러시아였으니……. 장례 행렬조차 없이 관을 덩그러니 싣고 눈길을 차갑게 가

고 있다.

그의 죽음엔 또 얼마나 가슴 아픈 사연이 있을까!

아빠의 관을 감싸고 있는 딸아이의 얼굴은 울다 지쳐 이젠 눈물도 말라 버린 듯하고, 그 옆의 돌아가신 아빠의 옷을 걸치고 있는 듯한 어린 아들 또한 병색이 완연하다.

남편을 잃고 병든 아이를 돌봐야 하는 엄마의 어깨는 그저 절망만을 짊어지고 있는 듯 한없이 땅으로 꺼져 버릴 것 같다. 그들의 빈궁한 삶은 고개를 늘어뜨린 말의 앙상한 등뼈로 더욱 슬프게 보인다. 게다가 이들 가족의 아픔을 한껏 처량하게 더하는 건 서글픈 석양빛이다.

차갑게 언 땅에 아빠를 묻고 어찌 돌아설지, 그들의 아픈 이별에 가슴 한쪽이 저려 온다.

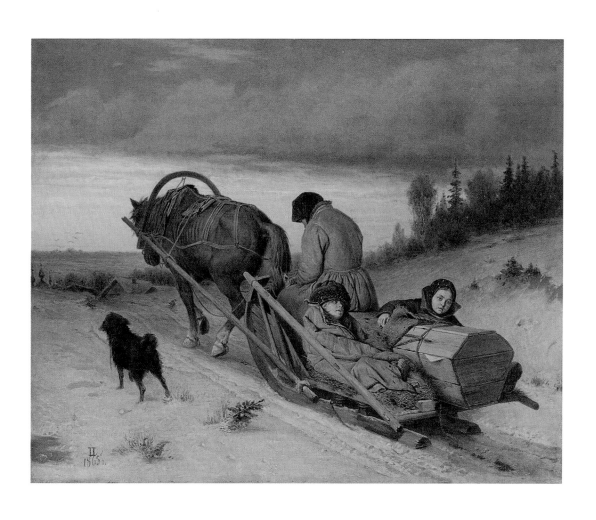

<지상에서의 마지막 여행>, 1865년, 바실리 페로프(1833~1882), 캔버스에 유채, 45.3x57cm,

트레챠코프 미술관, 모스크바.

바실리 페로프 • 엄마 무덤가에 앉아 있는 아이들

이유도 없이 우울한 날이 있다. 그냥 센티멘탈sentimental해지는 그런 날 보는 그림이다.

엄마를 잃고 무덤가에서 서로를 의지하는 남매를 보며 나의 슬픈 감정을 그림에 이입해본다.

자식을 잃은 상실 또한 형언할 수 없는 고통이겠지만, 어린 나이에 엄마를 잃는 슬픔은 또 어디에 비교하여 가늠할 수 있을까?

엄마가 잠들어 있는 차갑고 딱딱한 무덤가를 떠나지 못하는 아이들은 추위와 배고픔, 피곤에 지쳐 울먹이고 있다. 따뜻한 엄마 품에 안겨 잠들고 싶지만 엄마의 따뜻한 온기는 그 어디에서도 찾을 수 없다. 어디로 가야 할지, 어찌 살아야 할지, 삶의 갈피를 잡지 못한 채 남매는 쓰러져 있다. 아직 어린 누이의 등에라도 붙어 엄마의 따스함을 떠올리려 애써 보지만, 쉽게 이해할 수 없는 낯선 환경 앞에 어린 남동생은 눈물이 터지기 일보 직전이다. 누이조차 세상을 짊어지기엔 너무도 어려 보이지만, 그래도 받아들여야 하는 현실 앞에 망연자실 넋 놓고 있는 모습이다. 그렇게 어린 아이들은 추운 겨울 딱딱하게 얼어 돌덩이처럼 굳어 있을 엄마의 무덤가를 떠나지도 못한 채 차갑게 얼어가고 있다.

슬픔은 또 다른 슬픔을 씻어내는 힘을 가진 게 아닐까!

찬찬히 들여다보고 있노라면 나의 우울은 슬그머니 사라져 버린다. 남매의 어두운 현실 앞에 내 슬픔의 작은 무게는 깃털만큼도 아

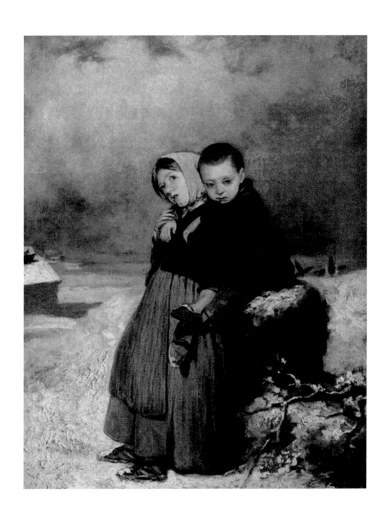

<엄마 무덤가에 앉아 있는 아이들>, 1864년,
바실리 페로프(1833~1882), 캔버스에 유채, 48×34cm,
러시아 박물관, 상트페테르부르크.

니게 되는 그림, 후~ 하고 한숨을 내쉬게 하는 페로프의 그림이다.

　이 그림을 볼 때마다 우리나라의 오래된 가요 한 자락이 생각난다. 슬픔의 정서는 동서양을 막론하고 통하는 그 무엇이 있는 듯하다. 모두가 어려운 시절을 겪으며 비슷한 양태로 삶을 느끼고 토닥이며 살았나 보다. 러시아에선 그림으로, 우리나라에선 음악으로 서로를 보듬어 주었으니 말이다.

하얀 찔레꽃

엄마 일 가는 길에 하얀 찔레꽃
찔레꽃 하얀 잎은 맛도 좋지
배 고픈 날 가만히 따 먹었다오
엄마 엄마 부르며 따 먹었다오
밤 깊어 까만데 엄마 혼자서
하얀 발목 바쁘게 내게 오시네
밤마다 보는 꿈은 하얀 엄마 꿈
산등성이 너머로 흔들리는 꿈
엄마 엄마 나 죽거든 앞산에 묻지 말고
뒷산에도 묻지 말고 양지쪽에 묻어주
비 오면 덮어주고 눈 오면 쓸어주
내 친구가 날 찾아도 엄마 엄마 울지마

바실리 페로프
• 겨울 장례식을 치르고 돌아오는 농부들

과부의 외아들로 마을에서 제일가는 일꾼이 죽었다. 여지주가 과부의 불행을 알고 장례날에 문상을 갔다. 가서 보니 그녀는 집에 있었다. 작은 집 한가운데에 놓인 식탁 앞에 서서 과부는 왼쪽 손은 채찍처럼 힘없이 늘어뜨리고 있었고 오른손을 천천히 움직이

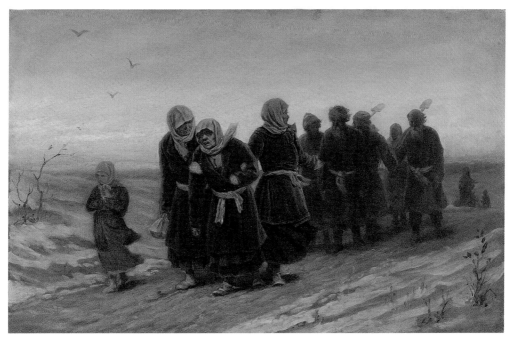

<겨울 장례식을 치르고 돌아오는 농부들>, 1880년대 초반, 바실리 페로프(1833~1882), 카드보드에 유채, 56×36cm, 트레챠코프 미술관, 모스크바.

고 있었다. 숯검댕이에 찌든 항아리 바닥에서 건더기도 없는 수프를 한 술 떠서는 목으로 넘기고 있었다.

과부의 뺨은 살이 빠지고 거무스름했으며 눈은 빨갛게 뭉크러져 있었다. 하지만 교회에 갈 때처럼 옷매무새를 가지런히 하고 추호도 흐트러진 구석이 없었다.

"아…" 여자 지주는 생각했다. "어쩜 저렇게 먹을 수 있지?" 거기서 여자 지주는 자기가 수년 전에 생후 9개월이 되는 딸을 잃었을 때, 슬픈 나머지 상트페테르부르크 가까이에 있는 훌륭한 별장을 빌리는 것도 사양하고 한 여름을 시내에서 지낸 일을 생각해 냈다. 과부는 여전히 수프를 계속 먹었다. 여자 지주는 기어이 참지 못하고 말했다.

"타치아나! 정말 놀랐다. 너는 자식이 애처롭지도 않니? 어떻게 식욕이 떨어지지도 않아! 이런 때에 수프 따위를 먹을 수가 있다니 말이다."

"저희 집 와샤는 죽었습니다."라고 과부는 조용히 말했다. 다시 보아도 애처로운 눈물이 살 빠진 뺨을 타고 흘러 내렸다. "이제 저도 마지막이지요. 살아갈 희망도 없어지고 말았습니다. 하지만 수프를 버릴 수야 없지요. 이 국물에는 소금이 들어 있는 걸요."

여자 지주는 어이없다는 듯이 어깨를 들썩이고는 그 길로 나가 버리고 말았다. 그녀는 소금 따위는 싸게 입수할 수가 있었던 것이다.

〈수프〉-투르게네프 산문시 중에서

가난한 농민의 아들이 죽었나 보다. 어떤 연유로 죽었는지 알 수는 없으나, 투르게네프 소설의 타치아나처럼 얼굴에 살이 움푹 패이고 뺨이 거무스름한 사람들이 차가운 겨울 길을 허우적거리며 걷는다. 차마 발길이 떨어지지 않는 듯 계속 뒤를 돌아보며 세상을 달리한 인연을 끊어내지 못하고 있다. 한 발짝 옮기는 것이 천 근인 듯 무겁게 발걸음을 떼고 있다.

그렇게 아들을 묻고 돌아와 엄마는 지친 몸을 이끌어 냄비에 물을 붓고 수프를 끓일지도 모른다. 그러곤 눈물을 흘리며 한 스푼씩을 떠 넣으며 시간을 흘려 버릴지도 모른다.

가난한 농민들의 안타까운 이별이라 그런지 그들의 슬픔이 2차원의 화폭에 가득 차 있다. 왠지 더 처절해 보인다. 어떻게든 그들은 또 살아가겠지만, 그들의 절규가 회색빛의 하늘과 함께 세상의 곳곳에 스며 메아리치는 듯하다.

세상의 이별은 그렇게 아픈 모습으로 모두의 가슴에 생채기를 낸다.

그 아픈 이별 속에서 남겨진 사람은 살아 있는 송장이 되어 삶을 연명하며 살아가는지도 모른다. 그렇게 죽음이 세상을 지배하던 19세기 러시아의 현실이 러시아 화가의 손에서 아프게 다시 태어난다.

바실리 페로프 ● 익사한 여인

또 누군가가 죽었다. 여러 사람들이 모여 웅성대지 않는 것을 보니 자주 있는 일인가 보다. 시체를 건져놓고 노인은 이렇게 중얼거리며 담배를 피워 문다. "어휴 이놈의 세상, 또 죽었구나."

 1861년 허울뿐인 농노해방 후 토지를 소유하지 못한 농민들은 가난한 빈민층으로 전락해 상상할 수 없을 만큼 궁핍한 삶을 살아야 하는 게 현실이었다. 피폐했던 당시 러시아 상황에서 이러지도 저러지도 못하는 민중들은 많은 수가 스스로 세상을 등졌다. 그림의 러시아는 이미 버려진 폐허 같은 느낌을 준다. 어떠한 생명도, 삶도 없는 죽음의 도시. 그 을씨년스러운 분위기가 암울한 러시아 현실을 참담하게 대변하고 있다. 죽음만이 선택의 기회로 남은 조국의 현실을 페로프는 아프게 고발한다. 사회의 거울이 되고자 한 자신의 그림을 통해서 말이다.

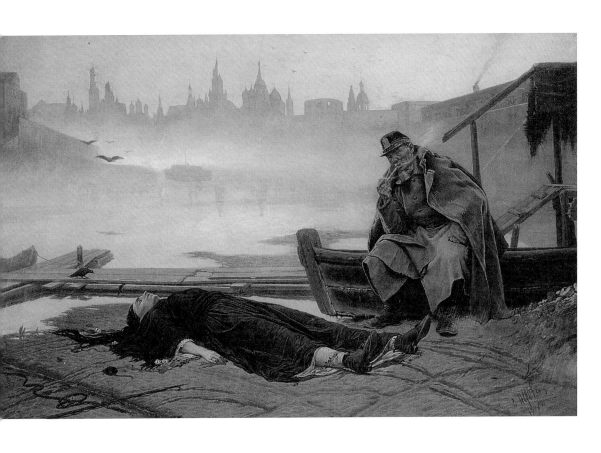

<익사한 여인>, 1867년, 바실리 페로프(1833~1882) 캔버스에 유채, 68×106cm,
트레챠코프 미술관, 모스크바.

전쟁, 그 잔인한 상처

바실리 베레샤긴의 전쟁 이야기

"나는 화가로서 전력을 다하여 전쟁을 비난한다.

나의 비난이 효과적인지 어떤지는 알지 못한다.

그러나 나는 그림을 통해 직접적으로 주저 없이 전쟁의 모순을 고발하겠다."

수많은 사람들에게 궁핍과 죽음을 가져다주는 침략 전쟁에 대해 화가 베레샤긴은 이렇게 얘기한다.*

목숨보다 소중한 것은 이 세상에 없다

타버린 들판에 높이 쌓아올려진 두개골 산은 침략자들의 승리를 상징한다. 도대체 전쟁에서 승리는 무엇일까? 이기는 순간 내질러지는 환호성, 승리로 인해 얻어진 전리품, 산처럼 쌓여진 적군의 해골 더미를 보며 순간의 기쁨을 만끽하는 것, 그것이 승리인가?

　동서고금을 막론하고 '과연 전쟁은 누구를 위한 것이며, 무엇을 얻고자 하는가'라는 질문은 인류의 역사와 함께 해오고 있다. 앉아서 지시하는 명령자들에겐 전쟁이 하나의 게임일 수 있지만 목숨을 걸어야 하는 병사들에겐 엄청난 공포이며 고통일 것이다. 또 총알받

*A.I. 조토프 저, 이건수 옮김, 『러시아 미술사』, 동문선, 1996, p.275.

196

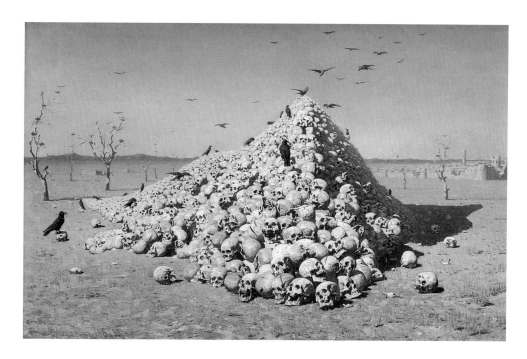

이가 되어야 하는 민초들에겐 말로는 표현할 수 없는 괴로움이다.

전쟁은 지옥이다. 육신을 잃어버리고 승리의 전유물로 전락한 해골만이 일상의 햇빛 잔치를 즐길 수 있는 것, 그것이 바로 전쟁이다. 까마귀에게 먹잇감이 되어주는 백골만이 허무하게 산을 이루는 것, 그것이 바로 전쟁의 잔혹한 참상이며, 죽음과 종말이다.

그림에서 해골더미 위에 찬란히 뿌려지는 햇살은 밝고 환하다 못해 시리도록 푸르러 서글프다. 〈전쟁예찬〉을 보며 느껴지는 가슴 서늘함이 전쟁이라는 무거운 주제 앞에 놓이는 답이 될 수 있을까?

베레샤긴은 1842년 지주의 아들로 태어나 어려서부터 해군 학교를 다녔으며, 평생 전쟁터를 돌며 전쟁의 모순을 화폭에 담는다. 1905년 러일전쟁 중 뤼순항에서 생을 마감할 때까지 수많은 전쟁

〈전쟁예찬〉, 1872년, 바실리 베레샤긴(1842~1904), 캔버스에 유채, 127×197cm, 트레챠코프 미술관, 모스크바.

역사화를 남기며 차갑고 날카롭게 전쟁이 주는 참상을 고발한다.

〈전쟁예찬〉이란 그림에는 '과거와 현재 그리고 미래의 정복자에게'라는 헌사가 있다.

이 그림이 그려진 지 백 년이 훌쩍 지난 지금도 세계 곳곳에선 크고 작은 전쟁들로 모두가 신음하고 있다. 인간의 목숨을 담보로 전쟁놀이를 즐기는 수많은 지도자에게 베레샤긴의 〈전쟁예찬〉이 촌철살인의 충고가 되면 좋겠다.

전쟁은 위대한 서사시나 영웅, 절대적 승리를 낳는 것이 아니라 수많은 사람의 눈물과 한숨, 고통 그리고 또 다른 살인을 만들어 낸다. 이런 전쟁이 계속된다는 것은 인간의 교만이고 자만이며 어리석음이다.

<시프카에서는 모두 평온하다>, 1877~1879년, 바실리 베레샤긴(1842~1904), 캔버스에 유채, 147×299cm, 트레차코프 미술관, 모스크바.

전쟁, 그 후엔 허무한 주검의 들판

먼저 〈시프카에서는 모두 평온하다〉를 보자. 수많은 동료들의 주검을 밟고 얻은 승리의 환호성, 과연 그들에게 승리란 무엇일까?

진정한 조국애와 군인으로서의 사명감도 잠시뿐, 그들에게서 터져 나오는 기쁨의 몸짓은 죽음의 공포에서 벗어났다는 안도감에서 비롯되었을 거다.

수많은 동료의 목숨을 딛고 얻어낸 승리. 차가운 눈 바닥 위에 쓰러진 주검들을 보면서 전쟁이 주는 대가에는 어떠한 긍정도 없음을

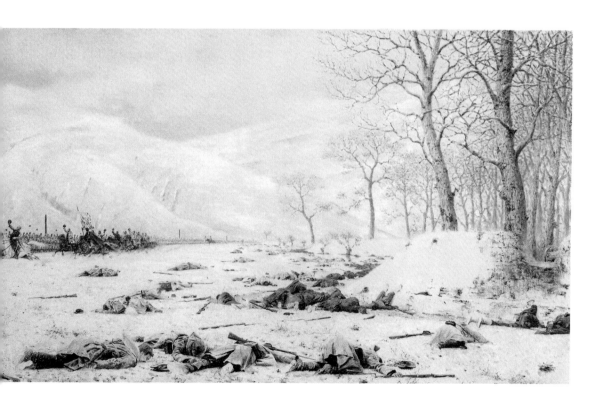

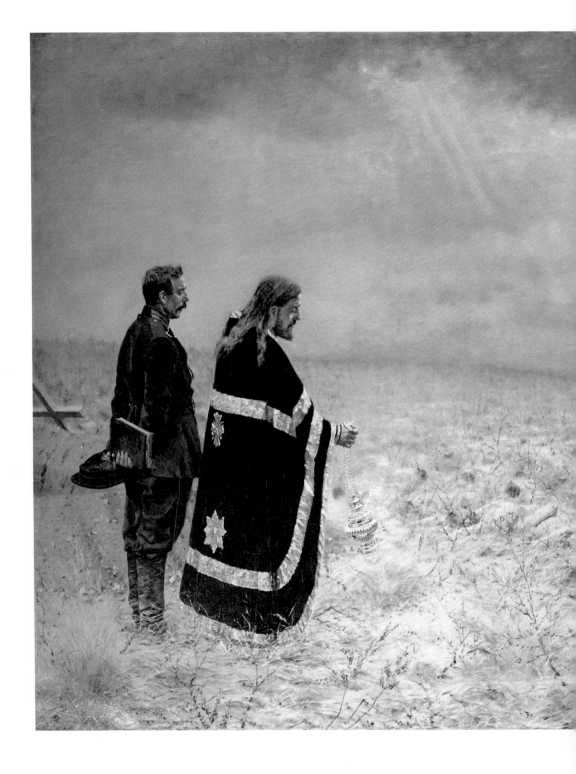

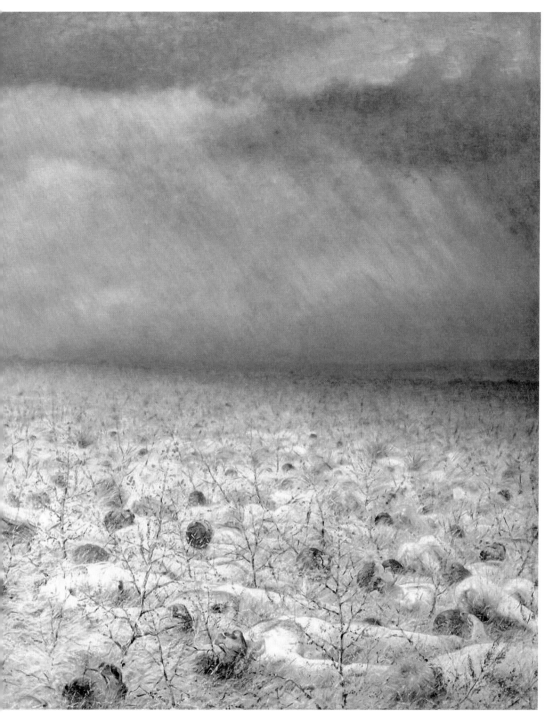

<승리 그리고 추도>, 1878년, 바실리 베레샤긴(1842~1904), 캔버스에 유채, 147×299cm,
트레챠코프 미술관, 모스크바.

그림을 통해 알 수 있다.

　다음 〈승리 그리고 추도〉를 보자. 승리라는 결과를 낳기 위해 자신의 소중한 목숨을 희생한 저 주검들. 그들에겐 저승 갈 때 입고 갈 옷 한 벌조차도 허락되지 않는다. 그저 그들의 영혼을 위로해 주는 것은 사제가 뿌려주는 하얀 연기뿐. 누군가의 아들이고 아빠이며 남편인 그들은 싸늘하게 누워 있다. 승리의 기쁨도 잠시, 전쟁은 그렇게 수많은 사람들의 한숨과 눈물, 절망을 낳을 뿐이다.

바실리 베레샤긴(1842~1904)

역사화가이며 이동파 화가이다. 투르케스탄 전쟁 (1867~1868), 러터전쟁(1877~1878) 등의 보도화 가로 종군하면서 그림을 통해 전쟁의 모순을 고발 했다. 1904년 러일전쟁 때 뤼순항에서 사망했다. 〈전쟁예찬〉(1872), 〈시프카*에서는 모두 평온하다〉(1877~1879), 〈승리〉(1878) 등이 대표작이다.

시프카 불가리아의 도시 이름.

바실리 페로프 • 무덤의 풍경

어머니의 눈물은 큰 강물처럼 쏟아지고,
누이의 눈물은 시냇물처럼 흐른다.
아내의 눈물은 이슬처럼 내리는구나.
햇살에 이슬은 금방 사라질 것이니.

_ 고대 루시* 민요 중에서

이 민요는 오랜 세월 러시아인들에게 회자되며 불려졌던 곡으로 많은 이들의 가슴에 녹아 숨쉬고 있다. 전쟁으로 아들을, 남편을, 형제를 잃은 상실감을 표현하고 있다. 그 민요의 정서를 페로프가 그림으로 그려낸다. 어머니, 누이, 아내가 삼위일체의 구도로 애끓는 슬픔을 쏟아낸다. 분명 슬픔에도 크기가 있을 거다. 보통 사람이 죽어 주검으로 돌아왔을 때 피범벅이 된 시신을 껴안고 통곡할 수 있는 사람은 부모뿐이라고 한다. 자식을 앞세운 부모의 통곡보다 더 처절한 울음이 있을까?

고대 루시 러시아인을 비롯한 동슬라브 민족의 고대 국가.

절망하는 엄마의 피끓는 절규와 혈육을 잃은 누이의 망연자실, 하지만 남편을 땅에 묻고 자식에게 젖을 물리는 아내는 떠난 사람과의 이별보다는 내 팔 안의 핏덩이 걱정에 슬픔보다 근심의 빛이 더하다. 그래서 어린 것을 품에 안은 엄마는 강해질 수밖에 없다. 아이를 안고 있는 여인이 검은 베일을 들어 곁눈

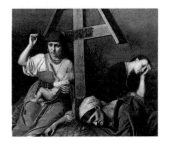

<무덤의 풍경>, 1859년, 바실리 페로프(1833~1882), 캔버스에 유채, 58×69cm,
트레챠코프 미술관, 모스크바.

질하는 시선 방향으로 어렴풋이 낯선 남자의 형체가 보인다.

아들의 목숨을 앗아간 적군을 표현한 것일까, 아니면 아내의 새로운 인생을 열어줄 사람일까. 참으로 묘한 느낌을 주는 그림이다. 슬픔에도 크기와 무게가 있는 것에 대해 어느 누구도 옳고 그름을 평가할 수 없다. 삶의 순간순간마다 '이것이 정답이다'라고 제시할 수 없는 것이 우리의 인생이기 때문이다.

인간이면 누구나 겪어야 하는 죽음이라는 거대한 산 앞에서 세상사의 엄연한 이치를 다시 한번 생각하게 하는 페로프의 그림이다.

────────

파벨 페도토프 • 미망인

모스크바 트레챠코프 미술관에 있는 페도토프 방에 들어서면 나란히 걸려 있는 두 그림이 눈길을 끈다. 전사한 남편과의 이별을 견뎌내는 젊은 미망인의 절망을 담은 그림 두 점이다.

아직도 여린 소녀처럼 보이는 여인이 상복을 입고 뱃속의 아이를 감싸며 슬퍼하고 있다. 절망하는 그녀 뒤로 남편의 영정 사진이 보인다. 앞으로 태어날 아이는 아빠의 얼굴을 보지 못할 것이다. 탁자에 기대서 한숨짓는 어린 미망인의 눈물이 너무도 깊어 보인다.

그렇게 시간이 흘러 어린 미망인은 상중에 아이를 낳았나 보다. 남편을 잃은 슬픔을 견뎌내고 아이를 낳았을 여인은 어떻게든 살아보려 하겠지만 현실은 그리 녹록하지 않다. 두 번째 그림의 톤이 한

<미망인(아이가 태어나기 전)>, 1851~1852년, 파벨 페도토프(1815~1852), 캔버스에 유채,
63.4x48.3cm, 트레챠코프 미술관, 모스크바.

<미망인(아이가 태어난 후)>, 1851~1852, 파벨 페도토프, 캔버스에 유채, 57.8x44.8cm,

트레챠코프 미술관, 모스크바.

층 어두워진 걸 보면, 미망인이 짊어질 삶의 무게가 얼마나 무거운지 느껴진다. 방안을 가득 메웠던 세간살이가 사라진 걸 보니 금 촛대며 집안의 물건들을 팔아 하루하루를 연명한 것 같기도 하다. 여인의 얼굴에 수심이 한층 더 깊어지고 눈물도 메말라 지쳐 보인다. 전쟁으로 가족을 잃는 상실은 참혹한 슬픔임에 틀림이 없다.

이렇게 두 개의 그림을 함께 그려 슬픔의 깊이를 보여주고 삶의 무거움을 느끼게 하는 페도토프의 표현에 박수를 보낸다. 전쟁의 상처로 잉태되는 수많은 절망을 깊이 새겨, 더 이상의 눈물을 이 지구상에 허락해서는 안 된다.

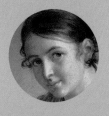

러시아의 소녀들

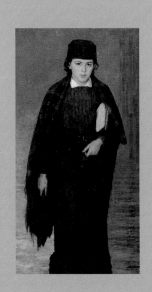

바실리 트로피닌의 소녀들

눈이 예쁜 소녀들이 우릴 바라보며 말을 건넨다. 일하던 손을 멈추고 얼굴을 돌려 부드럽고 다정다감한 눈빛을 보낸다. 그리고 자기에게서 시선을 떼지 말라고 속삭인다.

눈빛은 소리 없이 표현되는 최상의 언어다

잘 익은 복숭아 같은 볼에 분홍빛 생기를 넣고, 예쁘게 부풀어 오른 입술에 살짝 붉은빛을 물들이며, 미소 짓는 도톰한 입매에 새침함을 덧칠하고, 적당히 솟은 콧날로 얼굴 전체에 귀품을 입힌다. 매끈한 소녀의 피부는 환한 빛을 받아 더욱 건강하게 빛난다. 그리고 마지막으로 작가는 빛을 뿌리고 생명을 넣어 소녀들의 맑은 눈동자를 그렸다.

선하고 순수한 눈매를 그리기 위해 세밀한 붓 터치를 반복했다. 그렇게 탄생한 트로피닌의 소녀들은 아주 매끈하고 싱그럽다. 작가의 손에서 순차적으로 살아났을 소녀들의 생명력을 상상하며 그림을 본다. 바로 눈앞에서 숨 쉬는 듯 생생함이 느껴진다. 손으로 만지면 체온이 느껴질 듯 그림이 따뜻하고, 소녀가 품어내는 풋풋함이

<레이스 뜨는 여인>, 1823년, 바실리 트로피닌, 캔버스에 유채, 74.7×59.3cm,
트레챠코프 미술관, 모스크바.

<황금자수를 놓는 여인>, 1826년, 바실리 트로피닌(1776~1857), 캔버스에 유채,
81.3×63.9cm, 트레챠코프 미술관, 모스크바.

화폭 전체를 생명력 있게 메운다.

인간 개개인의 심성 표현을 중시한 러시아 화가들은 초상화를 그릴 때 모델의 표정과 내면 정서를 부각하는 데 중점을 둔다. 트로피닌은 귀족들의 전유물인 초상화에 과감히 평민 소녀를 모델로 등장시키고, 일하는 모습 속에서 발현되는 일상의 아름다움을 진실되게 표현한다.

아름다운 것, 사랑스러운 것은 마음으로 그려야 빛을 발한다

소녀들의 순수한 아름다움을 포착해 내는 트로피닌의 관찰력과 표현력이 정말 대단하다. 서양 미술사 전체를 통틀어 트로피닌의 소녀들만큼 순수하고 깨끗하고 어여쁜 초상화가 또 있을까? 감히 최고라 말하고 싶다.

트로피닌의 화가로서의 삶은 그리 평탄치 않았다. 19세기까지 봉건 농노제가 유지되었던 러시아는 귀족과 농노 두 계급으로 분리된 사회구조였다. 당시 귀족의 소유물이었던 농노는 자유로이 공부할 수도, 여행을 다닐 수도 없었으며, 지주들은 농노를 체벌로 다스릴 수 있는 권리를 가지고 있을 정도로 불합리한 신분제도의 사회였다.

워낙 그림에 뛰어난 재능을 보인 트로피닌이었지만 농노 출신인 그는 지주의 명령으로 그림과는 전혀 상관없는 제빵기술을 배우기 위해 상트페테르부르크로 온다. 그러면서 제빵교육이 끝나면 페테르부르크 미술 아카데미에서 정규 학생의 신분으로는 교육 받지 못하고 청강생 같은 자격으로 공부를 한다. 하지만 그의 뛰어난 재능

알렉산드르 1세
(1777~1825): 러시아의 황제(재위 1801~1825). 파리에 입성하여 빈회의와 신성동맹의 결성에 큰 역할을 하였고, 폴란드 국왕과 핀란드 대공을 겸하였다. 대학을 신설하고 근대적인 교육제도를 도입하는 등의 업적이 있다.

을 한눈에 알아본 귀족 슈킨은 자신의 아틀리에에서 그림을 공부하게 해주었으며 전시회에도 참여하게 해준다. 그리고 이때 트로피닌의 천재적 능력이 빛을 발해 1804년 미술 아카데미 전시회에서 그의 작품은 마리아 페도로브나 황후의 극찬을 받았으며, 알렉산더 스트로가노프 백작은 그의 그림을 구매하기까지 한다. 당시 황실의 칭찬 한마디는 요즘의 그 어떤 상보다 가치가 있었을 것이다.

하지만 트로피닌의 급성장으로 농노를 잃을지 모른다는 두려움에 빠진 주인은 그를 고향으로 불러들이고 미술교육을 중단시킨다. 천재적 재능을 가졌으나 트로피닌은 그렇게 화가의 꿈을 접고 지주의 뜻에 맞춰 살아가게 된 것이다. 꿈을 펼치지 못하는 천재화가의 시골에서의 삶은 얼마나 무미건조 했을까. 그러던 트로피닌은 주위 지인들의 끊임없는 부탁으로 44세가 되어 신분해방이 이뤄지고 본격적으로 그림을 그리기 시작한다.

화가는 인고의 세월을 보냈겠으나 농민으로 보낸 시간들이 그리 헛되지는 않았나 보다. 신분해방이 이뤄진 후의 그림을 보면 농노들에 대한 깊은 이해와 따뜻한 배려가 예술로 승화되어 있다. 노동하는 민중, 농노에게도 아름답고 가치 있는 인간으로서의 삶이 있음을 여러 그림들을 통해 세밀하게 표현한다. 이 책에 실린 소녀의 초상화 모두가 신분해방 이후에 그려진 그림들이다. 20년을 넘게 화가는 인고의 세월을 보냈고, 그 시간은 고스란히 그의 그림 속에 녹아들어갔다. 농노들에 대한 깊은 이해와 따뜻한 배려가 예술로 승화되었다. 노동하는 민중, 농노에게도 아름답고 가치 있는 인간으로서의 삶이 있음을 여러 그림들을 통해 세밀하게 표현한다.

<실 잣는 여인>, 1820년, 바실리 트로피닌, 캔버스에 유채, 60.3×45.7cm,
트레챠코프 미술관, 모스크바.

부드럽고 은은한 아름다움. 예술 작품을 꼼꼼히 들여다보면 작가들의 본성이나 내면을 읽어낼 수 있다. 트로피닌은 분명 선한 본성을 가졌을 거다. 그의 작품에서 작가의 내면이 가감 없이 우러나온다. '아름다운 것이 가장 선한 것이다'라고 말한 도스토예프스키의 말처럼, 예술을 향유하는 궁극적인 목적은 아름다움에 대한 감흥을 받아 스스로 선해지는 데 있다. 트로피닌의 소녀가 충분히 우리를 선하게 만든다.

바실리 트로피닌(1776~1857)

농노 출신으로 상트페테르부르크 미술 아카데미에서 공부하지만, 지주가 허락하지 않아 오랫동안 작품 활동을 하지 못한다. 신분해방 후 초상화가로 이름을 떨쳤는데, 특히 〈푸쉬킨상〉(1827), 〈레이스 뜨는 여인〉(1823)이 유명하다.

발렌틴 세로프 • 소녀와 복숭아

<소녀와 복숭아>, 1887년, 발렌틴 세로프(1856~1911), 캔버스에 유채, 91×85cm,
트레챠코프 미술관, 모스크바.

내가 이렇게 풋풋했던 것이 언제였을까? 지나가는 젊음이 이리도 안타까운지, 그것을 품고 있을 땐 몰랐다. 인간의 젊음이 제일 찬란한 아름다움인 것을.

젊고 맑은 생명의 설레임. 베라 마몬토프의 초상화인 〈소녀와 복숭아〉, 화사하게 내리쬐는 햇볕 속에서 자연의 싱그러움을 흠뻑 먹은 듯한 소녀는 화가를 위해 숨을 가다듬으며 포즈를 잡는다.

소녀의 싱싱한 생명력이 복숭아의 풋풋함과 함께 어우러지고 있다. 영원히 늙지 않을 것만 같은 청춘의 향기를 화가 세로프는 경쾌한 붓 터치와 수채화 같은 색조로 이끌어낸다.

화폭 속의 인테리어는 화려한 햇빛과 하나가 되어 눈이 부시다. 고전적인 정갈한 붓 터치에 인상주의적 색채가 어우러져 소녀의 청춘과 햇살의 찬란함이 하나의 교향곡이 된다.

햇빛이 녹아 든 실내의 화사함을 인상주의적 기법으로 잘 표현하면서도 붓놀림의 도도함과 우아함이 너무도 정결하고, 윤곽선 처리가 깔끔하며, 햇살을 머금은 소재들을 소녀의 싱그런 젊음과 함께 빛나도록 그리고 있다. 소녀의 발그레한 두 뺨을 어루만지고 싶다. 청춘, 어떤 찬사가 필요한가. 단어 하나만으로도 충분히 설렌다.

베라 마몬토프 러시아 당대 최고의 예술 후원가인 사바 마몬토프의 딸.

베네치아노프 • 소녀와 송아지

소녀의 순박한 표정, 순수의 결정체이다

순박함!!

　청춘에서의 그 가치를 따지자면 몇 번째로 인정받을 수 있을까? 사실 순수함과 순박함은 늘 함께하는 건 아니다. 순수할 수는 있으나 순박함이 없을 수 있다. 하지만 순박하면 순수는 당연히 뒤따르

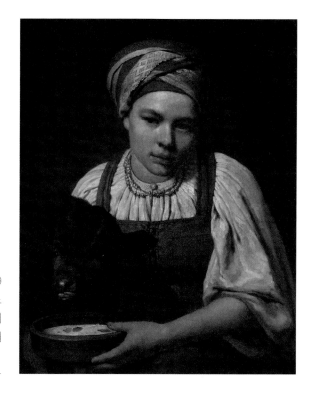

<소녀와 송아지>, 1829년, 알렉세이 베네치아노프(1780~1847), 캔버스에 유채, 65.5×53cm, 트레챠코프 미술관, 모스크바.

는 요소이다. 물론 순수와 순박함을 놓고 우열을 가리기는 힘들지만, 순박함은 누구나 가질 수 있는 소녀의 요건이 아니라 생각한다.

묵묵히 농부의 딸로서 농촌의 삶을 살아가는 소녀는 자신의 피붙이인 양 어린 송아지를 돌본다. 정성껏 여물을 만들어 먹일 것이며 털을 빗겨주고 눈을 맞추며 대화도 나누고 할 것이다. 송아지의 순수함 그대로 소녀의 순박함과 어울려 그림 전체를 수놓는다. 소녀의 은은한 눈빛은 송아지의 그것과 닮아 최고의 맑은 이미지를 만들어 낸다.

이 그림을 볼 때마다 아름다운 것, 순수한 것은 화려함에서 비롯되지 않는다는 사실을 깨닫게 된다. 소녀가 품어내는 표정 하나로 순수함과 순박함을 읽어 낼 수 있다. 아름다움은 내면에서 비롯되는 무엇이다.

알렉세이 베네치아노프(1780~1847)

귀족 출신의 화가이자 판화가이다. 농민생활 풍속화의 대가로 '베네치아노프 화파'의 창시자다. 1829년 '궁정화가' 칭호를 받았으며, 상트페테르부르크 예술 아카데미 회원으로 자신의 영지 내에 농노를 위한 미술 학교도 만들었다. 소외된 농민의 삶을 그림의 주제로 삼아 그들의 삶의 존귀함을 그림에 많이 남겼다. 자연 외광의 중요성을 발견하고 그림에 적용시킨 최초의 러시아 작가이기도 하다. 〈경작지, 여름〉(1820), 〈경작지, 봄〉(1827)이 대표작이다.

야로센코 • 청강생

청춘이란 인생의 어느 기간을 말하는 것이 아니라
마음의 상태를 말한다.
그것은 장밋빛 용모, 앵두같은 입술, 나긋나긋한 자태가 아니라
강인한 의지, 풍부한 상상력, 불타는 열정을 말한다.

청춘이란 인생의 깊은 샘에서 솟는 신선한 정신,
두려움을 불리지는 용기, 안이함을 뿌리치는 모험심을 의미한다.
 _ 사무엘 울만*의 「청춘」의 한 부분

 여성들이 교육을 받을 수 있는 기회를 가진 역사는 그리 길지 않
다. 동서양을 막론하고 다 비슷하다. 러시아에서도 귀족이 아닌 일
반 여성이 교육 받을 수 있는 기회는 19세기 말엽에 와서야 현실적
으로 가능했다.
 어여쁜 소녀가 길을 나선다. 신식 옷을 차려 입고 하얗게 풀을 먹
인 블라우스에, 숄을 걸치고 새로 만들어진 아스팔트길을 걸어간다.
진흙탕의 거리가 문명의 힘을 입어 아스팔트길로 정돈된 그곳은 배
움의 길을 찾아 나서는 소녀와 묘한 조화를 이룬다.
 소녀는 단아한 얼굴에 눈빛은 초롱초롱하다. 동그란 이마에 꼭 다
문 입술은 새로운 인생을 찾아 떠나는 소녀의 이미지를 너무도 잘
보여주고 있다.

사무엘 울만(1840~1924):
독일 태생의 작가로 미국
에서 활동하였다. 대표 시
집으로 『청춘』이 있다.

러시아는 세계 최초로 사회주의 혁명이 성공한 나라다. 혁명의 과정에 나라 곳곳에서는 새로운 기운이 물결쳤으리라. 이 그림을 그린 야로셴코는 19세기 말엽의 여학생, 노동자 등 과거와는 다른 계층 사람들의 이미지를 그림으로 많이 남겼다. 이 그림은 신흥 지식인으로서 여학생의 모습을 잘 보여준다. 혁명의 기운은 사회뿐만 아니라 가정 내에서 새로운 바람이 불게 한다. 모두가 배우고 익히는 교육 기회의 폭이 넓어졌음을 알 수 있다.

겨드랑이에 책을 꽉 낀 채 비가 내렸던 거리를 종종걸음 치는 소녀의 이미지에서 배움에 들떠 있는 소녀의 설레임을, 변화를, 개혁을, 그리고 청춘만이 누릴 수 있는 자유의 느낌을 고스란히 읽어 낼 수 있다. 소녀는 학교에서 함께 읽고, 느끼고, 토론하며 미래를 꿈꿀 것이다. 현재를 살아가며 미래를 꿈꿀 것이다. 그렇게 현재를 아파할 것이고, 희망의 미래를 수놓고자 할 것이다. 바로 청춘은 배움의 가장 적합한 시기임을 소녀의 다부진 표정을 통해 또 한번 새긴다.

야로셴코의 소녀는 바로 청춘이 주는 또 다른 설렘의 언어다.

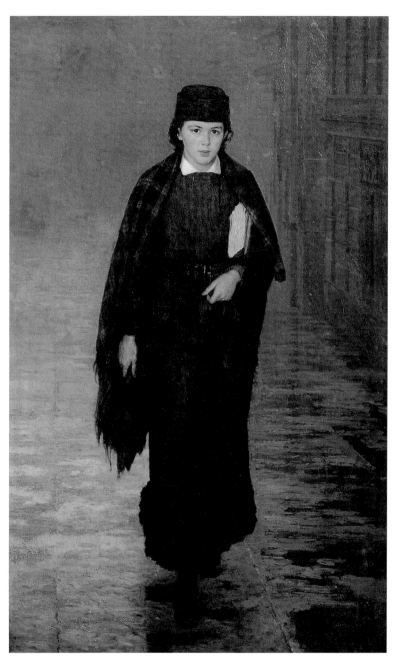

<청강생>, 1883년,
니콜라이 야로센코
(1846~1898), 캔버스에
유채, 키예프 러시아 박물
관, 키예프.

러시아의 미녀들

쿠스토디예프의 미녀들

"날씬해야 해. 살이 찌는 건 의지력 부족이지."
"뚱뚱하다는 건 죄악이야, 쯧쯧."
"저 출렁이는 살들로 울렁증이 생길 거야."

요즘 사람들은 뚱뚱한 여인을 보면 이렇게 한마디씩 한다. 하지만 옛날에는 동서양을 막론하고 풍만함이 미의 기준이었다. 양귀비도, 클레오파트라도, 비너스도 모두 풍성한 미를 자랑했다. 하지만 현대 미인은 아주 깡말라야 한다고 생각하는 사람들이 있다. 다리는 젓가락처럼 길고 가늘어야 하고 허벅지는 초등학교 이후 한 번도 살이 올라본 적이 없는 것처럼 말라야 한단다. 그러면서 개미허리에 가슴은 커야 하고 엉덩이는 또 통통해야 한다. 모두가 그런 베이글녀가 되기 위해 빼려고 먹고, 빼려고 뛰고, 그리고 키우려고 수술대에 오른다 한다.

시대적 미의 기준은 무엇일까?

사실 미녀에 대한 기준은 시대별, 지역별로 다르다. 물론 개인적인

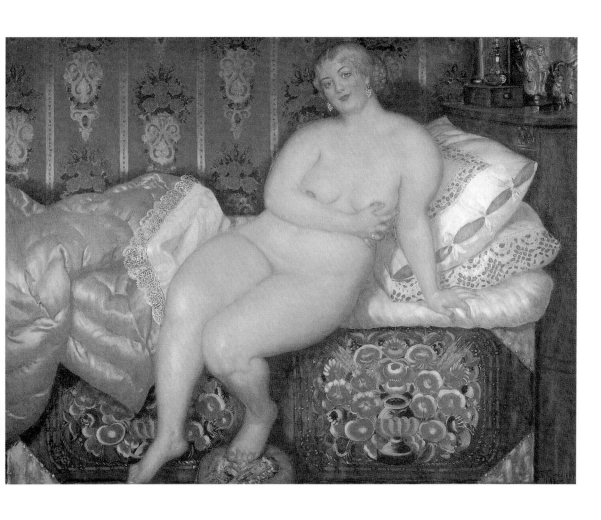

<러시아 미녀>, 1915년, 보리스 쿠스토디예프(1878~1927), 캔버스에 유채, 141×185cm,
트레챠코프 미술관, 모스크바.

차이도 있다. 그래서 아름다움에 감동받고 사랑에 빠지는 이유는 그때그때 변하기 마련이다. 그럼 풍성하게 살찐 여인을 최고의 비너스로 칭송한 러시아 작가의 미적 기준은 무엇일까?

보리스 쿠스토디예프는 〈러시아 미녀〉, 〈상인의 아내〉, 〈러시아 비너스〉를 통해 러시아인들이 생각하는 미인의 표상, 즉 '민중적 미의 이상형'을 제시한다. 선홍빛 뺨에 푸른 눈, 붉은 입술, 황금빛 머릿결, 윤기 나는 피부, 반짝이는 눈동자, 그리고 풍성한 몸매. 그의 손에서 태어난 미녀들은 기근에 시달려 못 먹고 못 입고 퀭하게 말라비틀어진 그런 여인이 아니라 말랑거리고 부드럽고 건강하게 빛나는 풍성한 여인들이다. 러시아 비너스의 저 상쾌하고 건강한 미소를 보라.

온몸이 싱그러워지는 느낌이다. 이것이 바로 일반적으로 미녀들이 주는 긍정 메시지 아닐까?

쿠스토디예프는 러시아 대표 민속화가로 주로 러시아 전통 행사나 명절 풍습, 러시아 문양 등을 주제로 한 그림을 그린다. 〈러시아 미녀〉에서 화려한 색깔의 꽃무늬 벽지와 침대는 러시아 전통 문양을 재현한 것이며, 〈상인의 아내〉에선 사모바르를 그려 넣어 전통 식기를 보여주고, 〈러시아 비너스〉에선 러시아 전통 사우나 바냐를 그대로 재현해 놓았다. 그런 소품들과 어우러진 러시아적인 미적 기준이라 더욱 그 의미를 발한다.

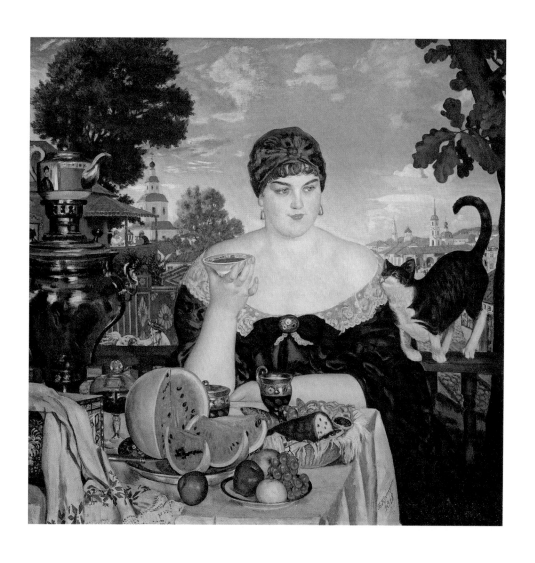

<상인의 아내>, 1918년, 보리스 쿠스토디예프, 캔버스에 유채, 120×120cm,
러시아 박물관, 상트페테르부르크.

<러시아 비너스>, 1925~1926년, 보리스 쿠스토디예프, 캔버스에 유채, 200×175cm,
러시아 박물관 소장, 상트페테르부르크.

혁명의 시대가 요구하는 건강한 여인상

물론 세 그림이 그려진 시기는 볼셰비키 혁명 후 내전을 거치고 스탈린이 당을 장악할 즈음으로, 역사의 소용돌이 속에서 러시아의 식량문제는 아주 심각했다. 심한 기근으로 수많은 사람이 죽어 나갈 때다. 그런 현실 앞에 풍만하게 살찐 여인을 러시아 미녀라 칭한 쿠스토디예프의 그림은 과연 무엇을 의미할까? 쿠스토디예프는 새로운 시대의 도래에 발맞춰, 가냘프고 여린 귀족적 아름다움은 떨쳐버리고 당당하고 풍성한 미를 가진 생활력 있는 민중적 여인상을 미래를 위해 제시한 것이다.

이렇게 쿠스토디예프가 엮어낸 수반석 니의 기준에 괴감히 찬성표를 던진다. 그렇다면 현재 우리가 사는 이 시대의 미인은 어떤 여인상이어야 할까? 예술가뿐만 아니라 사회 구성원 모두에게 아주 중요한 화두이다.

보리스 쿠스토디예프(1878~1927)

민속화가이자 무대 디자이너, 삽화가이다. 러시아의 전통축제와 전통문양 등을 주로 그렸으며, 러시아에 대한 무한 애정을 그림에 표현했다. 1896년 페테르부르크 예술 아카데미에 입학하여 레핀에게 사사받았다. 러시아 예술가 그룹 '예술세계'의 일원으로 활동하였으며, 문학작품에 삽화 작업 및 모스크바 예술극장 공연무대 의상을 담당하기도 했다. 〈아침〉(1917), 〈부활절 인사〉(1916), 〈마슬레니차 화요일〉(1916) 등의 작품이 있다.

볼셰비키 혁명 10월 혁명이라고도 한다. 1917년 2월 혁명에 이은 러시아 혁명의 두 번째 단계이다. 블라디미르 레닌의 지도하에 볼셰비키들에 의해 이루어졌으며, 카를 마르크스의 사상에 기반한 세계 최초의 공산주의 혁명이다.

스탈린 소련의 정치가. 1903년에 볼셰비키가 되어 레닌의 신임을 받았으며, 1927년 당 중앙위원회를 장악하여 독재체제를 구축했다. 테헤란·얄타·포츠담 등의 거두회담에 참석하였으며, 연합국과의 공동 전선을 형성해서 2차세계대전을 승리로 이끄는 데 일익을 담당했다.

크람스코이의 미녀 • 미지의 여인

K

애교 띤 미소를 머금은 입술과 그 빨간 볼
그 밝은 눈동자는 당장 불꽃이 튈 듯
그 모습은 나를 향락으로 이끈다.
아아, 그 눈동자는 정열로 불타고
사랑을 가벼운 날개에 태워 보내며
마술의 힘으로 마음을 사로잡는다.

_ 튜체프

안개에 싸인 듯 흐릿한 도시를 배경으로 검은 벨벳 옷을 차려 입은 아름다운 여인이 도도하게 우리를 쳐다본다. 검은 눈동자의 그녀는 촉촉한 눈매를 가지고 우수에 젖어 있다. 넘어서는 안 되는 운명의 소용돌이에 휩싸인 걸까, 아니면 절대 고독의 슬픔에 빠진 걸까? 아찔한 아름다움과 차가운 도도함 뒤로 슬픔에 흠뻑 젖은 아우라가 깊고 깊다. 새침한 듯 유혹하는 그녀는 과연 누구일까?

제목부터 '미지의 여인'이라 이름 지어져 사람들의 호기심을 자극한다. 크람스코이는 이 매력적인 여인에 대해 어떤 설명도 하지 않았다. 톨스토이의 소설 『안나 카레리나』에서 안나가 브론스키를 처음 만날 때 이 그림과 비슷한 분위기로 검은 벨벳 차림이다. 그리고

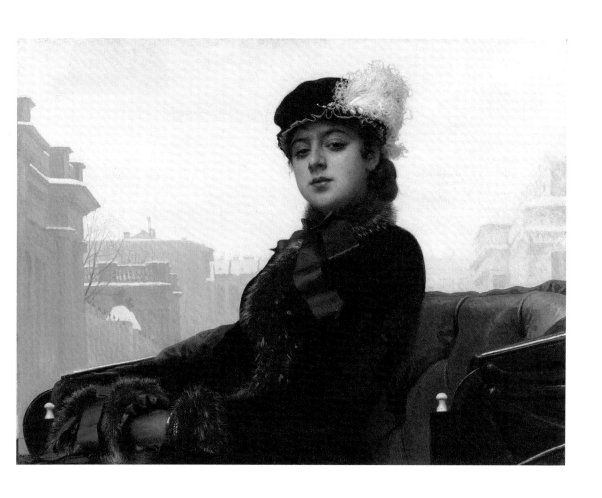

<미지의 여인>, 1883년, 이반 크람스코이(1837~1887), 캔버스에 유채, 75.5×99cm,
트레챠코프 미술관, 모스크바.

보면 지독한 사랑의 소용돌이 속에 자신을 불사르고 생을 마감하는 매력적인 여성 안나 카레리나를 회화적으로 표현하면 바로 그림 속 미지의 여인과 비슷한 느낌일 거다. 사랑의 폭풍우를 온몸으로 감내하는 여인의 운명이 그대로 느껴진다.

19세기 중·후반 러시아 귀족들 사이에서 유행하던 세련된 옷을 입고, 검은색 머리카락, 그윽한 눈빛의 검은 눈동자, 갸름한 턱선, 새침한 입꼬리, 꼿꼿이 거만하게 앉아 있는 자태, 그리고 인생의 파도를 넘나들며 내면 깊숙이 쌓였을 원숙미까지, 최고의 미녀가 지녀야 할 모든 것을 품고 있는 '미지의 여인'이다.

매력적인 분위기의 〈미지의 여인〉은 신비롭고, 도도하고, 섹시하고, 지적이다. 그리고 매우 아름답다. 트레챠코프 미술관을 방문해 러시아 최고의 미녀인 이 여인과 꼭 한번 눈길을 맞추어 보길 권한다. 여인이 그림을 보고 있는 당신에게 어떤 말을 걸어올지 기대해 보라. 아님 먼저 말을 걸어 보라. 그녀가 답할 것이다.

한때 세계적인 주목을 받았던 영화 〈안나 카레리나〉에 출연한 소피 마르소는 크람스코이의 〈미지의 여인〉을 그대로 본떠 분장을 하였다. 이후로 마치 안나 카레리나의 한 장면처럼 사람들에게 겹치기 시작하였다.

영화 〈안나 카레리나〉에서 안나 카레리나로 분장한 소피 마르소.

일리야 레핀 • 가을 꽃다발

마지막 꽃들이 더 소중하네

마지막 꽃들이 더 소중하네
들판에 화려한 첫 꽃들보다도
우리 가슴에 우울한 생각들을
더 생생하게 일깨우는 마지막 꽃들
그렇게 간혹 이별의 순간은
더 생생하네, 달콤한 만남의 순간보다도.

_ 알렉산드르 푸쉬킨

조금씩 수그러드는 가을빛을 뒤로하고 저녁 어둠이 찾아온다. 가을은 그 화려함을 즐길 수 있는 여유를 그리 길게 주지 않는다. 여름과는 달리 빨리 어둠의 품에 안겨 버리기 때문이다.

하루 종일 들판을 헤매던 여인은 계절의 마지막을 불태우는 꽃들을 꺾어 함께한다. 이미 자연과 하나인 양 그녀의 모자, 투피스, 그리고 꽃다발이 하나의 색깔로 어우러진다.

그렇게 자연의 아름다움을 양껏 들이킨 여인은 아빠의 이젤 앞에 모습을 드러낸다. 화가는 딸의 성숙한 생명력을 이차원의 화폭에 담아내려 붓끝에 힘을 준다. 그렇게 아빠가 그려내는 터치 하나하나에서 어여쁜 딸은 새로운 생명력을 얻게 된다. 가장 숭고하고 아름다

운 색채를 얻어 탄생한다.

　가을 저녁 빛 속에는 겸허하고 신비로운 아름다움이 있다. 현란한 가을 빛깔을 품고 서서히 생명력을 잃어가는 잎새를 밟으며 그렇게 계절의 마지막을 즐길 수 있다. 끝없이 깊어지는 계절의 깊이만큼 여인의 얼굴 또한 무르익어 간다.

　아름다움은 절정에 있을 때만 빛나는 것이 아니다. 인생의 고통도, 기쁨도, 행복도, 불행도, 모든 것을 받아들인 이후에 가질 수 있는 것이다. 가을이 불타듯 아름다울 수 있는 것은 작열하는 여름 태양이 대지를 비추어야 가능한 것처럼 말이다.

　그녀의 가슴 한쪽에 어여쁘게 꽂혀 있는 가을 들꽃처럼, 여인 또한 최고의 화려함을 자랑하는 젊음은 아니지만 어느 곳에서도 그 존재감이 은은히 빛나는 야생화 같은 아름다움으로 승화된다.

　그런 딸의 순수하고 아름다운 매력이 천재 화가의 손에서 새로운 생명력을 얻는다.

<가을 꽃다발>(화가 일리
야 레핀의 딸 베라의 초상
화), 1892년, 일리야 레핀
(1844~1930), 캔버스에
유채, 114x67cm, 트레챠
코프 미술관, 모스크바.

빛과 어둠 ― 진리는 어디에 ―

니콜라이 게 • 진리란 무엇인가

그림이 시가 되고, 소설이 되고, 철학이 되고, 그리고 가르침이 된다.
그림을 통해서 힐링을 얻기도 하고, 깨달음을 얻기도 한다. 그런 면
에서 〈진리란 무엇인가〉는 한 편의 그림이라기보다는 철학이다. 선
한 가르침을 통해 진리를 얻는다. 사람에 대한 애정과 인간 본연의
선한 양심을 바탕으로 무엇을 고민하고 어떻게 판단해야 할지 길을
잡아준다.

예수와 빌라도가 마주보고 서 있다. 한 사람에겐 밝고 화사한 빛
이, 다른 한 사람에겐 그늘과 어둠만이 존재한다. 살찐 빌라도가 앙
상하게 야윈 예수에게 한쪽 손을 내밀고 거만히 어깨를 으쓱하며 질
문을 한다.

"진리가 무엇이냐?"

이 그림은 『요한복음 18장』에 나오는 빌라도와 예수의 대화를 바
탕으로 한다. 빌라도는 예수에게 "네가 왕이냐?"라고 질문을 한다.
이에 예수는 "왕이다."라고 대답하며 "난 진리를 위해 태어났고 그
것을 위해 세상에 왔으니 진리를 증언하려 한다. 그러므로 진리에
속한 자는 내 음성을 듣고 따를 것이다."라고 답한다. 이에 빌라도가
예수에게 되묻는다. "네가 말하는 진리란 무엇이냐?" 예수는 이에

빌라도 로마 티베리우스 황제 때의 유대 지역의 제 5대 총독(재임 26~36). 성격이 잔인해서 유대인들을 탄압하였다. 그리스도가 유대인들의 고소로 그에게 잡혀 오자, 그리스도의 무죄를 인정하면서도 민중의 요구에 굴복하여 그리스도 대신에 강도 바라바를 석방하고 그리스도에게 사형을 선고하였다. 후에 그는 사마리아인들의 학살사건 때문에 로마로 소환되어 자살한 것으로 전해진다.

240

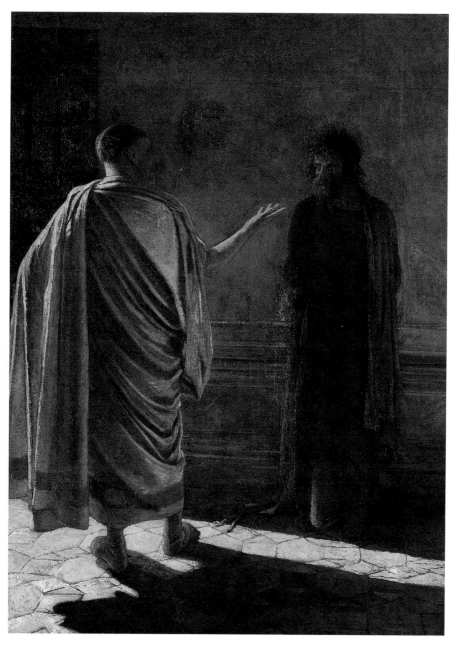

<진리란 무엇인가>, 1890년, 니콜라이 게(1831~1894), 캔버스에 유채, 233×171cm,
트레챠코프 미술관, 모스크바.

답하지 않고 무섭고 차갑고 날카로운 눈빛으로 빌라도에게 응한다.

"진리는 무엇인가?"

그림 앞에 선 우리에게 작가는 질문을 던지고 진지해질 것을 요구한다. 또한 예수에게 거들먹거리는 빌라도의 거만함을 보여주며 부끄러움의 민낯을 가늠케 한다. 진정 선한 것이 무엇이며 진리는 무엇인지를 고민하라 한다. 어둠 속에서 예수가 세상사 안일하고 편한 것을 찾아 쉽게 야합하는 우리를 꾸짖듯이 쳐다본다.

일반적으로 그림에서는 선과 악, 진실과 거짓을 표현할 때 키아로스쿠로(명암 대조법)를 많이 쓴다. 대표적으로 렘브란트의 작품을 들수 있다. 선에는 밝은 빛을 선사하고, 악의 영역엔 어둠을 주어 극적효과를 내며 주제를 극대화시킨다. 그러나 게의 〈진리란 무엇인가〉는 반대로 진리와 선인 예수 그리스도는 어둠 속에서 묵묵히 서 있다. 비단옷을 입은 살찐 빌라도는 환한 빛을 등에 업고 진리를 심판하려 한다. 거짓 잣대를 들고 진실인 양 선을 묻으려 한다.

진리와 선!!

그렇다! 작가는 어둡고 칙칙한 그늘 속에 버려진 듯한 예수를 표현함으로써 쉽게 얻을 수 없는 진리와 선의 성격을 설명한다. 진정으로 찾고 고민해야만 손에 넣을 수 있는 진리와 선은, 자동인출기의 물건처럼 돈을 넣고 누르면 나오는 인스턴트제품이 아니다. 끝없는 노력과 연구, 자기 성찰을 통해야만 한 걸음씩 다가갈 수 있다. 수많은 빌라도들이 잘못된 선과 도덕의 잣대를 휘둘러 올바른 정신을 좀

먹게 하는 현실이 얼마나 많은가! 그러므로 진리와 선은 고난의 길을 걸을 수밖에 없는 운명이라고 게는 말해준다. 조금만 주의력을 흩트려도 거짓이 참이 되는 세상이니 어둠 속에 있는 선과 진리를 밝은 곳으로 끌어내는 데 열과 성을 다해야 한다는 거다.

니콜라이 게는 톨스토이의 정신에 큰 감화를 받아 이 그림을 그렸다. 톨스토이는 이성으로 선을 찾고 그것을 실천하며 삶을 정진하는 것이 인생이라 말한다. 일신의 안위만을 추구해선 안 되며, 교회를 부정하고, 인간은 신 앞에서는 모두 평등하다고 주장한다. 예수 또한 인간이므로 그를 신격화해 기도하는 것을 엄격히 반대했다. 사치와 무위도식의 생활에 빠져 있는 타락한 특권 계급을 부정하고, 그들을 인간 사회에 불행을 가져다주는 악의 근원으로 규정지었다. 또한 폭력을 기반으로 세워진 국가를 부정하며, 그들을 지지하는 교회 세력, 학문, 예술 모두를 부정한다. 톨스토이를 지지한 니콜라이 게는 〈진리란 무엇인가〉에서 그리스도는 어둠에 갇혀 신음하는 러시아 민중, 즉 선하고 도덕적인 진리를 추구하는 자를 대변하고, 극단적 이기심으로 자신의 안위에만 급급한 기득권층을 빌라도로 표현했다.

끊임없이 정진하라

어둠 속에서 두 손이 포박된 예수처럼 진리와 양심을 외치는 자는 외롭고 힘들 수밖에 없다. 차갑고 어두운 현실 속에 내팽개쳐질 때가 많다. 바로 진리와 선은 쉽게 그 모습을 드러내지 않기 때문이다.

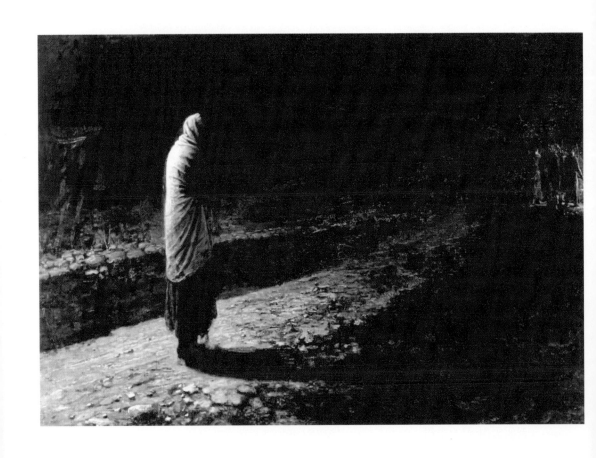

<배반자 가롯 유다(부제: 양심)>, 1891년, 니콜라이 게, 캔버스에 유채, 149x210cm,
트레챠코프 미술관, 모스크바.

진리와 선을 향해 끊임없이 정진해야 올바른 진실이 세상의 빛을 보게 되는 것이고, 그렇게 찾아야만 참다운 진리가 될 수 있음을 빌라도와 예수 그리스도를 빌어 분명하게 전한다. 그러므로 진리를 향해 정진하는 삶이 고독하고 힘들더라도 게을리 해선 안 된다는 것이다. 이것이 바로 톨스토이의 가르침이며 니콜라이 게의 메시지이기도 하다.

니콜라이 게 • 배반자 가롯 유다

사람의 양심을 색깔로 표현한다면 무슨 색일까?

무언가를 갈등하고 고민할 때, 특히 불의와 야합해야 하는 상황이라면 양심의 빛깔은 그림처럼 어두운 흑색인가 보다.

누군가가 끌려가고 있다. 사건 열쇠를 쥐고 있는 그림 속 사람은 무리에 선뜻 다가서지 못하고 망설임과 두려움으로 온몸을 초라하게 웅크리고 있다. 바로 예수를 은화 30냥에 팔아넘기고 그 죄책감에 자살로 생을 마감한 가롯 유다다.

사실 일상의 갈등 속에서 '이번만 눈감아 버리자' 할 때가 있다. 애써 나 스스로를 합리화하며 부정한 양심에 손을 들어 줄 때가 있다는 말이다. 그때의 검게 음영진 내 모습을 떠올리며 비참하게 서 있는 구부정한 어깨의 가롯 유다를 반영하게 된다. 게의 이 그림은 참

가슴을 먹먹하게 한다.

니콜라이 게는 당시 황제의 압제와 제도적 모순 속에서 수난 당하는 약자의 고통을 나 몰라라 하고 눈과 귀를 닫아버린 지식인의 몰염치를 배반자 유다를 빌려 아프게 꼬집는다. 시커멓게 그림자 진 권력층의 양심을 검은 어둠 속에 묻어 비난하고 있다.

양심은 처음엔 뾰족한 끝을 갖고 있는 삼각형 모양이란다. 그러다 양심에 반하는 행동을 하면 마음속을 이리저리 구르며 뾰족한 모서리로 쿡쿡 찔러 아픔을 느끼게 한다. 하지만 세월이 흘러가면 삼각형의 끝이 닳고 무뎌져 양심에 반하는 행동 앞에서도 우리는 죄의식을 느끼지 못한다고 한다. 그렇게 무뎌지는 양심을 어떻게 단속할 수 있을까? 살아 있는 영혼으로서 일신에 야합하지 않는 내가 되는 방법은 무엇일까? 세상의 가르침은 모두 '깨어 있는 영혼'이 되라고 말하지만 그 방법은 참으로 모호하다.

———

니콜라이 게 •골고다 언덕

낮과 밤

영혼들의 신비한 세계 위로
이 이름 모를 나락 위로
신의 높은 의지에 의해

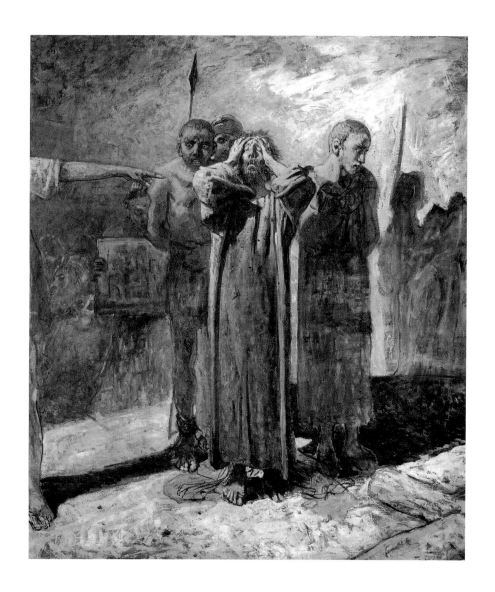

<골고다 언덕>, 1892년, 니콜라이 게, 캔버스에 유채, 222.4x191.8cm,
트레챠코프 미술관, 모스크바.

금실로 짠 덮개가 덧씌워진 거야

낮은 ─ 바로 이 반짝이는 덮개 같아

낮은 지상의 것들에 생기를 주고

아파하는 영혼을 달래 주는 친구야

인간들에게도 신들에게도!

하나 낮이 저물면 ─ 밤이 닥쳐온다

가까이 들이닥쳐 ─ 운명의 세계로부터

금실로 짠 덮개를

발기발기 찢어 던져 버린다……

그러면 우리에게 벌거벗은 채 드러나는 것은

공포와 죽음이 머무는 그 나락

우리와 나락은 하나가 되지 ─

그래서 바로 밤이 무서운 거야!

_표도르 튜체프

세상에는 밝은 곳과 어두운 곳이 있으며, 사람 또한 어둠과 밝음의 양면을 가지고 있다. 누구나 어두운 곳에서 벗어나 세상의 밝은 빛을 찾아 나서고, 현재 자신이 처한 곳이 어둠뿐이라면 미래에 비칠 밝음을 생각하며 지금을 참아낸다. 바로 희망이란 것에 삶을 걸고 현실을 견뎌내는 것이다.

예수가 절망하고 있다. 그가 서 있는 그곳에 놓여 있는 상실 앞에 어쩌지 못하고 자신의 머리를 감싸며 절규한다. 이 어둠의 근원이

어디서 시작되었는지도 모른 채 절대부정을 상징하는 손가락이 예수에게 어둠을 가하고 있다. 그 벗어날 수 없는 고통 속에서 절규하는 예수는 시대상을 품고 있다. 절망과 좌절뿐인 러시아는 힘든 현실로 깊이 병들어 있었다. 이차원의 화폭 속에 예수를 빌려 절대 악, 고통을 표현하고 있다. 지금 현실은 모순과 공포 속에 누구도 헤어나지 못하고 허우적대고 있다.

니콜라이 게가 이 그림을 그린 시기는 19세기 말이다. 당시 러시아는 황제에 의한 정치가 그 끝을 고하고 있고, 새로운 사회가 꿈틀거릴 때였다. 이런 변환기, 격변기에는 민중들이 그 어느 때보다도 고통에 빠지게 된다. 오래된 지도자는 이미 그 운명을 다했지만 최후의 발악을 하고 있고, 새로운 지도자는 여전히 오리무중이다. 러시아 민중들은 도탄에 빠져 있었다. 세상의 절망을, 어둠을, 부패를 누가 안을 것인가? 출구를 찾을 수 없는 러시아 민중들의 이러한 현실을, 골고다 언덕에서 사형을 선고 받던 예수의 상황과 빗대어 작가는 표현한다. 어떤 논리로도 설명될 수 없는 당시의 현실을, 십자가를 지고 고행의 길을 가는 예수의 그것과 같다고 작가는 말하고 있다.

이 어두운 러시아의 현실을 어떻게 극복해 낼 것인가. 예수 그리스도의 희생처럼 누가 이 참담한 러시아의 부활을 위해 십자가를 져 줄 것인지, 그 길이 어떤 고난의 길일지라도 극복하고 이겨낼 수 있는 러시아의 예수는 누구인지 작가는 조심스럽게 질문하고 있다.

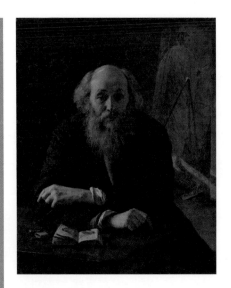

니콜라이 게(1831~1894)

러시아 초상화, 역사화, 종교화의 대가이다. 1871년 이동파의 첫 전시회에 〈페테르고프에서 알렉세이 황태자를 심문하는 표트르 대제〉를 출품하였다. 톨스토이를 진정으로 존경하였으며, 1884년에 그린 톨스토이 초상화가 유명하다. 화가 말년에는 종교적인 주제를 담은 그림을 많이 그렸으며, 대표작으로 〈페테르고프에서 알렉세이 황태자를 심문하는 표트르 대제〉(1871), 〈진리란 무엇인가〉(1890), 〈배반자 가룟 유다〉(1891)가 있다.

세상은 변혁을 원한다

예술이 말하는 개혁과 변혁

러시아만큼 격변의 역사를 가지고 있는 나라도 드물다. 이백 년이 넘는 몽고 지배에서 국토가 초토화되는 경험을 했으며, 피터 대제의 급진적 개혁으로 근대화 발전을 단기간에 이룩하지만 소통없는 귀족정치에 온나라가 신음한다. 표트르 대제는 낙후된 러시아를 서유럽 수준으로 끌어올리려면 유럽과의 교류를 활발하게 해야 한다고 판단하였고, 그러기 위해서는 수도를 유럽과 가까운 곳으로 옮겨야겠다고 생각했다. 결국 그의 의지는 실행에 옮겨졌다. 표트르 대제는 17세기 말에서 18세기 초 대대적인 토목사업을 수행하면서 지금의 상트페테르부르크라는 도시를 건설하게 된다. 그리고 이 와중에 수많은 사람들이 국가를 위해서 목숨을 잃고 희생을 강요당했다.

러시아의 유럽화는 한편으로는 민중들의 정치의식을 높아지게 만들었지만, 다른 한편으로는 더욱 처참한 현실을 초래하였다. 이러한 이상과 현실의 괴리는 민중과 차르의 격돌을 불가피하게 만들었다. 한 사람의 나라였던 전제 왕권의 국가에서 민중의 나라를 표방하며 일어난 볼세비키 혁명이 완성될 때까지 수많은 투쟁과 전쟁이 일어나게 되고, 그것들은 고스란히 일반 민중들의 삶을 피폐하게 만든다. 하지만 더 나은 삶을 살아야겠다는 의지는 러시아 국민들 사이에서 커지게 되고, 그러한 의지는 억눌린 현실에서 다양한 모습으로

표출되게 된다.

예술 작품에 변혁과 개혁의 기운을 불어넣다

예술가들은 과거를 빌려 현재를 보여주며 미래를 위해 변할 것을 요구한다. 예술이 시대상을 반영해야 한다는 작가적 소명을 갖고 변혁을 얘기한다. 버려야 할 것과 가져야 할 것을 다양한 예술적 기법으로 깊이 있게 보여준다. 개혁과 혁명을 요구하는 역사적, 시대적 사명이 러시아 화가들의 손에서 다양한 모습으로 그려지고 있다.

―――――
알렉산드르 이바노프 • 민중 앞에 나타난 그리스도

민중에게 해방과 구원을 약속하는 절대자

세상이 억압, 부패, 가난, 굶주림으로 황폐화되고, 인간이 인간을 믿지 못해 서로에게 칼을 겨누는 척박한 현실 앞에 이바노프는 고뇌한다. 이 칠흑 같은 어둠 속의 러시아를 구원해 줄 밝은 빛을 찾는다. 그리고 그러한 간절한 마음을 〈민중 앞에 나타난 그리스도〉를 통해서 표현한다.

　　그림 중앙에서 십자가를 들고 있는 세례 요한이 저 멀리 보이는 예수 그리스도를 가리키며 외친다.

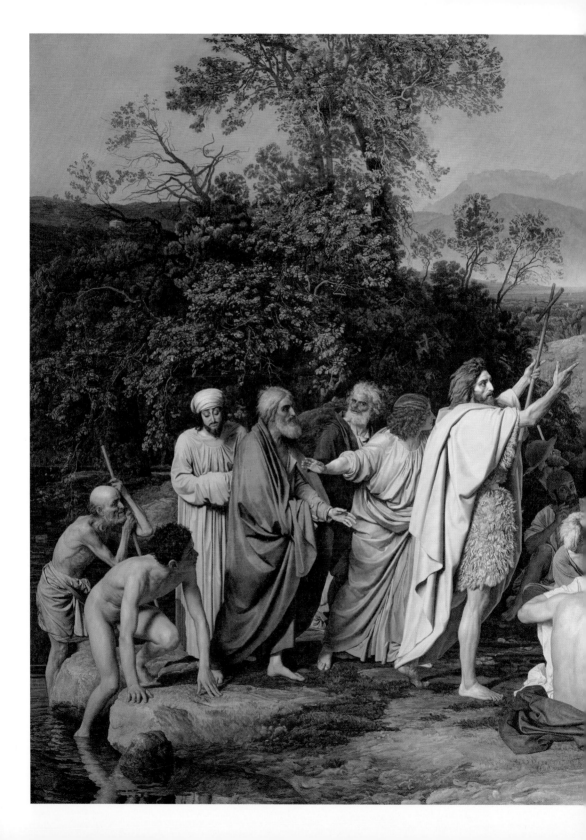

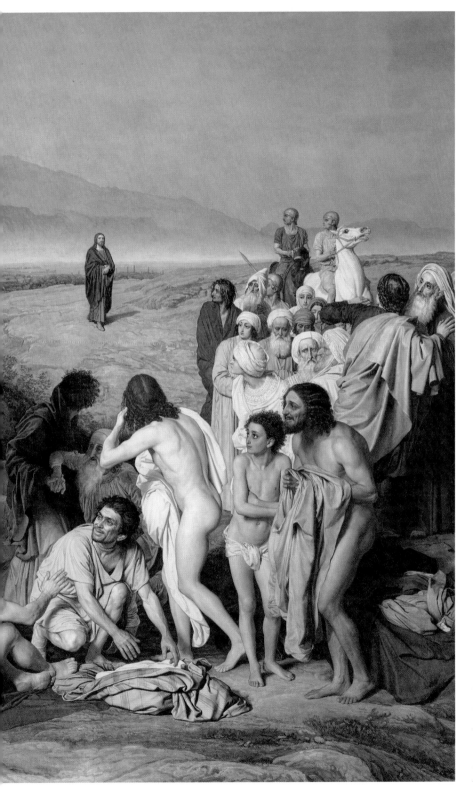

<민중 앞에 나타난 그
리스도>, 1837~1857년,
알렉산드르 이바노프
(1806~1858), 캔버스에
유채, 540×750cm, 트
레챠코프 미술관, 모스
크바.

"보라, 세상의 죄를 지고 가는 하나님의 어린 양이
로다."

_요한복음 1장 29절

　각계각층의 사람들이 요르단 강변에 모여 있다. 그리
고 그들 앞에 나타난 예수 그리스도를 바라본다. 바리새인, 로마 병
사, 죄인, 젊은이, 늙은이 등등. 세례 요한을 중심으로 믿는 자는 왼
쪽에, 믿지 않는 자는 오른쪽에서 그리스도를 바라보고 있다. 현세
는 구세주의 등장이 필연적이지만 그것을 받아들이는 태도는 계층
별로 다르다.

　당연히 기득권을 쥐고 있는 자들은
현실의 달콤한 안락이 즐거울 것이니
구원이니 해방이니 따위는 필요 없다.
세례 요한의 손가락이 가리키는 방향
에 그들의 안락을 뒤집어놓는 훼방꾼

이 있으니 적의 가득한 눈빛으로 쳐다볼 뿐이다. 마치 예수가 서 있
는 저곳이 세상 부조리와 거짓의 표상이지 않을까 하는 의심마저 들
게 하는 그런 기득권층들의 분위기다. 무슨 수를 써서라도 예수를,
구원자를 받아들일 수 없다는 의지가 역력하다.

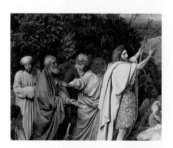

　세례 요한 뒤로 성자 베드로와 안드레 형제, 그
리고 성서의 저자 붉은 머리 젊은 요한이 있다.
그들은 예수의 출현에 기뻐한다. 그들의 웅성임
에 생동감마저 느껴진다. 현실을 구원받을 기대

에 모두가 부풀어 있는 듯하다.

그들 뒤로 눈을 감고 마치 현실을 외면하는 듯한 표정을 짓고 있는, 초록색 옷을 입은 사람은 누구일까? 그림 속 어떤 다른 사람으로도 추측이 불가능한 러시아의 작가 고골이다. 그렇다. 바로 『죽은 혼』, 『검찰관』 등을 쓴 그 고골이다. 이바노프는 민중 앞에 나타난 그리스도를 그리면서 그보다 거의 1900년이나 후에 태어난 고골을 그곳에 그려 넣었다. 그냥 스치고 지나가면 알 수 없다. 이바노프는 왜 고골을 그려 넣었을까?

고골은 이바노프와 동시대를 살면서 현실 구원이란 주제로 고민하고 자신의 작품을 통해 세상을 변혁시키고자 한 작가다. 하지만 참혹한 러시아 현실에 좌절하여 모든 희망을 접어 버린다. 그런 참혹한 현실을 이겨내지 못하고 고골은 죽음에 이르게 된다. 이바노프는 그런 그를 묘사하였다. 러시아의 참담한 현실을 걱정하는 고골이지만 외면한 채 좌절하며 그렇게 눈을 감아 버렸듯, 그림 속 고골은 눈을 감고 외면하고 있다. 이바노프 동시대의 사람들은 참혹한 현실 앞에서 맞서 싸우기보다는 외면을 선택했다. 그리고 그런 이들의 대표로 이바노프는 고골을 선택했다.

1825년 12월 러시아에는 최초의 근대적 혁명 운동인 데카브리스트 난이 일어난다. 그 일로 주동자 다섯 명이 처형당하고 1,000여 명이 넘는 젊은 지식인들이 시베리아 유형에 처해졌다. 이 사건은 러시아 사회에 커다란 파장을 일으킨다. 많은 사람들의 가슴에 혁명과 개혁의 불씨를 심는 계기가 된 것이다. 푸쉬킨 또한 데카브리스트 난에 대한 황제의 처사에 분노를 느끼며 「시베리아에 보낸다」라

데카브리스트의 난
러시아 최초의 혁명 운동. 1825년 12월, 러시아에서 농노제 폐지를 목표로, 귀족 출신의 청년 장교들이 귀족 정치를 반대하는 운동을 벌였으나, 일반 대중의 정치에 대한 관심이 고조되지 못하여 거사는 실패하고 보수 반동 정치를 더욱 강화시키는 결과를 초래했다.

는 시를 쓴다. 이바노프는 당시에 화가로서의 재능을 인정받아 황실 후원으로 이탈리아 유학을 떠나 있었지만 참담한 조국의 현실을 두고 볼 수 없어 황실의 권위에 정면으로 도전하는 이 그림을 그리기 시작한다. 이 그림으로 인해 이바노프는 모든 자격을 박탈당하고 미술 아카데미 교수였던 아버지조차 학교에서 쫓겨나게 된다. 하지만 현실에 굴하지 않고 꿋꿋하게 〈민중 앞에 나타난 그리스도〉를 완성한다.

러시아의 구원을 갈망하는 자신의 의지를 화폭에 당당하게 담는다. 부정과 타협하지 않고 소신을 실천한 이바노프는 살아생전에는 매우 고달픈 삶을 산다. 하지만 그의 〈민중 앞에 나타난 그리스도〉는 현재 러시아 최고의 그림으로 손꼽힌다. 아마 트레챠코프 미술관을 실제로 방문한 사람이라면 이 그림의 어마어마한 위용을 보고 감탄에 감탄을 금치 못할 것이다.

아카데미 화파의 수장으로서 생전에 부귀영화를 누리며 〈폼페이 최후의 날〉을 그린 브률로프와 달리, 동시대를 살았지만 자신의 모든 것을 버리고 오로지 시대를 위해 붓을 들었던 이바노프는 살아서 누리지 못한 최고의 영예를 죽어서 얻게 된다. 후손들에 의해 이바노프의 업적이 재조명되고 러시아 미술계 최고의 작가로 칭송 받는다. 그렇게 시대의 개혁과 변혁을 이끌어내기 위해 노력한 이바노프는 러시아 미술 역사상 최고의 선구자였다.

시베리아에 보낸다

시베리아의 광산 저 깊숙한 곳에서 의연히 견디어주게

참혹한 그대들의 노동도, 드높은 사색의 노력도 헛되지 않을 것이네

불우하지만 지조 높은 애인도, 어두운 지하에 숨어 있는 희망도

용기와 기쁨을 일깨우나니

기다리고 기다리던 날은 오게 될 것이네

사랑과 우정은 그대들이 있는 곳까지 암울한 철문을 넘어 다다를

것이네

그대들 고여이 돈굴에 내 자유의 목소리가 다다르듯이

무거운 쇠사슬에 떨어지고 감옥은 무너질 것이네

그리고 자유가 기꺼이 그대들을 입구에서 맞이하고

동지들도 그대들에게 검을 돌려 줄 것이네

_ 푸쉬킨

알렉산드르 이바노프(1806~1858)

아카데미 화가이자 교수인 아버지 안드레이 이바노프에게 그림을 배웠으며, 상트페테르부르크 미술 아카데미에 장학생으로 입학해 수석으로 졸업했다. 1830년 정부의 후원으로 이탈리아 유학길에 올랐으나, 정치적인 문제로 생애 대부분을 그곳에서 보내야 했다. 대표작 〈민중 앞에 나타난 예수 그리스도〉는 세로 5미터, 가로 7미터에 달하는 거대한 작품으로 20여 년에 걸쳐 그려졌으며, 이 작품을 위한 습작만도 300점 이상에 이른다.

카를 브률로프 • 폼페이 최후의 날

무에서의 새로운 출발

서기 79년 8월 24일, 잠들어 있던 베수비오 화산이 폭발했다. 삽시간에 엄청난 양의 화산 폭발물이 폼페이 도시를 덮어 버린다. 그렇게 도시는 폐허로 변한다. 브률로프는 바로 그 순간을 화폭에 담았고 러시아 최고의 그림 중 하나가 되었다.

브률로프는 〈민중 앞에 나타난 그리스도〉를 그린 이바노프와 동시대에 살면서 19세기 초반 러시아 아카데미 미술을 대표하는 화가였다. 하지만 이바노프와는 대조적으로 살아 있는 동안 최고의 영예를 누린다. 〈폼페이 최후의 날〉은 소재에서부터 그림의 형식까지 고전주의 양식을 그대로 따르고 있다. 특히 브률로프는 이 그림으로 파리 살롱전에서 일등상을 받고 유럽 전역에 명성을 떨치기도 한다. 일찍부터 화가로서의 풍요로운 삶을 누린 브률로프다.

폼페이에서 화산이 폭발한 이후 어느 것도 살아남은 것은 없다. 모든 것이 화산재에 묻혀 버리고 도시는 완벽히 사라져 버린다. 이미 시커먼 화산재가 검붉게 하늘을 뒤덮고 있다. 신전의 위엄을 상징하는 조각상이 산산조각 나 정면으로 떨어지고 있다. 산 자와 죽은 자로 나뉘어 갑자기 닥친 재앙에 허둥대고 있다. 얇은 천 하나에 가족의 목숨을 맡기고 뛰어 도망가는 이, 생명보다 귀한 듯 자신의 보석을 챙기는 이, 실험 도구를 챙기는 과학자, 늙은 부모를 챙기는

자식, 화구를 챙겨 급히 자리를 피하는 브륨로프 자신 등이 그림의 한 부분을 차지하고 있다. 이미 세상을 달리 한 엄마 옆에서 울부짖는 아이도 있다.

모는 것이 끝니비렸다, 하나두 낡아 있지 않다

아카데미 화파의 수장으로서 부귀영화를 누리고 있던 브륨로프가 체제 변혁과 개혁을 염원하는 마음으로 모든 것이 다 사라져 버리는 폼페이를 그린 것은 아닐 것이다. 하지만 타락한 도시가 맞는 최후의 모습을 생생히 그린 이 작품은 충분히 러시아인들에게 자극이 될 수 있는 그림이다. 모든 것을 지워버리고 다시 시작하자는 메시지를 준다. 과거의 악습과 잘못된 폐해를 천재지변에 모두 흘려버리고 새로운 미래를 준비하는 거다. 브륨로프의 입으로 이 그림이 새로운 시대의 도래를 의미한다, 라고 설명 듣진 않았지만 〈폼페이 최후의 날〉을 보며 충분히 변혁과 개혁의 불씨를 지필 수 있다.

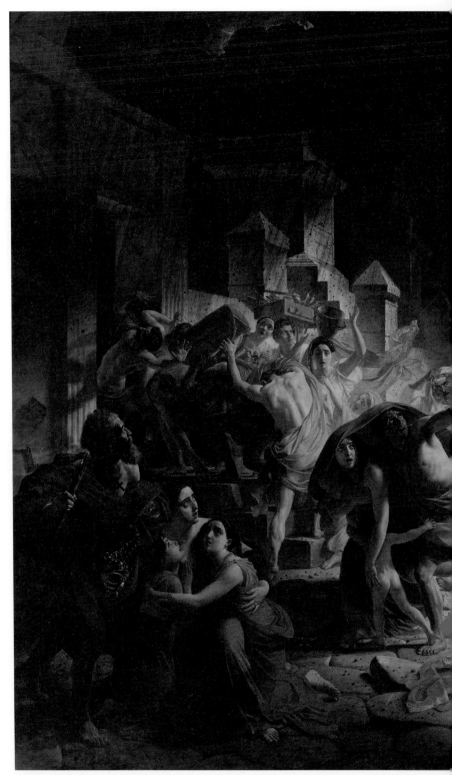

<폼페이 최후의 날>,
1827~1833년, 카를 브륄
로프(1799~1852), 캔버스
에 유채, 456.5x651cm,
러시아 박물관, 상트페테
르부르크

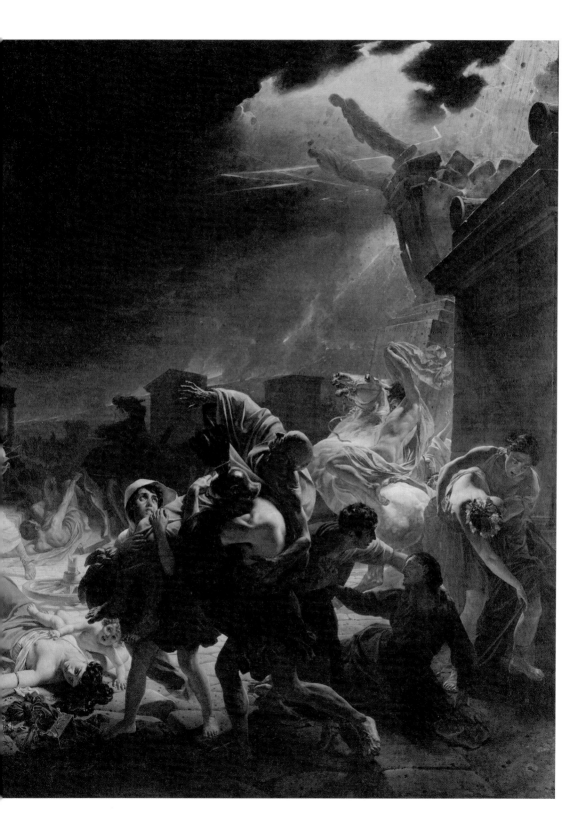

카알 브률로프(1799~1852)

1822년 이탈리아에 유학하여 1833년 〈폼페이 최후의 날〉을 완성하였는데, 이는 웅대한 규모의 극적인 걸작으로 그의 재능을 충분히 나타냈지만, 인물묘사는 아카데미의 화풍이 강하게 남아 있다. 작품으로는 초상화가 유명하며, 화려한 생활을 배경으로 한 귀부인을 그린 초상화의 현란한 색조는 동시대 사람들을 놀라게 하였다. 특히 말년에 남긴 자화상에는 세상을 고민하는 작가의 번뇌가 잘 표현되어 있다는 평가를 받는다.

바실리 수리코프 • 스텐카 라진

스텐카 라진(러시아 민요)

넘쳐 넘쳐 흘러가는 볼가 강물 위에
스텐카 라진 배 위에서 노랫소리 드높다
페르시아의 영화의 꿈 다시 찾은 공주의
웃음 띤 그 입술에 노랫소리 드높다
돈코사크 무리에서 일어나는 아우성
교만할 손 공주로다 우리들은 주린다
다시 못 올 그 옛날에 볼가 강은 흐르고
잠을 깨인 스텐카 라진 외롭구나 그 얼굴

역사는 과거와 현재와의 대화이며 그리고 또 다른 현재이자 미래이다

한 무리의 카자크인들이 광대한 볼가 강의 흐름에 몸을 맡기고 있다. 무리의 수장은 스텐카 라진! 러시아 최대의 농민 반란을 일으킨 장본인으로, 그림 속의 그는 깊은 상념에 잠겨 있다. 눈빛은 공허하다. 어디로 가야 할지 갈피를 잃어버린 듯 모두가 지쳐 보인다. 노를 젓는 부하들의 무의미한 움직임만이 볼가의 고요를 가르고 있다. 수리코프가 활동하던 20세기 초반 러시아의 현실은 갈 곳을 잃고 표류하는 그림 속의 스텐카 라진과도 같았다.

1905년 러시아에는 피의 일요일 사건이 발생한다. 황제와의 대화를 요구하는 평화 시위대에 군대가 총을 발포하여 수천 명이 사망하는 참혹한 현실에 작가는 좌절한다. 어디로 가야 할지 모르는 참담한 조국의 현실 앞에 깊은 고민에 빠진다.

과거 스텐카 라진의 반란이 실패로 돌아가긴 했지만 현재에도 그와 같은 영웅적 행동이 필요한 시기라 작가는 생각한다. 그래서 스텐카 라진을 현실로 불러낸다. 그를 통해 혁명을 이야기하려 한다. 반란에 패해서 사지가 찢기는 형벌을 받고 죽어가는 스텐카 라진처럼 되더라도 시대 개혁을 시도할 누군가를 기다리는 거다. 하지만 그림 속의 스텐카 라진은 헤어날 수 없는 조국의 슬픈 운명을 걱정하고 있다. 작은 배에 몸을 싣고 목적 없이 표류하고 있다. 어떠한 긍정의 메시지도 읽어 낼 수 없다. 이미 많은 부하들이 쓰러지고 있다. 빨리 일어서야 할 스텐카 라진이지만, 현실에 좌절하는 그의 얼굴엔 깊은 음영만이 드리워질 뿐이다. 과거를 빌려 현재를 구원하고

스텐카 라진(1630~1671): 돈 지방의 카자크의 부유한 가문 출신으로 카자크에 대한 정부의 간섭을 증오하여, 무산無産 카자크와 도망 농노를 규합, 반란을 일으킨다. 러시아 역사상 최대 규모의 농민반란이었다. 스텐카 라진을 기리는 동명의 러시아 민요도 있다.

볼가 강 러시아 남동부를 흘러 카스피해로 흘러 들어가는 유럽에서 가장 긴 강.

피의 일요일 사건 1905년 1월 22일 일요일 러시아 상트페테르부르크에서 일어난, 제정 러시아의 군대가 노동자를 유혈 진압한 사건을 말한다. 8시간 노동, 국회 소집, 시민적 자유 등의 요구를 내걸고 황제에게 진정하기 위하여 평화로운 시위를 벌이던 군중에게 군대가 총격을 가해 1,000여 명이 사살되고, 수천 명이 부상을 당한다. 러시아 혁명의 출발점이 된 사건이다.

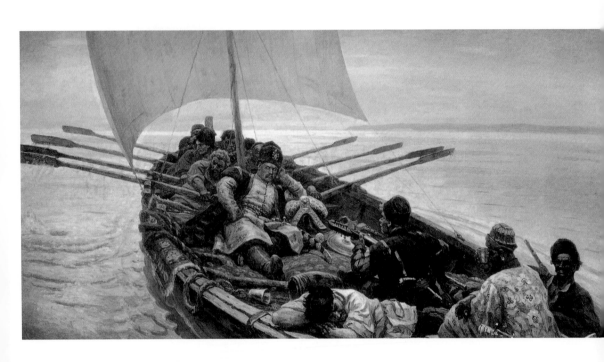

<스텐카 라진>, 1906년, 바실리 수리코프(1848~1916), 캔버스에 유채, 318x600cm,
러시아 박물관, 상트페테르부르크.

자 하는 작가의 간절한 염원만이 화폭에서 빛날 뿐이다.

이반 크람스코이 • 광야의 그리스도

부정과 타협할 것인가, 악과 끝까지 싸울 것인가

아픈 시대를 고민하는 인간의 내면적 비극을 예수 그리스도를 빌려
표현하고 있다.

　그림의 장면은 예수 그리스도가 세례를 받은 후 광야에서 40일간
금식하며 마귀의 유혹을 뿌리친 성경 말씀을 그린 것이다.(마태복음

4장)

19세기 중반 러시아 민중들은 대부분 헐벗고 굶주리며 인간 이하의 삶을 살아간다. 참혹한 현실 앞에 고통 받는 러시아를 작가는 고민한다. 또한 현실의 문제뿐만 아니라 사회의 선과 악을 향해 고뇌하는 참 인간으로서의 모습을 고뇌에 잠긴 그리스도를 통해 보여준다. 그리스도는 인기척 없는 황야의 바위 사이에서 깊은 생각에 잠겨 있다. 해가 떠오르는 새벽녘의 성스러운 기운과 함께 가혹한 현실과의 끈질긴 싸움이 묵묵히 그려져 있다.

러시아 이동파를 이끌면서 화가들의 힘을 빌려 시대의 아픔을 고스란히 화폭에 담아낸 크람스코이는, 황야의 예수 그리스도를 그림으로써 시대에 야합하지 않고 참혹한 현실의 무게에 고통 받는 민중의 눈과 귀가 되어 진실을 향해 나아가겠다는 굳은 의지를 보여준다. 그가 이끈 이동파는 러시아 전국 각지를 돌며 제도권에서 혜택 받지 못하지만 시대상을 반영하는 그림을 그리는 러시아 화가들의 전시회를 연다. 그들은 그렇게 시대의 대변인이 되어 당시의 사회상을 화폭에 담아 전한다.

진실을 향해 나아가는 발걸음은 가볍지 않다. 바위에 주저앉은 예수의 흙투성이 발, 거친 세파를 헤쳐 나가며 생긴 흉터투성이의 발이 증명해 준다. 상처 위에 또 다른 상처가 생기고, 하나가 아물고 또 다른 하나가 아물어 생긴 흉터이다. 그렇게 고난의 가시밭길을 걸어야 하는 현실이지만 어떤 불의에도 굴하지 않겠다는 작가의 굳은 의지가 예수의 깍지 긴 손에서 배어난다. 러시아를 구원하는 길도

이동파 19세기 후반의 러시아 사실주의 미술운동 그룹. 1870년 크람스코이와 비평가 스타소프 Vladimir Vasilievich Stasov 의 전격적인 합의로 '이동전시 협회'를 결성, 보수적인 아카데미 미술교육에 반발하여 창작의 자유와 예술을 통한 민중 계몽에 역점을 두었다. 19세기 러시아 미술의 핵심 인물들이 참여했다.

268

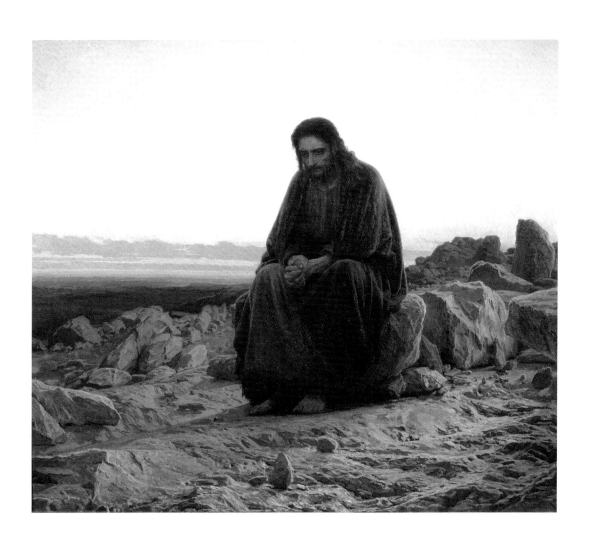

<광야의 그리스도>, 1871년, 이반 크람스코이(1837~1887), 캔버스에 유채, 180×210.5cm,
트레챠코프 미술관, 모스크바

황무지의 예수처럼 도처에 널린 악과의 끈질긴 싸움을 통해 이루어
내야 하는 거라고 작가는 말한다.

콘스탄틴 플라비츠키 • 타라카노바 공주의 죽음

바람 앞의 등불, 러시아! 하지만 꺼지지 않는다

아름다운 여인이 절망하고 있다. 우아한 차림새의 그녀에게서 왕족
의 귀품이 흐른다. 좌절하듯 벽에 기대 서 있는 그녀는 누구인가? 저
토록 그녀를 절망케 하는 이유는 또 무엇일까?

창가로 물살이 쏟아져 들어오고 침대마저 물에 잠기려 하고 있다.
생쥐들조차도 생명의 위기를 느끼는지 공주에게로 기어오른다. 창
문으로 쏟아져 들어오는 물길에 곧 그녀가 서 있는 곳도 물에 잠길
것이다.

매년 상트페테르부르크는 홍수가 나면 네바 강이 범람한다. 1777
년 역사상 가장 큰 홍수가 나고, 지하 감옥에 갇혀 있던 그림 속의
여인은 그곳에서 수장된다. 바로 예카테리나 2세와의 권력 싸움에
서 참패하고 지하 감옥에 갇힌 타라카노바 공주의 마지막을 그린 그
림이다.

거센 물줄기와 곧 닥칠 죽음, 그것을 피하고자 벽에 기대선 공주
의 절규, 그림의 긴장감이 너무도 사실적이다. 아름다운 공주의 깊

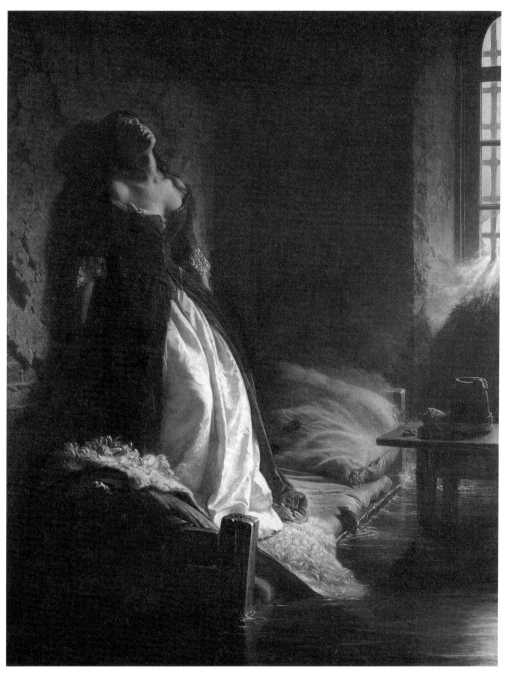

<타라카노바 공주의 죽음>, 1864년, 콘스탄틴 플라비츠키(1830~1866), 캔버스에 유채,
245×187.5cm, 트레챠코프 미술관, 모스크바

은 탄식과 절망이 느껴지며 보는 이의 가슴도 함께 타 들어 가는 듯하다.

타라카노바(1744년경~1810) 공주는 엘리자베타 여제(1709~1762. 표트르 대제의 차녀)와 그녀의 애인 라주모프스키 사이에서 태어났다. 여제는 결혼하지 않은 상태에서 타라카노바를 낳아 이탈리아로 보낸다. 엘리자베타 여제가 죽자 표트르 3세가 등극하지만 아내 예카테리나 2세에 의해 독살되고 왕권은 예카테리나 2세에게 넘어간다. 혹시나 있을 왕권 쟁탈 권력투쟁을 막기 위해 1785년 예카테리나 여제는 해외에 머물던 타라카노바 공주를 러시아로 소환하여 강제로 모스크바의 이바노프 수도원에 위폐시킨다. 공주는 평생을 수도원에 갇혀 살다 죽는다.

예카테리나 2세는 러시아의 개혁을 위해 노력하지만 그것은 단순히 귀족들만을 위한 것으로 백성들은 가난과 굶주림으로 고통 받는다. 그때 가짜 타라카노바 공주가 나타난다. 자신은 수도원에서 죽지 않고 훗날을 위해 숨어 살다 피폐해진 러시아를 구원하러 나타났다고 천명하고, 자신이 왕위 계승자임을 내세운다. 그렇게 예카테리나 2세에게 정면 도전하지만 결국엔 여제의 손에 죽임을 당한다. 그림의 여인이 바로 그 가짜 타라카노바 공주다. 그녀의 등장에 민중들은 환호하지만 가짜 타라카노바는 지하감옥에서 생을 마감한다.

플라비츠키가 그림을 그렸던 시대는 1861년 허울뿐인 농노해방과 차르의 불통정치로 민중들이 극심한 고통을 겪던 시기였다. 플라비츠키는 이러지도 저러지도 못하는 이 참담한 현실을 벗어나고

싶은 민중들의 마음을 타라카노바 공주에게 실어 그린다. 그림 속의 공주는 무척이나 아름답고 우아하다. 곧 닥칠 죽음이란 현실 앞에 모든 것이 위태롭지만 그녀는 의연히 그리고 우아한 모습으로 견디고 있다. 그녀의 절규가 느껴지지만 묘하게 정돈돼 있고 매력적이다. '현재 러시아의 현실은 바람 앞의 등불이다. 하지만 견디어 낼 것이며, 어떤 위기가 닥쳐도 러시아만의 기본 클래스를 잃지 않을 것임'을 공주의 우아한 기품에 빗대어 보여준다.

한 번 보면 절대 잊혀지지 않는 강렬함, 그런 이끌림을 가진 그림이 있다. 바로 플라비츠키의 〈타라카노바 공주의 죽음〉이다. 트레챠코프 미술관의 대표 그림 중 하나로 공주의 아름답고 처절한 분위기는 오래오래 기억에 남는다.

콘스탄틴 플라비츠키(1830~1866)

역사화가. 상트페테르부르크 미술 아카데미에서 공부하였으며, 회화에 두각을 나타냈다. 〈타라카노바 황녀〉가 1864년 공개되면서, 미술계 내에서뿐 아니라 외적으로도 세간의 주목을 한몸에 받았다. 하지만 〈타라카노바 황녀〉를 그리고 있을 당시 그는 이미 폐결핵으로 고생하고 있었으며, 36세의 나이로 1866년 9월 짧은 생을 마감했다.

미하일 네스테로프 • 지금 러시아에서는

바보가 있었다.

오랫동안 그는 아무런 부족 없이 살았다. 그런데 차차 그의 귀에 도처에서 자신이 바보라는 소문이 떠돌고 있다는 사실이 들려오기 시작했다. 바보는 당황한 나머지 어떻게 하면 이 재미없는 소문을 잠재울 수 있을까, 하고 생각하기 시작했다.

드디어 그의 둔한 두뇌에 문득 한 생각이 떠올랐다. 그리하여 주저 없이 곧 그것을 실행에 옮겼다.

거리에서 한 친구가 그를 만나자 어떤 유명한 화가를 칭찬하려 들었다.

"하지만 말이야." 하고 바보는 외쳤다.

"그 화가는 벌써 폐물이 되었네. …… 자넨 그것도 모르나? 설마, 자네가 그렇게 생각하고 있을 줄은 몰랐네. 자네는 시대에 뒤처진 인간이로구먼."

친구는 깜짝 놀라서 곧 바보의 말에 동의하고 말았다.

"오늘 나는 아주 굉장한 책을 읽었다네!"

하고 다른 친구가 그에게 말했다.

"하지만 말이야." 하고 바보는 외쳤다.

"자네는 그러고도 부끄럽지 않군 그래. 그 책은 아무 짝에도 쓸모가 없어. 누구나가 이미 던져 버렸다고. 자네는 그걸 모르나? 자네는 시대에 뒤처졌군."

이 친구도 놀라서 바보에게 동의하고 말았다.

"내 친구인 아무개는 정말 굉장한 인간이라고."

세 번째 친구가 바보에게 말했다.

"그래, 정말 기품이 있는 남자지!"

"하지만 말이야." 하고 바보는 외쳤다.

"그 아무개는 유명한 파렴치한이네. 그것을 모르는 사람은 한 사람도 없지. 자넨, 시대에 뒤처져 있군."

세 번째 친구도 역시 놀라서 바보에게 동의하고 그 친구들로부터 떠나가 버리고 말았다.

이리하여 바보 앞에서 그가 누구였든, 무엇이었든, 칭찬을 했을 때는 모조리 으레껏 그렇게 응수를 하는 것이었다. 게다가 때로는 매도하며 이렇게 덧붙이는 것이었다.

"그럼 자네는 아직 권위를 믿고 있는가?"

"나쁜 자식! 고약한 놈이다!"라고 그의 친구들은 바보를 이렇게 이야기하게 되었다.

"하지만 얼마나 머리가 좋은가!"

"게다가 또 얼마나 달변인가?"라고 딴 사람이 덧붙이는 것이었다.

"그래, 확실히 천재야!"

결국에는 어느 신문 발행인이 그에게 비평란을 맡아달라고 제의해 왔다. 이윽고 바보는 언제나와 똑같은 태도, 언제나와 똑같은 말솜씨를 조금도 바꾸지 않고 모든 것, 모든 사람을 비평하게 되었다.

이제 예전에는 권위에 대하여 항변했던 그가 스스로 권위가 되었

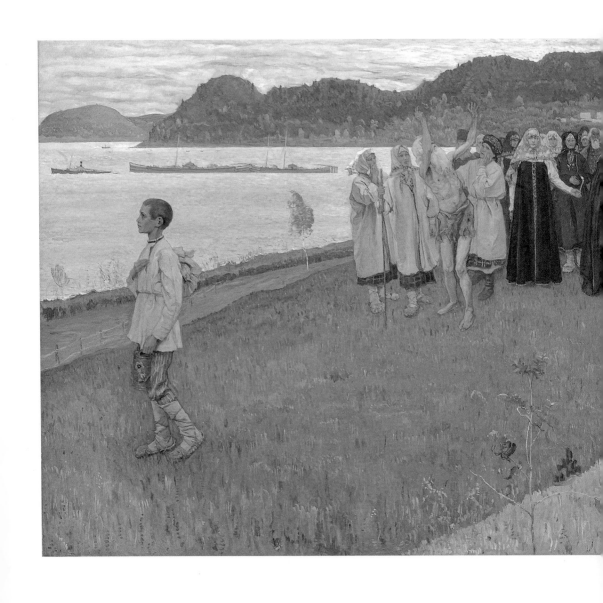

<지금 러시아에서는>, 1914년, 미하일 네스테로프(1862~1942), 캔버스에 유채, 206.4×
483.5cm, 트레챠코프 미술관, 모스크바.

던 것이다 …… 청년들은 그를 숭배하고 그를 두려워하고 있다.
불쌍한 청년들은 그렇게 하는 것 외에 무엇을 할지 알지 못한다.
숭배와 믿고 따르는 것에는 정확히 자신만의 기준과 판단이 뒤따
라야 하는 것이다. 그러나 많은 경우에 숭배하지 않는다고 하면,
시대에 뒤처지게 되고 마는 것이 아닐까, 혹시나 자신의 무지가
드러나지 않을까 두려워 숭배하는 척한다.
그래서 수많은 겁쟁이 사이에서는 바보가 마구마구 설치게 되는
것이다.

_투르게네프의 산문시 「바보」 중에서

현실의 불합리를 벗어나기 위해 개혁과 변혁을 꿈꾸는 것은 당연
하다. 각계각층의 모두가 모여 한마음 한뜻으로 새로운 세계를, 새
로운 질서를 말한다. 서로가 생각을 내놓고 함께 하기를 다짐하며
같은 유토피아를 그려 넣으며 미래를 설계한다. 성직자도, 귀족도,
군인도, 철학자도, 젊은이도, 늙은이도 현실의 팍팍함을 토로하며
더 나은 세계를 만들자 한다.

그러면서 모두가 한곳을 보고 있다. 그런 그들이 바라보는 곳에는

벌거숭이 미치광이가 신의 탈을 쓰고 구원을
흉내내고 있다. 벌거숭이 임금님 나라의 백성
처럼 거짓 진실에 마음을 다하여 충성을 맹세
하고 있는 것이다.

작가 네스테로프는 러시아가 꿈꾸는 이상향
은 미치광이가 서 있는 그곳이 아니라 바로 저

순수한 소년이 쳐다보는 저 멀리 어딘가에 있
다는 걸 보여준다. 그것이 신의 세계일 수도
있고, 아니면 다른 물질의 세계일 수도 있다.
하지만 분명한 것은, 현재 모두가 바라보는 이
현실이 궁극적인 목표가 아님을 명백히 말한
다는 점이다.

맑은 지성으로 깨어나 세상을 보아야 한다

네스테로프는 〈지금 러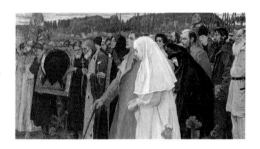
시아에서는〉에서 무리
의 대중을 그리는데 당
대를 이끌어가던 여러
지성인을 등장시킨다.
레닌도 보이고 톨스토이도 있으며, 도스토예프스키도 있고, 솔로비
요프도 있다. 바로 당시 러시아 정신을 상징하는 인텔리겐차들이
다. 그들이 틀렸음을 지적하는 것이 아니다. 지금 시대가 제시하는
그 모든 것을 잘 읽어내고 생각해서 판단해야 한다 말하는 거다. 시
대에 대한 진지한 고민, 성찰이 필요하다는 걸 그림으로 보여주는
거다.

그렇게 작가는 지금 러시아에서 행해지는 모든 일들이 참인지 거
짓인지를 그림을 통해 진지하게 질문하고 있다.

레닌(1870~1924): 러시아
의 혁명가·정치가. 소련
최초의 국가 원수. 러시아
10월 혁명의 중심인물로
서 러시아파 마르크스주
의를 발전시킨 혁명이론
가이자 사상가이다. 무장
봉기로 과도정부를 전복
하고 이른바 프롤레타리
아 독재를 표방하는 혁명
정권을 수립한 다음 코민
테른을 결성하였다.

솔로비요프(1853~1900):
러시아의 철학자·문명 비
평가·시인. 신비주의의
입장에서 신앙과 지식의
융합을 꾀하고 사유와 외
계의 근저에 궁극의 원리
로서 절대적인 정신이 있

음을 지적, 마르크스의 혁명 사상에 대립하였다. 도덕의 기초를 염치·연민·종교성·심정 등에 두고 인간의 최고 형식은 신인神人이라고 주장하는 등 러시아 최초의 독창적인 철학설을 피력하였다. 상징주의 시인으로도 유명하다.

인텔리겐차 지적 노동에 종사하는 사람, 즉 지식 노동자 계층(계급)을 말한다.

미하일 네스테로프(1862~1942)

풍경화가이자 종교화가. 자신만의 독특한 색채를 이용, 종교적 주제와 러시아 현실을 함께 화폭에 녹여낸 러시아 대표 화가다. 모스크바 황실 아카데미에서 공부하였으며, 1910년까지 키예프와 상트 페테르부르크에 살면서 성 블라디미르 성당 등에 프레스코화 작업을 했다. 작품 초기에는 초상화나 풍경화 등 일상이 담긴 그림들을 그렸으며, 후에 역사화, 종교화에 몰두하여 이 분야의 대가가 되었다. 주요 작품으로 〈은둔자〉(1889), 〈어린 바르톨레메오의 꿈〉(1890~1891), 〈고요〉(1903) 등이 있다.

일리야 레핀 ● 아! 자유

새로운 시대, 변혁의 시대가 도래한다

새로운 시대가 거대한 파도처럼 밀려온다. 한 쌍의 젊은 남녀는 파도의 중앙에 서서 온몸으로 그것을 만끽한다. 파도는 금방이라도 남녀를 집어삼킬 듯 포효한다. 앞으로 펼쳐질 새로운 미래를 당당하게 받아들이고, 진정한 자유를 만끽할 것이다.

레핀이 이 그림을 그릴 당시는 미술계는 물론이고 러시아 사회 전반에 혁명의 기운이 꿈틀대던 시기이다. 러시아 그림은 시대상을 반영하던 사실주의에서 벗어나 다양한 사조의 그림이 봇물처럼 터져

<아! 자유>, 1903년, 일리야 레핀(1844~1930), 캔버스에 유채, 179x284.5cm,
러시아 박물관, 상트페테르부르크

나오던 러시아 아방가르드로 들어서게 된다. 화풍의 대변혁, 자유가
시작된 것이다.

레핀은 이런 변화를 자연스럽게 받아들이고 수용한다. 사회 전반
의 분위기도 혁명의 기운이 움트기 시작하고, 많은 사람들이 그런
역사적 변화를 스스로 자각하며, 그렇게 변혁의 기운이 무르익을 때
다. 〈오! 자유〉에서 포효하는 듯한 파도의 움직임은 바로 시대의 흐
름을, 자유를 갈구하는 많은 사람들의 염원을 표출한 것이다. 그 가
운데 손을 맞잡고 시대의 흐름을 타고 있는 젊은 남녀, 바로 그들이
만들어 낼 미래다.

아르카지 플라스토프 • 봄

봄은 항상 새롭다!

'낡은 말뚝도 봄이 돌아오면 새로워져 푸른빛이 된다'는 생명의
계절이 문턱에 와 있다. 겨우내 쌓인 두꺼운 눈덩이를 녹여내고 대
지는 새로운 생명의 움틈으로 약동한다. 혹독하고 기나긴 겨울을 견
뎌야 하는 러시아에서의 봄은 아주 특별한 존재다. 그림에서처럼 아
름답고 싱그러운 모습의 봄 요정은 따뜻한 봄바람이 되어 소녀의 두
꺼운 겨울 스카프를 부드럽게 열어준다. 봄 요정의 달콤함을 이만큼
잘 표현한 그림이 또 있을까? 그녀의 부드러운 쓰다듬음으로 황홀
경에 빠진 어린 소녀의 표정을 보고 있노라면 내 마음 또한 온통 꽃

밭이 된다.

러시아의 봄은 한국과 많이 달라서, 눈이 녹아 대지를 적시는 것부터 시작된다. 그림의 배경은 러시아 바냐(러시아 전통 목욕탕)로, 통나무 바깥 대지에는 아직 채 녹지 않은 눈이 쌓여 있다. 그 사이로 푸른 초록들이 삐죽 고개를 내밀고 훈훈한 바람과 함께 러시아식 사우나를 즐길 수 있는 뜨거운 계절이 시작되는 것이다. 날씨가 혹독할수록 계절의 변화에 민감하며 하늘이 선사하는 자연의 따스함에 몇 배나 감사하기 마련이다. 실패를 경험한 후에야 성공에 감사드리는 것처럼, 러시아의 혹독함을 경험하니 계절의 포근함이 너무도 황송하다. '봄철의 숲속에서 솟아나는 힘은 인간에게 도덕상의 선과 악에 대하여, 어떠한 현사보다도 더 많은 것을 가르쳐준다'는 워즈워드의 말처럼 플라스토프의 봄 요정은 삶의 진리를 부드럽게 일깨워 주는 스승과도 같다.

플라스토프의 〈봄〉은 1954년에 그려진 사회주의 리얼리즘의 작품이다. 봄의 달콤함을 노래한 그림이기도 하지만, 또 다른 뜻을 품고 있는 그림이기도 하다.

바로 해빙, 즉 소련 공산사회에 분 개혁의 바람, 민주화의 바람이 세상을 지배하던 1950년대 개혁의 새로운 표현을 나타내기도 한다.

1953년의 스탈린 사후 1956년 흐루시초프는 제20차 소련 공산당 전당대회에서 스탈린을 혹독하게 비난한다. 당시는 1954년에 에렌부르크의 『해빙』이, 1957년 파스테르나크의 『의사 지바고』가, 1962년 솔제니친의 『이반 데니소비치의 하루』가 출간되면서 자유의 물결이 밀려들던 시기이다. 이 그림은 그때의 자유의 물결, 새로운 계

<봄>, 1954년, 아르카
지 플라스토프(1893~
1972), 캔버스에 유채,
210x123cm, 트레챠코프
미술관, 모스크바.

절을 맞이하는 소련 사회의 봄을 대변하는 작품이다. 특히 이 작품은 소련 정권기에 사회성과 정치성을 반영하지 않는 자유로운 분위기를 그린 대표작이며 첫 작품으로 꼽힌다.

그런 시대상을 알고 그림을 보면, 주변은 눈이 쌓여 아직은 혹독한 추위를 느껴야 하지만 따뜻한 사우나에서 목욕을 마친 아이의 옷을 입히며 따뜻한 온기를 서로 나누는 모녀를 빗대어 새로운 시대상을 보여주고, 더 나은 미래로 나아가려는 개혁의 기운을 나타낸 그림이 아닐까, 하는 생각이 떠오른다.

아르카지 플라스토프(1893~1972)

러시아 사회주의 리얼리즘의 대표 화가이다. 20세기 러시아 예술을 대표하는 작가로 칭송되며, 특히 농민예술에 뛰어났다. 주요 작품으로 〈건초 만들기〉(1945), 〈봄〉(1954), 〈트럭 운전사의 저녁〉(1961) 등이 있다.

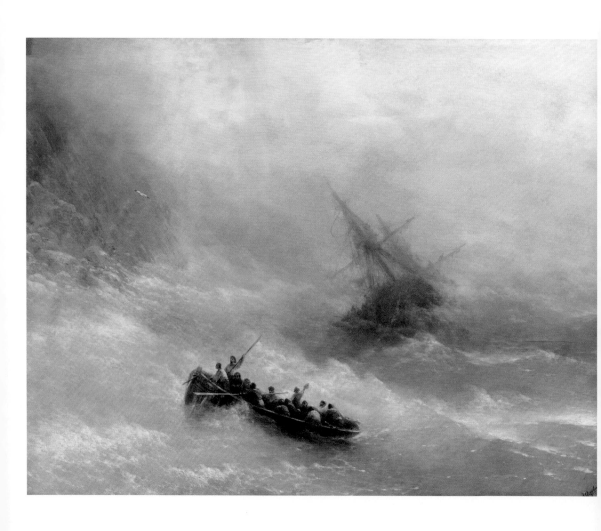

<무지개>, 1873년, 이반 아이바조프스키(1817~1900), 캔버스에 유채, 102×132.5cm,
트레챠코프 미술관, 모스크바.

이반 아이바조프스키의 '바다'

이반 아이바조프스키가 일생을 통해 그린 바다는 다양하고 다채롭다. 바다가 가질 수 있는 수만 가지 표정을 각각의 도화지에 멋들어지게 그려낸다. 울부짖고 때론 평온하며, 맑은가 싶다가도 우르르 쾅쾅 폭풍우가 친다. 꼭 우리네 인생사 같다. 아이바조프스키의 바다 그림은 감히 세계 최고 중의 하나라고 말하고 싶다. 그는 머릿속에서 숨 쉬는 수많은 바다를 이차원의 화폭에 고스란히 그려낸다. 그리고 폭우 속에 흔들리는 난파선을 그리면서도 희망이라는 메시지를 절대 놓치지 않는다.

멀리 희미하게 보이는 무지개를 그려 곧 폭풍우가 잠잠해질 것을 말해주며, 갈매기의 유유자적하는 모습을 새겨 육지가 가까이 있음을 말해주니 한 장의 그림으로 인생의 모든 진리를 깨닫게 된다.

폭풍우 치는 망망대해에 표류하면서도 붉게 타오르는 태양을 보면서 곧 하늘이 맑아질 것을 기대하게 한다. 절대불변의 법칙인 자연의 섭리는 고난 속에 늘 함께하는 희망과도 같다.

인간이 고통 속에서도 삶을 지탱해 나가는 것은 고난 속에 존재하는 희망 때문 아닌가? 자연은 거짓이 없다. 늘 진실되다. 절망이 발목을 잡더라도 희망이라는 친구가 날 일으키는 이 중요한 진리를 아이바조프스키의 그림을 보며 다시 한번 가슴 깊이 새긴다.

무지개는 희망이다. 배가 난파를 당해 구명선에 몸을 싣고 폭풍우를 헤쳐 나가고 있다. 절체절명의 위기 속에 작은 배에 의지한 그들

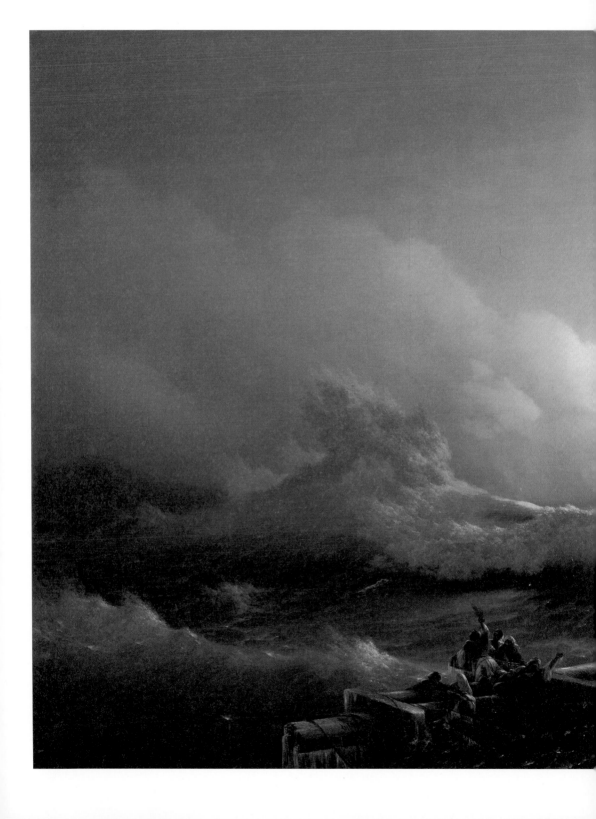

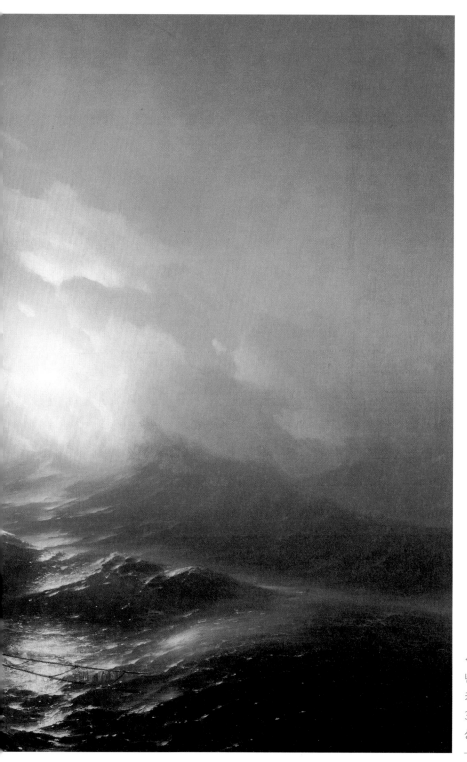

<아홉 번째 파도>, 1850년, 이반 아이바조프스키, 캔버스에 유채, 221×332cm. 러시아 박물관, 상트페테르부르크.

은 생과 사를 넘나들고 있다. 보는 것만으로도 그들의 위태로운 현실 앞에 가슴이 졸여진다. 하지만 그들은 죽음의 위기에서 벗어날 것이다. 멀리 무지개가 보이는 것은 성난 파도가 잠잠해지고 바다에 평온이 찾아올 것을 암시하며, 갈매기가 나는 것은 가까운 곳에 육지가 있음을 말해준다. 바로 그들에게 생이 다가와 있음을 알려주는 것이다.

역사의 원동력은 삶에 대한 희망이다. 뱃사람에게 가장 사납고 무서운 것으로 알려진 아홉 번째 파도가 난파당한 그들을 덮칠 것이다. 하지만 그들은 이겨낼 수 있다. 저 멀리 보이는 태양을 의지하며 이 파도만 견뎌내면 온화하고 따뜻한 바다가 펼쳐질 것이고, 유유히 나는 갈매기를 따라 가까이 있는 육지에 안착할 것이다. 우리 인생이 그러하듯, 삶의 고비를 견뎌내면 더욱 성숙한 삶이 기다리고 있다. 그렇게 아이바조프스키가 추구하는 진정한 자유의 삶, 희망의 삶은 우리 인생의 훌륭한 지표가 된다.

한 인간에게서든, 세계에서든 개혁과 변혁은 혹독한 몸살을 동반한다. 현재의 상처 난 부분을 도려내야지만 미래로의 발전을 손에 쥘 수 있는 것이다. 생과 사를 넘나드는 폭풍의 시련을 거친 후의 평온함은 몇 배의 기쁨과 행복을 안겨주듯이, 지금의 시련을 딛고 얻은 개혁의 미래야말로 참된 역사로 자리매김할 것이다. 그리고 과거든, 현재든, 미래든, 움직이는 역사의 원동력은 개개인이 가지는 삶에 대한 희망이다.

그걸 바탕으로 역사는 항상 다시 쓰여진다.

이반 아이바조프스키(1817~1900)

바다 그림의 대가. 파도 표현과 바다 거품의 아른아른 빛나는 움직임, 바다 전체의 달빛 퍼짐 등의 묘사에 탁월한 능력을 보여준다. 아르메니아 상인의 아들로 태어나 페테르부르크 미술 아카데미에서 수학하였다. 1845년 이후 출생지인 크리미아의 페오도시아에서 살면서 주로 흑해를 그렸는데, 〈아홉 번째 파도〉(1850)가 유명하다. 러시아 유일의 해양화가로서 세계적인 명성을 얻었다. 주요 작품으로 〈무지개〉(1873), 〈폭풍우 치는 바다의 배〉(1887) 등이 있다.

고독한 악마, 인간과 사랑에 빠지다

———

노을 지는 돌산에 앉아 먼 곳을 응시하는 서글픈 눈동자의 남자, 그는 악마다

어떤 말로도 위로 받을 수 없는 고독, 세상 그 무엇과도 소통하지 않으려는 고집, 참을 수 없는 고통을 인내하는 비애가 앉아 있는 모습에서 배어난다. 그는 천사였지만 천상에서 쫓겨나 악마의 모습으로만 살아야 한다. 브루벨의 악마에게서 타인을 공격하는 일반적인 데몬의 성질은 보이지 않는다. 악독하지도, 표독스러워 보이지도 않다. 상처 받은 영혼을 스스로 달래는 고독만이 화폭을 채울 뿐이다.

슬픔을 혼자 감내해야 하는 형벌을 받고 천상에서 내려온 악마, 누구와도 사랑하면 안 되는 악마, 그것이 바로 브루벨에 의해 탄생된 악마의 이미지다. 현대를 살며 절대고독을 겪어야 하는 우리 또한 천상에서 쫓겨난 천사로서 브루벨의 악마와 똑같은 형벌을 감내하고 사는 건 아닐까?

브루벨의 대표작 악마 시리즈는 러시아 낭만주의 시인 미하일 레르몬토프의 연작시 「악마」에 깊은 감흥을 받아 탄생한다. 브루벨은 그 「악마」 시에 삽화를 그리게 되는데, 당시 세계를 풍미했던 데카당스, 아르 누보의 러시아적 퇴폐미가 브루벨의 손에 의해 새로운 빛깔로 탄생된다. 브루벨은 〈앉아 있는 악마〉에서 붉은색과 푸른색의 대조를 통해 서로 반대되는 심상을 표현한다. 이런 획기적인 시

「악마」 미하일 유리예비치 레르몬토프(1814~1841)는 러시아의 시인이자 소설가로, 러시아 낭만주의의 대표자이다. 「악마」는 그가 쓴 장편 서사시다.

데카당스 '퇴폐 또는 쇠미衰微'를 의미하는 말이다.

도는 색채의 혁명을 이끌어 러시아 미술에 모더니즘이라는 새로운 생명을 불어넣게 된다.

또, 삽화 연작들은 조각조각들이 모여 있는 모자이크 느낌을 준다. 꾹꾹 누른 듯한 붓 터치는 화면이 꿈틀거리는 것 같은 리듬감을 주고, 흑백으로 표현되었지만 화려하고 눈부시다.

브루벨이 진정으로 사랑한 작가 레르몬토프는 1837년 결투로 세상을 달리한 푸쉬킨을 애도하면서, 그 비극을 낳게 한 상류 사회와 궁정의 부패와 타락상을 고발한 「시인의 죽음」을 발표한다. 하지만 황제 니콜라이 1세는 궁정을 비난한 레르몬토프의 창작 활동에 화가 나 그를 카프카즈로 추방해 버린다. 그리고 그곳에서 레르몬토프는 15세부터 써오던 자신의 서사시 「악마」를 완성, 발표한다.

레르몬토프의 「악마」의 주인공 '악마'는 천상에서 죄를 짓고 추방되어 천사였던 행복한 날들을 추억하며 외롭게 지상에서의 삶을 보낸다. 그러던 어느 날 '타마라'라는 아름다운 여인을 만나게 되고, 악마에게는 허락되지 않은 인간과의 깊은 사랑에 빠진다. 악마는 그녀의 약혼자를 죽이면서까지 타마라를 열렬히 유혹한다. 두려움에 떨던 타마라도 결국엔 악마의 사랑을 받아들이지만, 그와 사랑의 밤을 보낸 그녀는 바로 목숨을 잃게 된다. 사랑을 해선 안 된다는 형벌을 어긴 악마는 그 죄의 대가로 타마라의 영혼을 빼앗긴 것이다. 그리고 타마라를 잊지 못하는 악마는 카프카즈 지방을 홀로 유랑하며 고독하게 살아간다. 브루벨은 바로 서사시 속 악마를 그림으로 묘사하고 있다.

악마에게는 천상과 지상의 삶이 모두 존재하기에 선과 악, 사랑과

상징주의와 연관된 19세기의 미술 및 문학운동으로. 퇴폐적인 것을 특징으로 하며 자연적인 것보다 인위적인 것의 우월성을 믿었다. 문학에서는 원래 로마제국 말기의 병적인 문예의 특징을 가리켰으나, 19세기 말에 보들레르와 베를렌의 영향을 받은 모리스 드 블래시, 로랑다 이아드, 로당바크, J. 모레아스 등 상징파 시인들이 데카당(퇴폐파, 1886~89)이라고 자칭하여, 이후 그들의 예술적 경향을 데카당스라고 칭하였다.

아르누보 새로운 예술이라는 뜻의 프랑스어에서 유래했다. 19세기 말기에서 20세기 초기에 걸쳐 프랑스에서 유행한 건축, 공예, 회화 등 예술의 새로운 양식으로, 식물적 모티브에 의한 곡선의 장식 가치를 강조한 독창적인 작품이 많았으며, 20세기 건축이나 디자인에 많은 영향을 미쳤다. 유럽뿐만 아니라 미국과 남미에 이르기까지 영향을 주었다.

미움, 열정과 냉담이 내면에 혼재한다. 현실 세상에서의 악마는 이 두 세계의 끊임없는 충돌에 놓여 있다. 그렇기에 악마는 현실을 외면하고 고독하게 살아갈 수밖에 없다. 우리 인간이 가진 고독 또한 여기에서 비롯된 게 아닐까?

브루벨 • 악마 시리즈

현실의 불합리에 적응하지 못하는 두 작가의 깊은 고뇌가 바로 이 악마에 투영되어 있다. 그렇게 탄생된 '악마'를 보면서 그의 내면을 들여다보면 고독이 가슴속 깊이 사무쳐 옴을 느낀다.

고독한 악마! 석양빛에 앉아 쓸쓸히 세상을 바라보는 상처 입은 데몬. 물결치는 검은 머리칼과 단단한 근육, 굳게 깍지 긴 손, 금방이라도 눈물이 뚝 떨어질 것 같은 검은 눈동자. 악마라는 존재마저 까마득히 잊게 만든 아름다웠던 사랑을 그리며 살아가야 하는 절대고독의 악마. 그것은 상실 속에 살아가는 바로 우리의 모습이다. 앉아 있는 악마가 내뿜는 심연의 무게감이 육중하게 밀려든다.

레르몬토프의 시 「악마」에 브루벨이 그린 삽화

검은 눈동자의 악마. 우수에 젖은 서글픈 눈빛이 악마의 공허한 내면을 그대로 보여준다. 하늘나라에서 쫓겨난 천사는 악마의 모습으로 절대고독을 겪으며 하루하루를 보낸다. 공허한 눈빛과 꽉 다문

<앉아 있는 악마>, 1890년, 미하일 브루벨(1856~1910), 캔버스에 유채, 116.5×213.8cm,
트레챠코프 미술관, 모스크바.

<악마의 얼굴>(레르몬토프의 시 「악마」의 삽화), 1890~1891년, 미하일 브루벨,
카드보드에 검은 잉크.

입술이 고독에 몸부림치는 악마의 슬픔을 대변하는 것 같다.

지상을 떠돌던 악마는 어느 날 작은 마을에서 왕자와 이웃나라 공
주 타마라의 약혼식을 보게 된다. 악마는 춤추는 공주의 아름다움에
푹 빠져 열렬히 구애하게 된다. 기쁜 표정으로 춤을 추고 있는 타마
라와 한쪽에서 이들을 보고 있는 악마의 쓸쓸한 모습이 대조를 이룬
다. 카드보드에 검은 잉크로 그려진 삽화들이지만 모자이크같은 터
치, 화려한 장식적 패턴들로 인해 무채색의 그림이란 게 믿기지 않
을 만큼 화려하다. 환희에 들떠 춤추는 타마라 공주의 모습을 황홀
경에 젖어 바라보는 악마! 공주를 사랑하는 마음과 왕자와 공주의
약혼에 대한 질투심이 교차하는 오묘한 표정의 악마가 신비롭다.

<춤추는 타마라>(레르몬토프의 시 「악마」의 삽화), 미하일 브루벨, 카드보드에 검은 잉크,
트레챠코프 미술관, 모스크바.

<말을 탄 사람>(레르몬토프의 시 「악마」의 삽화), 미하일 브루벨, 카드보드에
검은 잉크, 트레챠코프 미술관, 모스크바.

타마라에게 불행이 닥친다. 타마라에 대한 사랑이 차고 넘친 악마
는 공주의 약혼자를 죽여 버린다. 말 위에서 죽어가는 약혼자의 긴
박함이 부루벨의 자유로운 터치에서 묻어난다.

타마라가 슬픔에 잠겨 있다. 충격에 휩싸여 흐느끼는 그녀에게 악
마는 달콤하게 속삭인다.

"너무 아름다운 당신, 나를 믿어요. 나를 사랑해 주시오. 나는 당
신을 위해 내 모든 것을 바치리다."

진심을 다해 그녀를 위로한다.

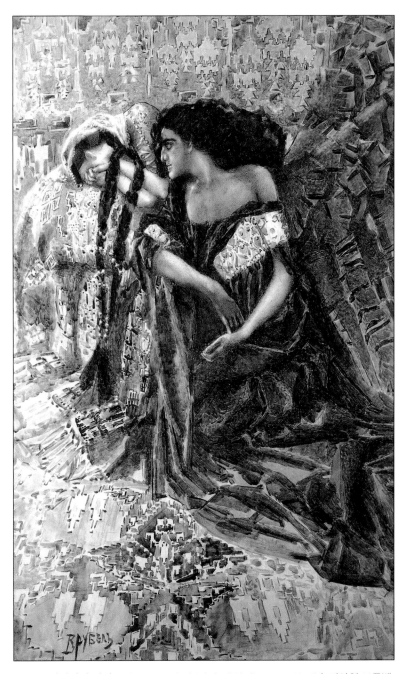

<타마라와 악마>(레르몬토프의 시 「악마」의 삽화), 1890~1891년, 미하일 브루벨,
카드보드에 검은 잉크, 트레챠코프 미술관, 모스크바.

<타마라와 악마>(레르몬토프의 시 「악마」의 삽화), 1890~1891년, 미하일 브루
벨, 카드보드에 검은 잉크.

"나는 악마요. 하지만 겁내지 마시오. 나는 당신 속에 있는 지나간
나의 고통을 사랑하고 나의 사라진 젊음을 사랑하오."
"우리 이야기를 누가 듣겠어요!"
"우리는 눈에 띄지 않을 거야. 신은 지상이 아닌, 하늘의 일로 바
쁘니까."

두려움에 떨던 타마라도 악마
를 사랑하게 되고 영원을 약속
하는 밤을 보내지만, 인간인 타
마라는 죽게 된다. 외로이 살아
야 하는 신의 형벌을 어긴 악마
에 대한 노여움의 표시로 신은
그렇게 타마라의 목숨을 앗아가
버린다. 신의 명령을 어긴 악마
에게 다시 한번 혹독한 벌이 내
려졌다.

<누워 있는 타마라>(레
르몬토프의 시 「악마」의 삽
화), 1890~1891년, 미하
일 브루벨, 카드보드에 검
은 잉크.

싸늘한 주검으로 누워 있는 타마라. 악마는 그녀의 영혼만이라도 함께하길 원했으나 천사는 타마라의 영혼마저 거두어가 버리고, 악마는 쓸쓸히 지상에서의 고독한 삶을 영원히 이어간다. 레르몬토프의 「악마」를 브루벨의 삽화와 함께 보면 인간에게 내려진 형벌 중에 가장 혹독한 것은 고독, 외로움임을 알 수 있다.

미하일 브루벨(1856~1910)

화가이자 무대 디자이너. 키예프의 키릴로프스키 수도원의 벽화를 복원하는 일을 하였으며, 모스크바로 와서는 마몬토프의 오페라극장에서 무대미술을 담당, 일련의 대장식大裝飾 패널을 완성하기도 했다. 1889년에는 아브람체보 파에 가입하여 많은 전시회에 참여했다. 그는 러시아 미술이 사실주의 화풍에서 러시아 아방가르드, 모더니즘으로 넘어가는 교량 역할을 하며 러시아 미술사에 한 획을 그은 작가이다. 신화·성서·영웅서사시와 문학작품을 주제로 한 많은 작품을 남겼으며, 강렬한 개성과 대담한 구도와 필치 등으로 독자적인 미적 세계를 확립하였다. 주요 작품으로 〈악마〉(1890), 〈술탄왕 이야기〉(1900), 〈라일락〉(1900) 등이 있다.

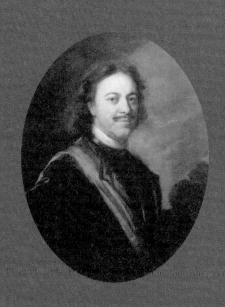

모든 것이 헛되도다 ― 절대 권력

인간의 욕망은 권력의 최정점을 꿈꾼다

누군가는 많은 것을 희생하면서까지 높은 곳에 있는 권력을 손에 넣으려 안간힘을 쓴다. 권력을 향해 돌진하는 이들에게 이쯤에서 그만두고 주변을 돌아보라 충고해도, 그들의 욕망은 그칠 줄 모른다. 결국엔 천륜도, 인륜도 저버리고 끝도 모를 나락으로 추락하는 것이 권력의 노예가 된 자들이 보여주는 속성이다. 부모와 반목하고 형제끼리 칼을 겨누며 부부가 서로 죽이는 권력, 우리는 그렇게 권력의 시녀가 되어 비참한 말로를 걷는 수많은 위정자들을 보아 왔다.

러시아도 예외는 아니다. 아비가 자식을 죽이고, 아내가 남편을 독살하며, 동생이 누이를 살해하는 그런 피비린내 나는 권력투쟁들로 러시아 황실의 역사는 점철돼 있다. 그렇게 서로 죽이고 죽는 암투 속에서 일생을 메마르게 살아가다 명을 다하지 못하고 쓸쓸히 사라지는 것이 러시아 권력자들의 삶이었다.

그런 황실의 역사적 사건들을 러시아 화가들은 솔직하게 그려낸다. 권력이 주는 화려함도 표현하지만 힘을 잃었을 때의 초라함도 보여주고, 최고 정점의 그들을 칭송하기도 하지만 추락했을 때의 허무함 또한 서슴지 않고 그린다. 그렇게 표현된 헛되고 헛된 권력의 화무십일홍을 러시아 그림을 통해 살펴보자.

일리야 레핀 • 황녀 소피아

표트르 대제, 이복누이를 처단하다

미간을 찌푸리고 꽉 다문 입술에서 터져 나오는 탄식을 억누르며 분노를 참고 견디고 있는, 긴장과 초조, 불안에 떨고 있는 저 여인은 누구일까? 바로 표트르 대제와의 권력 싸움에서 참패하고 노보데비치 수도원에 위폐된 황녀 '소피아 알렉세예브나'이다.

숨을 참으며 화를 견디고 있는 여인의 고충이 화폭을 통해 묻어나고 있다. 그녀의 머리카락 가닥가닥도 분노로 이글대는 느낌이다. 하지만 날아가는 비눗방울 터지듯 허무한 분노일 뿐, 피도 눈물도 없는 왕권 쟁탈전에서 참패한 황녀는 죽을 때까지 수도원 밖을 나가지 못하는 비운의 공주가 된다. 권력이 가지는 속성에서 연민은 없다. 처참하고 잔인하게 상대를 제압하지 않으면 내가 나락으로 떨어지는 것이 권력투쟁의 섭리다.

소피아는 표트르 대제의 이복 누나다. 소피아는 친동생 이반 5세와 이복동생 표트르 1세가 공동 차르가 된 1682년, 아직 어린 그들을 대신해 7년간 섭정을 한다. 그렇게 권력의 맛을 본 소피아는 훗날 차르의 자리를 놓고 표트르 대제와 왕위 쟁탈전을 벌인다. 싸움에서 지게 된 소피아 공주는 노보데비치 수도원에 갇히고, 1704년 47세의 나이로 죽을 때까지 15년 동안 이 수도원 밖을 나갈 수 없었다. 그림의 배경이 수도원이다.

노보데비치 수도원 모스크바 남서쪽에 자리하며, 16, 17세기에 이른바 '모스크바 바로크 양식'으로 건축되었다. 모스크바의 방어 체계에 통합된 수도원 중 하나로, 차르 일가와 귀족 여성들이 이 수도원을 이용하였고, 왕족과 귀족의 묘지로 쓰였다.

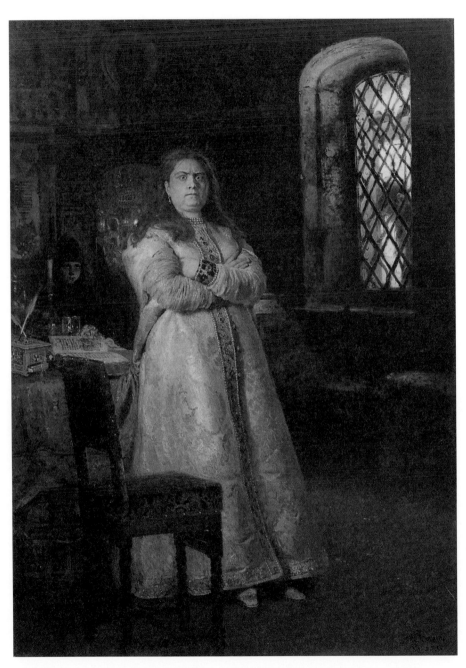

<노보데비치 수도원에 감금된 지 1년 된 황녀 소피아 알렉세예브나>(1698년 표트르 대제가 그녀의 친위병을 처형하고 추종자들을 고문하고 있을 때), 1879년, 일리야 레핀, 캔버스에 유채, 204.5x147.7cm, 트레챠코프 미술관, 모스크바.

왕권을 잡은 표트르 대제는 정적 소피아 공주의 측근을 한 명도 남김없이 처단한다. 소피아 친위대 1,700여 명을 숙청하고, 핵심 인물 세 명은 공주 처소 바로 밖에서 처형한 후 그림처럼 창 앞에 목을 걸어놓았다. 감히 하늘 아래 최고 권력자인 자신에게 덤빈 소피아의 교만에 대해 잔인하게 보복한 것이다.

그렇게 손발이 묶인 채로 자신의 살점과 같은 지지자들이 죽어가는 것을 지켜봐야 하는 소피아 공주의 심경은 어떠했을까? 피비린내 나는 권력 싸움에서 모든 것을 잃은 소피아 공주, 그 권력의 덧없음이 그림에 잘 나타나 있다. 곧 미쳐 버릴 듯 메말라 보이는 소피아의 심경 표현이 너무도 생생하다.

발렌틴 세로프 • 표트르 대제

새로운 수도의 건설자, 표트르 대제

1712년 표트르 대제는 러시아의 수도를 모스크바에서 상트페테르부르크로 옮긴다. 유럽으로 향하는 새로운 창을 열겠다는 굳은 의지로 네바 강 하구에 도시를 세우고, 지금까지 러시아에 뿌리 깊이 박혀 있던 여러 구습들을 도려내는 강력한 개혁의 칼날을 휘두른다. 그런 표트르 대제의 강력하고 에너지 넘치는 의지를 세로프가 그려낸다.

2미터 장신의 건장한 체구의 대제는 지팡이를 짚고 무리의 맨 앞에 당당히 서서 아직 개발되지 않은 네바 강변을 힘차게 걸어간다. 저 멀리엔 대제가 개발한 함선도 보이고 미래에 갖춰질 상트페테르부르크의 도시화 모습도 보인다.

　하지만 세상사 모든 일이 양면의 칼날을 가지고 있는 것처럼 대제의 급진적 개혁 정책은 많은 부작용을 초래하기도 한다. 그림에서처럼 뒤따르는 수행자들은 대제와 보폭을 맞추려 애쓰지만 어딘지 모르게 역부족으로 보인다. 온몸을 에는 듯한 네바 강변의 칼바람을 견디지 못해 두 손으로 머리를 감싸고 있는 수행원들의 모습은, 개혁의 속도를 감당해 내지 못하는 당시 러시아의 힘든 현실을 풍자적으로 보여준다.

　사실 현세의 후손들은 표트르 대제의 손에 의해 바로잡아진 여러 근대적 개혁에 박수갈채를 보내지만, 구습을 버리고 새로운 물결을 받아들여야 했던 대제 시대의 사람들은 급진적인 개혁의 속도에 적응하지 못해 우왕좌왕 고충을 겪었을 것임에 분명하다.

<표트르 대제>, 1907년, 발렌틴 세로프(1805~1911), 캔버스에 유채, 68.5×88cm, 트레챠코프 미술관, 모스크바.

안드레이 마트베예프 • 표트르 대제의 초상

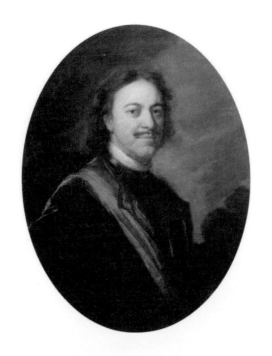

<표트르 대제의 초상>,
1724~1725년, 안드레이
마트베예프(1701~1739,)
캔버스에 유채, 78x61cm,
에르미타쥐 박물관, 상트
페테르부르크.

왕좌 위의 대혁명가, 표트르 대제

만약에 표트르 대제가 없었다면 오늘날 러시아는 어떻게 되었을까?

실제로 표트르 대제의 개혁 정책은 혁명 그 자체였다. 서유럽을 통해 선진문물을 배워 온 대제는 제일 먼저 단발령을 내렸다. 길게 늘어뜨리고 다니던 귀족들의 수염을 자르라 명한 것이다. 귀족들은 신을 거스르는 행동이라 주장하며 강하게 반발하지만 무조건적 복종을 요구하고 자르지 않는 귀족에겐 어마어마한 세금을 물렸다. 거

312

추장스럽게 소매를 늘어뜨린 러시아 전통 복장 또한 금하고 실용적인 서유럽 의상을 받아들였다.

유럽 열강과의 싸움에서 승리하기 위해 상비군제를 도입하고 군사 학교를 세우고 무기를 개량했다. 직접 군함을 만들어 당시 북유럽 최강이었던 스웨덴과 전쟁을 벌여 승리함으로써 러시아의 옛 영토를 수복했으며, 스웨덴이 장악하고 있던 발트 지역을 차지하였다.

행정기구를 개편하고, 세수를 호구제에서 사람 개개인마다 부과하는 인두세로 바꿨다. 총주교제를 없애고 교회가 국가에 귀속되도록 체제를 개편하였다. 공장을 짓고 우랄산맥을 개발하였으며, 전국에 학교를 세우고 대학의 전신이라 할 수 있는 아카데미도 설립하였다. 인재를 서유럽으로 유학 보내 선진 문물을 배워 오게 했다.

러시아 최초의 신문을 발행하고, 문자를 개량하고, 슬라브 숫자를 아라비아 숫자로 바꾸고, 역법도 개정하여 성서를 기준으로 천지창조의 순간부터 햇수를 세고, 9월부터 새해를 시작하는 기존의 달력을 폐지하고 율리우스력을 새 달력으로 채택했다. 이것이 러시아 혁명 전까지 시행된 러시아 구력이다.

여성에게 자유로운 외출을 허용하고 남녀가 모임에서 자유롭게 교제토록 했으며, 식사 에티켓과 기본적인 예의, 복장 등에까지 세심한 지시를 내렸다.

한마디로 폭풍과도 같은 개혁, 변혁이었다. 그렇게 옛 구습 러시아와 이별하고 새로운 러시아와의 만남을 이뤄낸다. 단시간에 러시아는 근대화로의 문을 활짝 연 것이다. 그래서 러시아의 근대화 속도를 이백 년 앞당긴 개혁이라 평한다.

이런 강력한 개혁을 이끌어내는 대제의 강하고 힘찬 이미지가 마트베예프의 초상화에 잘 나타나 있다. 또렷한 눈빛, 고집 있어 보이는 콧날, 꾹 다문 입술, 카리스마 넘치는 얼굴에 황제로서의 기품마저 깃들어 있다.

그러나 이 개혁들은 대부분 위로부터의 강제적 개혁이다. 표트르 대제는 대다수의 농민들을 농노에 편입시켜 농노제를 강화한 장본인으로, 대제 이후 로마노프 왕조가 끝날 때까지 러시아 내부 분쟁의 씨앗을 만든다. 이는 러시아에서 세계 최초의 공산주의 혁명이 일어나게 된 원인 중의 하나로 꼽힌다. 또한 러시아 전통을 무시하고 서유럽 생활방식만을 고집해 전통을 고수하는 러시아인들의 큰 반발을 산다. 근대화의 업적과는 달리 민중들의 큰 호응을 얻지 못한 반쪽짜리 개혁이었던 것이다.

———

바실리 수리코프 • 스트렐치 처형의 아침

불통의 정치, 표트르 대제

그림의 배경은 러시아 모스크바의 심장 '붉은 광장'이다. 뒤쪽으로 아름다운 성바실리 성당이 보이고, 오른쪽엔 크레믈 궁의 하얀 석조벽이 보인다. 표트르 대제 시기에 모스크바 크레믈은 현재의 붉은 벽돌이 아닌 흰색 석조 건물이었다.

314

표트르 대제가 강력한 개혁 정책을 펼치던 당시 황제의 총병 (Strel'ch, 이반 뇌제 시절 창설된 사격부대)들이 반란을 일으킨다. 대제는 특별군제를 폐지하고 상비군제를 운영하면서 황실에 속한 총병 또한 여기에 편입시킨다. 한마디로 구조조정을 통해 총병의 수를 대폭 줄인 것이다. 그렇게 쫓겨난 총병들이 대제의 비합리적인 개혁 정책에 반기를 든다. 하지만 이 반란은 순식간에 제압되고 총병들은 붉은 광장에 마련된 처형장에서 형장의 이슬로 모두 사라진다. 이 일로 사형 당한 총병의 수만도 2,000명이 넘는다.

바실리 수리코프의 〈스트렐치 처형의 아침〉은 바로 그 처형 장면이다. 한 무리의 사형수들이 형장의 이슬로 사라질 순간을 기다리고 있다. 정확히 알 수는 없지만 자욱한 안개 속에 을씨년스러운 싸늘함이 느껴지는 것을 보면 늦가을이거나 초겨울일 것이다. 계절의 느낌이 이들의 비극을 한층 더 슬프게 한다. 세상과 작별해야 하는 반란군들은 제각각의 모습으로 현재의 운명을 받아들인다.

시작되었다! 군복이 벗겨진 블라우스 차림의 남자를 시작으로 모두 단칼에 베어질 것이다.

사내를 끌고 가는 사형 집행자의 번뜩이는 칼이 섬찟하다. 총병의 가족들은 탄식한다. 아내는 절규하고 아이는 엄마의 품에서 공포에 떨고 있다. 자식을 보내야 하는 어머니는 땅바닥에 주저앉아 통곡한다.

표트르 대제가 말을 타고 위풍당당하게 그림 오른편에 나타났다. 완고한 모습의 황제는 두 눈을 부라리며 서 있다. 나를 따르지 않는 자 곧 죽음이다, 라고 외치는 듯 보인다. 대제의 시선이 빨간 두건을

크레믈 궁 중세 러시아의 성벽으로, 오랫동안 러시아 황제의 궁이었으나 18세기 초 상트페테르부르크로 수도를 이전한 후 한때 러시아 중심 궁으로서 기능을 잃었다가 1918년 이후 소련정부의 본거가 되었다. 현재의 크레믈 궁은 모스크바 강을 따라 한 변이 약 700m의 삼각형을 이루고, 높이 9~20m, 두께 4~6m의 벽으로 둘러싸여 있다. 성내에는 3대 성당인 성모안식성당(1475~1479), 성수회보성당(1484~1489), 천사장성당(1505~1508)을 비롯하여 많은 교회당과 수도원, 궁전, 관청, 탑 등이 있다. 중앙에는 높이 100m의 이반 대제 종탑이 서 있는데, 이 자리가 모스크바의 정중앙에 해당한다고 한다.

<스트렐치 처형의 아침>, 1881년, 바실리 수리코프(1848~1916), 캔버스에 유채, 223x383.5cm, 트레챠코프 미술관, 모스크바.

쓰고 하얀 블라우스를 입은 남자와 대각선으로 마주보며 견제하고 선다. 급진 개혁을 추구하는 대제와 러시아 전통을 고수하려는 보수파와의 대립이다. 그림에서 구습을 상징하는 사람들은 모두 러시아 전통 복장을 입고 있다. 팽팽하게 맞서며 신경전을 벌이는 듯 보인다.

하지만 총병을 대표하는 남자의 손에 들려진 촛불이 꺾인 것을 보니 대제의 한판승이다. 총병들의 분노를 맞받아치며 개혁의 고삐를 절대 늦추지 않겠다는 눈빛을 보낸다. 결국 대제는 어떤 희생을 치르고라도 개혁에 박차를 가할 것이다. 대제 옆에 서 있는 외국 사신은 개혁을 반대하는 러시아인들을 이해하지 못하겠다는 듯 고개를 갸웃거리고 있다.

세상이 급변하고 있다. 유유히 흐르는 역사라는 시간의 강 속에 수많은 민중들은 물살을 탄다. 급류에 휩쓸리기도 하고 물길을 만들어 새로운 흐름을 열기도 한다. 수리코프의 그림 속 민중들은 지금 급류에 휩쓸려 허우적대고 있다.

하지만 작가는 여기서 정확히 짚어낸다. 대제를 비롯한 소수의 개혁자들이 시대를 이끌어 앞서 가더라도 역사의 주인공은 지금 쓰러져 통곡하는 저 수많은 민중들임을, 그들의 삶이 모여 러시아 역사가 이루어지는 것임을 분명히 보여준다. 지도자가 민중이 나아갈 방향을 제시한다면, 발을 내딛는 건 민중이다. 그래야 역사가 시작된다. 지도자는 민중을 선택할 권리는 없다. 선택권은 오로지 민중에게만 있다. 그러므로 위정자들은 힘껏 백성을 살피고 그들과 소통해야 함을 수리코프는 말하고 싶어한다. 하지만 현재 표트르 대제의

급진적 개혁 앞에 그의 백성이 아파한다. 수리코프는 자신의 그림을 통해 민중과의 소통은 안중에도 없이 독선적으로 자신의 생각만을 밀고 나가는 위정자를 조용히 꾸짖고 있다.

1881년 3월 1일 바실리 수리코프의 첫 작품 〈스트렐치 처형의 아침〉이 이동파 전시회에 출품되었다. 이날은 황제 알렉산드르 2세가 암살된 날로 러시아는 새로운 역사적 전환점을 맞게 되는 날이었다. 당시는 허울뿐인 농노해방을 실시한 후 계속되는 기만 통치로 민심이 들끓던 시기였다.

황제는 왕관이 주는 달콤한 유혹을 내려놓지 못하고 움켜쥐고 있다가 결국은 나로드니키(인민주의자) 혁명파가 던진 폭탄에 목숨을 잃는다. 참으로 허무한 권력자의 말로다.

결국 소통이 최고의 덕목임을 암시하며 이 그림을 그린 수리코프의 염원과는 달리, 알렉산드르 2세 이후 왕권에 오른 3세는 더욱더 불통정치를 강화하고 니콜라이 2세에 이르러 결국 로마노프 왕조는 멸망하게 된다.

나로드니체스트보(인민주의): 1860년대 러시아에서 생겨난, 혁명적 민주주의 입장에 선 사상과 운동. '브 나로드(인민 속으로)!'라는 슬로건으로부터 이 명칭이 생겨났다. 인민주의는 부분적으로 종래의 귀족을 대신하는 소위 잡계급雜階級 출신의 인텔리겐차에 의해 주창되었으며, 러시아적 후진성을 과대평가하고 거기에서 이상적 사회가 생길 수 있다고 보는, 일종의 공상적 사회주의이다.

니콜라이 게 • 표트르 대제와 황태자 알렉세이

아버지가 아들을 죽였다

그것도 고문을 해 죽였단다. 사고도 아니고 반역을 꾀했다 하여 황
제로서 정적을 물리쳤다. 아버지가 일주일도 넘게 아들을 고문한 끝
에 오스트리아 황제와의 모반 음모를 자백 받고 사형을 선고한다.
황제라는 권력은 부자간의 천륜도 저버리고 혈연의 정도 뛰어넘을
만큼 감정의 철벽을 두르게 하는 것일까. 우리나라 역사에도 아비가
자식을 죽이는 사건이 있는 것을 보면 동서고금을 막론하고 권력은

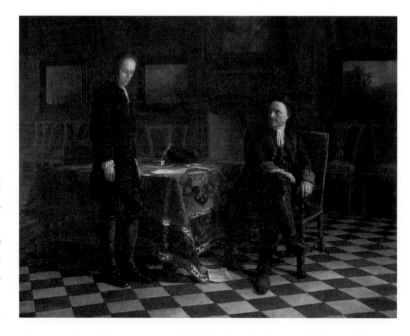

<페트로고프에서 알렉세
이 황태자를 문책하는 표
트르 대제>, 1871년, 니
콜라이 게(1831~18940)
캔버스에 유채, 147×
299cm, 트레챠코프 미술
관, 모스크바.

천륜을 뛰어넘는 그 무엇인가보다. 바로 러시아 판 사도세자와 영조다.

의자에 앉아 매서운 눈으로 아들을 노려보고 있다. 감히 아버지를 쳐다보지도 못하고 하얗게 질려 애써 외면하고 있는 황태자 알렉세이 표트로비치(1690~1718). 그는 표트르 대제와 첫 번째 부인 로푸히나 사이에서 태어난 맏아들로 왕위 계승자다. 어릴 적 자신의 어머니가 사치스럽고 나약하다 하여 아버지에게서 버림받는 것을 보고 아버지를 증오하게 되고, 자연스레 대제의 개혁정책에 반하는 러시아 구 풍습들을 숭상하게 된다. 그런 왕자가 아버지의 눈엔 발끝의 티눈같이 성가신 존재였으리라. 아들에 대한 연민의 정이 조금도 없었는지 표트르 대제는 아들이 죽은 다음날에도 스웨덴과의 싸움에서 승리한 폴바타 전투를 기념하는 파티를 열고 향연을 즐겼다 하니, 참으로 놀라울 따름이다. 최고의 권력에 앉아 있는 그들을 지탱해 주는 힘은 무엇일까? 권력의 맛을 보면 인간의 기본 감정이란 것이 마비되는 것일까?

바닥에 나뒹구는 서류를 보니 아버지의 생각에 미치지 못하는 아들의 부족함을 나무라고 있는 듯하다. 실제로 황태자 알레세이는 유약하고 내성적이며 러시아 정교에 심취한 인물이었다. 그림에서도 왕자는 어딘지 모르게 병약해 보인다. 그에 비해 표트르 대제에게서 뿜어 나오는 풍채는 당당함을 넘어 공격적이다.

니콜라이 게의 독특한 화풍, 모델의 대조적 표현을 통해 주제의 효과를 극대화시킨다. 그림에서 대제와 황태자는 모든 면에서 비교된다. 한쪽은 병약하고 다른 한쪽은 힘이 넘치고, 한쪽은 외면하고

한쪽은 노려보고, 한쪽은 서 있고 한쪽은 앉아 있다. 이 모든 대립적 구도가 체스판 모양으로 퍼져나가는 바닥과 함께 그림의 극적 긴장감을 더해 주고 있다. 작가는 차분하고 냉정하게 이 둘을 그려내고 있지만, 어쩌면 작가의 객관적 표현이 그림 내면의 잔인한 운명을 더욱 부각시키는 깃 같아 안타까워질 따름이다.

이반 니키틴 • 표트르 대제의 죽음

바니타스 바니타툼 옴니아 바니타스, 헛되고 헛되니 모든 것이 헛되도다

죽음을 비켜갈 수 있는 절대 권력이 있을까? 아무리 세상을 움켜쥐고 천하를 호령해도 죽음이란 거대한 산 앞에 인간은 무릎을 꿇을 수밖에 없다. 권좌에 있는 그들은 세상 모든 것을 손안에 넣고 주무르며 이 모든 부귀영화가 영원할 거라 착각할지도 모른다. 그래서 자신의 피붙이에게 칼을 들이대 파리 목숨처럼 날려 버리고도 권력에 의존하며 생을 살아가는 게 아닐까?

쓸쓸히 생을 마감하는 대제의 주검 앞에서 다시 한번 권력 무상의 허망함을 느낀다. 인간이 제일 모르는 것이 죽음이라고 도스토예프스키는 말하지 않았던가! 누이를 죽여 권좌를 얻고 아들을 죽여 자리를 지키던 천하의 표트르 대제다.

<표트르 대제의 죽음>, 1725년, 이반 니키틴(1680~ 1742), 캔버스에 유채, 36.6x54.4cm, 러시아 박물관, 상트페테르부르크.

그러나 대제에게 세상의 가장 무서운 적이 감기였을까? 한겨울 차가운 얼음물에 빠졌다가 약한 열병을 앓기 시작하는데 그게 원인이 되어 세상을 달리한다. 세상 모든 것이 손안에 있으니 건강마저도 자신의 편이라 생각했는지, 그 와중에도 술을 독으로 마시던 습관을 버리지 않고 또한 열정적으로 국사를 돌봤다 하니 참으로 미래를 내다보지 못하는 권력자의 오만함이다.

부귀영화와 최상의 권력! 세상을 호령하는 권력자들도 죽음 앞에서는 다 부질없고 허무할 뿐이다.

바실리 수리코프 • 알렉산드르 멘시코프

강력한 군주 기쁨에 넘쳐 군사들 앞에서 실전처럼 말을 달렸네
황제는 전장을 뚫어지도록 쳐다보았네
그 뒤를 따라 뾰뜨르의 용장들이 말을 타고 무리 지어 달려갔네
조국의 운명이 위태로울 때 국난과 전쟁의 어려움 속에서
그의 동지들이며 사랑하는 아들들이
그들 중에는 명문 귀족 셰레메쩨프도 부류스, 보우루, 레쁘닌도
군주에 버금가는 권력가가 된 태생이 비천한 행운아도 있었네

_ 푸쉬킨의 서사시 〈뽈따바〉 중에서*

십년 가는 권세 없고 열흘 붉은 꽃 없다

표트르 대제는 멘시코프(1673~1729)를 '가장 친한 친구이자 형제'라고 불렀다. 궁정 마구간 총감독의 아들로 태어나 대제의 최측근이 되어 많은 전쟁에서 공을 세우고 '러시아 왕자'라는 칭호까지 받은 인물이다.

<베레죠프 촌의 멘시코프>, 1883년, 바실리 수리코프(1848~1916), 캔버스에 유채, 169×204cm
트레챠코프 미술관, 모스크바.

크론시타트 러시아 상트
페테르부르크로부터 서쪽
으로 약 32km 떨어져 있
는 핀란드 만에 있는 코틀
린 섬에 위치한 도시이다.
표트르 대제에 의해 수도
상트페테르부르크의 방위
를 위한 요새가 만들어졌
고, 1720년대에는 발트함
대의 주력기지 역할을 했
다. 지금은 다리와 터널을
이용해서 자동차도로로
연결되어 있어서 차로 갈
수 있다.

멘시코프는 1703년 초대 상트페테르부르크 총독이 되고, 수도 및
크론시타트 요새 건설을 감독하였다. 한마디로 대제시절 국가의 2
인자였다. 표트르 대제 사후에는 예카테리나 1세의 즉위에 힘써서
권력을 잡고, 사실상 러시아 제국의 지배자가 되었다. 딸 마리아를
표트르 2세와 약혼시키고 황제의 장인이 되어 권력의 영원한 존속
을 꾀하였으나 귀족의 반대에 부딪혀 실각하였다. 그 후 시베리아의
베레조프로 유형 당하여, 그곳에서 죽었다.

실각하여 유배된 권력자, 권세가 다한 권력자의 고독을 화가 수리
코프가 그린다. 커다란 주먹을 불끈 쥐고 미래를 다짐하는 멘시코프
지만 이미 되돌리기에는 늦어버린 감이 있다. 모든 것이 다 허무한
것임을 색 바랜 갈색 톤의 색채가 대변해 준다. 다만 아버지의 신세
와 함께 시베리아에서 혹독한 삶을 살아야 하는 딸들의 청춘만이 안
타까울 뿐이다. 풍요롭던 귀족의 삶에서 하루아침에 조락한 그녀들
의 삶에 병마마저 찾아온 것인지 검은 옷을 입은 셋째 딸은 병색이
완연하다. 참으로 부질없는 과거의 부귀와 영화다. 권력!! 높이 올라
가면 갈수록 추락의 폭도 큰 법이다.

바스네초프 • 이반 뇌제

하늘은 높다. 그러나 차르는 더 높고 더 멀다

"차르는 민중의 목자로서 귀족의 권리를 존중하고, 평민의 생활을 보호해 주어야 한다"는 측근 안드레이 쿠르프스키의 충언에 이반 뇌제(이반 4세, 1530~1584)는 다음과 같이 대답했다.

"러시아의 차르는 전제군주이므로 누구의 말도 들을 필요가 없다. 차르는 신께서 내리신 노예들을 뜻대로 부릴 권리가 있다. 차르가 설령 부도덕한 일을 저지르더라도, 신하가 차르의 명령에 복종하지 않는다면 그것은 중죄일 뿐 아니라 영혼을 지옥에 떨어뜨리는 짓이다. 신하는 군주를 맹목적으로 따르라는 것이 신의 지엄하신 명령이기 때문이다."

악행의 길을 걷는 권력자의 사고와 언행은 동서고금을 막론하고 일치한다. 참으로 교만하다! 최고 권력자인 자신 외 나머지 모든 인간은 노예인 것이다.

하늘 아래 절대 권력 이반 4세

세상의 중심이며 진리며 법인 러시아 황제 이반 뇌제! 자신의 말을 거역하면 그 어떤 이도 단칼에 베어 버리는 이반 뇌제를 러시아 화가 바스네초프가 그렸다. 계단을 걸어 내려오는 이반 뇌제는 딱 그

대로 심술 맞고 고집스러운 늙은이다. 어떤 타협도, 여유도 보이지 않는다. 모든 것을 경계하고 의심하는 눈초리가 너무도 실감나게 그려져 있다. 계단 끝 왼쪽으로 좁게 난 창문 사이로 모스크바 크레믈 근처 풍경이 보인다. 마치 세상에 군림하는 이반 뇌제를 떠받드는 것처럼 대제의 발 아래로 세상이 펼쳐진다.

이반 4세는 어떻게 뇌제, 즉 "그로즈니(공포, 잔혹)"라는 이름으로 불려지게 되었을까?

구중궁궐은 어차피 '피로 씻은 집'이라 일컫는다. 그 속에서 일어나는 상상초월의 사건들을 어릴 적부터 겪으며 자란 이반 4세가 올바른 정신일 수 없다는 것이 후세의 평이다. 이반 4세는 아버지 바실리 3세와 그의 두 번째 부인 엘레나 글린스카야 사이에서 1530년에 태어났다.

아버지인 바실리 3세가 러시아 정교회의 반대를 무릅쓰고 재혼하였으므로 이반 4세는 출생 전부터 왕조를 파멸의 길로 몰아갈 불길한 아이라는 저주에 시달렸다. 이반 4세가 3살 되던 해에 아버지 바실리 3세가 사망하고, 아버지의 유언에 따라 이반 4세는 모스크바의 공후로 등극했지만 너무 어렸기 때문에 처음에는 어머니 엘레나 글린스카야가 섭정을 맡았다.

그녀의 곁에는 미하일 숙부가 정치적 후원자로 자리잡고 있었다. 하지만 어머니 엘레나는 당시 대귀족 오볼렌스크 공후에게 마음을 뺏긴 후 미하일 숙부와는 정치적인 적대관계에 놓여 서로 칼을 겨눈다. 그녀는 숙부를 죽이지만, 그녀 또한 다른 귀족들에 의해 독살당한다. 이 구중궁궐의 피 튀기는 암투를 여덟 살밖에 되지 않은 이반

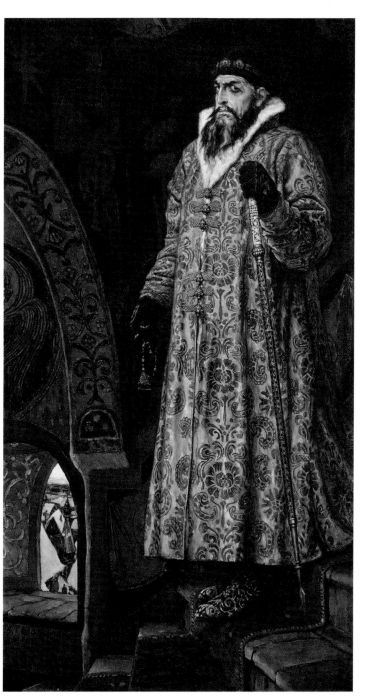

<이반 뇌제>, 1897
년, 빅토르 바스네초프
(1848~1926), 캔버스에
유채, 247x132cm, 트레
챠코프 미술관, 모스크바.

4세는 고스란히 보고 자란다. 그러면서 자신도 삶과 죽음의 경계에 서서 미래를 기약할 수 없는 날들을 보낸다.

이반 4세는 크레믈 궁에 갇혀 먹을 것도 제대로 먹지 못하고 언제 살해될지 모르는 불안감에 떨며 하루하루를 보낸다. 혼자 버려진 이반 뇌제는 크레믈 궁의 탑에서 작은 동물들을 집어 던져 죽이는 일을 즐겼으며, 화가 나면 말을 타고 온 모스크바 성내를 휘젓고 다니며 채찍으로 사람들을 마구 후려치고 다녔다고 한다. 그 광폭한 성격을 옆에서 다독이며 쓰다듬어 줄 사람이 그 누구도 없었던 것이다.

게다가 1553년 이반 4세는 중병에 걸려 오래 살 수 없을 것이라는 이야기를 듣고 신하들에게 생후 5개월 된 아들, 드미트리에게 충성 서약을 하도록 명령한다. 하지만 이반 뇌제의 충실한 충복이었던 아다셰프, 실베스트르 등은 뇌제의 이복 동생 블라디미르 스타리츠키를 황제에 옹립하려고 한다. 반역을 꾀한 것이다. 그러나 이반 뇌제는 기적적으로 쾌차하고 충복들이 배신했다는 사실을 알고 배반감에 치를 떤다. 또 1560년 목숨처럼 아끼던 황후 아나스타샤가 죽게 되자, 사악한 반역자들이 왕비를 죽였다고 생각하게 되었고, 더욱 광폭해진다.

"군주가 잘못해도 신하는 무조건 복종해야 한다"며 악행을 거듭한다. 많은 사람들이 죽어나가고 귀족들은 재산을 몰수당하고 영토를 뺏기고 극도의 공포정치가 펼쳐진다. 그래서 이반 뇌제, 즉 공포스러운 이반이라는 별명이 붙게 되었다. 그런 포악한 군주를 바스네초프는 아주 실감 나게 표현해 내었다.

일리야 레핀 • 이반 뇌제와 그의 아들 이반

아들을 때려죽인 피의 차르, 이반 뇌제

이 그림은 앞에서 소개한 바 있다. 여기서 이 그림을 다시 이야기하는 이유는 역사적 사건을 바탕으로 이반 뇌제를 살펴보기 위함이다.

 1581년 그때 이반 4세는 아들이 자신의 말을 거역한다며 창으로 아들의 관자놀이를 찔러버린다. 당시 극도의 공포정치를 펼친 이반 뇌제는 자신의 말을 조금이라도 거역하는 자는 누구

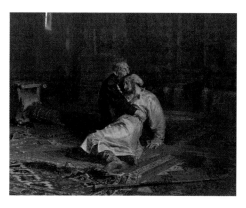

<1581년 11월 16일 이반 뇌제와 그의 아들 이반>, 1885년, 일리야 레핀(1844~1930), 캔버스에 유채, 트레챠코프 미술관, 모스크바.

든 단칼에 베어버리곤 하였다. 아들은 물론이고 임신한 며느리조차도 행동이 단정치 못하단 이유로 때려 유산까지 시키는 패륜을 저지른다. 순간의 광기를 참지 못해 아들에게 창을 휘둘렀지만 피 흘리며 쓰러지는 아들을 부둥켜안고 자신의 행동을 자책한다.

 그런 황제의 일생을 돌아보면 신을 능가한다는 러시아 황제의 권력, 참으로 허무한 것이다. 순간의 광기를 참지 못해 아비가 아들을 죽이고, 어느 누구도 믿지 못해 하루하루를 불안에 떨며 살아야 하는 최고 권력자의 삶! 역사가 반증해 주듯이, 그들의 권력은 손가락 사이로 빠져나가는 모래알임을 지금의 위정자들도 마음에 깊이 새기길 기대한다.

러시아 화가들이 들려주는 이반 뇌제의 일화

이반 뇌제는 어느 누구도 믿지 못하고 독살과 암살에 대한 두려움으로 평생을 불안에 떨었다고 한다. 유일하게 믿었던 사람이 첫 번째 부인인 아나스타샤 황후였는데, 그녀의 갑작스러운 죽음은 황제의 내면에 잠자고 있던 광폭한 성격을 일깨운다. 그러면서 주술이나 미신 등에 집착하게 되는데, 특히 보석을 수집하는 일에 몰두하고 그 보석들이 불운한 기운에서 자신을 지켜 줄 거란 강한 믿음을 갖게 된다. 그래서 러시아 황실 유물 중에 이반 뇌제 시대 만들어진 작품에는 독특한 보석들로 장식된 것이 많다.

특이한 보석을 모으고, 틈만 나면 보석을 만지작거리며 색이 변하나 안 변하나를 살폈다고 한다. 그 당시에는 보석도 은처럼 독이나

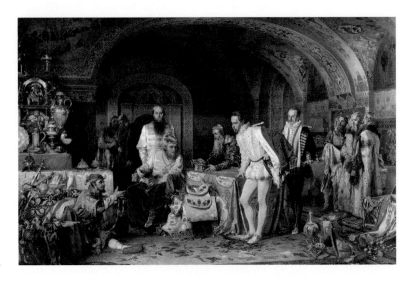

<제롬 호시에게 보물을 보여주는 이반 뇌제>, 1875년, 알렉산드르 리토프첸코(1835~1890), 캔버스에 유채, 153×236cm, 러시아 박물관, 상트페테르부르크.

병을 판별하는 능력이 있다는 믿음이 있었기 때문에 자신이 병에 걸리면 보석의 색이 변할 거라 믿었다. 또 낯선 사람에게 자신의 보석을 만지게 해서 색이 변하면 그를 경계했다. 리토프첸코의 그림은, 제롬 호시라는 영국 사신이 찾아왔는데 그에게 자신의 보물을 보여주는 장면을 표현한 것이다. 보석을 만지게 해서 그를 판별하기 위함이었다.

알렉산드르 리토프첸코(1835~1890)

러시아 역사화가로, 〈카론 죽은 자의 영혼을 망각의 강을 따라 운반하다〉(1861)로 러시아 황실 금장 메달을 받았다. 1868년 작 〈소콜니치〉는 17세기 러시아 의상을 입은 남성 상반신 에튜드로, 이 작품으로 실력을 인정받아 아카데미 회원이 되었다. 〈모스크바 대주교인 성 필립의 관 앞의 황제 알렉세이 미하일로비치와 대주교 노보고라드스키 니콘〉이 대표작이다.

황후 아나스타샤를 잃은 후 이반 뇌제는 마음의 안정을 찾지 못하고 걸핏하면 황후를 갈아치웠다. 아홉 번의 결혼을 하였으며, 그로 인해 네 번 이상의 결혼을 허락하지 않는 러시아 정교와도 강하게 부딪힌다. 그래서 마지막 두 명의 황후와는 결혼식도 올리지 못했다.

바실리사 멜렌티예바는 뇌제의 여섯 번째 황후로 미모가 아주 뛰어나 황제의 총애를 한몸에 받는다. 한창 그녀에 대한 사랑이 무르익을 무렵, 이반 뇌제는 사랑하는 마음 가득 담아 잠들어 있는 바실리사를 지켜본다. 그림이 바로 그 장면이다.

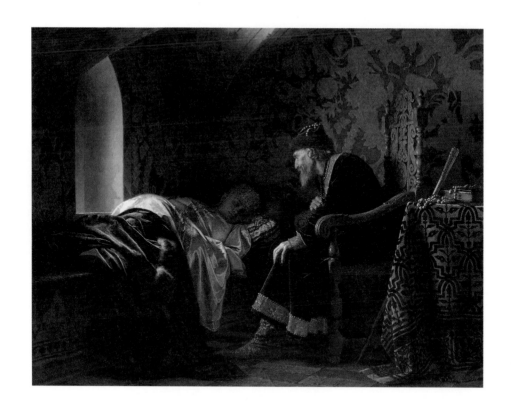

<바실리사 멜렌티예바의 잠자는 모습을 바라보는 이반 뇌제>, 1875년, 그레고리 세도프(1836~1886), 캔버스에 유채, 137x172cm, 러시아 박물관, 상트페테르부르크.

———

그러나 이게 무슨 운명의 장난인가? 갑자기 바실리사는 잠꼬대로 다른 남자, 귀족의 이름을 부른다. 정말로 황후의 애인이었는지, 아니면 그냥 말 그대로 잠꼬대인지는 아무도 모른다.

이후 어떤 일이 벌어졌을까? 상상 그 이상이다. 다음날 아침, 뇌제는 총주교를 불러 국장國葬이 있을 것임을 알리고 신하들에게 커다란 무덤 두 개를 팔 것을 명한다. 그러고는 바실리사와 잠꼬대의 주인공 귀족을 잡아들여, 그들에게 간통죄를 물어 둘 다 산채로 묻어버린다. 보이는 것처럼 온화한 느낌의 그림은 아니다. 정말 잔인하고 광폭한 왕임에 틀림없다.

그레고리 세도프(1836~1886)

모스크바 회화 조각 건축학교에서 그림을 공부하였으며, 1857년 예술 아카데미 회원이 되었다. 1867년 파리로 이주하여 〈어둠 속의 예수〉를 그려낸다. 하지만 파리에서 눈이 멀게 되고, 그는 결국 러시아로 다시 돌아와 교회 그림을 주로 그린다.

하늘 아래 최고 권력자 이반 뇌제도 죽을 때가 되니 마음이 약해져 과거를 뉘우치고 싶은 것인지, 아니면 회개를 통해 영생으로 거듭나길 원해서인지 수도원장에게 삭발례를 행해 달라고 청한다. 방 안에 있는 사람들이 뜬금없다는 표정으로 쳐다보고 있다.

가톨릭에서도 평신도가 수도자나 성직자로 입문하는 의미로 거행하던 삭발례가 있고, 그리스 정교회에도 독서직讀書職에 오르는 사람에게 삭발례를 거행한다. 생전에 죄를 씻고 싶었는지 수도사가 되기를 갈망하던 뇌제는 그 일이 있은 후 얼마 지나지 않아 체스를 두던 중 뇌출혈로 사망한다.

동서양의 역사를 돌아보면 폭군의 말로는 거의 비슷하다. 모두가 반쯤 미쳐나가 처참하게 끝을 맺는다. 이반 뇌제 또한 예외는 아니어서 죽기 전 많은 시간을 발작과 후회의 눈물, 또는 폭정을 거듭하며 조금씩 메말라갔다 한다. 바로 신분 고하를 막론하고 우리 가슴엔 양심이란 것이 존재하기 때문일 것이다.

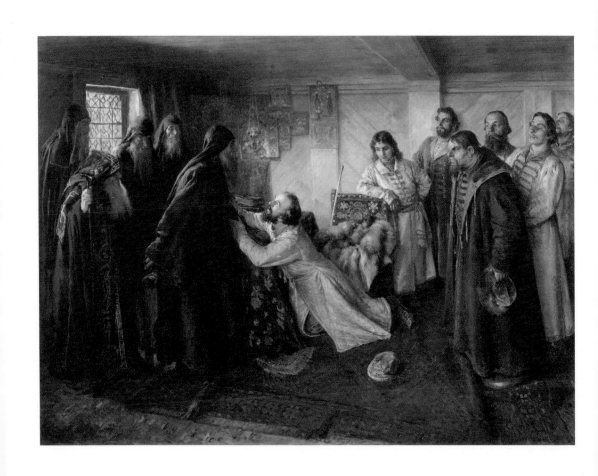

<수도원장 코르닐리에게 수도사가 되게 해달라고 청하는 이반 뇌제>, 1898년, 클라브디 레베데프(1852~1916), 캔버스에 유채, 106.6x144cm, 벨라루스 국립 박물관, 민스크.

추상미술의 선구자, 말레비치

그림, 아는 만큼 보인다

저 까만 네모가 미술사에 큰 획을 그은 대작이란다.

"도대체 뭐야?"

"이 정도면 나도 그리겠네. 음…"

"물감도 필요 없이 경제적인 그림이군."

2차원 화폭에 네모, 세모, 동그라미를 나열해 놓은 작품 앞에서 '뭐지?'를 조용히 속삭이며 이러쿵저러쿵 한다. 그리고, 도통 무슨 뜻인지 몰라 '아, 현대미술 어렵구나! 골치 아파!'가 된다. 추상미술의 아름다움을 처음부터 느끼기는 힘들다. 누군가에게는 표현할 수 없는 강렬한 느낌을 주기도 하지만 또 다른 누군가에게는 혼란만 줄 수도 있다.

우리가 쉽게 다가갈 수 없는 말레비치의 추상미술은 그림이 위치한 전후 미술사 배경과 작가의 의도를 어느 정도 이해해야 작품에 다가가 대화할 수 있다. 그렇게 이해된 그림 앞에서 우리는 '아하!' 하며 무릎을 치게 된다. 결국 현대 미술에 대한 이해는 '보고, 느끼고, 생각하고, 알아야 하는 것, 곧 지식을 습득해야 한다'는 것을 전제 조건으로 한다.

"나는 나 자신을 제로의 형태로 만들었다. 그리고 무에서 창조로 나아갔다.

그것이 절대주의고 회화의 새로운 리얼리즘이고 대상이 없는 순수한 창조다."

_카지미르 말레비치

아주 옛날부터 생각해 오던 관념을 제로로 만들란다. '작가가 뭐를 그렸냐'를 파악하고 이해하려 애쓰는 건 의미가 없고 내가 본 대로, 느낀 대로가 중요하단다. 아주 쉽고 단순한 논리지만, 이 사실을 쉽게 받아들이기 위해서는 미술사에 대한 이해가 따라야 한다.

말레비치가 활동한 20세기 초반 세계 미술은 여러 화파, 주의, 표현 등이 다양하게 시도되고 그려지던 시기다. 과거 보이는 그대로 재현하는 것이 미술 활동의 목적이던 시대를 지나, 표현의 주체가 색채인가 빛인가를 논하던 시대에, 인상주의를 거쳐 야수파, 고흐, 고갱, 입체파 등 여러 미술 사조의 다양한 작품들이 쏟아져 나오는 그런 시기였다.

이때 말레비치는 기존의 모든 예술 사조에서 빠져 나와, 그림의 소재를 재현하는 어떤 행위도 생략해 버리는 독특한 화풍을 제시한다. 당시 센세이션을 일으킨 입체파마저 대상을 해체한 것이지 소재마저 생략해 버린 것은 아니었다. 하지만 말레비치는 무중력 상태와도 같은 캔버스에 네모, 세모, 동그라미를 그리고, 단일 컬러에서 느껴지는 물감의 질감과 농도 등을 순수하게 느껴 보라고 한다.

작품을 보고 대상을 인식하고 서사를 파악하는 기존의 감상법에

인상주의 미술에서 시작하여 음악·문학 분야에까지 퍼져나갔다. 인상주의미술은 공상적인 표현 기법을 포함한 모든 전통적인 회화기법을 거부하고 색채, 색조, 질감 자체에 관심을 둔다. 인상주의를 추구한 화가들을 인상파라고 하는데, 이들은 빛과 함께 시시각각으로 움직이는 색채의 변화 속에서 자연을 묘사하고, 색채나 색조의 순간적 효과를 이용하여 눈에 보이는 세계를 생생하고 객관적으로 기록하려 하였다. 대표적인 인상파 화가로는 모네, 마네, 피사로, 르누아르, 드가, 세잔, 고갱, 고흐 등을 들 수 있다.

야수파 포비즘fauvisme. 20세기 초 프랑스를 중심으로 한 유럽에 나타난, 강렬한 색채와 거칠고 직접적인 표현으로 도발적이고 격정적인 특징을 보여준 일련의 화가들을 가리킨다. 중심 인물인 앙리 마티스를 비롯, 알베르 마르케, 라울 뒤피, 모리스 드 블라맹크, 앙드레 드랭, 키스 반 동겐 등이 대표 작가다.

고갱(1848~1903): 프랑스
후기인상파 화가이다.

입체파 20세기 초기 피카
소, 브라크 등에 의해서
일어난 회화운동이다. 세
잔의 '자연물의 모든 형은
구형, 원추, 원통에서 구성
되어 있다'는 이론을 이어
받은 것으로 레제, 포코뉴,
마리 로랑생, 그레이즈 등
이 참가했고, 시인 아폴리
네르도 평론가의 입장에
서 지원했다.

미니멀리즘 단순함과 간
결함을 추구하는 예술과
문화적인 흐름. 회화와 조
각 등 시각예술 분야에서
는 대상의 본질만을 남기
고 불필요한 요소들을 제
거하는 경향으로 나타났
으며, 그 결과 최소한의
색상을 사용해 기하학적
인 뼈대만을 표현하는 단
순한 형태의 미술작품이
주를 이루었다. 미술이론
가이기도 한 도널드 주드
Donald Judd의 작품이 대
표적이다.

서 나아가 단순화된 작품에서 느껴지는 자신만의 감정과 느낌, 생각을 스스로 정리하는 진정한 의미의 감상을 하라고 한다. 그러기 위해 말레비치는 작품에서 현실과 연관되는 모든 것을 배제한다. 말레비치의 단순화된 네모, 세모, 동그라미를 통해 관람자는 순수하게 회화 자체만을 바라볼 수 있게 된다.

본 대로 느껴라

그런 말레비치 작품을 '절대주의'라 칭하고, 추상 미술의 새장을 열었다 말한다. 단숨에 이해할 수 있는 내용은 아닌 듯하나, 시기별 말레비치의 작품을 하나씩 들여다보며 그의 손에서 창조된 현대 추상 미술을 나만의 언어로 숙지하면 그가 빚어낸 새로운 상상력, 시도 등을 이해할 수 있다. 한마디로 본 대로 느끼면 되는 것이다. 미술 감상에 있어 틀리고 맞고는 절대 있을 수 없다는 것을 말레비치가 작품을 통해 보여준다. '나는 어떻게 볼 것인가'가 중요하다고 강조한다.

이런 말레비치의 절대주의는 현대 미니멀리즘의 처음이 되었고, 현재 우리 손에 쥐어져 새로운 문화혁명을 일으킨 아이패드의 디자인도 말레비치의 〈검은 사각형〉에서 비롯되었다 하니, 백 년 전 말레비치의 천재성을 눈여겨볼 만한 가치는 충분히 있다.

꽃 파는 여인

그림의 진화

말레비치는 당시 유행하던 여러 화풍의 진화를 목표로 다양한 시도를 한다. 〈꽃 파는 여인〉은 말레비치 초기 작품으로 사람을 크게 잡고 흐릿한 배경을 뒤로한 일반 사진 같은 느낌을 준다.

아련한 느낌의 배경 앞에 꽃을 든 여인을 두드러지게 그렸다. 배경은 원근적인 표현과 함께 빛을 표현한 인상주의 화풍으로 처리되어 꿈틀대는 느낌이 나고, 꽃 파는 여인은 매끈하고 깔끔한 붓 터치로 평평하게 그려져 있다. 그래서인지 화폭이 두 개로 나눠지는 느낌을 주고 꽃 파는 여인을 따로 그려 화폭에 붙여 놓은 듯하다. 꼭 보나르의 작품을 보는 듯하다.

이렇게 기존에 있던 여러 화풍을 자신만의 해석으로 재탄생시키면서 말레비치는 '절대주의'라는 추상주의에 도달하게 된다. 이를 그는 진화라 표현한다. 말레비치의 여러 작품을 보면 진화라는 이 단어의 뜻을 쉽게 받아들일 수 있다.

이렇게 중심인물을 회화 표면에 가깝게 그리는 방법은 말레비치가 입체미래주의 시절까지 계속해서 발전시킨 3차원적 원근법을 없애는 방식이라 한다.*

*캐밀러 그레이 저, 전혜숙 옮김, 『위대한 실험 러시아 미술 1863~1922년』, 시공아트, 2011, p.145.

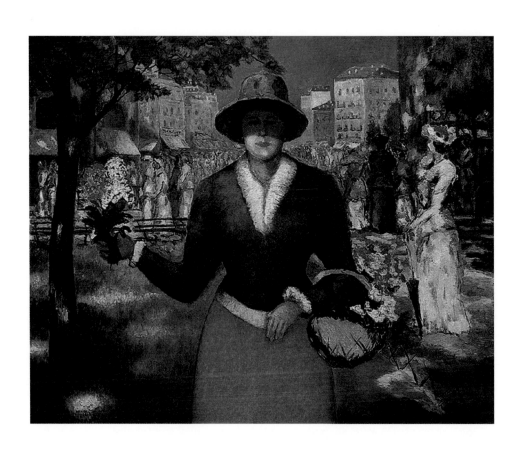

<꽃 파는 여인>, 1903년, 카지미르 말레비치(1878~1935), 캔버스에 유채,
러시아 국립 박물관. 상트페테르부르크.

자화상

평면성, 강렬한 색채, 말레비치의 초기 초상화

18세기 이전 러시아 그림은 이콘화가 대표적이었다. 본격적으로 서유럽식 회화가 등장한 것은 표트르 대제의 개혁 후인 1700년대 초반이다. 그리고 18, 19세기 두 세기 동안 폭발적으로 수많은 회화를 선보이는 과정을 거쳐 현대 추상주의의 토대를 닦는 쾌거를 러시아 미술이 이뤄낸다.

러시아 미술사의 큰 획인 추상주의의 선구자 말레비치는 러시아 이콘화의 특징을 자신의 그림에 자주 표현한다. 그러므로 현대 회화의 평면성은 러시아 이콘에서 비롯되었다 해도 과언이 아니다. 물론 이 부분에 대해서 많은 논쟁이 있을 수 있지만 우선 추상화의 토대를 닦은 화가들 중 러시아 출신이 많고, 그들은 러시아 이콘화를 현대에 맞게 재현하는 작업을 많이 한다. 그래서 이콘화와 추상화의 연결고리를 그렇게도 찾을 수 있다는 이야기다.

이 자화상은 우선 이콘화가 가지는 정면성을 충실히 따른다(*뒤의 이콘화 참조). 또 얼굴을 반으로 나눠 색채 대조를 표현하면서 하나의 얼굴이 또 다른 얼굴에 덧칠된 것처럼 그린다. 초록색 얼굴의 옆모습이 겹쳐져 보인다. 이 또한 독특한 시도로 평면 속의 입체화라 명할 수 있다. 자화상의 과감한 색채 표현은 당시 포비즘의 대가인 마티스의 강렬한 색조를 받아들여 시도한 것이다. 이렇게 말레비치는

<자화상>, 1908 또는 1910~1911년, 카지미르 말레비치, 종이에 구아슈, 27×26.8cm, 러시아 박물관, 상트페테르부르크.

절대주의로 가는 길목에서 여러 가지 예술적 시도를 한다. 그가 주장한 예술적 진화의 한 모습인 것이다.

앨프레드 바(뉴욕 현대미술관 초대 관장)는 『입체주의와 추상미술』에서, 20세기 미술사에서 말레비치가 차지하고 있는 중요성을 다음과 같이 평가했다.

"추상 미술의 역사에서 말레비치는 매우 중요한 인물이다. 그는 선구자, 이론가이며 예술가로서, 러시아의 많은 추종자들뿐 아

니라 리시츠키와 모홀리 나기를 통해, 중부 유럽의 추상 미술 발전에도 영향을 끼쳤다. 제1차 세계대전 이후 러시아에서 시작되어 서쪽을 휩쓸고, 동쪽으로 이동하고 있던 네덜란드 데 스테일의 영향력과 결합하여 독일과 나머지 유럽 대부분의 건축, 가구, 인쇄, 상업 미술에 변혁을 가져온 추상 미술의 중심에 그가 서 있었다."*

*〈말레비치와 입체-미래주의〉, 도서출판 지와 사랑 블로그에서 재인용.

러시아 대표 이콘화

노보고로트 화파, <구세주의 얼굴>

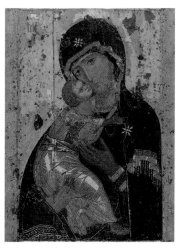

안드레이 루블로프, <블라디미르의 성모>, 트레차코프 미술관

나무꾼

회화는 사실적 재현을 벗어나 사각형, 십자가, 원을 기본으로 이루어진다

나무꾼과 통나무를 소재로 하나의 통일을 이룬다.

원통 같은 형태로 단순화된 나무와 주인공 나무꾼은 서로 하나로 어우러져 경계가 모호하다. 하지만 형태를 구분하는 색채의 대조가 두드러져 강한 인상을 준다. 도끼를 잡고 있는 팔이나 신발의 사실성은 말레비치만의 형식화된 회화 표현의 틀을 깨는 시도라 할 수 있다. 기하학적인 도형 속에서 사실적인 표현이 함께 어우러져 있으니 말이다.

원, 네모 등 간단한 도형만으로 사물을 표현하고 단순화시키는 작업은 모든 소재를 표현하는 가장 기본 중의 기본이라 할 수 있다. 바로 여기서 말레비치가 추구하는 가장 기초적인 표현 기법을 읽어낼 수 있다.

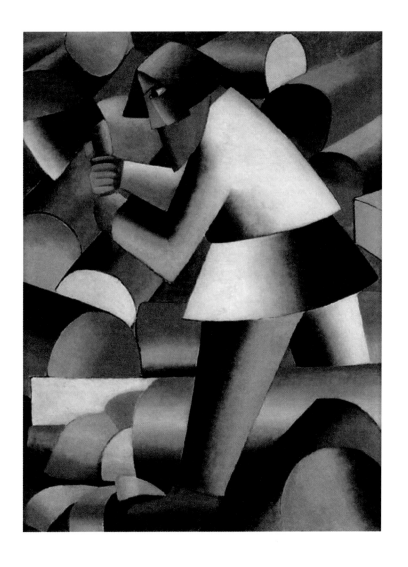

<나무꾼>, 1911년, 카사미르 말레비치, 캔버스에 유채,
러시아 박물관, 상트페테르부르크.

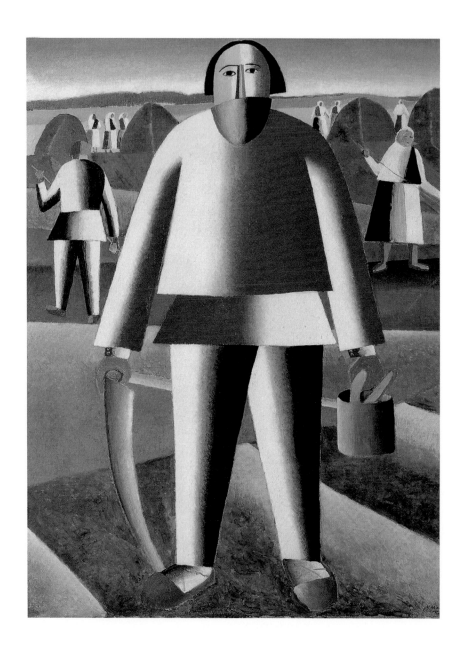

<건초 말리기>, 1911년, 카지미르 말레비치, 캔버스에 유채, 85.8×65.6cm,
트레챠코프 미술관, 모스크바.

건초 말리기

러시아 입체 미래주의 시기

동화 나라의 한 장면처럼 색채며 구성이 재미있다. 동그라미, 세모, 네모들이 서로 연결되어 소재를 통일시키고 있다. 특히 색채의 대조를 이루는 소재들은 사실성에서 벗어나 지극히 추상적이며 평면적이다. 〈꽃 파는 여인〉과 같은 구도로 화면에 바짝 붙여진 것 같은 중앙의 인물은 화폭 전체를 차지하면서 그림을 압도하고 있다. 점점 사라지는 듯한 소재들의 크기와 들판의 움직임은 평면화 속에서도 원근성을 나타내고 있고, 그로 인해 지평선이 높은 곳에 설정되어 있다. 사실성을 배제한 말레비치만의 회화적 표현이라 할 수 있다. 하지만 지평선 주변의 산, 하늘은 풍경화 같은 느낌도 준다.

검은 사각형

회화의 철학화, 사상화

일련의 여러 작품을 거치면서 말레비치의 작품은 대표작 〈검은 사각형〉에 다다르게 된다. 모든 그림은 표현하고자 하는 대상, 소재가 있다. 하지만 말레비치는 과감히 소재와 대상의 재현을 배제한다.

이 그림은 말레비치가 1913년에 오페라 〈태양에 대한 승리〉의 무대와 의상 디자인을 맡게 되면서 고안한 커튼 디자인이었다. 하얀 바탕 위에 놓여 있는 검은 사각형. 마치 칼로 자른 듯 명확히 가장자리 처리된 〈검은 사각형〉은 보이는 그대로다.

여기서 주목할 만한 것은 그림을 보고 느끼는 우리네 감정이다. 하얀 바탕 위에 검은 사각형을 보고 심오한 뭔가를 끌어낼 수 없다. 보이는 대로 느끼는 대로 해석하면 된다. 즉, 검은 사각형을 처음 보았을 때 느껴진 그 감정만이 중요한 요소가 된다. 현대 미술의 전환점이 된 검은 사각형은 현실 세계를 그대로 재현하던 과거와 결별하고 무엇과도 닮지 않은 순수한 창작물 자체를 표현하려 한 것이다. 이렇게 외부 세계의 재현을 완전히 거부하고 구체적인 형상을 없애 버린 당시 러시아의 새로운 미술을 '절대주의Suprematism'라고 한다.

이 〈검은 사각형〉은 '마지막 미래주의 전시: 0.10'에 출품되었는데, 전시된 위치 또한 중요한 의미를 가진다. 러시아는 집안의 가장 성스러운 장소에 이콘을 건다. 그런 의미를 겨냥하듯 말레비치는 이콘이 걸려야 할 장소에 검은 사각형을 걸어 전시한다. 우리를 지배하던 기존 관념들을 과감히 버리고 새로운 질서를 부여하자는 것이다. 우리 관념에 똬리를 틀고 있는 일련의 매너리즘을 과감히 버리라 얘기하는 거다. 또, 전시 제목 〈0.10〉은 대상의 소멸과 부재를 의미하는 'zero'라는 절대주의적 주제와 이를 추구하는 10명의 화가들의 전시회라는 의미다. 이때 쓰여진 수프레마티즘Suprematism, 즉 절대주의라는 용어는 최상의 주도권, 지배권을 의미하는 불어의

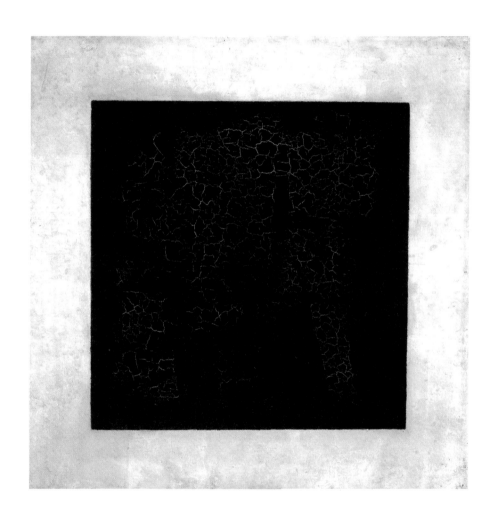

<검은 사각형>, 1913년, 카지미르 말레비치, 캔버스에 유채, 79.5×79.5cm
트레챠코프 미술관, 모스크바.

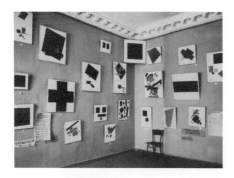

suprematie에서 차용하여 만든 말레비치 고유의 신조어다. 절대주의라는 용어는 이 전시의 팸플릿 속 〈큐비즘에서 수프레마티즘까지, 회화에서의 새로운 사실주의〉라는 선언문에서 최초로 사용되었다.

 당시 검은 사각형이 전시된 모습이다. 그림 속 벽과 벽이 맞닿은 모서리 꼭대기, 〈검은 사각형〉이 걸린 자리는 일반적인 러시아 가정집에 이콘이 걸리는 성스러운 곳이며, 손님이 러시아 집을 방문하면 주인과 인사 나누기 전에 그곳을 향해 먼저 성호를 긋는다. 말레비치는 과감히 성스러운 이콘을 내리고 검은 사각형을 걸어 새로운 관념의 시도를 꾀한다.

말레비치의 검은 사각형에서 영감을 얻어 디자인된 아이패드다.

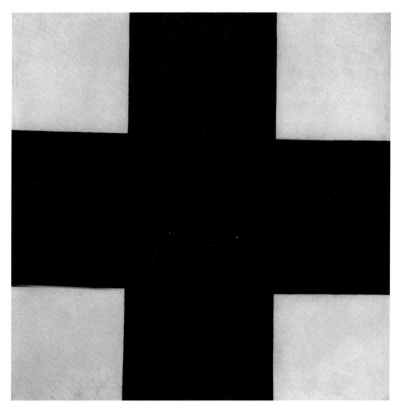

<김은 십자형>, 1923년, 카지미르 말레비치, 캔버스에 유채, 79×79cm, 러시아 박물관, 상트페테르부르크.

검은 십자형

십자가 또한 사각형에서 비롯된 형태다. 따라서 절대주의 비대상적 창조로 가기 위해서 형상들은 먼저 사각형의 상태를 거쳐야 하고, 십자가는 수프레마티즘으로 구성될 수 있는 첫 번째 형식이라고 말레비치는 설명한다. 가만히 들여다보고 있으면 사각형의 조합으로 이루어진 십자가다.

검은 원

커다란 네모 안에 동그라미, 동그라미 속에 세모, 세모 속의 네모, 세상 모든 만물이 품고 있는 가장 기본 중의 기본 형태이다. 〈검은 원〉 또한 검은 사각형에서 비롯된 추상 구성의 한 형태다. 구상 요소와 관련된 모든 소재들을 소거해 버린 원. 여기서 말레비치는 완전한 하얀색 배경 속에 들어가 있는 '완벽한 원-순수하고 기하학적인 형상'을 묘사하고자 했다. 이 검은 원은 바로 모든 것을 포용하는 유일의 형태라 할 수 있다.

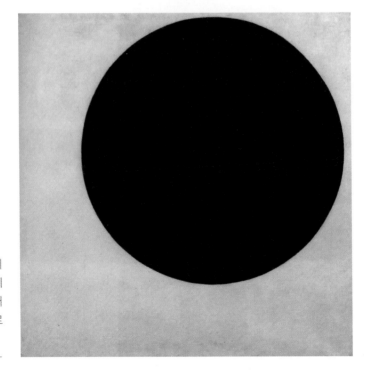

<검은 원>, 1923년, 카지미르 말레비치, 캔버스에 유채, 106×105.5cm, 러시아 박물관, 상트페테르부르크

흰색 위의 흰색

기하학적 추상미술의 선구자

말레비치는 자신의 저서 『비대상 세계*The Non-objective World*』에 수록된 논문 「절대주의Suprematism」에서 다음과 같이 쓴다.

> "절대주의자는 '가면을 쓰지 않은' 진정한 미술에 도달하기 위해, 또 이런 우월한 관점에서 순수한 예술적 감각을 통해 삶을 조망하기 위해, 주변 환경의 사실적인 재현을 의도적으로 포기했다."

말레비치는 기하학적 추상미술의 선구자였고, 그의 작품은 미니멀리즘의 효시로서 중요성을 갖는다. 후대 미술가들은 구상 미술을 벗어난 말레비치의 작품으로부터 영감을 받았다. 바넷 뉴먼, 이브 클랭, 애드 라인하르트의 단색 그림들과 엘 리시츠키의 추상화들에서 말레비치의 영향이 분명하게 드러난다. 특히 〈절대주의 구성: 흰색 위의 흰색 1918〉을 제작함으로써 아마도 말레비치는 캔버스 전체를 흰색으로 칠한 최초의 화가일 것이다. 이후 수많은 화가들이 이와 비슷한 방식으로 그림을 그렸다.

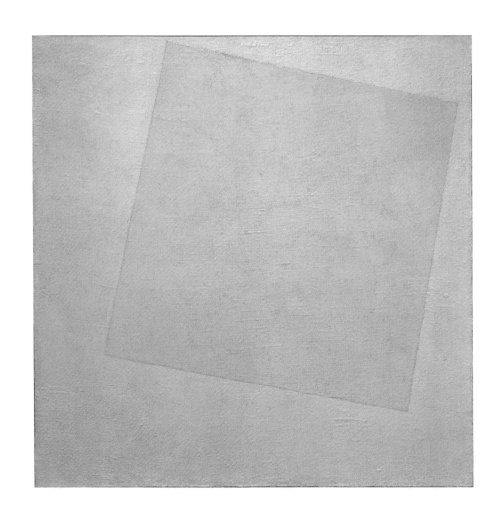

<흰색 위의 흰색>, 1918년, 카시미르 말레비치, 캔버스에 유채, 79.4×79.4cm,
뉴욕시 현대미술관, 뉴욕.

절대주의 구성

순수한 도형 형상 절대주의

"회화는 오래 전에 죽었다. 그리고 예술가 자신은 과거의 유물이 되었다."

하얀 바탕에 나열된 파란 정사각형, 검정, 초록, 노랑, 빨강, 주황 직사각형, 그리고 사다리꼴의 분홍 사각형들이다. 사각형을 기본으로 하는 아주 제한적인 형태의 도형, 말레비치가 보여주고 싶은 궁극적인 절대주의 표현이다. 최고 진리는 어떤 것도 재현하지 않는 순수한 도형으로만 표현될 수 있다는 결론을 내렸다. 이 작품은 2008년 뉴욕 소더비에서 6,000만 달러(629억 5,000만 원)에 팔려 러시아 미술 작품 중에서는 경매 역사상 가장 비싼 가격을 기록한 그림이기도 하다.

소더비 세계적인 미술품 및 골동품 경매회사.

<절대주의 구성>, 1916년, 카시미르 말레비치, 캔버스에 유채, 88.5× 71cm, 스위스 개인 소장.

풀밭 위의 소녀

러시아 아방가르드 1917년 볼셰비키 혁명을 전후로 러시아에서 일어난 실험적인 미술의 흐름 가운데 하나다. 러시아의 젊은 미술가들은 프랑스 인상주의와 후기인상주의는 물론 야수파, 입체주의, 이탈리아 미래주의와 같은 최신 경향마저 단시간에 흡수하여 여기에 러시아 고유의 민속 예술적 요소를 가미한 신원시주의 Neo-primitivism, 광선주의 Rayonism, 입체-미래주의 Russian Futurism, 절대주의 Suprematism, 이어서 구축주의 등의 새로운 움직임을 만들어 냈다.

말레비치는 초기 작품 활동에 있어 미래주의와 입체주의를 포함하여 다수의 유럽 미술 운동들에서 영감을 받아 작품을 제작했으나, 러시아 아방가르드 미술의 독특한 양식을 바탕으로 추상미술을 창시한다. 그는 순수한 단색의 배경 위에 원이나 사각형, 또는 십자형 등의 기본적인 기하학적 형태만을 남겨두고, 이를 제외한 인식 가능한 형상의 흔적들을 모두 제거한다.

1915년 12월 상트페테르부르크에서 개최된 〈0.10(zero ten)〉이라는 이름의 '마지막 미래주의 전시회(The Last Futurist Exhibition of Paintings)'에 말레비치는 흰 바탕 위에 검은 사각형 하나만을 그린 〈검은 사각형〉을 포함 35여 점의 작품을 출품한다.

그는 구상 미술을 부정했으며, 하나의 기하학적인 형태에 단 하나의 색만을 사용하는 혁신을 꾀한다. 한마디로 미술사에 큰 획을 그은 현대 추상미술의 시조라 할 수 있다. 하지만 러시아의 사회주의적 배경 하에 탄생한 사실주의 양식의 고정된 관념들을 극복할 수 없어 불우한 말년을 보내다 1935년 세상을 달리한다.

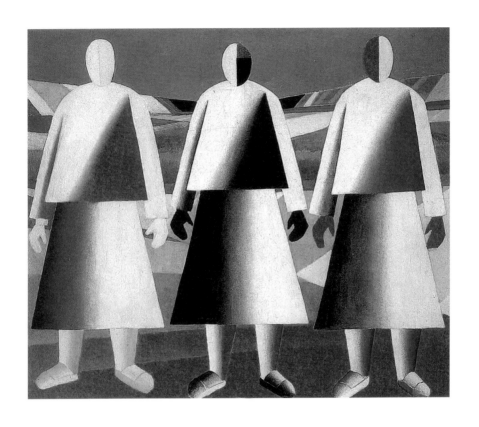

<풀밭 위의 소녀>, 1928년, 카시미르 말레비치, 캔버스에 유채, 125x106cm,
트레챠코프 미술관, 모스크바.

말 달리는 붉은 기병대

"부르주아적 퇴폐주의." 스탈린 시대에 말레비치는 이렇게 평가되었다.

한 무리의 붉은 말이 끝도 모를 넓은 길을 달린다. 그들이 달리는 그 길이 미래를 향한 길인지, 과거로의 회귀를 향한 길인지는 아무도 모른다. 절대주의의 대가 말레비치는 스탈린에 의해 형식주의자로 낙인찍히고 사회주의 리얼리즘을 표방하는 소비에트 미술과의 타협을 강요받는다.

그래서 1920년대 말부터 비구상을 벗어나 사실적인 그림을 그리기 시작한다. 하지만 그림 곳곳에 자신의 화법을 펴지 못하는 안타까움을 남긴다. 그림 곳곳에 작가의 현실과 타협할 수 없는 절대고독을 토로한다. 그런 그를 스탈린은 부르주아적 퇴폐주의라 낙인찍고 맹렬히 비난한다. 그렇게 불우한 말년을 보낸 말레비치는 1935년 암에 걸려 생을 마감한다.

러시아 아방가르드의 선두주자로서, 보는 예술에서 생각하고 철학하는 예술을 이끌어 낸 말레비치는 제자 수틴에 의해 제작된 검은 사각형으로 장식된 관에 묻힌다. 그렇게 〈검은 사각형〉이 살아생전에 이루지 못한 절대주의의 꿈을 저 세상에서라도 이루어 내라고 말레비치의 지상에서 마지막 여행길을 함께한다.

소비에트 연방의 국경을 지키러 가는 병사들을 주제로 한 〈말 달리는 붉은 기병대〉는 붉은 깃발을 꽂고 광활한 러시아 대지를 달리

<말 달리는 붉은 기병대>, 1928~1932년, 카시미르 말레비치, 캔버스에 유채, 91×140cm,
트레챠코프 미술관, 모스크바

고 있다. 하지만 말레비치가 실상 표현하고 싶었던 것은 자신이 이룩한 절대주의의 길을 달리는 미래의 인간이 아닐까 싶다. 붉은 기병대가 달리는 다양한 색채의 평면적인 길은 절대주의가 지향하는 바로 그 길이다. 그렇게 말레비치는 사회주의 찬양 일색의 예술에서 벗어나 회화가 지향해야 할 그 길로 붉은 기병대를 달리게 한다. 말레비치가 죽자 정부는 그의 많은 작품들을 강제 압수하거나 파괴했다.

기하학적 추상미술의 선구자인 말레비치의 절대주의 작품은 20세기 현대 디자인의 표본이 되었다. 또한 후에 미국에서 등장한 미니멀리즘의 기반을 마련했다는 점에서 큰 의미를 가지며, 당시부터 현재에 이르기까지 많은 미술가들에게 영감의 원천이 되고 있다.

잠자리에 들기 전 엄마 팔베개에 기대어 졸린 눈 비비며 듣던 옛날 이야기, 요즘은 책이 넘쳐나서 아주 잘 그려진 삽화에 이런저런 다양한 스토리로 아이들을 유혹하지만 불과 이삼십 년 전만 해도 지금 같은 책이 없었다. 누군가 들려주는 이야기에 귀 세우는 게 다였다. 그렇게 신화를 듣고 전설을 듣고 그리고 판타지를 들었다.

러시아는 오페라, 발레, 클래식 음악의 강국이다. 아주 옛날부터 전해 내려오는 민화나 전설을 바탕으로 수많은 작가들이 시나 소설을 쓰고 음악을 만들고 오페라로 노래하고 발레로 춤을 춘다. 그리고 러시아 사람들은 극장에서 이야기를 눈으로 보고 귀로 느끼며, 음악과 색채를, 예술을 품는다. 간략히 표현하는 러시아 예술 향유 사라 할 수 있다.

러시아 예술은 러시아만의 독특한 색깔을 품고 있다. 음악에, 문학에, 그림에, 오페라에, 발레에 러시아만의 정서가 녹아 숨 쉬고 있고, 수천 년 이어져 내려온 예술을 지금도 일상에서 일반인들이 보고 즐긴다. 생활의 한 부분인 것이다.

사실 러시아는 예술을 즐기고 체험하는 것이 목적이라면 전 세계를 통틀어 이곳만 한 곳이 또 있을까 싶을 정도로 멋진 나라다. 음악, 미술, 무용, 문학, 이 모든 것이 서로의 연결 고리를 가지고 맞물려 있다.

예술의 나라, 러시아

사람은 여러 가지 이유를 동기 삼아 삶을 살아간다. 나의 경우, 20여 년 가까운 러시아에서의 삶을 지탱해 준 큰 원동력은 예술을 즐기는 것이었다. 러시아의 그림은, 음악은, 문학은 나를 이방인으로 분류하지 않고 내가 마음을 여는 만큼 나를 받아들여 주었다. 아픈 곳을 쓰다듬어 주고, 내가 서야 할 자리를 알려 주었다. 그런 러시아 공연 작품을 바탕으로 하는 그림들을 보면서 러시아 예술의 깊이를 가늠해 보고자 한다. 어떻게 힐링 받고 어떻게 함께하는지 보여 주고 싶다.

미하일 브루벨 ● 백조공주

호수처럼 맑은 눈의 여인, '백조공주'

호수처럼 맑고 깊고 커다란 눈을 가진 아름다운 여인이 고개 돌려 우리에게 말을 건넨다. 막 날개를 펴려는 듯 깃털 하나하나의 움직임이 살아 있다. 림스키 코르사코프의 〈황제 술탄 이야기〉에서 백조공주를 연기한, 화가 브루벨의 아내 자벨라의 모습이다. 백조의 새하얀 날개에 투영된 무대 조명 빛이 백조의 순수하고 아름다운 느낌을 돋보이게 한다. 전체적으로 통일된 은빛 색감이 아주 고급스

<div style="float:right">

림스키 코르사코프
(1844~1908): 러시아의 작곡가로 국민악파 5인조의 한 사람이다. 1862년 발라키레프의 지도 아래 교향곡을 시작試作, 1865년 러시아 음악사상 최고의 교향곡을 초연하여 호평을 받았다. 5인조 중 음악 이론가·관현악의 대가로 알려진다. 또 극히 다작가로도 유명한데, 오페라에 〈금계〉(1907)와 〈백설공주〉(1881), 교향시에 〈사드코〉(1896), 교향조곡에 〈세헤라자데〉(1888) 등이 유명하다.

</div>

럽다.

화가 브루벨의 아내는 당시 유명한 오페라 가수 나제즈다 자벨라다. 특히 〈백조공주〉에서 자벨라의 음색은 천상의 소리와 같았고, 그녀가 연기한 백조의 자태는 너무 순수하고 우아해 당시 큰 인기를 끌었다. 그런 그녀의 자태가 브루벨의 그림에 그대로 배어져 있다. 그녀의 사랑스러운 눈빛에서 림스키 코르사코프의 오페라 선율이 그려지는 듯하다.

〈황제 술탄 이야기〉는 1900년 림스키 코르샤코프가 작곡한 오페라 작품으로, '알렉산드르 푸시킨'의 원작에 '페루스키'가 리브레토를 썼다. 어느 날 악마의 성에서 호박벌의 습격을 받고 있던 가여운 백조를 왕자가 구해주었는데, 그 백조가 아름다운 공주로 변해 둘이 행복하게 살았다는 줄거리다. 2막 1장에 나오는 '왕벌의 비행'이 가장 대중적이다. 자신을 구해준 왕자와 첫 만남의 설렘일까? 백조공주의 눈빛이 무척이나 신비롭고 그윽하다. 아니면 마법에 걸려 백조로 살아야 했던 시간에 대한 안타까움일까? 슬퍼 보이는 듯한 눈빛 또한 일품이다.

일렁이는 호수의 물결 표현을 위한 붓 터치와 하나하나 살아날 것 같은 깃털의 터치가 참으로 조화롭다. 속삭이듯 뒤돌아서며 말을 건네는 백조공주의 모습에 누구나 황홀감에 빠지게 된다.

역시 러시아 모더니즘의 처음을 연 브루벨의 작품이다.

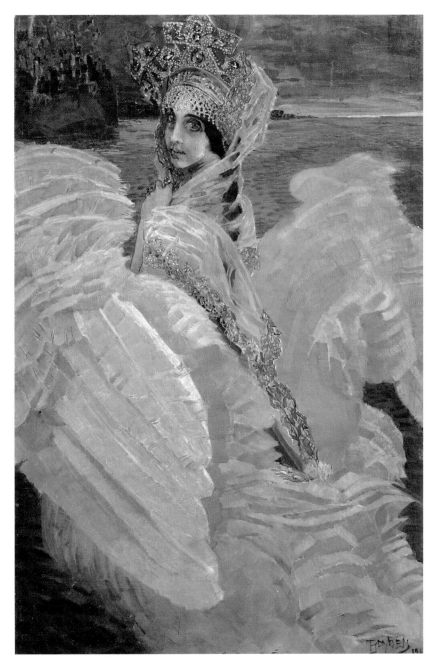

<백조공주>, 1900년, 미하일 브루벨(1856~1910), 캔버스에 유채, 142.5×93.5cm,
트레챠코프 미술관, 모스크바.

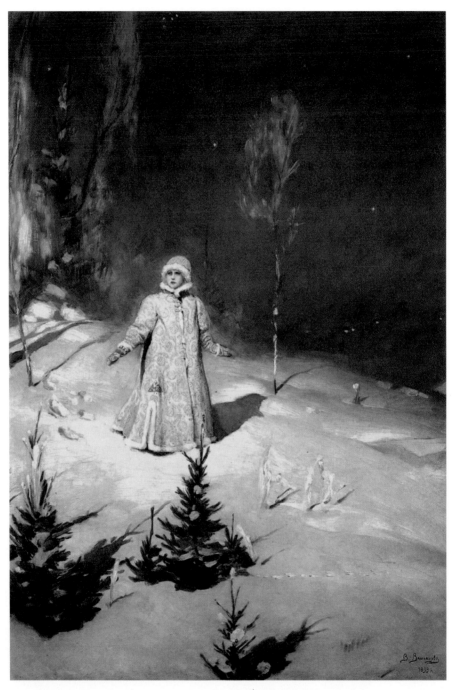

<눈 아가씨>, 1899년, 빅토르 바스네쵸프(1848~1926), 캔버스에 유채, 115×79.8cm,
트레챠코프 미술관, 모스크바

빅토르 바스네쵸프 • 눈 아가씨

얼음 왕과 봄 요정의 딸, '눈 아가씨'

어둑어둑한 저녁 기운이 온 세상을 덮고 있지만, 새하얗게 내린 눈이 눈 아가씨를 환하게 비추고 있다. 저 멀리 보이는 마을에는 이미 밤의 세계가 까맣게 내려앉았다. 금실로 수놓은 겨울옷을 입은 아름다운 아가씨는 눈밭을 걸어 이곳저곳을 기웃거리고 있다.

얼음의 왕인 아버지와 봄의 요정인 어머니 사이에서 사랑으로 잉태된 눈 아가씨. 그녀는 인간 세상을 동경한다. 바스네쵸프는 림스키 코르사코프 오페라 〈눈 아가씨〉의 무대 의상을 맡는다. 이때 탄생한 눈 아가씨다.

겨울의 차가운 이미지와 봄의 따뜻하고 열정적인 이미지를 함께 품고 있는 눈 아가씨. 러시아 민화와 전설 등을 꾸준히 연구해 오던 바스네쵸프는 하얀 눈밭을 서성이는 눈 아가씨를 시적으로 아름답게 표현한다. 차가운 겨울 공기가 느껴지는 전체적으로 알싸한 느낌이 희고 푸른 색채와 함께 너무도 조화롭다.

〈눈 아가씨(The Snow Maiden)〉는 러시아 민요를 기반으로 림스키 코르사코프가 작곡한 러시아 오페라의 제목이기도 하며, 쟀마로스(눈 할아버지)와 함께 러시아 새해를 맞이하는 상징이기도 하다. 매년 새해가 돌아오면 쟀마로스와 스네그루치카(눈 아가씨)가 거리를 다니며 퍼레이드를 펼친다. 눈과 얼음의 나라에서 눈 할아버지와 눈

아가씨가 한 해를 보내고 새해를 가져다주는 참 재미있는 러시아 풍속이다.

사랑을 하면 죽을 수밖에 없는 슬픈 운명의 눈 아가씨

림스키 코르사코프의 〈눈 아가씨〉는 사랑을 하게 되면 죽게 되는 운명을 어기고 사랑에 빠져 초여름 태양 아래에서 죽음을 맞는다는 비극적 줄거리를 가지고 있다. 그래서일까? 눈 아가씨의 알싸한 아름다움은 따뜻하기도 하고 차갑기도 하다. 그녀의 새하얀 얼굴은 근접할 수 없는 새초롬함과 원초적인 슬픔을 품고 있는 듯하다. 또한 눈길을 서성이는 그녀의 몸짓에서 슬픔이 배어난다. 림스키 코르사코프의 음악은 반짝이듯 화려하면서도 차분하다. 그런 그의 음악과 바스네초프의 색채는 천상의 조화를 이룬다. 오페라 〈눈 아가씨〉의 대표 곡으로 〈새들의 춤〉과 〈곡예사의 춤〉, 〈눈 아가씨의 아리아〉가 있다.

미하일 브루벨 · 판

이 흰 바람 벽엔
내 쓸쓸한 얼골을 쳐다보며
이러한 글자들이 지나간다.
나는 이 세상에서 가난하고 외롭고
높고 쓸쓸하니 살아가도록 태어났다.
그리고 이 세상을 살아가는데
내 가슴은 너무도 많이 뜨거운 것으로
호젓한 것으로 사랑으로 슬픔으로 가득 찬다.
그리고 이번에는 나를 위로하는 듯이
나를 울력하는 듯이
눈질을 하며 주먹질을 하며
이런 글자들이 지나간다.
하늘이 이 세상을 내일 적에
그가 가장 귀해하고 사랑하는 것들은
모두 가난하고 외롭고 높고 쓸쓸하니
그리고 언제나 넘치는 사랑과 슬픔 속에
살도록 만드신 것이다.

_ 백석, 「흰 바람벽이 있어」 중에서

내 안의 절대 고독 '판'

아르카디아 산자락에 사는 요정 쉬링크스는 아르테미스를 따르며 사냥을 즐긴다. 천사 같은 그녀를 보고 우락부락한 얼굴에 염소 다리와 뿔을 가진 괴물 판은 한눈에 사랑을 느낀다. 사랑한다고, 사랑한다고 쉬링크스에게 열렬히 고백해 보지만 공포의 꽥꽥거림으로 나타나는 판의 목소리에 요정은 필사적으로 도망만 다닌다.(영어의 panic이란 단어는 이 pan의 이름에서 유래했다고 하니, 판은 존재만으로도 공포 그 자체인 괴물이었나 보다.)

그런 판의 구애에 진저리 난 쉬링크스는 결국 자신을 포기하고 갈대로 변해 버린다. 사랑을 잃어버린 판의 한숨소리가 갈대 속을 지나 가냘프고 애끓는 소리로 변하니, 그 갈대를 엮어 만든 피리는 천상의 아름다운 소리로 사람의 마음을 끌게 된다. 요정의 이름을 따 '쉬링크스'라고 불리는 판의 피리인 팬 플루트는 그 애절한 음색으로 우리의 마음을 촉촉이 적셔 준다. 쓸쓸한 음색만큼 슬픈 사연의 악기다.

살다 보면 내 뜻대로 되지 않는 일이 참 많다. 내 속에 너무 많은 내가 다양한 목소리로 싸우지만 그들의 언어는 세상 밖으로 나올 수가 없다. 어떤 형태의 옷을 입고 세상과 맞이해야 할지 몰라 마음속 테두리에 갇혀 안으로만 잦아들게 된다. 그럴 땐 마음의 쓸쓸함, 고독함을 바위처럼 웅크린 채로 안으로 곰삭여야 한다. 그림의 판처럼 말이다. 그래야 내 안의 쓸쓸함은 온전한 모습으로 살아갈 수 있다. 그게 사랑이든, 슬픔이든, 행복이든, 절망이든, 모두가 절대고독이

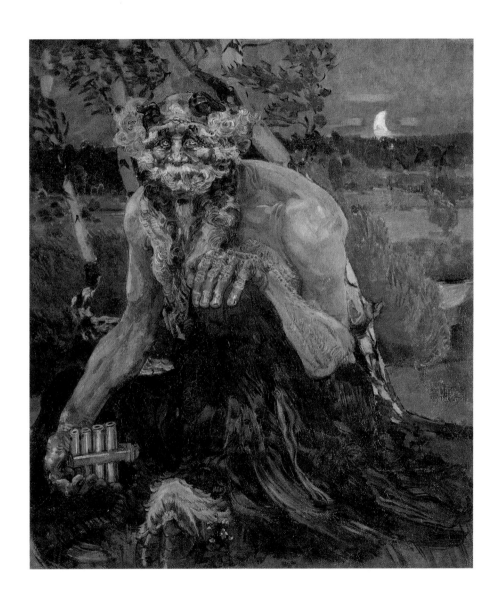

<판> 1899년, 미하일 브루벨(1856~1910), 캔버스에 유채, 124×106.3cm,
트레챠코프 미술관, 모스크바.

란 모습으로 커다란 덩어리가 되어 마음속에 집을 짓게 된다. 브루벨의 〈판〉을 보면 그런 내 안의 절대고독이 투영된다. 다가가 판의 어깨에 손을 올리고 토닥토닥 하며 쓰다듬고 싶어진다. '널 이해할 거 같아' 하면서 말이다.

판의 근원적 외로움 또한 내 안에 똬리를 틀고 있는 쓸쓸함과 같은 모양이다. 사랑을 잃고 홀로 주저앉은 판의 웅크림에서, 그의 텅 빈 눈빛에서, 둥근 어깨에서, 그리고 한 손에 꽉 움켜쥔 요정의 분신에서 우리의 쓸쓸한 자화상을 보게 된다.

현실적 외로움과 정신적 어려움을 고귀하게 지켜내겠다는 '백석'의 굳은 의지도 브루벨의 '판'이 웅크리고 있다. 백석 또한 자신의 쓸쓸한 내면을 그의 시적 언어로 고백한다. 백석과 판은 서로 통하는 무언가가 있다. 우린 그들을 읽으며 공감하고 내 안의 나와 대화를 나눈다. 그렇게 시와 그림은 우리 인생에 최고의 동반자가 되는 것이다. 그리고, 백석의 시적 자아와 브루벨의 판이 이렇게 질문하는 듯하다. "여러 현실적 어려움 앞에 정신적 고결함을 너는 어떻게 지킬 것이냐?"라고 말이다.

빅토르 바스네초프 • 기쁨과 슬픔의 새

생명의 새 '시린'과 죽음의 새 '알코노스트'

기쁨과 슬픔의 새가 소리를 내고 있다. 환한 빛을 받아 기쁨의 노래를 하는 황금색 '시린', 절망에 빠진 듯 좌절의 통곡을 내뱉는 검은 빛 '알코노스트'. 한 나무에 기쁨과 슬픔의 새가 앉아 자신의 소리를 낸다. 둘은 늘 함께다.

림스키 코르사코프의 오페라 〈아직 못 본 거리 키테지와 소녀 페브로니의 이야기〉에 등장하는 생명의 새인 '시린'과 죽음의 새인 '알코노스트'는 기쁨과 슬픔을, 행복과 좌절을, 긍정과 부정을 나타낸다. 이 알코노스트와 시린은 상반신은 여자의 모습을 한 새다. 오페라에 나오는 키테지는 슬라브족의 성지다. 현실의 세계와 이상향의 세계 키테지로 구분되어 당시 핍박 받던 여러 현실에서 구원의 이상향으로 묘사되어 있다. 전 4막으로 이뤄져 있으며 러시아 전설, 민화, 역사 등을 바탕으로 블라디미르 벨스키가 리브레토를 쓰고 림스키 코르사코르가 작곡했다.

림스키 코르사코프의 반짝거리는 음색이 유난히 돋보이는 오페라다. 그런 오페라의 분위기를 바스네초프가 자신만의 다양한 색채로 '시린'과 '알코노스트'를 화려하게 탄생시킨다. 그림 속의 기쁨의 새는 환희와 기쁨에 차 있다. 세상 모든 것을 얻은 것처럼 희망에 들떠 있고 자신감이 넘친다. 마치 기쁨의 노래를 참을 수 없다는 듯 보인

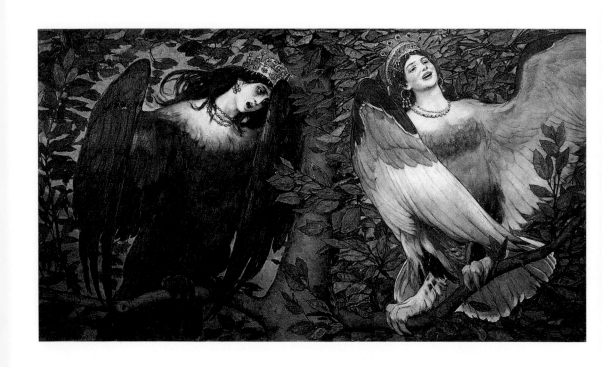

<기쁨과 슬픔의 새 알코노스트와 시린>, 1896년, 빅토르 바스네쵸프(1848~1926), 캔버스에 유
채, 133×250cm, 트레챠코프 미술관, 모스크바.

다. 하지만 죽음의 새는 어둠을 잔뜩 품고 절망과 고통에 빠져 있다. 어떠한 희망도 보이지 않는다.

인생은 기쁨과 슬픔의 시소놀이

늘 함께 다니는 기쁨과 죽음의 새처럼 우리의 삶 또한 그러하다. 기쁜 일이 연속된다면 누구나 혹시 있을지도 모를 불행에 가슴 졸이기도 하고, 나 지금 이렇게 기뻐도 될까 하며 현실을 돌아보곤 한다. 그게 우리 인생이다. 마치 하나로 연결된 두 개의 끈처럼 기쁨과 슬픔은 서로 시소놀이를 하는 것 같다. 한쪽이 올라가면 한쪽이 내려가고, 또 한쪽이 내려가면 다른 한쪽이 올라가고. 늘 행복과 불행의 무게를 조심스레 조절하며 미래의 시간을 준비해야 한다.

예기치도 않은 불행이 삶의 발목을 잡을 때가 있다. 하지만 기쁨의 새는 늘 함께한다. 반대로 우리가 웃음 짓는 수많은 시간 속엔 절망의 밑거름이 항상 뿌리잡고 있다. 그리고 둘이 늘 함께여야 각자의 빛깔이 더욱 분명해진다. 이것이 삶의 진리이다.

일리야 레핀 • 해저왕국의 사드코

신비로운 느낌이 드는 그림이다. 꿈에서나 본 듯한 몽환적인 분위기가 눈길을 붙잡는다. 러시아 천재 화가 레핀이 그린 해저왕국의 풍경이다. 이 그림은 림스키 코프사코프의 오페라 〈사드코〉의 한 장면을 그림으로 그린 것이다. 해저왕국으로 들어간 사드코 앞으로 바다속 최고의 미녀들이 그를 유혹하듯 지나가지만 사드코는 고향에 있는 자신의 아내를 그리워하는 장면을 그린 그림이다. 저 멀리 러시아 전통의상을 입고 등을 돌리고 있는 여인이 사드코의 아내인 듯하다.

오페라의 줄거리는 이러하다. 사드코는 노브고로드Novgorod의 부유한 상인들과 황금고기를 낚는 내기를 한다. 사드코가 내기에 지면 목숨을 내놓기로 하고 상인들이 지면 거금의 돈을 내놓기로 한다. 호수에는 해왕이 살고 있다. 그에게는 아름다운 딸이 하나 있다. 해왕의 딸 볼코바는 얼굴이 예쁘게 생긴 만큼 남자들의 마음을 사로잡는 재주도 있다. 사드코가 일멘 호숫가에서 노래를 부르자 백조들이 볼코바 공주를 옹위하여 몰려온다. 사드코는 하룻밤을 볼코바 공주와 지낸다. 다음날 아침 볼코바 공주는 사드코가 세 마리의 황금고기를 낚도록 해준다.

볼코바 공주는 사드코를 기다리겠다고 하며 호수 속으로 사라진다. 사드코는 상인들과의 내기에서 이겨 많은 돈을 받아 배 한 척을 사 큰돈을 번다. 그로부터 12년이 지난다. 사드코가 많은 재물을 벌

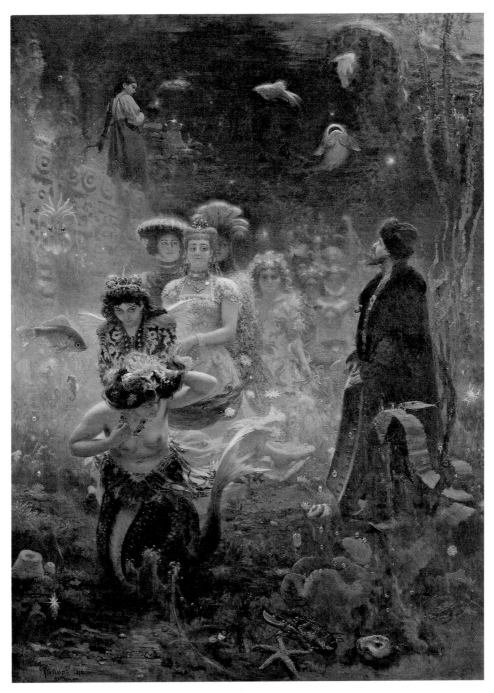

<해저왕국의 사드코>, 1875~1876년, 일리야 레핀(1844~1930), 캔버스에 유채,
322.5x230cm, 러시아 박물관, 상트페테르부르크.

고 돌아올 때에 바다 폭풍이 일어 사드코가 제물로 바쳐진다. 해왕
이 사드코가 자기의 딸 볼코바와 결혼하지 않은 데 대하여 화를 내
서 폭풍을 일으킨 것이다. 호수 속 해왕의 궁전에 들어간 사드코는
구슬리(러시아 민속 악기의 하나)를 기가 막히게 연주하여 해왕뿐 아
니라 궁전에 있는 모든 대신들의 흥을 돋우어 춤을 추게 한다.

드디어 격랑이 잠잠해진다. 뱃사람들의 수호신인 성 니콜라스는
자기보다 사드코가 실력을 발휘해서 파도를 잔잔하게 만들자 뱃사
람들에 대한 체면이 말이 아니게 되어 화가 난다. 성 니콜라스는 사
드코의 구슬리 악기를 빼앗아 부러트린다. 그리고 사드코에게 바다
의 왕궁에서 나와 조강지처가 기다리고 있는 집으로 당장 돌아가라
고 명령한다. 성 니콜라스는 해왕의 딸 볼코바가 이미 결혼한 사드
코에게 추파를 던져 동거했다는 잘못을 들어 볼코프Volkhov 강으로
만들어 버린다. 그 볼코프 강변에 지금의 노브고로드 시가 있다. 사
드코는 무역에서 많은 돈을 벌어 아내 류바바Lyubaba와 행복하게
산다.

〈사드코〉는 7장으로 이루어진 가극이며, 1898년에 초연되었다.
〈해적의 노래〉에 나오는 스칸디나비아의 가락과 〈인도의 노래〉가
자아내는 동양의 정감과 바다 속 모습을 그린 〈바다 속 세계〉 등이
유명하다. 민화, 전설 등이 대부분 그러하듯이 〈사드코〉 또한 내용
의 전개가 조금은 황당하지만, 림스키 코르사코프의 아름다운 선율
이 7장 전편에 걸쳐 펼쳐지면서 그 음악에 취하느라 전혀 지루하지
않다. 기회가 되면 꼭 볼쇼이 극장이나 마린스키 극장에서 사드코를
보기 바란다.

그림으로 표현하는 오페라

사실 상상만으로 바다 속의 풍경을 재현하는 것은 어렵다. 하지만 레핀은 최고의 아름다운 빛깔로 오페라 〈사드코〉를 표현한다. 바다 속 신비로운 느낌이 화폭에 그대로 재현돼 있다.

그림 속에 그려진 황금 물고기는 살아 움직이는 듯하고, 사드코를 유혹하는 바다 속 미녀들의 다양한 표정이 무척이나 흥미롭다. 역시 표정 예술의 마술사 레핀이라 할 수 있다.

겐리크 세미라드스키
 • 엘레우시스 포세이돈 축제의 프리네

러시아 화가가 그린 그리스 로마 신화

아리스토텔레스는 "왜 외형적인 미를 갈망하는가?"라는 사람들의 물음에 "장님이 아니라면 그런 바보같은 질문을 할 수 없는 거죠"라고 서슴없이 대답한다. 맞다. 예쁜 건 절대불변의 진리며 선이다. 동서고금을 통틀어 최고의 미, 비너스에 비견되는 아름다운 여자 프리네. 그녀를 러시아 화가 세미라드스키가 그린다.

프리네는 기원전 4세기경 그리스의 직업여성 '헤타이라'다. 그리스는 남성 중심의 가부장적 사회로서 일반 여성은 사회생활의 참여

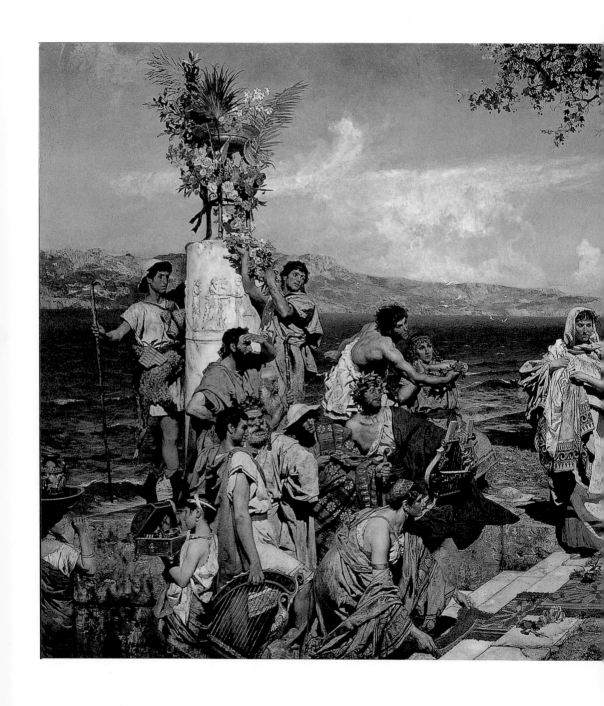

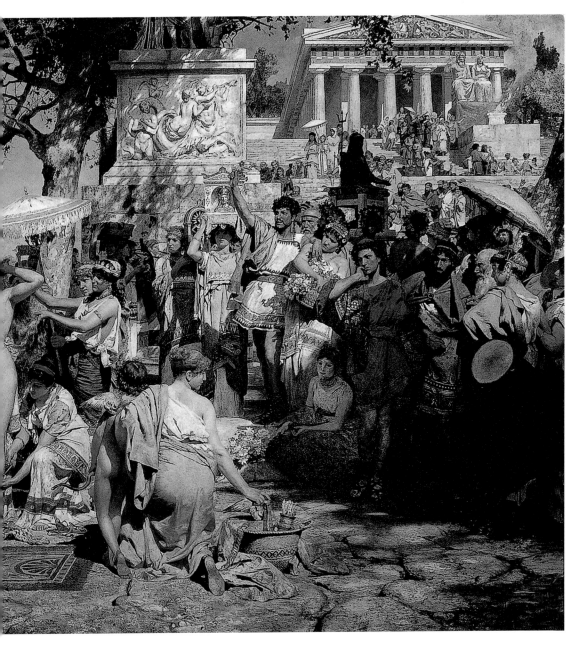

<엘레우시스 포세이돈 축제의 프리네>, 1889년, 겐리크 세미라드스키(1843~1902),
캔버스에 유채, 366×544cm, 러시아 박물관, 상트페테르부르크.

에 엄격한 제약을 받았는데, 조선 시대의 황진이처럼 춤과 음악을 즐기고, 지식인들과 허물없이 어울리며 연애할 수 있는 '헤타이라'만이 사회활동을 할 수 있었다. 프리네는 독신으로 살며, 직접 재산을 관리하고, 정치에도 관여한 당찬 '헤타이라'이다.

여인의 숭고함, 소녀의 청순함, 여성의 관능미를 모두 지닌 프리네는 그리스인의 폭발적인 사랑을 받지만, 소위 기득권을 가진 남성들에게 주저 없이 도전하는 여성인지라 일부 남성들에겐 눈엣가시처럼 여겨졌다.

엘레우시스에서 열린 포세이돈을 기리는 축제 때, 프리네는 아프로디테로 분장하고 옷을 하나하나 벗어 던지며 황홀한 알몸으로 바다에 걸어 들어간다. 이것은 화가인 아펠레스에게 아프로디테에 대한 영감을 주기 위한 프리네의 퍼포먼스로, 이 사건을 계기로 프리네는 당대 최고 아프로디테 모델이 되며 비너스로 칭송 받기 시작한다. 참으로 당차고 화끈한 여인이다.

바로 이 드라마틱한 장면을 러시아 화가 세미라드스키가 화사한 빛과 색채로 찬란하게 표현한다. 사람들은 그녀의 아름다움에 찬사를 보내고 꽃을 던지며, 여신의 퍼포먼스에 걸맞게 사랑의 신 에로스 또한 익살맞은 분장을 하고 프리네와 짝을 이뤄 축제 분위기를 한껏 돋우고 있다. 곧 프리네는 미끈한 몸매를 쭉 뻗어 바다로 뛰어들 것이다. 축제의 흥이 바로 앞에서 전해지는 것처럼 생생하게 그려졌다. 찬란한 햇빛의 향연 앞에 아름다운 나신의 표현, 일 년 내내 꽁꽁 얼어 있을 것만 같은 러시아에서 그려진 그림이라고 하기엔 너무도 화려하다. 바로 진정한 아름다움이 뭔가를 거침없이 보여주는

러시아 미술의 힘이다.

프리네에 대한 신화는 어떻게 전개될까? 찌질한 남자의 대명사 에우티아스가 프리네에게 구애를 하지만 뜻을 이루지 못하자 이 사건을 복수의 기회로 삼는다. 신성 모독죄로 그녀를 법정에 세운다. '어떻게 창녀 따위가 여신임을 자처하느냐'가 문제였다. 법정은 그녀에게 사형을 구형하려 하지만 그녀의 애인이던 웅변가 히페리데스는 그녀의 무죄를 주장하며 그녀의 옷을 찢어 보였다.

배심원 앞에 누드로 선 프리네. 그녀의 완벽한 아름다움에 배심원들은 마른 침만 삼킨다.

"저 아름다움은 신의 의지다. 신의 의지에 감히 인간의 법을 적용시킬 수 없다."

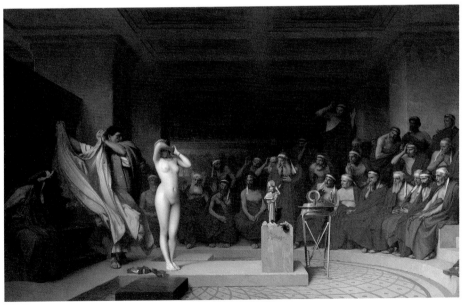

<판사 앞에 선 프리네>, 1861년, 장 레옹 제롬(1824~1904), 쿤스트 할레 독일 미술관.

장 레옹 제롬
(1824~1904): 신고전주의
화가이자 조각가. 낭시 프
랑스 미술의 선구자로 노
예시장, 벌거벗은 여인의
목욕 장면 등을 묘사하였
다. 제롬은 정확성과 드라
마틱한 분위기로 유명한,
신고전주의 양식의 조각
적인 구상 회화를 발전시
켰다.

그래서 법정은 그녀에게 무죄를 선언한다. 그리스인들은 아름다
움은 신의 영역이고 선이라고 믿고 있었기 때문에 그녀를 용서하는
것은 신의 의지인 선을 실천하는 것이라 생각했다. 이 장면을 19세
기 프랑스 화가 제롬이 〈판사들 앞에 선 프리네〉로 생생히 그린다.
너무도 유명해서 설명이 필요 없는 그림이다. 러시아와 프랑스에서
그려진 세미라드스키와 제롬의 프리네는 쌍을 이뤄 흥미로운 스토
리가 된다.

겐리크 세미라드스키(1843~1902)

폴란드, 우크라이나, 러시아 국적을 가지고 활동하였
으며, 고대 그리스 로마 신화의 한 장면을 주로 그렸
다. 주요 작품으로 〈검무〉(1881), 〈카프리섬의 키베리
우스 축제〉(1881) 등이 있다.

김희은

그림을 사랑하는 사람이다. 갤러리 까르찌나 대표, 아트딜러, 전시 기획자 및 큐레이터로 활발히 활동하고 있다.

사람들에게 그림 이야기 하는 것을 좋아한다. 15년째 러시아 트레챠코프 국립 미술관과 푸쉬킨 박물관 도슨트를 하며 명작을 소개하는 일에 보람을 느끼고 있다.

러시아 그림 이야기를 글로 쓴다. 그림과 관련된 글을 신문이나 잡지에 쓰고 있으며, <소곤소곤 러시아 그림 이야기>를 출간하였고, 페이스북에서 <미술관보다 풍부한 러시아 그림 이야기> 페이지를 관리하며 러시아 그림으로 대중과 소통하고 있다.

미술관보다 풍부한 러시아 그림 이야기

초판 1쇄 인쇄 2019년 10월 30일 | **초판 1쇄 발행** 2019년 11월 6일
지은이 김희은 | **펴낸이** 김시열
펴낸곳 도서출판 자유문고

 (02832) 서울시 성북구 동소문로 67-1 성심빌딩 3층

 전화 (02) 2637-8988 | **팩스** (02) 2676-9759

ISBN 978-89-7030-143-3 03650 **값** 23,000원

http://cafe.daum.net/jayumungo (도서출판 자유문고)